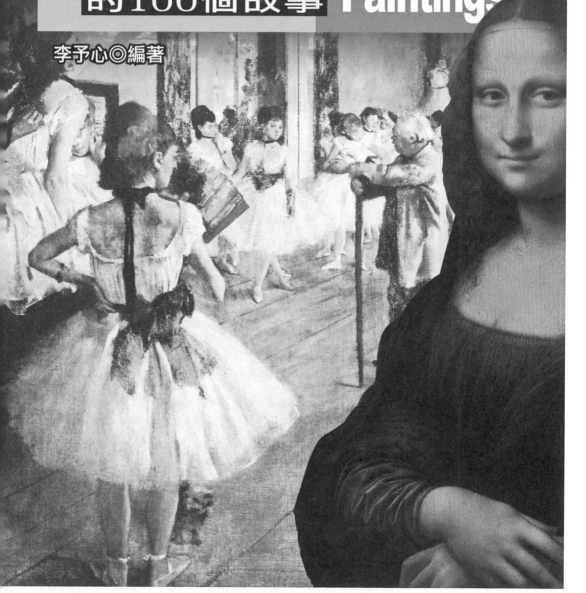

Elite
26

關於 世界名畫 的100個故事

100 Stories of Paintings

李予心◎編著

前言

　　從古至今，藝術始終是貫穿人類文明歷史的永恆主題。美術，更是藝術櫥窗中最吸引目光的所在，即使跨越幾個世紀，依然生動如初。

　　從遠古時代的「野牛」壁畫，到輝煌至極的文藝復興；從精緻於分毫的宮廷藝術代表「楓丹白露」，到創造藝壇神話的印象派；從希臘神話中走出的神聖諸神，到用平凡演繹生命的市井百姓；從腰肢不盈一握的歐洲淑女，到姍姍漫步的東方佳人……世間最美好的一切都被飲譽丹青的大師付諸筆端，成就了一幅幅不朽名作。

　　然而，平凡的我們總是習慣仰視這些高高在上的作品，在它們顯赫的出身面前望而卻步。為此，本書為你架起一座橋樑，讓你與藝術精品「零距離」接觸。更加獨具匠心的是，本書以名畫背後的一百個小故事為主軸貫穿始末，每一個精彩紛呈的小故事，都將帶你走進一幅曠世佳作中，讓你在欣賞畫中奧妙的同時，瞭解藝術大師們曲折的創作經歷和生平點滴。讓大師們走下神壇，與你在追求藝術真諦的路上結伴而行。

　　本書呈現的一百個小故事，均來自藝術史上享有盛譽的佳作，這些頂尖的繪畫作品不僅令世人嘆為觀止，更在同時代及同畫派中脫穎而出，極具代表性。為了更好地幫助讀者享受藝術之旅，本書將小故事按照作品的創作時間與所屬的美術流派分別呈現，既遵循縱向的時間順序，又符合藝術領域的橫向分類。隨著閱讀的深入，你將凝視達文西筆下《蒙娜麗莎的微笑》、品味《最後的晚餐》，和拉斐爾一同暢遊《雅典學院》，在馬拉垂死的浴缸前哭泣；又或者，你會跟隨大衛追尋自由的足跡，在莫內

的《日出》前為偉大的印象派動容，為身處愁雲慘霧中的梵谷嘆息，感嘆畢卡索名作《拿著菸斗的男孩》的多舛命運……。總之，本書將帶領你與諸位藝術史上赫赫有名的大師「親密接觸」。其間，你不僅會為他們高深的畫藝傾倒，更能了解許多名畫背後不為人知的小祕密。不僅如此，本書還融合了來自東、西方的藝術精粹，讓讀者在領略西方藝術傑出成就的同時，深切品味東方藝術的悠遠歷史。

　　此外，本書的另一大特點就是其非常人性化的內容設計，每一篇小故事都附有與名畫相關的名人名言及「小知識」。透過這些精心的設計，讀者可以更加客觀地欣賞作品、瞭解畫家生平，還可以對各大美術流派的產生、發展、代表作品與人物進行深入探究，進而在愉快的閱讀中獲悉大量相關的藝術知識，通覽古今中外的藝術歷史，可謂是入門藝術殿堂的通關寶典！

　　本書是一部實用性與藝術性相互交融的作品，也是一部趣味性與專業性完美結合的作品。一百個名畫故事，一百種藝術人生！

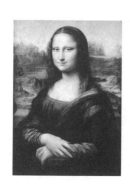

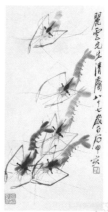

目錄

第五章　法蘭西繪畫的春天 ── 從浪漫主義到印象主義

第八章　流芳千古的東方經典

第一章
來自遠古的珍寶

沉睡萬年 重見天日

《野牛圖》

「這裡是當之無愧的『史前西斯廷小教堂』！」　　　——評論家

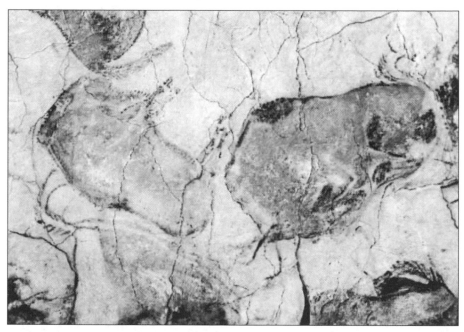

阿爾塔米拉山洞壁畫《野牛圖》

　　人類的藝術創造可以追溯到遠古的舊石器時代，當這些沉睡萬年的藝術奇蹟有朝一日重見天日之時，勢必給身為現代人的我們帶來巨大的震撼。阿爾塔米拉山洞壁畫《野牛圖》的發現就頗具戲劇性。

　　一八九七年的夏天，西班牙考古學者桑圖拉發現了位於北部塔布里奇地區的阿爾塔米拉洞窟，於是決定進入其中一探究竟。探險時，他帶著四歲的

小女兒瑪利亞，正當他專注於發掘古物時，無事可做的瑪利亞往石洞深處鑽去，笑著東張西望，充滿好奇。漸漸地，瑪利亞離父親越來越遠，獨自鑽過了一個更加低矮的洞口。由於四周漆黑一片，她點燃了隨身的蠟燭。

忽然，可愛的瑪利亞停住了笑聲，呆呆地看著面前岩壁上畫著的巨大的牛像，忍不住驚呼道：「爸爸你看，牛！」瑪利亞的叫聲落罷，桑圖拉急忙趕到女兒身邊，順著她手指的方向望去，一頭沉睡了萬年的大牛出現眼前。桑圖拉還發現洞頂和壁面上畫滿了其他的動物，仔細辨認後，是野牛、野馬、野鹿等動物。牠們顏色各異，紅色、黑色、黃色和深紅色等相映成趣。抬起頭注視洞頂，桑圖拉不禁驚嘆，在那裡畫著一幅長達十五公尺的群獸圖，細細數來有二十多頭，動物的身長從一公尺到兩公尺多不等。他推測，這些壁畫距今大約萬年以上，創造它們的遠古先民應該是先在洞壁上刻出簡單而準確的輪廓，然後再塗上色彩，加上善於利用洞壁的凹凸，成就了生動有力的線條以及控制得很好的光影，原始畫家創造出了極富立體感的形象。

此外，洞窟中除了一些非常寫實的動物作品，還有許多抽象的圖形。在壁畫中大群的動物形象旁邊有許多劃道和圖形符號，是用濃重的紅色畫出來的，十分巨大。這種抽象的符號和圖形同樣存在於歐洲所有的舊石器時代的洞窟壁畫中，原始人製作此類形象並非純娛樂性或以欣賞為目的，這是一種為了狩獵生存所需的巫術活動，體現的是他們企圖征服野獸的簡單願望。

小瑪利亞的一聲驚呼，喚醒了人們對於塵封萬年岩洞中雄偉壁畫的認識，也將人們帶入了別有洞天的遠古藝術世界。在這裡，原始藝術家敏銳的觀察力，以及有活力的藝術表現手法，都一一得以體現。

桑圖拉認為這些壁畫創作於一萬至三萬年前的舊石器時代，他也是做此結論的第一人。可是令人遺憾的是，有人認為這些壁畫過於完美，不可能是原始人的作品，他們甚至懷疑是桑圖拉精心策劃雇人偽造了一切，目的就是

來自遠古的珍寶

將自己塑造成發現遠古藝術品的名人。面對這些異議，桑圖拉萬分無奈。直到後來的若干年裡，又有一些此類的岩洞壁畫被發現，才為他洗去這不白之冤，得到人們的承認。

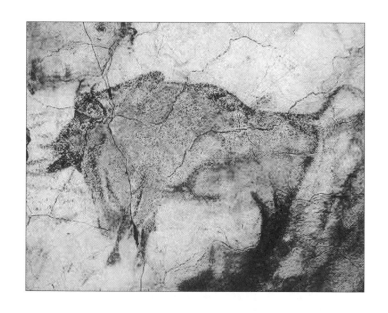

小知識

阿爾塔米拉洞窟，位於西班牙北部桑坦德市西，因有優美的史前繪畫和雕刻而聞名。人們在洞前發現奧瑞納文化、梭魯特文化晚期，以及馬格德林文化初期或中期的許多古代遺跡，包括雕刻的動物肩胛骨等。大多數壁畫都在巨大的側洞內，由於這些繪畫藝術高超，保存完好，曾一度引起專家們的懷疑，經證實後被人們稱為「史前西斯廷小教堂」。一九八五年該洞窟被列入世界遺產名錄。

從煙花女子到一國之母
《皇后提奧朵拉及其隨從》

「比任何男人都出眾。」

——約安內斯‧勞倫提烏斯‧劉度斯（同時代官員）

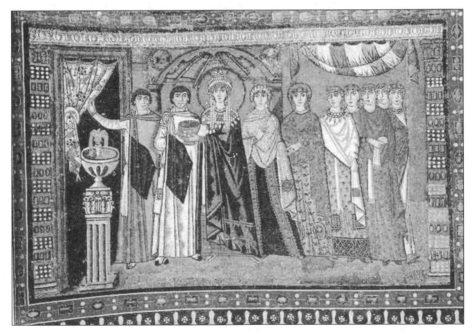

《皇后提奧朵拉及其隨從》拜占庭彩石鑲嵌畫

　　古往今來，世間一直流傳著「紅顏禍水」的傳說，在歷史上許多朝代的興盛與衰敗都與一些美麗女子的命運息息相關。她們容顏傾城、智慧超群，她們是權力和地位的追隨者，她們是一個特殊的群體。拜占庭彩石鑲嵌畫《皇后提奧朵拉及其隨從》中，提奧朵拉皇后就是眾多「紅顏」中一位頗具代表性的人物，她的一生極富傳奇色彩，出身娼妓的她是如何從一位煙花女

來自遠古的珍寶

子蛻變為叱吒政壇的「鐵娘子」呢？

提奧朵拉出生於拜占庭帝國首都君士坦丁堡的一個具有賽普勒斯血統的希臘家庭，處於拜占庭社會底層，父親阿卡修斯是賽普勒斯本地人，在帝國君士坦丁堡競技場內任馴熊師，母親是舞女兼女演員。提奧朵拉從小在馬戲團中長大，身處的環境魚龍混雜。

在拜占庭時期，婦女通常擁有很高的地位，很少有法律和風俗讓婦女感到受拘束，甚至有不少婦女還在政治領域裡有著巨大的影響力。提奧朵拉就是這種風俗影響下的受益者，她在拜占庭社會浮沉之際，利用任何可以抓到的機會。她當過演員與妓女，甚至一度以其猥褻的默劇風靡了整個君士坦丁堡。她被嫖客們仰慕，成為一個專門與帝國高級官員往來的交際花，其間屢次墮胎，還曾短暫地成為潘塔波利斯總督赫賽伯魯斯的情婦，並且為他生了一個兒子，也是她唯一的兒子。接著她又成了敘利亞城某人的情婦，不幸被遺棄之後，就隱居在亞歷山大港。時隔不久，提奧朵拉改頭換面，以一個誠實的貧婦身分重生，靠紡織羊毛來維持生活。

當時帝國禁軍統帥查士丁尼愛上了她，西元五二三年與她在君士坦丁堡結婚。五二七年查士丁尼登上皇位，成為查士丁尼一世，同時立提奧朵拉為皇后和帝國的共治者。起初有人曾稱這個皇后為「娼妓提奧朵拉」，但是後來她卻以自己的實力征服了幾乎所有的人，證明她是一個合格的皇后。提奧朵拉堅強、富有領導能力且好戰，在統治過程中充分顯示出了自己的政治才幹。尤其是她在西元五三二年反叛中鎮定自若的表現，足以讓任何人為之側目。

西元五三二年一月十四日，「尼卡暴動」爆發，示威群眾包圍了皇宮。在這千鈞一髮之際，查士丁尼竟然選擇逃避，命令把所有的財寶都運至碼頭的一艘船上，準備逃離首都。提奧朵拉見狀火冒三丈，難以理解丈夫的決

定，於是她毅然決然地說出了一段被載入史冊的話：「就算只有在逃跑中才能尋求安全，沒有其他辦法，我也不選擇逃跑的道路。頭戴皇冠的人不應該在失敗時苟且偷生，我不再被尊為皇后的那一天將永遠不會到來的。如果您想逃，陛下，那就祝您走運。您有錢，您的船隻已經準備停當，大海正張開懷抱。至於我，我要留下來，我欣賞那句古老的格言：紫袍是最美麗的裹屍布。」說罷，查士丁尼一世立刻打消了逃跑的念頭，在提奧朵拉正確的建議和忠告下，震撼帝國的暴動被鎮壓，也拯救了查士丁尼的帝國。

除此之外，她還鼓動查士丁尼修改法律，允許婦女墮胎，允許已婚婦女有社交的權利，提高對婦女的保護，廣泛聽取各界女性的聲音，為她們爭取獲得和男性同樣的法定權利，達成真正的男女平等，獲得了她們的尊敬和愛戴，她是最早承認婦女權利的統治者之一，是女權運動的領袖。

西元五四八年，提奧朵拉死於一種不知名的癌症，並且被埋葬在聖使徒大教堂。這幅著名的拜占庭彩石鑲嵌畫就是她逝世前一年完成的，透過這幅壁畫，世人彷彿又閱盡了這位美麗女子的傳奇一生。

小知識

提奧朵拉（五〇〇～五四八），拜占庭帝國查士丁尼王朝皇帝查士丁尼一世大帝的妻子和皇后。和其丈夫查士丁尼大帝一樣，她也被東正教教會封為聖人，紀念日為十一月十四日。拜占庭帝國，位於歐洲東部，領土曾包括亞洲西部和非洲北部，是古代和中世紀歐洲歷史最悠久的君主制國家。

永遠不朽的諾曼第征服

《巴約掛毯》

「它是歐洲的『清明上河圖』」。　　　　　　　　——評論家

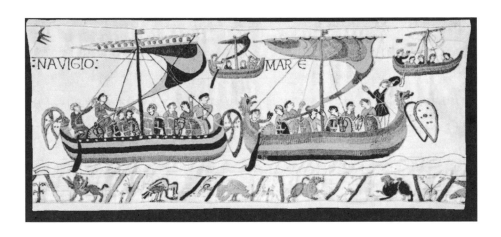

如今，當你來到法國小城巴約的聖母院裡，會看到在兩邊的牆壁上有兩幅很長很長的兩幅「壁畫」，其實它們並不是壁畫，而是舉世聞名的著名藝術珍品「巴約掛毯」，它真實記錄著一○六六年英國歷史上一場著名戰役「黑斯廷斯戰役」，也就是不朽的「諾曼第征服」。

簡單說來，「黑斯廷斯戰役」是西元一○六六年，由諾曼第公爵威廉率領一支住在法國諾曼第的諾曼人軍隊，為了奪回他們認為本應屬於自己的王位，在黑斯廷打敗了英王哈樂德二世，入主倫敦建立了英國歷史上的諾曼王朝。這次戰役也結下了英、法兩國千年不斷、難解難分的恩怨。

諾曼第是諾曼人在法國北方諾曼第半島上建立的一個公國，當時的大公是威廉，英國國王愛德華正是威廉的表兄，因此他對英國王位的覬覦由來已

久。西元一〇五一年，威廉在訪問倫敦時，就與愛德華討論過王位繼承問題，因為愛德華無子，威廉提議由自己繼位，愛德華考慮後，並沒有提出異議。一〇六六年，愛德華去世，臨終前卻讓他的另一個表弟哈樂德繼承了王位，不久，哈樂德在威斯敏斯特教堂加冕稱王，這對威廉來說是一次沉重的打擊，他認為自己更有資格繼承皇位，而且當時出訪倫敦時，哈樂德也曾許諾日後奉威廉為王，如今卻遭其背叛。於是他決定用武力奪取王位，征服英國，建立自己的王國。

為創造有利的形勢，威廉派使節四處遊說，控告哈樂德是一個背信棄義的篡位者。很快地，當時的羅馬教皇亞歷山大二世支持威廉的行為，並賜予他一面「聖旗」。羅馬帝國皇帝亨利四世及丹麥國王也表示願意幫助威廉奪回王位。出征前為自己打造「正義」的外衣後，十月，威廉率軍隊出征，這是一支擁有四百艘船隻的艦隊，連水手和運輸隊在內一共約八千人，一路上他們沒有受到抵抗，順利地度過多佛爾海峽登陸了。當時哈樂德剛在倫敦以北的約克打敗了另一個爭位者，聽說威廉入侵，火速趕回倫敦，哈樂德親帥五千士兵南下迎擊。

十月十三日夜，哈樂德到達黑斯廷斯附近的一處高地宿營，此時威廉的遠征軍也已趕到黑斯廷斯，雙方在此遭遇。由於哈樂德匆匆南下，推進太快，部分部隊還未來得及趕到。威廉趁哈樂德立足未穩，先發起進攻，這場日後著名的「黑斯廷斯戰役」，也是偉大的「諾曼第征服」中決定性的一戰，就這樣開始了。哈樂德的軍隊在一塊高地上，以盾牌組成防線，威廉的軍隊弓箭在前，步兵居中，騎兵在後，打得十分吃力。在混亂之中，威廉墜馬，但他馬上恢復鎮靜，躍上另一匹馬，大聲高呼：「請大家都看著我，我還活著！上帝會保佑我們勝利！」激戰中，威廉命左翼詐敗後退，欲將敵人引開堅固有利的陣地，諾曼人向後退到谷底，再上山，哈樂德沒有識破這一計謀，立刻追殺上去，最終落入圈套，遭到諾曼人居高臨下的痛擊。威廉

來自遠古的珍寶

抓住這一戰機發動最後反攻。哈樂德中箭身亡，英軍陣腳大亂，全線崩潰。黑斯廷斯戰役以威廉的徹底勝利而告終。此後，威廉乘勝追擊，率軍長驅直入，橫掃英國。

一〇六六年耶誕節，威廉在威斯敏斯特教堂被加冕為英國國王，開創了英國歷史上的諾曼第王朝，被後人們奉為——「征服者威廉」。

後來，威廉同父異母的兄弟奧多為了標榜威廉的功績，也為了給自己新建成的巴約教堂獻禮，特意命諾曼第的織毯女工們做了這件當時世界上最長的掛毯。他將掛毯呈現在教堂裡，用來紀念偉大不朽的「諾曼第征服」。

小知識

巴約掛毯（西元五四七年），有七十公尺長，半公尺寬，現存六十二公尺。共六百二十三個人物，五十五隻狗，二百零二隻戰馬，四十九棵樹，四十一艘船，約二千個拉丁文字，超過五百個鳥和龍等不知名生物。此文物飽受英、法歷史戰役之苦，多次輾轉英、法，最近兩次是拿破崙從巴遊把它拿到法國大教堂，二戰後英國從德國拿回。

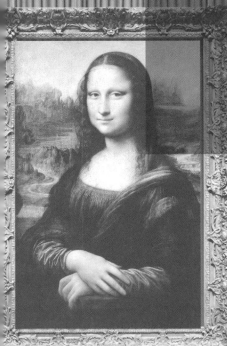

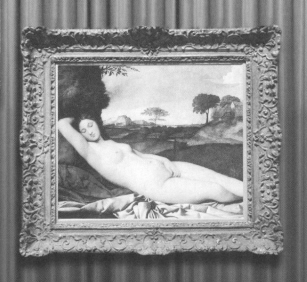

第二章
始於佛羅倫斯的覺醒
——文藝復興

好色修士還是愛情衛士？
《聖母聖嬰和兩位天使》

「這位名叫盧克雷齊婭的少女天生麗質，優雅迷人，令菲利波一見
傾心。他說服了修女們讓他以盧克雷齊婭為原型完成她們所要的聖
母像，結果是，畫家狂熱地愛上了她，並最終打動了她的芳心。」

——瓦薩里

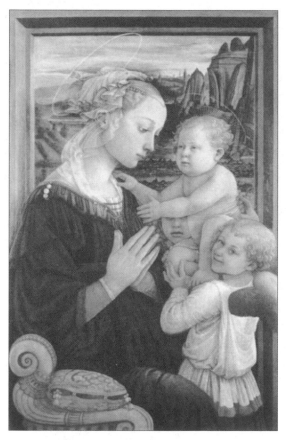

弗拉・菲利波・利比，義大
利佛羅倫斯畫家中的傑出人物之
一，以表現聖母與聖嬰的圖畫而
聞名於世，作品往往都是文藝復
興美術史中將現實生活與宗教繪
畫完美結合的佳作，其中最富盛
名的作品便是這幅西元一四五六
年創作的《聖母聖嬰和兩位天
使》，畫中秀麗、溫婉的聖母形
象的原型，是畫家的妻子盧克雷
齊婭，聖嬰則是他們的兒子。關
於菲利波與盧克雷齊婭的愛情之
路也頗具傳奇性。

菲利波出生於佛羅倫斯卡爾
米內的貧民區中，緊鄰卡爾梅利

泰修道院，他的父親是一名屠夫，由於家境貧寒，子女過多，無力贍養，菲利波和一個兄弟從小就被父親送入修道院寄養。一四二一年，菲利波十五歲時，他宣誓終身侍奉主，成為與塵世無緣的修士。可是這位天賦異稟的少年卻並未真正拋開凡間誘惑，他違反教規，終日流連於軟玉溫香之中。

據說在修道院的時候，菲利波並不喜歡讀那些指定的讀物，反而在書頁的邊緣作起畫來。副主教將這些看在眼中，開始鼓勵菲利波學習繪製壁畫。天才的靈感被觸動，然後一發不可收拾，沒多久便在馬薩喬（義大利文藝復興時代畫家）繪製壁畫的教堂中有了一席之地，這時菲利波逐漸意識到自己已經踏上了一條藝術之路，塵封的凡世之念也開始蠢蠢欲動，不禁開始懷疑原先立誓成為修士也許是一個錯誤。

一旦意志決堤，色慾便如同洪水猛獸般襲來，菲利波開始終日徘徊於創作與女人之間，並且情況越來越嚴重。當他鍾情於某個女子，就會使出渾身解數，甚至願意奉獻所有財產只為抱得美人歸。如果並未隨心所願，便會完全被這種慾望操控，無法平息心中愛火，也不能集中精神工作。據記載，有一次菲利波受當時顯赫的美第奇家族雇用，被關在畫室中，最後竟然因為受色慾和獸性的驅使剪下床單，繫在窗戶上攀到屋外逃走。

在菲利波的修士生涯中，曾經因為在佛羅倫斯附近和普拉托有一些親屬，便在那裡住了幾個月，期間完成了不少當地的繪畫訂件。一天，一個名叫盧克雷齊婭的少女闖入菲利波的視線，她天生麗質，楚楚動人，頃刻間擄獲了風流畫家的心，使他瘋狂墜入愛河。然而盧克雷齊婭卻是聖瑪格麗特修道院的修女，為了接近心儀之人，菲利波極力說服其他修女，讓盧克雷齊婭做為模特兒來創作她們想要的聖母像。沒多久，朝夕相對的兩人共同燃起了熊熊愛火。修士與修女的愛情終究還是被視為禁忌的，菲利波和盧克雷齊婭選擇在聖環節那天私奔來捍衛愛情。

始於佛羅倫斯的覺醒——文藝復興

這一驚世駭俗的舉動立即激起了劇烈的震撼，眾修女們感到蒙受奇恥大辱，盧克雷齊婭的父親勃然大怒並且極為痛苦。他一直試圖找回女兒，盧克雷齊婭卻始終不肯回心轉意。這對才子佳人的組合一直相守相伴，一四五七年，他們的兒子菲利波諾降生，日後也如父親一般成為享譽畫壇的大師。雖然不被世人認可，甚至處處遭受冷遇，但是盧克雷齊婭始終與菲利波廝守在一起。一四六一年，教皇庇護二世終於頒發了一道特赦令，原諒了這對違背誓言卻堅貞倔強的修士與修女，承認他們結為合法夫妻，一四六五年，盧克雷齊婭又生下了他們的女兒亞歷山卓。

從好色修士到愛情衛士，菲利波在他的感情之路上也許曾受人非議，但是不可否認的是他卓越的藝術成就，尤其是他創作的很多以盧克雷齊婭為原型的聖母形象，將塵世女子的優雅美麗與宗教繪畫中聖母的聖潔光芒完美結合，成為流傳後世的佳作。

小知識

弗拉‧菲利波‧利比（一四○六～一四六九），生於佛羅倫斯，卒於斯波萊托，是義大利佛羅倫斯畫家中的傑出人物之一。

美第奇家族，義大利佛羅倫斯著名家族，最主要代表為科西莫‧美第奇和洛倫佐‧美第奇，是文藝復興盛期最著名的藝術贊助人，馬薩喬、波提切利、達文西、拉菲爾、米開朗基羅等藝術大師，均是這個家族資助的受益者。可以說，沒有美第奇家族，義大利文藝復興將不是如今天我們所看到的面貌。

降臨人間的維納斯
《維納斯的誕生》、《春》

「這種表現技巧之於繪畫，猶如音樂之於話語。」　　　──《春》

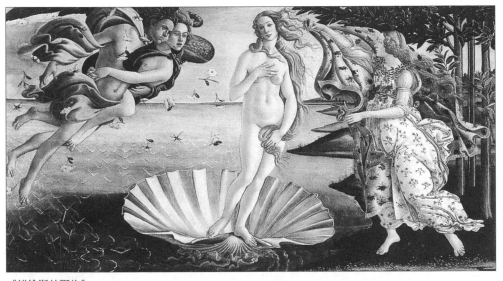

《維納斯的誕生》

　　十五世紀末佛羅倫斯雲集了很多才華橫溢的藝術家，其中最著名畫家非波提切利莫屬，這位大師以其筆下傳神的聖母子像聞名於世。在尼德蘭肖像畫的影響下，波提切利成為義大利肖像畫的先驅者，他的《維納斯的誕生》、《春》更是諸多眾神畫像中的翹楚之作。據說這兩幅名畫中的維納斯的原型，就是當時豔驚佛羅倫斯的西莫內塔，一個降臨人間的維納斯。

　　波提切利出生在義大利佛羅倫斯的一個中產階級家庭中，在菲利波·利比的門下學畫。美第奇家族掌權期間，波提切利為他們作了多幅名畫，因此

始於佛羅倫斯的覺醒——文藝復興

聲名大噪，其中的《維納斯的誕生》和《春》更是家喻戶曉。

據說，波提切利筆下近乎完美的維納斯形象來自於當時的一個傾城女子，她就是佛羅倫斯城中享有盛名的交際花西莫內塔，凡見過這位佳人者無不為之驚世的美貌所傾倒。西莫內塔有著一雙大而傳神的眼睛，總是含情脈脈地傳送著秋波，小巧而精緻的下巴，長長的玉頸，動人的曲線，上蒼似乎異常疼惜這個女子，將世間恩寵降臨在她一人身上，美得令人望而生畏。風情萬種的西莫內塔出生於富商之家，是大名鼎鼎的美第奇家族宴會上的常客，在佛羅倫斯社交圈無人不知。當時，佛羅倫斯最有勢力的兩個男人朱里亞諾、洛倫佐都曾拜倒在西莫內塔的石榴裙下。如此動人的倩影自然頗受藝術家們的青睞，西莫內塔為許多著名的畫家做過模特兒。許多詩人也在作品中歌頌這位美人，將她譽為義大利藝術史上最美的女子，仿若仙女下凡。當波提切利第一次與西莫內塔相遇，簡直不敢相信自己的眼睛，深深為她傾倒，於是當他受邀為美第奇家族作畫時，第一個想到的模特兒就是西莫內塔。

《維納斯的誕生》中，少女維納斯如出水芙蓉般躍出水面，赤裸著身子踩在一個荷葉般的貝殼之上，那修長而柔美的身軀，那勻稱而豐滿的體態，姿態婀娜而不失端莊，畫家把美神安排在一個極幽靜的地方，背景是平靜而泛著碧波的海面。維納斯做為美和愛的化身，如一顆圓潤耀目的珍珠般降臨人間，聖潔的氛圍使人動容。透過另一幅作品《春》，波提切利用自己豐富的想像力將古代神話故事重新演繹，表現的是羅馬神話中諸神呼喚春天的場景。色彩明亮燦爛，人物線條流暢，卻在歡樂祥和的氣氛中似乎藏著一絲憂傷。波提切利幾乎不費吹灰之力地將人與自然和諧相處的一幕展現，那精緻明淨的獨特畫風，奠定了此作在世界美術史上的重要地位。

不得不說，沒有西莫內塔做為模特兒，波提切利也許創作不出如此動人的作品。舉凡紅顏，總遭天妒，這位嬌豔的佳人在二十多歲就香消玉殞了，

世人無不嘆息人間失去如此的美麗。而在波利切利的作品中，她以降臨人間的維納斯而獲得了永生。

《春》

桑德羅‧波提切利（一四四五～一五一〇），十五世紀末佛羅倫斯的著名畫家，以聖母子像聞名於世，是義大利肖像畫的先驅者，也是歐洲文藝復興早期佛羅倫斯畫派的最後一位畫家。原名亞歷桑德羅‧菲力佩皮，「波提切利」是他的綽號，意為「小桶」。代表作品有《維納斯的誕生》、《春》、《三博士來朝》等。

佛羅倫斯畫派，義大利文藝復興時期的美術流派，十三至十六世紀，佛羅倫斯成為義大利藝術活動的中心，在與中世紀宗教神權文化的抗爭中，佛羅倫斯畫派高舉人文主義旗幟，率先確立一種新的世俗文化的傾向，其創始人是喬托‧迪‧邦多納。

模特兒角色的驚天逆轉
《最後的晚餐》

「上天有時將美麗、優雅、才能賦予一人之身，令他之所為無不超
群絕倫，顯出他的天才來自上蒼而非人間之力。列昂納多正是如
此。他的優雅與優美無與倫比，他的才智之高可使一切難題迎刃而
解。」

——瓦薩里

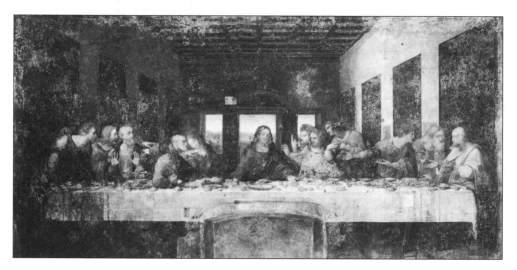

　　文西鎮，一個緊鄰佛羅倫斯的名不見經傳小鎮，卻因誕生了人類藝術史
上最為耀眼的明星而聲名鵲起，這個人便是達文西，文藝復興時期傑出的藝
術巨匠，創作無數不朽名作的天才畫家。

　　《最後的晚餐》是達文西最傑出的作品之一。這幅傑作耗時七年才完
成，畫中十二門徒及基督本人的形象，均按照真人描畫。其中達文西最先尋
找的，便是代表基督形象的模特兒。在幾經波折之後，一個少年被達文西慧

眼識珠，脫穎而出，他有著俊美的臉龐和率真的眼神，彷彿與生俱來遠離一切世間醜陋與罪惡。於是，我們的天才畫匠傾注全部心血與熱情，只是為了將少年眼中那份若基督般的純淨帶到人間。經過六個月的悉心創作，這幅傳世名作的主角終於呈現於畫布之上，無比的動人與傳神。

隨後的六年時光裡，畫中人物的模特兒一一確定，十一門徒紛紛出現於「最後的晚餐」，只有另一個主要角色——猶大的模特兒還未找到。到哪裡尋找一張吐露罪惡的面孔來表現叛徒猶大呢？達文西在心中一遍遍地描摹著這樣一個代表醜惡靈魂的形象……

直到有一天，一個人告訴達文西在羅馬地牢中關押著這麼一名囚犯，他惡貫滿盈、十惡不赦，因犯謀殺罪被判死刑，十分符合猶大的特徵，得知這個消息的達文西喜出望外，日夜兼程來到羅馬與他見面。在這名殺人犯被帶出地牢的那一刻，達文西便認定眼前這個面無表情、蓬頭垢面的男子即是猶大形象的最佳人選，因為他的面容有著人性淪落後的黯淡，彷彿靈魂也隨之灰暗。於是，經國王的特許，囚犯被帶往米蘭，隨後的幾個月中，大師著筆為「最後的晚餐」描畫最後一位主角。每天這名囚犯都在特定的時間被帶往達文西的面前，他面無表情、靜靜地站著，被絕望的陰影籠罩，這些細節與特徵都被達文西敏感地捕捉到，並用他出神入化的技藝融入畫中這個出賣救世主的叛徒形象。在又過了一個漫長的六個月後，大師終於完成了最後一筆，耶穌與十二門徒均一一呈現畫中。就在達文西轉身對衛兵說出「我已經完工了，你們可以把他帶走了」之後，衛兵帶著囚犯即將轉身離開，囚犯卻忽然間掙脫開來撲倒在大師腳下，淚流滿面地望著這六個月以來每日相對的面孔，聲音顫抖著說道：「尊敬的達文西，請看看我，難道你真的認不出我了嗎？」達文西被這突如其來的一切困惑不已，一邊仔細端詳著囚犯的面孔，一邊在腦海中搜索著曾經相識的臉龐，最後肯定地答道：「我不認識你，在你從羅馬地牢中被帶出來之前我們從未見面。」此刻的囚犯眼中流露

出掩藏不住的絕望，癱倒在大師的面前，仰天長嘆道：「上帝啊！難道我真的墮落到如此的地步嗎？」達文西更加困惑地注視著他，囚犯終於壓抑不住幾近崩潰的神經，哭喊著說：「達文西，請再仔細看看我，我……我就是你七年前選做耶穌模特兒的那個年輕人啊！」

　　待衛兵帶著囚犯離開後，我們的大師恍然頓悟地望著他那漸行漸遠的背影，腦海中浮現出當初少年那清澈的眼神和純淨的臉龐，不禁感嘆道世事中人的巨大變化有著多麼不可思議的力量。

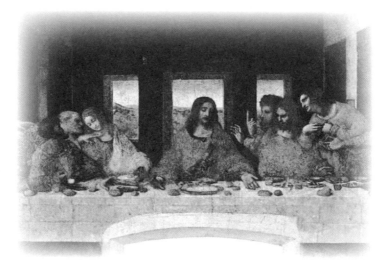

小知識

　　列昂納多‧達‧文西（一四五二～一五一九），義大利文藝復興三傑之一，也是整個歐洲文藝復興時期最完美的代表。這位天才畫家同時還是一位思想深邃、學識淵博的寓言家、雕塑家、發明家、哲學家、音樂家、醫學家、生物學家、地理學家、建築工程師和軍事工程師等。

最神祕的女人
《蒙娜麗莎的微笑》

「我實在太喜歡《蒙娜麗莎的微笑》了，但它是一件孤品，所以只
得以贋品自娛。」
　　　　　　　　　　　　　　　　　　　　——柴契爾夫人

如果評選人類藝術史上最神祕、最具有永恆魅力的作品，當屬這幅《蒙娜麗莎的微笑》莫屬了。這幅文藝復興巨匠達文西的驚世之筆，這個吸引無數目光的神祕女人，在跨越了幾個世紀後仍然綻放出不可抵擋的笑容，關於她的種種傳說與推測也始終是人們趨之若鶩的話題。

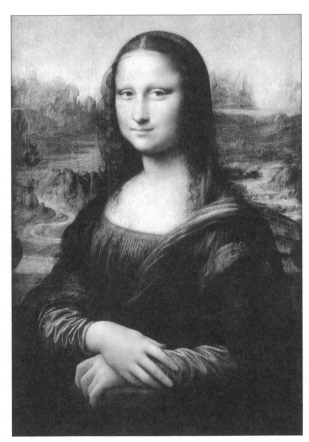

畫中的女主角是當時新貴喬宮多的妻子，年輕的蒙娜·麗莎，達文西受邀為其畫肖像畫。當時蒙娜·麗莎的幼子剛剛夭折，她一直處於極大地哀痛之中，終日愁

雲慘霧，悶悶不樂。為了讓畫中的女主角高興起來，達文西常在作畫時請來音樂家和喜劇演員，極盡所能地讓蒙娜・麗莎高興起來，綻放笑容。皇天不負苦心人，終於有人的表演讓蒙娜・麗莎露出一絲笑容，儘管這抹微笑短暫而含蓄。達文西記住了這微笑，最後也讓世人為這微笑瘋狂。

歷時四年之久，這幅畫大功告成，在以後將近五百年的時間裡，人們對蒙娜・麗莎的身分、微笑的含意、她與畫家的關係等，不知做過多少揣測，留下越來越多的不解之謎。以致於如今世上專門研究《蒙娜麗莎的微笑》的專著就有數百部，有近百名學者將此畫視為終身課題，而且隨著時間的推移，隨著研究的深入，將有更多的疑惑留給後人。其中爭議最大的，便是現藏於巴黎羅浮宮，做為羅浮宮鎮館之寶的此畫的真偽問題。

按照主流的說法，達文西的《蒙娜麗莎的微笑》現收藏於巴黎的羅浮宮，但在收藏界卻廣為流傳另一種說法，掛在羅浮宮的並不是真正的「麗莎」，而是一幅「替代品」，真正的「麗莎」此刻正在倫敦一所公寓的牆上綻放笑容。據這間寓所和這幅名作的保管者普利策博士說，此畫完成後，就留在了喬宮多家。後來，又有一個貴族請達文西為他的情婦畫一幅肖像，這個女子與蒙娜・麗莎長得頗為相似，名叫拉喬康達。於是，一時懶惰的達文西畫中「麗莎」的臉部換成拉喬康達。畫作完成後，貴族拋棄了拉喬康達，沒有買下此畫。後來達文西應法蘭西斯一世國王的邀請去了法國，帶去了這第二幅「微笑」的作品。普利策說，在羅浮宮綻放笑容的實際上是拉喬康達的肖像畫。

幾百年以來，不少收藏家各自聲稱他們藏有真正的《蒙娜麗莎的微笑》，數量竟達六十幅之多。曾經有許多人大規模地複製、偽造這幅名畫，於是我們有理由質疑普利策博士的話。還有一種說法也認為目前羅浮宮內收藏的《蒙娜麗莎的微笑》是一幅贗品，據說一九一一年在羅浮宮發生的竊盜案中真品失竊，兩年後再次出現在義大利時，麗莎身後兩旁的廊柱已經被切

掉了，後來被歸還羅浮宮。許多專家認為這次失而復得的一幕只是一個煙霧彈，真正的「麗莎」已經被一位富有的收藏家重金收購，所以掛在羅浮宮內的只是一件贗品而已。

從這些贗品的數量，真偽問題的爭論，我們已經足夠看出《蒙娜麗莎的微笑》怎樣傾倒了世人。只有如此偉大的達文西才能創造出影響力永恆不衰的作品，也只有那畫中蕩漾一絲微笑的蒙娜·麗莎才能將「神祕」兩字詮釋得如此淋漓盡致。

小知識

畫中「背景之謎」，加利福尼亞大學教授卡羅·佩德雷蒂認為，蒙娜·麗莎身後的背景是義大利中部阿雷佐市布里阿諾橋附近的景色。證據是達文西出生在距阿雷佐約一百公里的文西鎮，並曾經在阿雷佐生活過，這一地區的原始景觀與《蒙娜麗莎的微笑》的背景幾乎完全一樣，因此，達文西很有可能採用這一地區的田園景色做為《蒙娜麗莎的微笑》的背景。這一觀點在達文西繪畫國際研討會上受到許多美術史專家的肯定。

打不敗的藝術巨匠
《創世紀》

「睡眠是甜蜜的，成了頑石更是幸福，只要世上還有羞恥與罪惡存在著的時候，不見不聞，無知無覺，便是我最大的幸福，不要來驚醒我！」
　　　　　　　　　　　　　　　　　　　　　——米開朗基羅

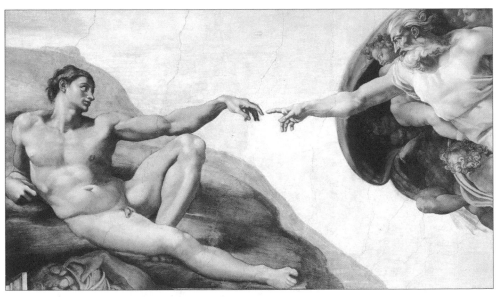

《創造亞當》，這是整個《創世紀》天頂畫中最動人的一幕。

　　提起米開朗基羅，幾乎沒有什麼形容詞可以形容這位偉大藝術家的光輝一生，他的成就在藝術界被譽為神話，他的創作風格影響了此後近三個世紀的藝術家。米開朗基羅最為後世頂禮膜拜的驚世之作，就是梵蒂岡西斯廷禮

拜堂的天頂畫《創世紀》和壁畫《最後的審判》，每每提及，都有人懷疑這有如神助的完美作品竟然只是出自於一個人類之手。米開朗基羅是當之無愧的畫壇神話、藝術巨匠。

西元一五○三年，教皇朱理二世取得聖彼得王位後，意圖把整個義大利都籠罩在他的教權統治之下。於是他主張改建梵蒂岡，興修聖彼得大教堂，裝飾豪華的羅馬宮廷，在建築家布拉曼特的幫助下得以實現。一五九八年，朱理二世為了紀念叔父西克斯特四世，又請布拉曼特重建了西斯庭小教堂。此後，教皇召米開朗基羅來到羅馬，要他塗掉教堂內的舊壁畫，重新繪製天頂壁畫。這無疑是一個極其浩大的工程。

無奈之下，米開朗基羅接受了這個幾乎不可能完成的任務。這位才華蓋世的大師是出了名的壞脾氣、不合群，據說他和達文西、拉斐爾都合不來，甚至經常與自己的恩主頂撞，另一方面，他也傾注一生追求藝術的完美，堅持自己的藝術思路。米開朗基羅在羅馬期間，就曾因為自己的壞脾氣得罪了不少人，其中有權貴之士、有藝術同行。礙於教皇對他的庇護，眾人即使心懷怨恨，也沒有什麼辦法，久而久之，這些心懷叵測的小人開始聯合起來企圖讓米開朗基羅在藝術上出醜。他們知道米開朗基羅在雕塑上無人能敵，可是面對如此艱巨的天頂畫任務一定束手無策，於是眾人開始在一旁等著看米開朗基羅的笑話，建築家布拉曼特便是其中之一。

由於嫉妒米開朗基羅的雕塑任務，布拉曼特一直心存芥蒂，當米開朗基羅建議他幫助製作繪畫腳手架時，布拉曼特有意設計了一個懸掛式吊架，因此在天頂上鑿了好些窟窿。米開朗基羅見此十分氣憤，怒問布拉曼特，這要他如何在被毀壞的天頂上作畫。後者自然無言以對。米開朗基羅稟告教皇，撤掉了吊架，將布拉曼特羞辱了一番，要求另請幫手。天頂全部畫稿完成後，他決定先讓助手來完成一部分繪製任務，可是助手的作品令米開朗基羅十分不滿，全部抹掉，然後由他獨自一人來完成。

始於佛羅倫斯的覺醒——文藝復興

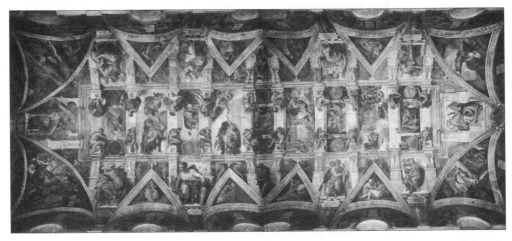

　　天頂畫分為兩個創作階段，第一階段從一五〇八的冬天至一五一〇年的夏天，第二階段從一五一一年二月到一五一二年十月，歷時四年。漫長艱難的創作期間，米開朗基羅把自己封閉在教堂之內，拒絕外界的探視，從腳手架設計到內容安排、從構圖草創到色彩實施全部由他一人承擔。從沒有第二個人上去幫助他，其繪畫工程之浩大和艱巨性甚難想像。就是在如此高強度的工作壓力下，米開朗基羅還是出色地完成了主題作品《創世紀》。畫中人物多達三百多個，覆蓋了西斯廷教堂整個長方形大廳的天頂，面積達五百多平方公尺。

　　據說在《創世紀》的創作中，身體屢弱的教皇為了在離世前看到天頂畫完工，曾經越來越不耐煩地催促米開朗基羅，甚至威脅他如果不盡快完工就把他從腳手架上扔下去。頂著常人無法承受的壓力，四年五個月之後，米開朗基羅終於完成了那幅長四十公尺、寬十四公尺的巨畫。當米開朗基羅走下腳手架時，眼睛已經毀壞，此後，他連看信也要把信紙放到頭頂上。雖然當時的米開朗基羅不過三十七歲，可是長期高仰脖子的艱苦作業已經使他的面容變得憔悴不堪，儼然一個多病的老人了。

　　如此壯觀的天頂畫，如此驚世的作品，米開朗基羅在逆境中完美完成，

這在十六世紀以前是不能想像的，其帶來的精神價值在人類文明史上也不可估量。偉大的米開朗基羅，打不敗的藝術巨匠！

小知識

米開朗基羅（一四七五～一五六四），義大利文藝復興時期偉大的繪畫家、雕塑家、建築師和詩人，文藝復興時期雕塑藝術最高峰的代表。

西斯廷教堂天頂畫，西斯廷教堂本來只是羅馬教皇的一個私用經堂。其教堂內的天頂畫，是文藝復興三傑之一的米開朗基羅的繪畫藝術豐碑，它與同一教堂的另一幅壁畫《最後的審判》並列為米開朗基羅一生最有代表性的兩大巨製，西斯廷教堂因為米開朗基羅創造了《創世紀》和《最後的審判》而名揚天下，這兩幅壁畫工程也是義大利文藝復興盛期最偉大的藝術貢獻。《創世紀》由九個敘事情節組成，以聖經《創世記》為主軸，分別為「分開光暗」、「創造亞當劃分水陸」、「創造日月」、「創造亞當」、「創造夏娃」、「逐出伊甸」、「挪亞祭獻」、「洪水汜濫」和「挪亞醉酒」。

我將仇敵畫入畫中

《最後的審判》

「有幸適逢米開朗基羅的時代。」

——拉斐爾

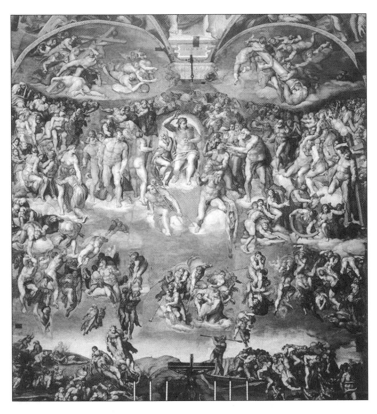

　　米開朗基羅的藝術不同於同時期另一位大師達文西的藝術形式，達文西更樂於在作品中滲透嚴謹的科學精神和深刻的哲理思考，而米開朗基羅卻更多地在藝術中融入了自己滿腔悲劇性的熱情。這種熱情驅使他將理想主義的靈魂融入作品中，創造出的英雄形象宏偉壯麗，不可超越，更不容質疑。在

他宏偉的作品《最後的審判》背後，還有一個有趣的小故事。

　　也許是受筆下無數英雄形象的影響，米開朗基羅在生活中也是一個桀驁不馴之人。他自視甚高，我行我素，蔑視權貴，尤其看不慣他人攀附權貴的做法。對那些毫無主見、唯唯諾諾之徒唯恐避之而無不及。即使面對高高在上的羅馬教皇，他仍舊一副不屑一顧的模樣，甚至經常做出一些越規犯上之舉，由於他過人的才華與名望，教皇對此也無可奈何，只好好言相勸他安心藝術創作，任由這位大藝術家使性子。

　　就在西斯廷禮拜堂天頂壁畫完工二十四年之後，反對宗教改革的教皇保羅三世興奮異常，不顧當時已經年逾六十的米開朗基羅年事已高，以「讓他顯示其繪畫藝術的全部威力」為名，要求他繪製西斯廷小禮拜堂聖壇後面的壁畫，內容就是聖經故事中的《最後的審判》。這個傳統題材內容是耶穌被釘死後復活，最後升入天國，他在天國的寶座上開始審判凡人靈魂，此時天和大地在他面前分開，世間一無阻攔，大小死者幽靈都聚集到耶穌面前，聽從他宣談生命之冊，訂定善惡。藉以宣傳人死後凡行善升天，作惡入地的因果報應。

　　米開朗基羅答應了教皇的要求，提出要按照自己的意願來安排構圖和設計人物形象。這個巨大的工程歷時了六年之久，期間，由於米開朗基羅傲慢專斷的態度，時常與教廷中的人發生衝突，可是教皇為了安撫他，往往對此睜一隻眼閉一隻眼。久而久之，教皇身邊的一些人對此頗為不滿。他們開始暗中策劃刁難米開朗基羅，干擾其順利創作，企圖讓藝術家下不了臺，灰頭土臉。隨著時間的推移，眼見壁畫久久不能完工，心急的教皇開始干涉米開朗基羅的創作，他身邊的那些人更是趁機煽風點火，散布謠言，對藝術家表示質疑，其中最甚者當屬教廷典禮總管。

　　米開朗基羅對那些小人的伎倆心知肚明，卻不動聲色，他要用自己的藝

術給他們有力的還擊。一天，教皇帶隨從前來視察，有一次責問他為什麼還未完工。米開朗基羅平靜地回答道：「那是因為地獄的邪惡判官米諾斯的原型尚未找到。」忽然，他用手指著典禮總管說：「這位大人的尊容倒是可以作參考。」典禮總管面對米開朗基羅的刁難，羞憤難當，又不能發作。事後，人們真的在壁畫的底部發現了一個典禮總管的米諾斯，有趣的是，在畫中受審的罪人中，還有教皇古拉三世和保羅三世的化身，而其中手拉人皮的巴多羅米則是按照米開朗基羅所厭惡的敵人彼得羅‧亞萊丁諾的形象描繪，畫家則把自己的頭像在受難者的人身上表現出來。

　　藝術是藝術家們的畢生追求，也是成為他們戲弄敵人們的工具，巨匠米開朗基羅正是以這種幽默的方式將仇敵畫入畫中！

小知識

　　米開朗基羅不僅以畫作聞名，他的雕塑作品更被譽為文藝復興時期歐洲雕塑藝術的最高峰，他創作的人物雕像雄偉健壯，氣魄宏大，充滿了無窮的力量。他的大量作品顯示了寫實基礎上非同尋常的理想加工，成為整個時代的典型象徵。他的藝術創作受到很深的人文主義思想和宗教改革運動的影響，常常以現實主義的手法和浪漫主義的幻想，表現當時市民階層的愛國主義和為自由而抗爭的精神面貌。

藝術史上偉大的攜手
《雅典學院》

「我不想讓這小地方拖住你,你要到大師雲集的佛羅倫斯去,你可以獨立工作了。」
<div align="right">——佩魯基諾</div>

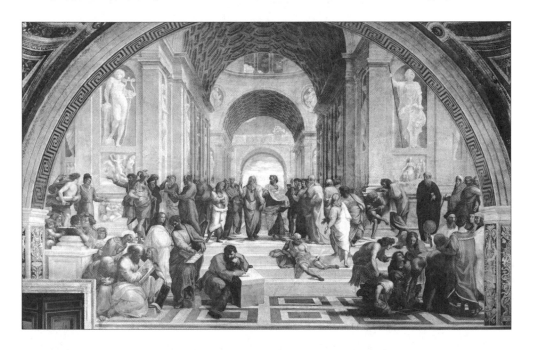

　　文藝復興三傑中,拉斐爾不同於達文西的深沉、含蓄、理智,不同於米開朗基羅的博大、雄偉、熱情,這位最年輕的藝術家以自己獨有的優雅、秀逸、和諧獨樹一幟。這位天才畫家最著名的作品就是他為梵蒂岡教皇宮內所作的壁畫《雅典學院》,就在他繪製此巨作時,另一位大師米開朗基羅正為西斯廷教堂繪製天頂畫,這無疑造就了藝術史上的一次最偉大攜手。

始於佛羅倫斯的覺醒——文藝復興

一四八三年，拉斐爾‧桑蒂出生在義大利山區的烏爾賓諾小公園，他的父親是當時小有名氣的御用畫家，也是拉斐爾藝術的啟蒙老師。十五歲的拉斐爾就憑藉對繪畫奧祕的勤奮探索，能夠敏感地捕捉住美和藝術的真諦。一四九九年，拉斐爾來到裴路基亞城，師於佩魯基諾，畫藝的突飛猛進令眾人吃驚，期間從老師那裡學到了色彩感覺與透視原理，繪畫技巧相當成熟，才能甚至已經超過老師。三年後的一天，佩魯基諾對他說：「我不想讓這小地方拖住你，你要到大師雲集的佛羅倫斯去，你可以獨立工作了。」

於是，十九歲的拉斐爾經老師指導，跨進了佛羅倫斯的藝術圈。這位年輕畫家外貌清秀、為人和善，很快就融入到畫家群裡並受到他們的喜愛。當時的義大利因為有達文西和米開朗基羅而聞名世界，在這個文藝復興的國度，拉斐爾可以確切感受藝術的薰陶，他在眾多大師們的作品中汲取精華，始終以一個學生的姿態對待達文西和米開朗基羅。在得到佛羅倫斯藝術圈的肯定後，他開始嚮往更高的藝術殿堂——羅馬，他要向世人證明自己也可以在義大利最優秀藝術家雲集的地方，佔有一席之地。

正巧，那時教皇朱理二世為了讚頌自己，鞏固羅馬教廷的地位，把最優秀的畫家、雕刻家、建築家都請到羅馬來為他服務，其中最早受人矚目的，莫過於米開朗基羅正在為他創作的西斯廷教堂天頂畫。當時剛滿二十五歲的拉斐爾正值意氣風發之時，在佛羅倫斯接到羅馬送來的聖旨：「教皇想盡快在梵蒂岡見到拉斐爾，以便他在羅馬與義大利最優秀的藝術家一起，為美化羅馬而工作。」於是他便欣然前往了。不久後，梵蒂岡的畫家們都被告知：除了拉斐爾和米開朗基羅之外，其餘的畫家們可以全部離開了，理由是教皇認為羅馬只要有這兩位大師就足夠了。能得到教皇的如此讚賞，還能與偉大的米開朗基羅比肩，只有天才的拉斐爾了！

然而在繁重的任務下，年輕的拉斐爾收到的不僅有榮耀，更多的是壓力。此後的整整十年間，拉斐爾為教皇宮殿繪製了大量壁畫，其中以梵蒂岡

教皇宮內的四組壁畫最為聞名，最受世人推崇的便是這幅《雅典學院》。

這幅巨大的壁畫，把古希臘以來的五十多個著名的哲學家、思想家齊聚一堂，包括大名鼎鼎的柏拉圖、亞里斯多德、蘇格拉底、畢達哥拉斯等。此畫將拉斐爾出色的構圖功力顯現極致，他對每一個人物的所長與性格都做了精心的思考，不僅出色地顯示了他的肖像畫才能，而且發揮了他所擅長的空間構成的技巧。有人說畫中陣容之可觀，只有米開朗基羅同時繪製的天頂畫才可與其媲美。值得一提的是，那時的拉斐爾只有二十六歲。

此後，由於頭頂的光環過於耀眼，太大的名望把他壓垮了。一五二〇年四月一日，拉斐爾病倒了，醫生們也束手無策：「親愛的大師，您從年輕時候起就一直過著緊張的生活，現在恐怕是受到報應了。人們都知道藝術家從不吝惜生命，而是讓生命去燃燒。」四月六日，天才的拉斐爾與世長辭。

雖然藝術界的一顆明星隕落了，但是他留給後人的藝術瑰寶將被永遠載入史冊，其中最光輝的那一頁就是那次藝術史上的最偉大攜手。

小知識

拉斐爾・桑蒂（一四八三～一五二〇）是義大利傑出的畫家，和達文西、米開朗基羅並稱文藝復興時期藝壇三傑，作品博採眾家之長，具有自己的獨特風格，代表了當時人們最崇尚的審美趣味，成為後世古典主義者不可企及的典範。其代表作有油畫《西斯廷聖母》、壁畫《雅典學院》等。

致命的一吻

《西斯廷聖母》

「她走著，一邊在傾聽頌揚，身上放射著福祉的溫和之光；彷彿天
上的精靈，化身出現於塵壤。」　　　　　　　　——但丁

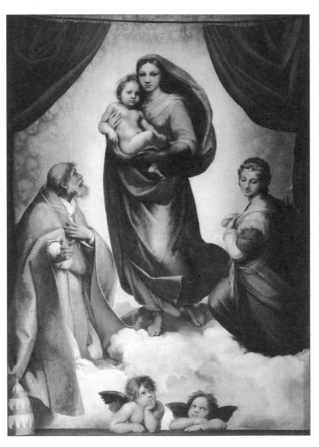

　　拉斐爾一生創作了很多
聖母像作品，他筆下聖潔溫
柔的聖母古往今來無人超
越，其中最具代表性的就是
《西斯廷聖母》。這幅畫的
背後，還有一個曲折動人的
愛情故事，主角就是拉斐爾
和他的情人拉多納・韋拉
塔，據說正是由於兩人的致
命一吻，才令一代天才畫家
命喪黃泉。

　　這幅著名的聖母像因為
繪製於梵蒂岡西斯廷大教堂
內而得名，一直被認為是聖
母像中的巔峰之作，畫中的
聖母美麗、溫柔、充滿母性
的光輝，臉上洋溢著驕傲的

神色，又頗具犧牲精神，懷抱中是她心愛的兒子基督。看了這幅畫的人，無不為聖母的偉大而感動。眾人有所不知，拉斐爾畫這幅聖母像時，是以他深愛的情人拉多納·韋拉塔為模特兒創作的。

拉多納·韋拉塔是錫耶納一位麵包師的女兒，當年跟隨父親一起移居至羅馬，年輕的拉斐爾受教皇尤里之召為羅馬聖彼得教堂做裝飾，命運安排兩人來到同一座城市。美麗的韋拉塔經常出現在離家很近的小花園中，透過花園矮矮的圍牆，當時許多年輕的藝術家時常爬上牆頭默默欣賞她的美麗。有一日，美麗的韋拉塔正在花園中小噴泉邊戲水，拉斐爾正巧路過此地，頓時被她那純美無瑕的容顏深深吸引，一見鍾情。在拉斐爾的追求中，少女獻出了自己的芳心。隨著交往的日漸加深，天才畫家更為這個心靈與臉龐一樣美麗的姑娘傾心，如醉如癡地愛戀著她，甚至離開她就無法生活。

當時，羅馬的很多權貴看到如此優秀的英俊青年，都希望他可以做自家女兒的如意郎君，紅衣主教比別納就是其中之一。他將自己的「姪女」（極有可能為私生女）瑪麗亞引見給拉斐爾，年輕的姑娘對才子一見傾心，神魂顛倒。可是癡情的拉斐爾心中只有他的韋拉塔，對其他人毫不動心。為此，他再三推遲與瑪麗亞的婚禮，卻終究敵不過紅衣主教的龐大勢力，只好娶了這個他並不愛的姑娘，兩人的婚後生活十分冷淡。而深深相愛的拉斐爾和韋拉塔後來一直保持情人關係，他將韋拉塔安置在鄰近他工作場所的一間舒適的房子裡，在繁忙的工作空檔都會去探望情人。

一五一六年，在兩人相互依偎的熱戀時光中，拉斐爾以韋拉塔為模特兒創作了很多幅作品。在他的畫中，韋拉塔都是盛裝出現，雍榮華貴，很符合上流社會的身分。但眾多作品中獲得最大殊榮的莫過於《西斯廷聖母》，正是這一傳世佳作讓拉斐爾與他的摯愛情人得以與世長存。這一年，韋拉塔的美麗身影出現在《拉福爾納里娜》、《唐納·韋拉塔》以及《西斯廷聖母》中。可以說，拉斐爾這一年偉大成就與韋拉塔的貢獻息息相關，她不僅是他

的模特兒，更為他提供了取之不竭的無窮靈感。

一五二〇年，可憐的韋拉塔感染了熱病，可是毫不知情的拉斐爾在兩人幽會結束臨走前，照例給了情人深情的一吻。回到住所後，拉斐爾也感染上了熱病，並且因為平日的過度勞累、身體虛弱，病情發展得十分嚴重。最初他的病被誤診為感冒，醫生只是輕率地為他放了血，可是也就是這一舉動最終導致拉斐爾精疲力竭繼而死亡的悲劇。根據拉斐爾的遺囑，他為韋拉塔留下了一筆可觀的遺產，使她能夠衣食無憂地生活下去。

小知識

《西斯廷聖母》被視為拉斐爾「聖母像」中的代表作，它以甜美、悠然的抒情風格而聞名遐邇。這幅祭壇畫，指定裝飾在為紀念教皇西克斯特二世而重建的西斯廷教堂內的禮拜堂裡的，最初它被放在教堂的神龕上，自一五七四年始一直保存在西斯廷教堂裡，故得此名。

與「她」一起沉睡
《沉睡的維納斯》

「大自然賦予他如此輕而易舉和順利成功的天姿，他的油畫和壁畫中的色彩忽而活潑鮮明，忽而柔和平穩，並且把從明到暗的過渡，畫到如此程度，以致於當時的許多優秀大師都承認他是一個生來就賦予人體豐富生命力的畫家。」

——瓦薩里

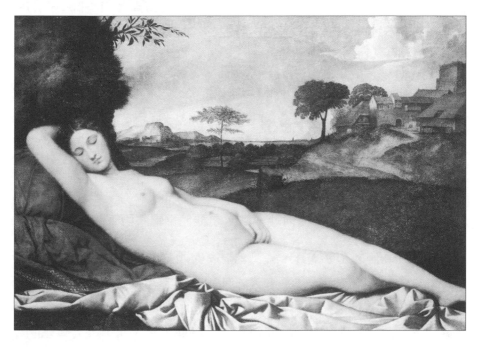

　　喬爾喬內出生於威尼斯畔的美麗小鎮卡斯特弗蘭柯，這片綺麗的沃土誕生了這位畫壇奇才。他對色彩有著天生敏銳的感知力與洞察力，目光彷彿可以穿越瞬息萬變的陽光，即刻捕捉光線幻化中的色彩精髓。於是，他的筆下常常出現威尼斯的優美景致，為人們呈現不曾體會過的威尼斯的動人面，甚

至有人說喬爾喬內是威尼斯美景的創造者。才華橫溢的喬爾喬內不僅善畫風景，他對筆下人物的表現力同樣堪稱鬼斧神工，其中最為後世稱讚的便是他的代表作之一油畫《沉睡的維納斯》。透過畫中維納斯的安詳睡姿，關於畫家的一段纏綿愛情漸漸清晰起來……

年輕的喬爾喬內是當時威尼斯社交場上耀目的明星，生性開朗的他氣質不凡，談吐優雅，是大自然忠實的追隨者，十分懂得享受生活的樂趣。這位頭頂光環的年輕人不僅擁有繪畫領域出神入化的表現力，同時精通音律，在樂器演奏方面也出類拔萃。他彈得一手好豎琴，吹奏的笛聲更是令人心馳神往，當時的少女常聞此而神魂顛倒，可以說她們是喬爾喬內不折不扣的忠實「粉絲」。也許才子不論身處何時、何地都難掩其光芒，所以喬爾喬內身邊常常環繞各色佳人，女人緣頗佳。

可是正所謂「萬花叢中過，片葉不沾身」，雖然左右不乏傾慕者，但是能真正征服這位青年俊傑的人卻遲遲未曾出現。直到有一日，一位裙襬搖曳、面容若紅玫瑰般嬌豔欲滴的義大利女郎闖入了喬爾喬內的視線，四目交會之時，女郎那深邃目光下吐露的優雅與熱情徹底攻破了他的心門，同時喬爾喬內那高貴不羈的藝術家氣質也於頃刻間擄獲芳心，兩人雙雙墜入愛河，忘我沉醉，從此威尼斯的美麗河畔常常出現他們夕陽斜照下的身影。

隨著他們熾熱愛情的急劇升溫，喬爾喬內開始愈發渴望找到一個最佳途徑來向生命中的「她」表達愛慕，苦思冥想之後，他拿起了畫筆，決定用自己最擅長的方式傳情達意。於是，他以愛人做為模特兒創作了這幅不朽的《沉睡的維納斯》。畫中的女神面容端莊、神態安詳，帶著進入夢鄉的安逸神情，彷彿在沉睡中也散發著恬靜優雅，斜臥於大自然中，身上並無遮蓋，右手輕扶於腦後，修長的玉手羞怯地置於身前，溫柔地遮擋著小腹，右腳微曲於左腿之下，整體線條流暢、優美，有著視覺伸展的張力，使人為之傾倒。可以說喬爾喬內筆下的女神就是他心中永遠的女神，從不美若冰霜，總

是吐露著人間女子的美麗質感。當美貌見諸筆端，當神韻永存畫間，當凡間女子被冠以女神維納斯的名號，當頃刻的定格造就流芳千古的佳話，有什麼比一幅傳世名作更能成為愛情的見證呢？

此後，這對愛侶的蜜意濃情更是一發不可收拾，終日你儂我儂，纏綿悱惻。天有不測風雲，一五一〇年的一天，喬爾內爾再一次與情人幽會，如常的深情凝望，難捨難分，殊不知，此時的情人已經身染瘟疫。此次一別之後，病魔吞噬了喬爾喬內，不到幾日，就奪走了這位才子年輕而脆弱的生命，一對愛侶頃刻間陰陽相隔，這位風華絕代的義大利女郎最終是否逃離瘟疫的魔爪也不得而知。喬爾內爾命喪黃泉之後，這幅佳作未完成的風景部分，便交由與他師出同門的另一位威尼斯大師提香接手完成。

這段令人動容的故事，出現在與畫家同時代的義大利美術史家瓦薩里編撰的畫家傳記中，雖然未曾道出這位美麗女子的真實姓名，但卻有一個不爭的事實，那就是《沉睡的維納斯》的畫中模特兒便是「她」，是喬爾喬內愛之頗深並且為之喪命的畢生至愛。

喬爾喬內的傳奇愛情造就了他藝術事業的巔峰，也為世人留下了卷中永遠安詳入眠的美神維納斯。每當沉醉其中之時，我們有理由相信，這位英年早逝畫壇奇才的靈魂，此刻正依附於畫中維納斯的身旁，依附於往昔的情人身旁，與「她」一起沉睡。

喬爾喬內自畫像

小知識

喬爾喬內（一四七七～一五一〇），第一個真正意義上的義大利威尼斯畫派畫家，架上畫的先行者，是威尼斯畫派成熟時期的代表人物。代表作有《暴風雨》、《三個哲學家》、《沉睡的維納斯》等。

威尼斯畫派，由義大利文藝復興中後期，活躍在新興城市威尼斯的畫家組成的美術流派。該畫派的藝術特色表現為：色彩華麗，造型生動，世俗享樂的基調明顯，並且善於把詩意的自然風景和人物形象結合起來，形成華麗優美的藝術效果。前期以喬爾喬內、提香等人為代表，後期則出現了丁托列托、委羅內塞等人。

撥動人心的雙手
《祈禱的手》

「杜勒是德意志的代表民族畫家。他同時又是把義大利文藝復興思想帶進德意志，並開創了德意志民族藝術新紀元的藝術奠基人。」

——評論家

在德國紐倫堡陳列館中，有一幅畫在威尼斯紙上的世界名畫，名為《祈禱之手》，作者就是聞名世界的德國畫家阿爾布雷希特·杜勒。這幅飽含畫家滿腔深情的作品，是他所有作品中最感人的，因為在這幅畫的背後藏著一則愛與犧牲的故事。

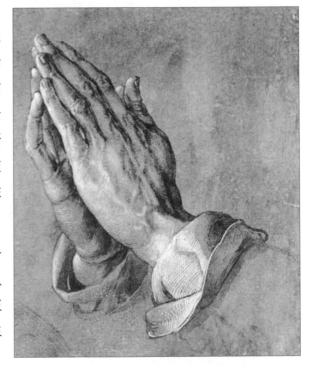

十五世紀時，在德國的一個小村莊裡，住了一個有十八個孩子的大家庭。這家的男主人是一名冶金匠，為了維持生計，他每天工作十八個小時，生活十分窘迫。這個快樂的家庭中，有兩個孩子懷揣著同樣的藝術夢想，兩人都希望可以到紐倫堡藝術學院學習藝術創作，但是他們清楚父親並不

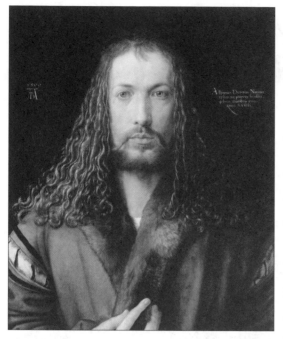

杜勒自畫像

能同時供兩個人的學費。晚上，兩兄弟在床上輾轉反側，一番討論後得到了結論，就是以擲銅板決定，勝利的一方到藝術學院讀書，另一方則到礦場工作賺錢供養家庭，四年後，在礦場工作的那一個再到藝術學院讀書，由學成畢業的那一個賺錢支援。結果，弟弟阿爾布雷希特勝出，去了紐倫堡藝術學院，而哥哥則去了礦場工作來提供弟弟的學費。在校學習期間，阿爾布雷希特的作品比教授的還要好，四年後，以優異的成績順利畢業。此時的他並沒有忘記自己當初的承諾，回到自己的村莊，尋找四年來一直在礦場工作的哥哥，來圓他的藝術之夢。

在這位年輕的藝術家返回家鄉的那一天，家人為他準備了盛宴，慶祝他學成歸來。宴席間始終伴隨音樂和笑聲，在臨近結束時，阿爾布雷希特起立答謝哥哥幾年來對自己的支援，他動情地說道：「現在輪到你了，哥哥，我會全力支援你到藝術學院攻讀，實現你的夢想！」眾人將目光都落在了哥哥身上，可是只見他的眼淚忽然奪眶而出，垂下頭，邊搖頭邊重複說著：「不，親愛的弟弟，我上不了紐倫堡藝術學院了，請看看我的雙手，四年來在礦場的工作毀了我的雙手，關節動彈不得，現在連舉杯為你慶賀也不可能了，更何況是握著畫筆或者刻刀呢？」聽了哥哥的話，阿爾布雷希特的內心久久不能平靜。幾天後，他在不經意間看到哥哥跪在地上，合起他那粗糙的雙手虔誠地祈禱著：「主啊！我這雙手已無法讓我實現藝術夢想，願您將我

的才華與能力加倍賜予我的弟弟吧！」原本對哥哥已經感恩涕零的阿爾布雷希特，見到這感人的一幕，立刻著手，傾注全心將哥哥歷經滄桑的雙手畫了下來，起初簡單地命名為《雙手》，後來這幅作品感動了許多人，他們把這幅愛的作品重新命名為《祈禱的手》。

現今在世界各地很多博物館都能看到杜勒的作品，不過最為人熟悉的、最震撼人心的，莫過於他的《祈禱之手》。

小知識

阿爾布雷希特‧杜勒（一四七一～一五二八），生於紐倫堡，是聞名世界的德國畫家、版畫家及木版畫設計家。杜勒是北部文藝復興的代表人物，他的藝術探索對德國的影響是深遠的。恩格斯曾高度評價過他，把他和達文西視為是需要巨人的時代所產生的巨人。主要作品有油彩畫《啟示錄》、《基督大難》、《小受難》、《男人浴室》、《海怪》、《浪蕩子》、《偉大的命運》、《亞當與夏娃》等，銅板畫有《騎士、死亡與惡魔》等。

畫家生命中的兩個女人
《出世與入世之愛》

「世上最偉大的皇帝給最偉大的畫家撿起一枝畫筆。」

——法國國王亨利三世

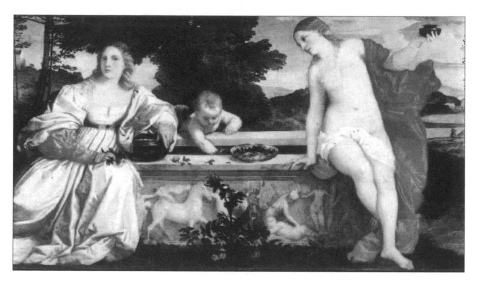

　　色彩大師提香是義大利文藝復興盛期威尼斯畫派的傑出代表人物，在油畫技法和繪畫風格上對後期歐洲油畫的發展有著深遠影響，委拉斯凱茲、德拉克洛瓦等後世畫家均深受其影響。說起提香的代表作，毋庸置疑便是這幅《出世與入世之愛》，此畫之所以備受關注，除了畫家高超的畫技，還因做為畫中象徵天上與人間兩位婦女的模特兒原型是提香生命中最重要的兩個女人。

　　提香生於阿爾卑斯高原的退職將軍家庭，從小不愛讀書的他時常令家庭

教師頭痛。在發現提香的藝術天分後，父親因勢利導，將兒子送到威尼斯去學畫。後來功成名就的提香如大師米開朗基羅一般長壽，又似拉斐爾那樣幸運和受寵，可謂春風得意。才華橫溢、一表人才的畫家自然頗有女人緣，據說提香一生中有四個重要的模特兒，分別是其師父帕爾馬・韋基奧的女兒維奧蘭特；畫家家鄉一位理髮師的女兒切奇莉亞，另一種說法，切奇莉亞出身自一個高貴的威尼斯家族；早年生活放蕩，後來成為費拉拉公爵夫人的羅克雷齊雅・波爾加；阿方索公爵的情人蘿拉・迪安蒂。這四個身分迥異的女子與提香關係密切，先後出現在他的畫中。

其中，最令畫家為之傾倒的，便是溫婉的切奇莉亞與美麗的維奧蘭特。一五一二年，切奇莉亞為提香產下一子，但是關於他們是否結婚卻眾說紛紜。可以肯定的是，提香對切奇莉亞十分著迷，兩人在一起的時光是畫家一生中最美妙的日子，提香更是對他們的愛情結晶呵護備至、引以為傲。對於恩師之女維奧蘭特，更是與提香青梅竹馬、兩小無猜，在提香學畫的日子裡，正是開朗活潑的少女豐富了他枯燥的學習時光，成為照進他年少生命的一縷陽光，兩人的感情基礎可謂深厚。維奧蘭特曾經出現在提香的眾多作品中，《梳妝婦人》、《花神》中都有她迷人的身姿。

提香的一生都與這兩個女人糾纏不清，她們身上散發的不同魅力使他無法抉擇，而自己多變的性情亦無法長久地廝守在情人身旁，他總是左右搖擺，若即若離。在提香一次次的離去後，維奧蘭特悲傷不已，曾經數次想要疏遠他，可憐的切奇莉亞更是忍氣吞聲，獨自艱難撫養兩個人的孩子，默默為他擔憂。也許是為了彌補對這兩個摯愛女人的虧欠，也許是表達對她們濃濃的愛意，提香決定以兩人的形象進行創作。最後的決定大膽而瘋狂，在一幅畫家的傾心之作中，他竟然將這兩位本就水火不容的女子同時呈現在畫面中，其中還有提香之子的身影。這幅作品就是《出世與入世之愛》。

畫中兩個象徵著天上與人間的婦女分別處於水池的兩側，其中穿衣的一

位代表人間的婦女，裸身的則是天上女神化身。在義大利文藝復興時期的美術作品中，以裸體形象表現女神是司空見慣的，而在眾多威尼斯繪畫作品中，似乎更喜歡用裸女來詮釋諸神。畫面寧靜愜意，瀰漫著古代牧歌式的情調，中間有一個可愛的孩子，象徵著愛神，此刻的他正在入神地嬉弄著池中之水。提香將兩位情人的形象代表畫中兩位女子，心愛之子就是那個孩童。

關於提香是如何讓兩個互生嫉妒甚至彼此厭惡的女人為同一幅畫做模特兒的，史書上並未記載。無論怎樣的情形，人們都可以猜測到當時兩位女性採取了多麼克制的態度，創作的場面又是多麼的尷尬。不過足以證明的是，提香生命中這兩個最重要的女人對他的愛意是多麼濃厚。

小知識

提香‧維伽略（一四八八～一五七六），義大利文藝復興盛期威尼斯畫派的傑出代表性畫家，生於義大利的卡多列，是畫壇上著名的色彩大師。其代表作有《出世與入世之愛》、《聖母升天》、《基督下葬》、《酒神祭》等。

一幅畫惹來的麻煩
《利未家的宴會》

「應當允許畫家在繪畫中，採取像詩人寫詩時所採取的那種自由的詩意般的『放肆』，藝術家都應有自己的個性和創作的自由，寫詩可以盡情盡興地描寫，繪畫也應可以有自己豐富的想像。」

——委羅內塞

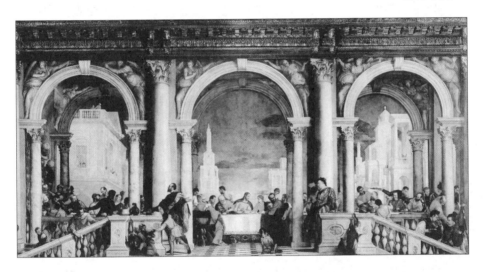

　　畫家委羅內塞是威尼斯畫派的代表人物，也是義大利文藝復興美術優良傳統的最後捍衛者。他的作品大多以《聖經》、具有戲劇性情節神話、寓言等為題材，善於描繪眾多擁有人物的盛大場面，其畫中人物往往身穿豪華豔麗的服飾，背景為富麗堂皇的建築，落筆之處無不燦爛奪目，《利未家的宴會》就是這樣一幅佳作。然而，當時保守的宗教勢力異常強大，委羅內塞因此畫也惹了不少麻煩。

始於佛羅倫斯的覺醒——文藝復興

委羅內塞出生在音樂之都維也納，從小在家中的藝術氣息薰陶下，對藝術十分著迷，也很具天賦，因而開始學習繪畫。一五五一年來到威尼斯，從此開始了延續一生的藝術事業。他的主要工作是為教堂、宮殿、權貴之士等繪製壁畫，畫面中追求豐富的感覺和詩一般自由的幻想，宏大壯麗。經由委羅內塞的作品，我們可以看到十六世紀威尼斯社會的一個縮影。

一天，聖約翰聖保羅教堂向畫家發出訂件的邀請，請他以新約全書中的故事《西蒙家的最後晚餐》為內容創作一幅畫。故事的內容是耶穌被猶大出賣後，他感到死期將至，逾越節的晚上，他和門徒們在西蒙家舉行了最後的晚餐，畫面描繪的是著名的「最後的晚餐」情景。可是，當委羅內塞將成品交給教堂之時，人們對畫中的情景大為吃驚。

委羅內塞完全背離了這個嚴肅的宗教主題，根據自己的思想，把「最後的晚餐」變成了一場豪華的盛大宴會。在一所宏偉華麗的有著三扇大型拱門的大廳內，聚集著各種人物，不同種族、不同身分，歐洲人與東方人，貴族與平民，甚至還有狗的出現。餐桌上擺滿了豐盛的美味佳餚和昂貴的餐具，眾人的穿戴都是當時義大利最新潮、最華貴的服飾，侍從們忙著穿梭其間送菜斟酒，樂師則卯足了勁為賓主演奏助興。主角耶穌坐在中間的主要位置，可是畫家對他的描繪，從其動態、形象的處理上並沒有受到特別的重視；紅衣主教在一旁無聊地坐著，回頭看著一隻狗。整場宴會上的人們，有的互相交談，有的穿梭往來，全都沉緬在杯盞交錯、美酒佳餚之中。這哪是描繪基督在不幸降臨前的悲壯的最後晚餐，分明就是一場上下層社會交雜的聚餐會。

當時保守的宗教勢力正在大張旗鼓地反對宗教改革，教會對此畫感到非常惱怒，認為這幅畫是對基督的不恭，對宗教的褻瀆，嚴重違背了教會的成規，一怒之下他們將畫家告上了法庭，委羅內塞受到了宗教法庭的傳訊。法庭上，他十分機智地為自己辯解：「應當允許畫家在創作中採取像詩人寫詩

時所採取的那種自由、詩意般的發揮，每位藝術家都有自己的個性和創作自由，既然詩人可以盡情地描寫，那為什麼畫家就不可以有自己豐富的想像？」法官一時也定不下委羅內塞的罪名，便限他三個月內必須修改此畫，否則要受到懲罰。

為了緩和矛盾避免衝突，委羅內塞決定將這幅畫改名為《利未家的宴會》，主題不再是著名的「最後的晚餐」了。描述的是在羅馬帝國統治下的猶太地區，有專門為羅馬政府收稅的猶太稅吏，這些人常常作威作福，魚肉鄉民，對一般的百姓來說是十足的惡霸。其中一位名叫利未的稅吏，十分喜愛耶穌講的道理，便請耶穌到家中吃飯，在豐盛的宴會上還有其他稅吏作陪。由於利未家非常有錢，因而宴會充滿了奢華的氣氛。這樣一來，既然畫中描繪的本就是一場盛大的民間聚會，畫面上那些不合規矩的處理也就無可厚非了，畫家委羅內塞也在這場麻煩的風波中僥倖脫身。

小知識

保羅・委羅內塞（一五二八～一五八八），義大利著名畫家，在威尼斯畫派中，委羅內塞是堅持義大利文藝復興美術優良傳統的最後的代表人物之一。代表作有《迦納的婚禮》、《利未家的宴會》等。

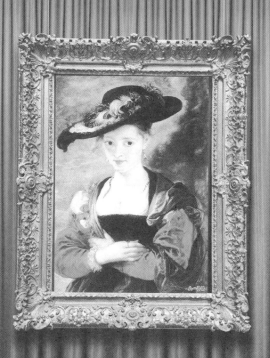
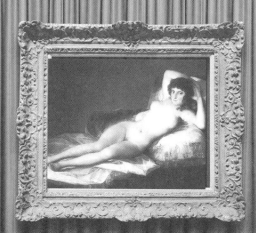

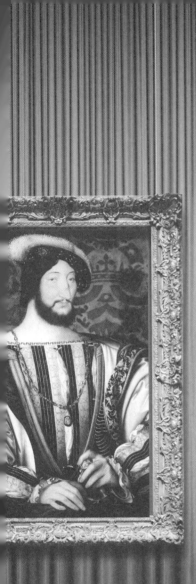

第三章
宮廷藝術典範
——楓丹白露畫派

皇宮中的狩獵者
《狩獵女神戴安娜》

「她像獵人一樣睜大眼睛尋找下一個捕獲目標。」 ——讓·克盧埃

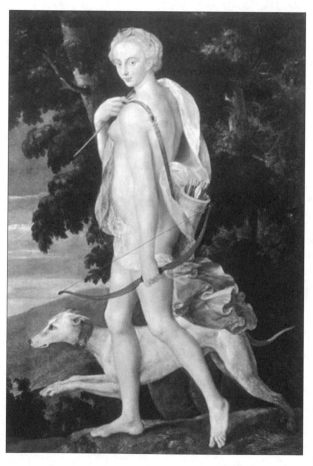

許多傳世的畫作中，有許多是以神話傳說為背景或者內容的。當傳說中的人物被大師們賦予了新的生命，當美好曲折的神話故事與現實碰撞出火花，所帶給觀眾的視覺衝擊是無法言盡的。

法國著名「楓丹白露畫派」畫家讓·克盧埃，是當時法國皇室最為器重的宮廷畫家，他的許多作品都以表現法國皇室成員為題材。其中，這幅《狩獵女神戴安娜》是讓·克盧埃以亨利二世國王的寵妃戴安娜·德·普瓦捷為模特兒創作的，畫中手持弓箭的是羅馬神話中狩獵女神戴安娜，而這個法

國皇室中的精明女子戴安娜則是名副其實的「皇宮狩獵者」。

　　法蘭西斯一世國王統治時期，某天，一個欽犯即將被處決，就在這千鈞一髮之際，欽犯的女兒救父心切，來到國王面前請求放了父親，這個有膽識的妙齡少女容貌嬌豔，霎時吸引了國王的注意。她以獻出自己的處女之身為條件，使父親獲得了國王的特赦，刀下留人，逃過一劫。這個勇敢的少女就是戴安娜·德·普瓦捷。從此之後，她便走入了法國皇宮，憑藉自己的智慧與膽識在複雜的皇室中周旋生存，成為不折不扣的皇宮中的「狩獵女神」。

　　讓·克盧埃是當時皇室御用的宮廷畫家，他深深被戴安娜散發的獨特氣質所吸引，於是以她做為模特兒創作了《狩獵女神戴安娜》。這個現實中頗具心機的美麗女人不僅和神話中的女神同名，更是將女神那種靈敏機智的特點表現極致。

　　戴安娜進入皇宮時正值妙齡，國王對她一度寵愛有加，可是久而久之，面對後宮中的佳麗無數，國王漸漸失去了對戴安娜的興趣，當初的迷戀成為曇花一現，戴安娜被打入冷宮。也許換作其他平凡的皇室女子，在遭遇如此命運後不免終日哀怨，自暴自棄，淪為怨婦。但是，聰明的戴安娜卻不甘於此時的命運，她決定為此抗爭。於是，她睜大了眼睛如獵人般在皇宮中搜尋著下一個目標，等待能為她改變命運的機會。很快，這個獵物便被鎖定，那就是王儲亨利。戴安娜極善於吸引男人的目光並獲得他們的喜愛，沒多久，她便當上了王儲的情人，終日濃情蜜意。

　　法蘭西斯一世駕崩後，亨利繼承皇位，成為亨利二世。自此戴安娜便一直跟隨國王身邊，察言觀色，用自己的智慧為他出謀劃策，更深得國王信任。此時的戴安娜已經成為亨利二世身邊事實上的「皇后」，那個真正的皇后已經淪為在後宮為皇室傳宗接代的工具，聰明的戴安娜對她頗為尊敬，因此在後宮相處甚安。可是花心的亨利二世在處理政務之餘，仍然處處留情，

宮廷藝術典範——楓丹白露畫派

時常與其他女子偷歡。不能常伴其左右的戴安娜並沒有一味地爭風吃醋，反而表現得理智而大度，她深諳欲擒故縱的道理，國王對此一直心懷感激，但是表面上睜一隻眼閉一隻眼的她，私底下裡也暗結新歡。有一次，亨利二世來到她的閨房，卻正好撞破一個男子藏在床下，他並未大動肝火，反而放了被嚇得瑟瑟發抖的情敵一馬。事後國王也並未追究此事，而是依然對戴安娜關懷有加，並且守口如瓶，未將此事告訴他人。這一方面說明了國王的大度，另一方面更是體現了他對戴安娜深深地依戀之情，與戴安娜平日的聰慧之舉不無關係。

於是，這個機智的「皇宮狩獵者」在皇室中不斷成長，隨著歲月的積澱，她身上的優雅氣質與過人智慧也愈發動人。此外她自有一套保養之道，數十年保持容顏不老，依然嬌豔動人，一直令身邊男子著迷不已。

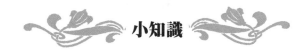

小知識

狩獵女神戴安娜，源於羅馬神話，在希臘神話中也叫阿耳忒彌斯，是奧林匹斯山上的月亮與狩獵女神，還代表母性與貞潔，管理著大自然，她是太陽與音樂之神阿波羅的孿生妹妹。她與阿波羅一樣，喜歡森林、草原，因而也是狩獵女神。照神話中的描述，戴安娜身材修長、勻稱，相貌美麗，又是處女的保護神，所以她的名字常成為「貞潔處女」的同義詞。

愛江山更愛藝術
《法蘭西斯一世肖像》

「他是中世紀的最後一位君主。」

——歷史學家

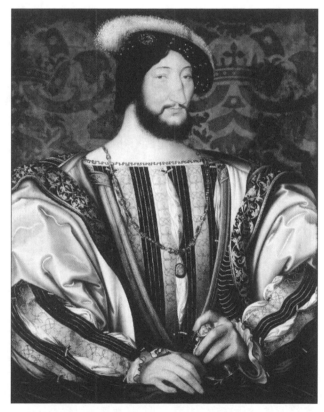

　　自十三世紀的義大利發起文藝復興運動開始，隨後的幾個世紀中，這股風潮便在歐洲大陸蔓延開來。法國的文藝復興，較之歐洲其他國家到來得要晚些，同時法國「文藝復興」的含意，也已經與其他國家的大相徑庭了。由於受到強大皇權的影響，法國的文藝復興並不是建立在國民的民族自豪感和對人文主義的嚮往之上，而是和一位法國國王的喜好息息相關，這個人就是法蘭西斯一世國王。雖然

這位國王的執政能力並不十分突出，但是他「愛江山更愛藝術」的種種表現，卻將法國藝術推上了世界藝術的巔峰，在他統治時期，法國繁榮的文化

達到了一個高潮。

　　法蘭西斯一世是昂古萊姆的查理與薩伏依的路易絲之子，一四九四年九月十二日生於夏郎德地區的科尼亞克。他是瓦盧瓦王朝的旁系成員，即位前通常稱昂古萊姆的法蘭西斯，所以他之後的王室稱為昂古萊姆王朝。一五一五年，法蘭西斯一世在蘭斯大教堂加冕為法國國王。這個細膩多情的男子，被視為開明的君主和堅定不移的文藝庇護者，他是法國歷史上最著名也最受愛戴的國王之一。

　　在這個法國第一位文藝復興式的君主統治下，法國的文化事業取得了長足的進步。在他之前兩任君主，都花了極大的精力用在武力擴張，企圖征服義大利，他們如幾個世紀以來歷任法國國王一樣，樂此不疲地擴展土地，加強王權，是典型的「中世紀式」的法國君主。但是他們在不斷的攻城掠地中，也與法國人和義大利人發生了密切的接觸，一些新思想傳播到了法國。這個特殊歷史時期，少時的法蘭西斯一世在他的家庭教師影響下，也開始學習新思想，接受一些新穎的思考方式。同時，他的母親也是一個文藝復興式藝術的愛好者，無形中也影響了兒子。

　　當年輕的法蘭西斯一世登上王位後，他始終如一地極力支持這種藝術復興浪潮，不僅提倡，更是身體力行，他成了一些藝術品的最大主顧，還成為與他同時代的許多藝術家的支持者和保護人，他鼓勵所有藝術家來法國居住和創作，大師達文西就是在他的懷中離開人世的。這位對珍貴藝術品趨之若鶩的國王，還在義大利雇用專人為他收購文藝復興時期的不朽之作，米開朗基羅、拉斐爾、提香等的作品都被收入囊中，運回法國。他的這種做法產生的顯著結果今天看來萬分值得，因為在如今的羅浮宮中，人們之所以能見到那許許多多的藝術瑰寶，其實都源於歷史上法國王室的收藏，而這正是始於法蘭西斯一世時代。另一方面，法蘭西斯一世也大力支持法國文學與建築的發展。在他的宣導下，法國民眾大多鍾情於閱讀，民間一派產生對文學求知

若渴的局面。法蘭西斯一世還推行一系列野心勃勃的土木工程，向建築業投入了大量金錢，續建了法國王室一直在修造的安布瓦城堡，對布盧瓦城堡進行翻修，還主張開工了極具文藝復興風格的尚博爾城堡。不得不提到的法蘭西斯一世所做的偉大貢獻就是，他把羅浮宮從一座要塞式的建築，變成了今日人們所見的舉世聞名的藝術博物館。

這位一生鍾情於打造藝術殿堂之國的法國國王，於一五四七年在朗布伊埃城堡去世，他雖然離開了人間，但是其為後人留下的精神財富卻永被讚頌。他那「愛江山更愛藝術」的偉大形象，更是被包括維克多‧雨果在內的許多大文豪呈現於作品之中，流芳後世。

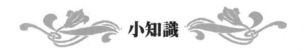

小知識

讓‧克盧埃（一四八五～一五四〇），法國著名「楓丹白露畫派」畫家，是該畫派中傑出的代表人物。他於一四八五年生於法蘭德斯，一四九八年至一五一五年間他為路易十二工作，在一五二三年被法蘭西斯一世任命為「國王最親密」的畫家，其作品自成風格。他的幼子法蘭西斯‧克盧埃自小接受培養，後也成為畫家。讓‧克盧埃的代表作品有《法蘭西斯一世肖像》、《法國皇后伊莉莎白》等。

誰是後宮之主？
《沐浴的女人》

「她的智慧於舉手投足間透露。」 　　　　——弗朗索瓦·克盧埃

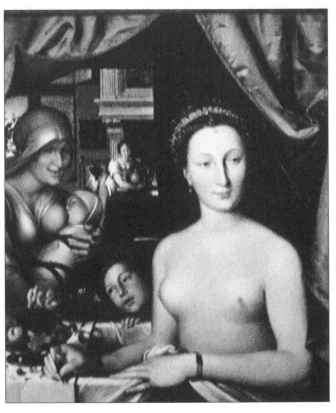

在十五至十六世紀的法國畫壇上，活躍著一個「克盧埃」家族，他們一家三代都是著名的楓丹白露畫派宮廷畫師。老讓·克盧埃以肖像畫聞名於畫壇，其子小讓·克盧埃的名聲要高於父親，代表作是《法蘭西斯一世肖像》，而小讓·克盧埃之子弗朗索瓦·克盧埃也繼承了家族的衣缽，以高超的人物肖像畫技在當時的畫壇佔據一席之地，這幅《沐浴的女人》就是他的代表作。這一幅具有肖像性的神話題材的油畫，畫的是羅馬神話中狩獵女神戴安娜，實際上，據說畫中赤裸上身的出浴貴婦是法國國王亨

利四世的愛妃嘉柏麗，一個周旋於法國皇室間的「後宮之主」。

在當時的法國，如《沐浴的女人》這種介乎肖像與風俗情節之間的油畫風格，正是當時宮廷崇尚的趣味，那些宮廷中身分顯赫的女人喜歡打扮成古代傳說人物被人描繪，藉以向人們展示自己的美麗與高貴，嘉柏麗的目的也在於此。可是這位頗得國王垂愛的美麗女子，卻並不被民眾所尊敬，他們鄙視嘉柏麗，認為她就是一個以媚態誘惑國王的「高級妓女」，有的人甚至在民歌中直呼她「婊子」，足見法國民間對這個以美貌聞名的皇室女子的厭惡。

亨利四世比嘉柏麗年長二十歲，當他初次與嬌媚的嘉柏麗相遇時，對其驚為天人，頃刻間為這名少女傾倒。在獲得了國王的鍾愛後，嘉柏麗便飛上枝頭變鳳凰，開始了她驕奢淫逸的宮廷生活。由於當時法國新教徒與天主教徒的宗教之戰正如火如荼地上演著，老百姓的生活苦不堪言，得知國王新寵荒淫的生活後自然心生不滿，怨聲載道。

由於亨利四世的皇后不能生育，與國王分居，遭受國王冷落。而此時聰慧的嘉柏麗正值花開怒放的季節，頗懂得用自己魅惑的攻勢深得國王恩寵，幾乎對她言聽計從，呵護備至，嘉柏麗也極盡討好之能，依仗國王的庇護得以在後宮呼風喚雨，儼然一副「後宮之主」的架勢。之後的數年間，嘉柏麗為國王生育了三個兒女，在皇室中的地位更加牢固，甚至為兩個兒子分別取名為凱撒和亞歷山大，其掌控皇權的野心昭然若揭。此刻的亨利四世對嘉柏麗更加依賴，也打算順應她的意願將其扶為正宮，成為名副其實的「後宮之主」，一國之母。此消息一經傳出，法國上至權臣下至百姓都憂心忡忡，他們堅信如此心機女子定會攪得皇室雞犬不寧。

正在這千鈞一髮之際，嘉柏麗卻因為難產去世，國王因為愛妃的離去傷心不已，備受打擊。可是過了沒多久，多情的國王又重新鍾情於年僅十五歲

宮廷藝術典範——楓丹白露畫派

的少女安利雅詩,並且極盡寵愛。隨著時間的推移,嘉柏麗留給皇室的印象也隨時光漸漸淡漠,只有在以她為模特兒的畫作上可以略見其風采。畫面上的嘉柏麗神情凝重而安詳,容貌姣好,皮膚白皙,乳房小巧而堅挺,據說當時的貴婦在生育子女後都將嬰兒交給奶媽哺育,她們認為豐滿的乳房是下等人的標誌,只有保持少女般小巧的乳房才是其高貴身分的象徵。這就是一代「後宮之主」嘉柏麗極具爭議的一生。

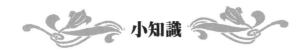

小知識

　楓丹白露畫派,法國的美術流派,十六世紀三〇年代以後活躍於法國宮廷。他們注重線條韻味,追求技藝的精巧完美,具有濃厚的貴族化氣息,進而構成了楓丹白露派真正的獨創精神,並被歐洲各國宮廷廣為模仿。該畫派表現出不同於義大利盛期文藝復興藝術理想的風尚,對北歐諸國的美術發展有一定的影響。

第四章
百花悄然綻放

——十七、十八世紀歐洲畫壇

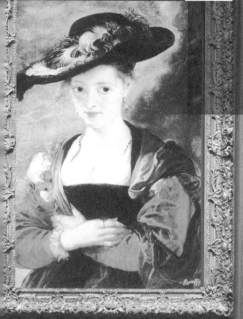

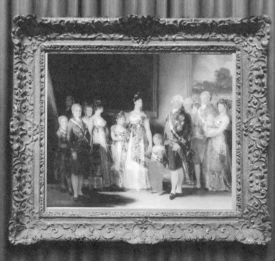

逃亡路上的意外收穫

《聖母之死》

「沒有他就沒有里貝拉、弗美爾、拉·圖爾和林布蘭。沒有他，德
拉克洛瓦、庫爾貝和馬內將完全是另外一個樣子。」

——羅伯托·隆吉

頭頂「羅馬最偉大的畫家」光環的文藝復興時期的繪畫大師卡拉瓦喬，有著傳奇不凡的人生，並且頗受爭議。可是他的放浪形骸與不羈性格並不能掩蓋其在藝術史上的卓越貢獻，身為傑出的現實主義畫家，他對巴洛克畫派的形成與影響十分深遠。透過卡拉瓦喬著名的作品《聖母之死》，便可以窺見他當時顛沛流離的生活與獨特的藝術造詣。

文藝復興時期的義大利崇尚大無畏的男子氣概，因此當時的義大利男子愛恨分明、勇猛好鬥，為了家族的尊嚴和榮譽往往會拔刀相向，以武力捍衛，卡拉

瓦喬便是這樣一個十足的男子漢。

　　一六○○年，卡拉瓦喬現身羅馬的藝術圈，在找到贊助者後過著衣食無憂的生活，但是這位年輕的畫壇硬漢卻不甘平淡的生活，將自己的藝術之路經營得並不成功，甚至很糟糕。據說，「卡拉瓦喬不勤於創作，做兩週的工作就能挎著劍大搖大擺地逛上一、兩個月，還有一個僕人跟著，從一個球場到另一個，總是準備爭吵打鬥，因此跟他在一起狼狽之極」，這些足以說明卡拉瓦喬一貫的火爆性格和我行我素、不受約束的行事作風。隨後的五年裡，他的違法紀錄竟然超過了十一項，多是酒醉鬧事、鬥毆傷人等暴力行為。雖然周圍的人不時勸阻，但是卡拉瓦喬卻始終不以為然。終於到了一六○六年，在一次球賽後，由於雙方在賭金上的分歧，發生口角而大打出手，混亂中卡拉瓦喬殺死了一個名叫拉努喬・托馬索尼的年輕人。對於之前他的種種出格行徑，來自上流社會的贊助者總會幫其粉飾太平，可是這次的彌天大錯卻是任何人都無能為力的，被害者一方開始懸賞卡拉瓦喬的項上人頭，無奈之下，他離開羅馬，踏上了長達數年的逃亡之路。

　　這些顛沛流離、膽顫心驚的日子中，卡拉瓦喬不得不在貧民中混跡，即便如此，他還是屢遭仇人追殺，民間還曾經一度傳出他被不明身分者襲擊喪生的消息，最後證實並非如此，而是臉部受了重傷。逃亡生涯裡，為了保住性命，他做過苦工，睡過地鋪，吃著粗糧，終日和社會底層的窮人打交道，久而久之，他逐漸發現了原先未曾接觸的世界，一個更加殘酷、真實的世界。於是，卡拉瓦喬由自己倉皇潛逃的苦難生活，想到了基督及其門徒為了逃離羅馬追兵及猶太上層的迫害而東躲西藏的曲折經歷，頓時深有感觸，開始為自己的藝術打開另一片視野，在畫作中逐漸融入更多的現實主義元素。

　　在描畫聖經題材時，卡拉瓦喬更是將生活中所見、所聞的諸多底層人民形象放諸其中，因此他的作品脫去了冠冕堂皇的貴族氣，穿上了市井小民的外衣。這種風格的強烈衝擊力，在當時的社會可想而知，但是卡拉瓦喬還是

堅持「即使是聖潔高貴的聖母，在臨終前也與一般農婦一樣」，據說，他正是在參考了一具淹死於臺伯河裡的女屍後，創作了這幅著名的《聖母之死》。畫中的聖母頭髮散亂、雙腳裸露、衣衫不整地躺在一張小木床上，周圍是悲泣的人們，與其說眾人在沉痛地哀悼聖母，不如說是在哀悼身邊的一位可敬的婦人。《聖母之死》是卡拉瓦喬創作盛期的代表之作，也是他在逃亡生涯中的意外收穫，畫中流露出他對現實主義的忠誠捍衛。

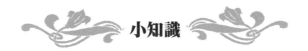

小知識

米開朗基羅‧梅里西‧達‧卡拉瓦喬（一五七一～一六一〇），義大利人，「世界百大名畫家」之一，巴洛克風格的最重要代表，對巴洛克畫派的形成有重要影響。其代表作有《基督下葬》、《詩琴演奏者》、《聖馬太與天使》等。

「巴洛克」是一種風格術語，是自十七世紀初直至十八世紀上半葉流行於歐洲的主要藝術風格。巴洛克畫派的畫作人體動態生動大膽、色彩明快，強調光影變化，比文藝復興時代畫家更強調人文意識。

逾越歲月鴻溝的忘年之戀
《海倫娜·弗爾曼肖像》

「我把世界的每一塊地方都看做是自己的故鄉。」

——彼得·保羅·魯本斯

說到巴洛克繪畫風格，有一個人不得不被提到，那就是十七世紀法蘭德斯的著名畫家彼得·保羅·魯本斯。他是一位偉大的人文主義畫家，為後世留下了許多不朽的作品，《海倫娜·弗爾曼肖像》便是其中的一幅，這是畫家以他的第二任妻子海倫娜·弗爾曼做為模特兒創作的。在當時，這對忘年戀的結合本身就頗受關注。

魯本斯很早就與海倫娜的家人相識，海倫娜的父親名叫達尼埃爾·富爾曼，養育有十個孩子，海倫娜是其

73

百花悄然綻放——十七、十八世紀歐洲畫壇

中最小的女兒。她有一個與父親同名的哥哥，在一六一九年九月二十二日與
魯本斯的第一位夫人伊莎貝拉的妹妹克拉布蘭結婚，由於這種特殊的關係，
魯本斯很早就出入於海倫娜的家庭，並且與所有的家庭成員都非常親近。在
海倫娜兒時，魯本斯就常常在庭院中看到海倫娜可愛的身影。魯本斯也時常
為海倫娜家人作畫，先後曾為海倫娜的兩位姐姐斯桑·富爾曼、克拉拉·富
爾曼和姐夫畫像。

　　在魯本斯四十九歲時，他的第一任愛妻去世，這對他來說是致命的打
擊。直到在和達尼埃爾·富爾曼家人親密交往的過程中，他漸漸發現自己已
經愛上了這個美麗天真的少女海倫娜。於是有一天，魯本斯終於懷著強烈的
愛慕之情向海倫娜求婚了，海倫娜也被眼前這位才華橫溢的著名畫家所吸
引，兩位年齡不相配的情人，終於在愛情的催化下定了終身，並於一六三〇
年十二月六日舉行了豪華盛大而且幸福的婚禮。

　　當時，五十三歲的魯本斯和十六歲的海倫娜的結合轟動一時，人們紛紛
議論起這對忘年之戀的婚姻。兩人的年齡懸殊得簡直像父女倆，當初魯本斯
被海倫娜美麗容顏和富有青春活力的體態所吸引，而海倫娜追求的正是藝術
家的崇高威望與財富，兩個人的忘年戀情，也可以說是基於雙方需求上的交
換，於是兩人牢固地結合在一起，並且結出了豐碩的愛情之果。

　　婚後的生活甜蜜幸福，原本已步入暮年的魯本斯在充滿著年輕妻子愛意
的氛圍中，開始了全新的家庭生活。由於這次結婚，沉浸愛情中的他突然地
感到了自己的生活充滿著無限光明，彷彿獲得新生。年輕的海倫娜也經常盡
心盡力地為他們的生活增添樂趣，而且毫不吝惜地將丈夫所熱戀的美麗的胴
體，奉獻出來做為他繪畫的模特兒。因此，魯本斯總是懷著滿腔的熱情和發
自內心的喜悅，不斷地為她拿起畫筆，將海倫娜的動人身軀留在畫布之上。
在此之前很長一段時間裡，魯本斯曾經苦惱於色彩在刻劃光線時的運用，正
是由於愛妻海倫娜的出現，使他在色彩上才綻放出新的光芒。海倫娜全身散

發的青春氣息，無疑滋養著他的藝術，使他不斷開拓事業中新的領域。

　　眼前的這幅《海倫娜‧弗爾曼肖像》，正是魯本斯以海倫娜為模特兒的眾多創作中的一幅，透過此畫，不僅能夠一睹海倫娜的嬌媚的容顏，更能看出畫家對於愛妻的款款深情。魯本斯筆下的女子通常是體態豐滿圓潤，這種過度地表現肉感和柔軟的曲線美，使外界對他的藝術產生了種種不同的評論，但是，這些將女性美凸顯於世人眼前的做法，為魯本斯的藝術魅力增添了別樣的特色。

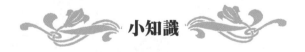

小知識

彼得‧保羅‧魯本斯（一五七七～一六四〇），法蘭德斯畫家，被譽為十七世紀巴洛克繪畫風格在整個西歐的代表。

法蘭德斯，西歐的一個歷史地名，泛指古代尼德蘭南部地區，位於西歐低地西南部、北海沿岸，包括今比利時的東佛蘭德省和西佛蘭德省、法國的加萊海峽省和北方省、荷蘭的澤蘭省。

百花悄然綻放——十七、十八世紀歐洲畫壇

「我在另一個世界等你」
《阿卡迪亞的牧羊人》

「每次我從普桑那兒回來，我便更瞭解我是誰。」　　——塞尚

　　可以說，尼古拉‧普桑是十七世紀法國藝術興盛的開端，是可以與義大利文藝復興三傑平起平坐的殿堂級大師，是法國畫壇諸多後起之秀的領航者。他的成就代表了法國藝術的崛起，因此被人稱為「法蘭西繪畫之父」。普桑熱衷於探尋宗教與精神世界，並且從中獲得靈感，他的名作《阿卡迪亞的牧羊人》就來自於一次考古發現，體現了他深厚的人文主義精神。

　　普桑出生在法國西部諾曼第一個退役軍人家庭，家境貧寒，從小喜歡藝術，可是父親仍讓他攻讀拉丁文，以備將來做一名法官。一六三〇年普桑來到羅馬，開始認真研究古希臘和羅馬的藝術遺產，義大利文藝復興大師們的思想、理論和作品給了他極大的啟發，逐漸形成了古典畫風，這一切徹底改變了他的生活與藝術道路。雖然身處巴洛克風格正盛之時，普桑仍然始終不渝地堅持古典主義立場，堅持將古典的形式美法則運用到創作中，獨具匠心地將人物造型按照希臘、羅馬的雕刻形象來塑造，作品大多取材於神話、歷史和宗教故事，畫面莊重典雅，作品構思嚴肅而富於哲理性，具有穩定靜穆和崇高的藝術特色。一六三〇年，三十六歲的普桑大病初癒，娶了比他小十八歲的女子為妻，過著平靜的家庭和藝術創作生活。三十六歲至四十六歲這十年的時間裡，是他創作的旺盛時期，其間他所作的一系列具有「崇高風格」題材的作品令人肅然起敬，《阿卡迪亞的牧羊人》就是其中代表。

　　普桑在義大利居住時期，考古的熱潮正在興起，許多人文主義者都投入到發掘古老碑刻在內的許多考古工作中。一天，普桑聽說在一處古墓又出土了一塊墓碑，聞訊趕來的他正趕上工人用水沖洗墓碑上厚厚的泥土，看得出這塊沉重的石碑年代久遠。待沖洗乾淨後，碑上的古羅馬文字呈現在眾人面前，普桑凝視片刻，認出了其中的含意：我在另一個世界等你。這句頗為幽默的墓誌銘給畫家帶來了巨大的震撼，彷彿一語道出了他一直追尋的深奧哲理，其中蘊含的對靈魂、對另一個神祕世界的隱喻讓他極為著迷。

　　於是，普桑帶著極大的創作熱情，決定將碑文做為象徵符號賦予其意義，創作一幅偉大的作品，其中飽含自己對人生、對死亡、對宗教等的深刻思考。沒多久，這幅《阿卡迪亞的牧羊人》展現在世人面前。畫面上藍天澄淨，和煦陽光灑在林立荒疏林木的墓地前，四個牧人在曠野中發現了一塊刻有拉丁銘文的墓碑，銘文內容為：「即使在阿卡迪亞也有我。」「阿卡迪亞」是古希臘中部的一個城邦，被文藝復興的詩人描寫成理想的世外桃源。

百花悄然綻放——十七、十八世紀歐洲畫壇

在這裡，「我」指的是「死神」，因此銘文可以意譯為：「即使在最幸福的理想之國，死亡也不可避免。」普桑意圖以這幅畫向人們傳達，墓碑是連接生與死的仲介，它引導人們正視死亡，進而更加珍惜生的價值。畫中的牧羊人似乎也參透了其中真諦，露出了安詳、釋然的微笑。

　　大師在考古的發現中，獲得電光石火般的創作靈感，並於作品中融入自己對生命的思考，啟發世人，其中意義絕不僅止於作品本身。

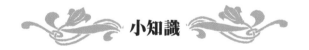

小知識

尼古拉‧普桑（一五九四～一六六五），十七世紀法國巴洛克時期重要畫家，法國古典主義繪畫的奠基人，他在十七世紀法國畫壇至高無上的地位無與倫比。《阿卡迪亞的牧人》為其重要代表作。

古典主義畫派，十七世紀和十八世紀前半期流行於歐洲的一種藝術流派。以古希臘、羅馬時代的藝術為典範，從中汲取繪畫題材與繪畫技巧，推崇理性主義，追求崇高、永恆、和諧的創作原則。代表人物有洛倫、普桑等。

一場不幸造就的名畫
《猶滴殺死荷羅孚尼》

「阿爾泰米西婭‧真蒂萊斯基是大批無與倫比的歐洲古典大畫家之中唯一的女成員。」
——評論家

人類漫長的歷史中，有著瀚如星海的藝術家群體，其中不乏女性的身影，她們是群星中最亮眼的所在。女藝術家們將女性獨特的藝術感知力和表現力融入創作中，她們細膩而勇敢，溫柔而堅強，她們屹立於藝術的潮頭，成為眾多男子的榜樣，用頻出的佳作證明自己在藝術領域不可替代的地位。其中，義大利著名的女畫家阿爾泰米西婭‧真蒂萊斯基就是極具代表性的人物，她的名作《猶滴殺死荷羅孚尼》正是在其經歷人生巨大不幸後創作的，透過這幅畫，我們可以看到一個女藝術家的才華與堅忍。

百花悄然綻放——十七、十八世紀歐洲畫壇

　　一五九三年，阿爾泰米西婭・真蒂萊斯基出生於羅馬。父親奧拉齊奧・真蒂萊斯基是一位技法嫻熟並且極受推崇的畫家，年幼的阿爾泰米西婭從他那裡學到了很多的美術知識，以致於她後來的許多作品都展現了與父親的風格極為相似的特徵。

　　長大後，亭亭玉立的阿爾泰米西婭開始在父親的畫室中擔任助手，一邊工作一邊學習。父女兩人都受到大畫家卡拉瓦喬作品中戲劇化題材的影響，都善於運用明暗法在自己的作品中，達到朦朧與寫實的效果。一天，奧拉齊奧雇請他的同事阿戈斯蒂諾・塔西教授研究有關透視方面的知識，後來發生的一切證明這一舉動的災難性。無恥的阿戈斯蒂諾・塔西竟然垂涎阿爾泰米西婭年輕肉體，而強暴了她。十七世紀的義大利社會人們思想保守，男尊女卑，受害者阿爾泰米西婭為了保護家族的形象，只能忍氣吞聲，獨自承受巨大的痛苦。可是，愛女心切的父親選擇了勇敢地抗爭，他將人面獸心的同事告上了法庭。意想不到的是，當時社會與法庭顯然對此事懷有偏見。一六一二年審訊中，這位少女原告飽受煎熬，法庭無視被害者巨大的心理壓力，竟然要求她將強暴過程講述一遍，還質問她在此之前是否已經失貞。法庭上的阿爾泰米西婭不得不掙扎著一一講述，精神再一次受到了嚴重創傷。最後法庭判決阿戈斯蒂諾・塔西因強姦罪被判入獄八個月，雖然贏得了官司，可是少女的心靈已經傷痕累累了。

　　同年，阿爾泰米西婭嫁給了一位名叫皮埃特羅・斯提亞特西的男子，並且與丈夫一起移居佛羅倫斯。儘管在羅馬曾承受到難以撫平的精神創傷，堅強的阿爾泰米西婭還是選擇繼續拿起畫筆，投入到忘我的藝術創作中。終於，她成功地在佛羅倫斯立足，為世人獻上了一幅幅寓於表現力的作品。她的筆下最常出現的就是強壯英勇的女英雄形象，這是受創後的阿爾泰米西婭堅強內心的體現，她渴望賦予畫中女性無窮的力量，讓自己勇敢地與不幸做抗爭。一六一六年，她成為首位應邀加入繪畫學會的女性。一六二〇年，阿

爾泰米西婭選擇了《聖經》故事中的〈猶滴殺死荷羅孚尼〉為題材，創作了這幅著名的同名油畫。

這是舊約全書中的故事。亞速國王尼布甲尼撒二世令其大將荷羅孚尼率軍討伐不聽號令的周邊小國，荷羅孚尼大軍所到之處無不所向披靡，唯有猶太人沒有屈服。有人警告荷羅孚尼不要攻打猶太人，因為只要猶太人對上帝保持忠誠，上帝就會幫助他們。自大的荷羅孚尼不聽勸告，發兵包圍了耶路撒冷附近的猶太人。美豔而虔誠的猶太寡婦猶滴假裝成告密者，來到荷羅孚尼的軍營，以美色誘使荷羅孚尼邀請她到帳中飲宴，趁荷羅孚尼酒醉睡去之時，猶滴揮劍斬下他的頭顱，帶回猶太城中。面對猶太人的反擊，失去首領的荷羅孚尼大軍潰敗逃走。

阿爾泰米西婭的作品表現的正是猶滴揮劍欲取荷羅孚尼頭顱的一幕，驕傲的男人在床上掙扎，一旁的婢女使勁按著他的身子，猶滴表情堅毅、殺氣騰騰地割斷荷羅孚尼的喉嚨，霎時鮮血如注，場面頗為血腥。不難看出，女畫家將自己的靈魂賦予了畫中的女英雄身上，勇敢面對強壯的男性對手正是阿爾泰米西婭的心中願望。她是在藉猶滴手中的劍，向現實中的男性社會宣戰，發洩那場不幸帶給自己的深深痛苦。

小知識

阿爾泰米西婭‧真蒂萊斯基（一五九三～一六五二/一六五三），義大利人，被譽為藝術史上第一位傑出的女畫家。出生於羅馬，其父親當時是一位有名的畫家，畫風接近卡拉瓦喬，真蒂萊斯基本人也是「卡拉瓦喬主義」的追隨者。代表作有《蘇珊娜與長者們》、《喜好之寓言》、《猶滴殺死荷羅孚尼》等。

眼見不一定為實
《夜巡》

「他是偉大的畫家，『文明的先知』。」

——評論家

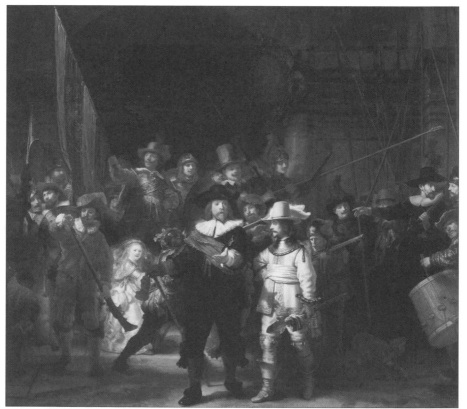

　　在荷蘭阿姆斯特丹國立博物館內，有一幅被稱為最容易勾起參觀者毀壞慾望的作品，在幾十年的展覽中，一共受到了三次攻擊，那就是荷蘭畫壇巨匠林布蘭的名作《夜巡》。二十世紀初，一位失業海軍試圖用刀子毀掉它，不過還好有厚厚的油漆，使得該畫作並未遭受什麼傷害。到了一九七五

年，有人在博物館關門後用刀具在畫作上造成了一些鋸齒形的裂口和畫線。一九九〇年，一位精神病人在參觀時，又向其扔了一袋酸性溶液。雖然經過多次破壞，又被多次修復，如今每天仍有四千到五千人來博物館參觀這幅名作。其實，這幅命運多舛的油畫的名字，本身就是一個錯誤。

林布蘭創作這幅畫的始末，還要從一個荷蘭的保安組織「阿姆斯特丹射擊手公會」說起，當時這個組織邀請林布蘭繪製一幅巡警生活群像畫。經過構思，林布蘭確定了主要情節和構思，選擇射手隊在大尉的帶領下，緊急集合準備出發執行任務的瞬間場面。按照當時的慣例，為了迎合出資訂畫者的要求，畫家會將所有訂畫者的肖像都表現在畫面上同等重要的位置，因為他們都付出了相同的訂金。但是認真的林布蘭不是一個墨守陳規和唯利是圖的畫家，他把名譽和藝術看得比金錢更為重要。於是，在最後完成的畫面中，畫面上二十多個人物，雖然姿態各異，卻都被林布蘭安排得既錯綜多變，又井井有條。他們有的人在整理槍支，有的人用雙手擊鼓，有的人揮動著戰旗，大尉和中尉站在畫面最前端的中間。在人群中還有一個形象鮮明的小女孩，夾雜在人群中驚慌失措的樣子，是整個畫面的意外插曲，當時有人認為她是光明和真理的化身，是喚起人們反抗異族統治的光榮記憶。除了那個小女孩外，整幅油畫背景陰暗，表現的是一次射手隊的夜間出勤任務，因此人們將它命名為《夜巡》，一個頗具吸引力的名字。

後來，世人在觀賞這幅畫時發現了很多疑點，總結起來大致有兩個。第一就是整幅作品佈局不均，極像是被人為地裁掉一段似的；第二就是畫面上的陰暗效果不像由彩色顏料畫的，而像是被煙燻的結果。在經過調查後，真相終於大白於天下。首先，因為畫家的原作太長，掛在房裡無法伸展開來，竟被愚昧無知的人們擅自裁掉一截，雖然能順利地掛在屋內，卻也破壞了原畫的完整性。其次，經專家證實，存放此畫的房間是靠燃燒泥炭取暖的，久而久之，燃燒時冒出的黑煙在畫面上留下了黑色的印跡，這才產生了猶如黑

夜的效果。畫中小女孩的明亮色調也不是畫家有意為之，而是因為黑色的煙灰並未附著在她身上。其實，林布蘭描繪的是射手隊在白天出任務時的場景，眼見不一定為實，此畫的名稱應該是《出發》或《緊急集合》。就在重重迷霧被解開後，人們也不願為這幅作品正名了，就保留了原本好聽的名字《夜巡》。

從創作開始就歷經波折的《夜巡》，似乎註定了多舛的命運，林布蘭在完成此作後，不僅沒有拿到酬勞，反而惹上了官司。原來是射手隊隊員不滿於畫家在畫面上「顧此失彼」的人物安排，因為他們付了相同的訂金。最後林布蘭被判敗訴，從此背上了「不法作房主」的罵名，來找他作畫的人越來越少，不得不在飢寒交迫中度過餘生。

這幅被施了「厄運魔咒」的《夜巡》，現在成為人們競相參觀的世界名畫，它繼續用「眼見不一定為實」的本色，迷惑著眾人的眼睛。

小知識

林布蘭・哈爾曼松・凡・萊因（一六○六～一六六九），歐洲十七世紀最偉大的畫家之一，現實主義繪畫巨匠。也是荷蘭歷史上最偉大的畫家。畫作體裁廣泛，擅長肖像畫、風景畫、風俗畫、宗教畫、歷史畫等，林布蘭的巔峰之作當屬肖像畫，包括自畫像以及取自聖經內容的繪畫，因此他被稱為「文明的先知」。代表作有《蒂爾普教授的解剖課》、《木匠家庭》、《以馬忤斯的晚餐》、《夜巡》等。

畫作中的鏡面反射

《宮娥》

「經過五年的培養教導以後，我允許他與我的女兒結婚，這是由於
他具有著偉大的天才、年輕人的純潔、善良的品格和他的希望所促
成的。」

——帕切柯

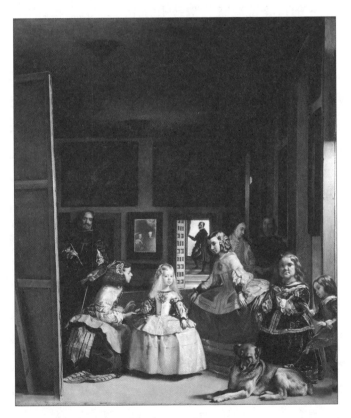

　　西班牙畫家委拉斯凱茲的許多描述西班牙皇室生活的作品影響深遠，這
不僅因為他卓越的畫藝，還源於他的睿智。透過這幅人盡皆知的《宮娥》，

百花悄然綻放——十七、十八世紀歐洲畫壇

不難看出委拉斯凱茲是一個高超的畫面空間遊戲者，他在畫中巧妙地運用了鏡面反射，甚至到了遊刃有餘的境界。

委拉斯凱茲生於西班牙的名城塞維利亞，父親是當地的一個沒落貴族，年幼的委拉斯凱茲十分喜歡繪畫，並顯示出極高的創作天分。

一六二六年，委拉斯凱茲經人推薦，正式進入皇宮為西班牙國王菲力浦四世工作，他的主要任務是給國王和王室成員繪製肖像。雖然讓這樣一位有著強烈自尊心和獨立藝術追求的大師終日服侍皇室，其中令人不愉快的程度是可想而知的，但是委拉斯凱茲還是十分出色地完成了工作，不久他便成為宮廷中一名受尊敬的成員，深得國王信賴。

晚年的委拉斯凱茲，為西班牙宮廷繪製了一批相當傑出的肖像，這幅《宮娥》便是其中首當其衝的一幅。這是一幅有著展示宮中日常生活的皇室全家福，在寧靜的皇宮中，畫家正在為國王夫婦畫像，對面放著一面鏡子，鏡中反射著這一對夫婦的形象。就在這候，小公主瑪格麗特突然到來，她的出現像是在平靜的水面投下了一塊石子，打破了原有的平靜，引起了人們的一陣忙亂，一個宮娥慌忙為小公主下跪奉上食物，另外一個為公主行提裙禮。在一旁還站著隨從和侏儒，在眾人身後的背景上有一扇打開的門，一個宮中的侍從扶門而立，注視著室內的情景。整個畫面中只有正在作畫的委拉斯凱茲異常冷靜，他始終若無其事地投入創作，他的臉部表情嚴肅，甚至顯示出鬱鬱寡歡的樣子。

在有限的畫布上表現如此豐富的內容，而且細節的處理幾近考究，這在別人看來都是不可能完成的任務，可是委拉斯凱茲卻完成得如此完美。畫家僅用草草幾筆便將畫中形體、空間、色彩、質感、明暗全部概括，從局部看似乎看不出什麼名堂，但稍稍拉開一點距離，卻會感覺到這一切再生動真實不過了。可以說畫家巧妙安排的鏡面功不可沒，它將本不能呈現於畫中的國

王夫婦經由鏡面反射表現出來，不僅充實了畫面的內容，還在視覺上擴大了空間。委拉斯凱茲將最精湛的筆法和最微妙的構思都於此畫中充分呈現，正是由於這個原因，他成為所有畫家的楷模，十九世紀的印象派畫家們對其推崇備至，讚賞他超過了以往的任何畫家。

身為大師，委拉斯凱茲對畫壇的巨大貢獻，表現在他對繪畫做為視覺藝術的特性的理解上，完善了「大氣透視法」，還摸索視覺規律重新組織畫面空間。《宮娥》無疑是他最負盛名的代表作，後來的許多畫家都對這幅作品推崇備至，包括畢卡索在內的許多畫家都試圖用自己的方法去解構這幅作品，以便探究畫面下隱藏著的玄妙之處。

小知識

委拉斯凱茲（一五九九～一六六〇），西班牙畫家，西班牙王菲力浦四世宮廷畫師。曾赴義大利研究文藝復興諸大師的繪畫，深受威尼斯畫派的影響。反對追求外表的虛飾，主張真實地描寫現實。善於表現人物的性格特徵，筆觸自然、色彩明亮。代表作有《教皇英諾森十世肖像》、《紡織女》、《宮娥》等。

超級藝術「發燒友」
《菲力浦四世像》

「讓國王看看並且賞識一下真正的藝術家吧！」　——委拉斯凱茲

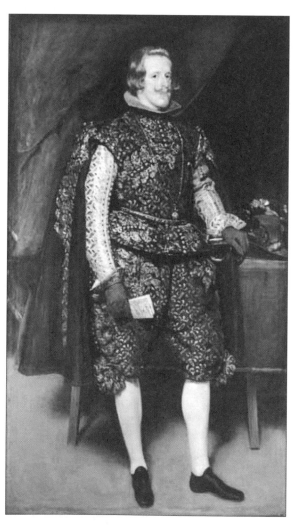

　　古往今來，有許多一國之君除了要履行安邦定國的職責外，更有一顆對藝術狂熱的心，諸如被稱為「千古詞帝」的南唐後主李煜，愛江山更愛藝術的法國國王法蘭西斯一世等。其中，不得不提的還有這位超級藝術「發燒友」——西班牙國王菲力浦四世，他和大畫家委拉斯凱茲私交甚密，這幅《菲力浦四世像》不僅是委拉斯凱茲的代表作，更是兩人深厚感情的見證。

　　身為一國之君的菲力浦四世並不十分成功，雖然他已經竭盡全力地捍衛西班牙在歐洲乃至世界上的地位，可是自一五八八年顯赫一時的「無敵

艦隊」敗北英國，從此西班牙海上霸權一去不復返，加之其祖父逝世時帝國國庫捉襟見肘，他在任期間，西班牙帝國雖然仍有廣大國土，但已經繼續走向衰落。空有一腔興盛王朝的熱血，卻眼見自己的國家每況愈下，對一個有責任感的國王來說無疑是一件莫大的憾事。不過，這位不得志的國王，卻將很大的精力投入在了對藝術的追求上。

菲力浦四世登上西班牙王位時，這位愛好藝術的國王使許多青年畫家決定到首都馬德里一展長才，希望獲得國王的青睞，委拉斯凱茲便是其中一員。他在給國王的自薦書中寫道：「讓國王看看並且賞識一下真正的藝術家吧！」其自信滿滿的姿態打動了菲力浦四世，他接受了這位毛遂自薦的年輕人，並立即讓他為自己畫肖像。不出所料，國王對委拉斯凱茲畫的肖像十分滿意，竟下令把自己的其他畫像全部從牆上取下來，從此以後只允許委拉斯凱茲為自己畫像，更是將其請進王宮，把畫家的地位提高到前所未有的高度。

不得不說委拉斯凱茲做為畫家的一生是極其輝煌成功的，他與菲力浦四世初結識時，國王十九歲，委拉斯凱茲二十五歲，對藝術的共同追求使兩人結成親密的友誼。據說菲力浦四世經常在委拉斯凱茲的畫室裡消磨時光，為了避人耳目，甚至命人從深宮修了一條地道直通畫家工作室，深得恩寵的畫家也十分樂意為國王畫肖像，國王的肖像在他一生中佔很大數量，留傳下來的就有二十九幅，包括這幅《菲力浦四世像》在內佳作甚多。

這位在二十五歲便成為國王菲力浦四世喜歡的畫家，這一地位在以後也沒被動搖。國王高度讚賞委拉斯凱茲，甚至賦予他王室內廷的各種高官職位，後來還引見他結識了當時飲譽畫壇的人物魯本斯。魯本斯對這位後起之秀的才能十分賞識，建議國王讓這位年輕人到藝術之邦義大利親自領略文藝復興大師們的成就。國王欣然接受，派遣委拉斯凱茲前往義大利為自己收藏藝術珍寶，同時考察學習。在此期間，菲力浦四世不時親自寫信對這位畫家

百花悄然綻放——十七、十八世紀歐洲畫壇

朋友表示問候與想念，後來甚至屈尊不斷打聽畫家的歸期，催促其早日回國，足以證明兩人之間的深厚情誼。在委拉斯凱茲五十歲時第二次被派赴義大利，這次他在羅馬停留了一年多時間，曾為教廷貴族畫肖像，其中最為傑出的是《教皇伊諾森西奧十世》，博得了羅馬畫家們的一致喝采。其後，委拉斯凱茲被授予聖地牙哥騎士團員的稱號，將他的藝術人生推向高點，在西班牙，他是第一個獲得此榮譽的畫家。委拉斯凱茲六十歲時，菲力浦四世為了表彰他的藝術貢獻，賜給他西班牙貴族的稱號。

　　一位是超級藝術「發燒友」的國王，一位是在畫壇建樹顯赫的大師，他們超越身分的友誼延續了一生，也為世人留下了豐富的藝術財富。

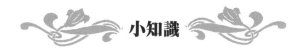

小知識

　　菲力浦四世（一六〇五～一六六五），西班牙哈布斯堡王朝國王，號稱「地球之王」。一六二一年至一六六五年在位，他同時是南尼德蘭的領主，並兼任葡萄牙國王至一六四〇年。一六〇五年，菲力浦四世生於巴利亞多利德，是菲力浦三世的長子。他在任期間，西班牙帝國雖然仍領有廣大國土，但已經繼續走向衰落。

飛出的高跟鞋

《鞦韆》

「整天在巴黎鬧市廝混，是個無可救藥的浪蕩青年。」——夏爾丹

十八世紀的法國藝術界颳起了一陣「洛可可」風，也誕生了一位代表這種風格的靈魂式人物，繪畫大師弗朗索瓦·布歇。他不僅畫技超群，還廣收門徒，其中有一個得意門生名叫弗拉戈納爾。正是這個曾經一度混跡巴黎鬧市的浪蕩公子哥兒，後來創作了名揚四海的洛可可風格代表作《鞦韆》，使畫中少女那個輕佻飛出的高跟鞋落入了千萬觀者的手中。

弗拉戈納爾一七三二年生於法國的一個中產階級家庭，父親是一個手套製造商，因此從小家境殷實。由於一次父親的商業投資失敗，損失了大量資金，於是一家人遷到了首都巴黎。弗拉戈納爾

91

百花悄然綻放——十七、十八世紀歐洲畫壇

是家中獨子，父母對他寄予厚望，在他的青年時期，他們為弗拉戈納爾謀求了一份公證員書記的好差事。但是沒過多久，弗拉戈納爾就被解雇了，因為他除了畫畫，什麼都不做。既然兒子有繪畫的天賦與興趣，父母又一次把他極力推薦給當時的景物大師夏爾丹門下學習繪畫。可是這師徒兩人相處並不融洽，這位浮躁的公子哥兒對夏爾丹的平靜樸實的繪畫題材不感興趣，夏爾丹也直言他「沒出息」，說他「整天愛在巴黎鬧市廝混，是個無可救藥的浪子」，導致師徒關係破裂。正在此時，弗拉戈納爾看到了大師布歇的作品，頃刻間頓悟眼前正是自己一心嚮往的畫風，布歇細膩動人的筆觸與自己追求的對美妙浪漫事物的表現不謀而合。於是他便毅然離開夏爾丹的畫室，轉投布歇門下。此後便如魚得水般，佳作頻出，還在羅馬大獎賽中一舉奪魁。布歇更是珍惜弗拉戈納爾的出眾才華，拒絕收取他的學費，一心將其培養為自己的繼承人。

可以說正是弗拉戈納爾天生的浪蕩個性成就了他的成功。這麼一個多情的公子哥兒，自然傾心於用敏感的筆觸表現浪漫美好的事物，作品色彩明快，下筆細膩，善於光影明暗的處理，尤其是對於一些放浪不羈、男歡女愛的描畫與處理更是獨到。據說名畫《鞦韆》的訂畫者，就是當時著名的銀行家桑·朱理安，他訂此畫的目的就是有意炫耀自己的一段難忘而又晦澀的偷情經歷，這一題材正中弗拉戈納爾的下懷。於是他聽了銀行家的故事，創作了這幅散發香豔味道的作品。在樹蔭濃密的花園裡，穿著華麗的摩登女子盪著鞦韆飛躍起來，幾乎所有明亮的光都集中到她身上，粉色的衣裙勾起浪漫的遐想。樹叢裡面，一個老頭正牽著鞦韆的繩子，此人便是女子的丈夫，老夫少妻的搭配並不十分和諧。就在畫面的左下角，一位年輕的男子正與鞦韆上的美人眉目傳情，此刻女子正抬起腳，一隻精巧的高跟鞋騰空飛起，深厚年邁的丈夫顯然對正在發生的一切渾然不知。這是一幅輕佻滑稽的偷情場面啊！

那個飛起的高跟鞋可以說就是當時社會風潮的象徵，情婦、情夫在那時是一個公開的祕密。國王路易十五就曾先後有過兩個著名的情婦，一個是龐巴度夫人，另一位則是杜巴莉夫人。在如此的「風尚」下，不甘落伍的人間男女，甚至希望藉助畫作來炫耀自己風流韻事的行徑，就不足為奇了。十八世紀後，情慾已經成為歐洲繪畫根深蒂固的主題，只是再也沒能有第二人如同弗拉戈納爾一般將「偷情」演繹得如此妙趣橫生了。

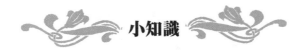

小知識

弗拉戈納爾（一七三二～一八〇六），法國洛可可風格畫家。一七三二年四月五日生於格拉斯，一八〇六年八月二十二日卒於巴黎。弗拉戈納爾是弗朗索瓦‧布歇的學生，之後不斷研究夏爾丹，並取得顯著進步。他的作品手法多種多樣，既有豪放恣意畫成的，也有精心嚴謹地描繪的，色彩華麗，充滿色情意味。代表作品有《鞦韆》、《浴女》、《蒂布林瀑布》等。

洛可可式藝術風格，產生於法國十八世紀，宣導者是龐巴度夫人，「洛可可」是法文「岩石」的複合詞，意思是此風格以岩石和蚌殼裝飾為其特色，將巴洛克風格與中國裝飾趣味結合起來的、運用多個Ｓ線組合的一種華麗雕琢、纖巧繁瑣的藝術樣式，遵循「師法自然」。

顏色之爭

《藍衣少年》

「藍色不能在畫面上佔主要地位。」

——雷諾茲

在群星璀璨的畫家隊伍中，有不少的「叛逆小子」，他們性格鮮明，年少輕狂，有著與年紀不相符的驚世才華和反叛精神。因為不滿於各種保守的藝術觀點，或者不拘泥於有限的表現空間，這些「叛逆小子」常常帶著自己的前衛創新與「老夫子」大膽抗衡。雖然有點恃才傲物之嫌，但是正是由於他們的叛逆之舉，才使得畫壇時而迸發勃勃生機，無形中成為推動藝術發展的重要力量。英國著名的肖像畫家康斯博羅便是其中的代表人物，他的《藍衣少年》正是一幅「反叛之作」。

十八世紀的英國畫壇，有一個響噹噹的人物，就是鼎鼎大名的肖像畫家

雷諾茲，時任英國皇家美術學院第一任院長，在英國畫壇可謂一言九鼎的角色。而當時同為肖像畫家的後起之秀康斯博羅，也因其肖像畫聲譽馳名國內外，不過與地位顯赫的雷諾茲相比，他只不過是個「在野名流」。就在康斯博羅小有名氣之後，倫敦的美術愛好者紛紛前來要求他畫肖像。雷諾茲得知此消息，看到康斯博羅肖像藝術的巨大成功，不由心生嫉妒，常常出言不遜。於是，倫敦便出現了針鋒相對的兩派畫壇勢力，分別是以雷諾茲為首的學院保守派，和康斯博羅帶領的追求創新派，他們經常彼此貶抑。雷諾茲並不把這個後起的「非正規軍」放在眼中，還時常在言語中對其譏諷。一次，雷諾茲在給學生講授繪畫技巧時說：「藍色不能在畫面上佔主要地位。」康斯博羅得知後，大不以為然，當即表示蔑視這種「循規蹈矩」，偏偏畫了一幅以大量藍色為主色調的作品公然挑戰雷諾茲的權威，這幅作品就是舉世聞名的《藍衣少年》，他以實際行動否定並挖苦了雷諾茲保守論調。

《藍衣少年》描繪了一個衣飾華麗的貴族少年形象。值得一提的是，這個少年的原型其實並非貴族，而是康斯博羅找來的一個富有的工廠主人的兒子。畫家讓少年穿上藍色華服，扮成王子模樣，用奔放的筆觸將少年那倜儻的風度表達盡致。畫中充分發揮了寶石藍的光色作用，這新穎別致的藍色調不但沒有任何不適之感，反而使人感到出奇制勝的視覺效果。這不落俗套的藍色調與含蓄變幻的背景，形成了奇妙和諧的對比，最值得稱道的是，康斯博羅還用準確的色彩表現了少年身上淡黃色和淡紅色的飾帶，衣物的光澤與柔軟的觸感展露無疑。整幅畫的風格清新流利，高貴典雅，充滿抑揚有度的節奏感，一經問世便贏得一片喝采，使此畫作成為十八世紀最傑出的肖像畫之一。更有一位當時的資深評論家形容道：「畫家將肖像繪成與歌劇一般富有韻致，這是一個『經過人工處理的真實』。」

《藍衣少年》的巨大成功，無疑是康斯博羅對於雷諾茲公開宣戰後的一次完勝，因此他獲得了無數掌聲與讚譽。與此同時，雷諾茲內心湧動的憤怒

之情可想而知，他自覺臉上無光，與康斯博羅的積怨更深了。

　　直到康斯博羅病危之時，虛弱的他表示希望在離開人世前與對手見上一面，雷諾茲聞訊趕來，兩人在病榻前化干戈為玉帛，結束了長達數十年的恩怨，這不失為一個皆大歡喜的結局。如今，只有畫面上那個風姿翩翩的藍衣少年隱約流露著「叛逆」的眼神。

小知識

　　康斯博羅（一七二七～一七八八），英國肖像畫家、風景畫家，融合尼德蘭畫派現實主義和法國牧歌式浪漫情調，創造了光色清新、富有詩趣的風格。作品多以柔和的色調描繪貴族奢華的盛裝和高傲悠閒的姿態，為上層社會所喜愛。康斯博羅是十八世紀繼荷加斯之後在英國畫壇脫穎而出的天才畫家。代表作品有《藍衣少年》、《西登斯夫人》、《晨間漫步：威廉・哈利特和他的妻子伊莉莎白》等。

第五章
法蘭西繪畫的春天
——從浪漫主義到印象主義

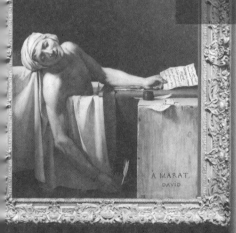

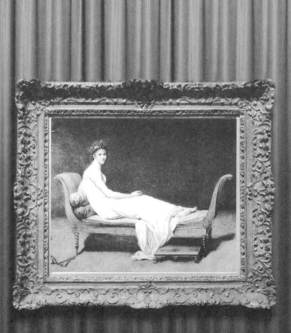

衣服下掩蓋的祕密
《裸體的瑪哈》、《著衣的瑪哈》

「他是一個在理想和技法方面全部打破了十八世紀傳統的畫家和新
傳統的創造者。」
　　　　　　　　　　　　　　　　　　　　　　　　——文杜里

　　西班牙畫家法蘭西斯科・哥雅享譽世界，一生畫風多變，佳作甚多，被
譽為浪漫主義藝術的先行者。他當時所處封建君主制的西班牙，封建專制的
黑暗和宗教裁判所的陰影籠罩上空，像義大利那樣開放的人體藝術在這裡是
不可想像的，一切人性的藝術受到摧殘。哥雅不懼現實，忘情描繪現實生活
中裸體的少婦，勇敢地向禁慾主義挑戰，將人性美和人體美表現極致，創作
了舉世聞名的《裸體的瑪哈》和《著衣的瑪哈》。

　　據說在這兩幅作品問世一百多年後的美國，為了慶祝哥雅誕辰一百週
年，發行了《裸體的瑪哈》郵票，引起當時美國婦女界的一片譁然，她們唯
恐身邊男人會受到畫中如狐狸精般女子的蠱惑。其實關於這兩幅畫，還掩藏
著一個不可告人的祕密。

　　「瑪哈」是當時西班牙社交場上對名媛淑女的通稱，這兩幅為哥雅帶來
極大聲譽的作品描繪的是幾乎相同構圖的瑪哈像，一幅是全裸像，另一幅則
為著衣像。畫中女子究竟是何人？為什麼哥雅要為同一個女子創作兩幅肖像
畫？這脫下和穿上的衣服之間到底藏著什麼玄機？

　　據說哥雅成名後，在西班牙可謂家喻戶曉，尤其在上流社會很受歡迎。
才華橫溢的藝術家當然頗有女人緣，甚至連西班牙女王、阿爾巴公爵夫人和

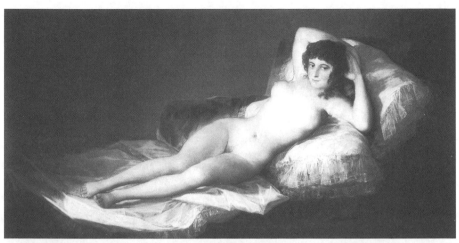

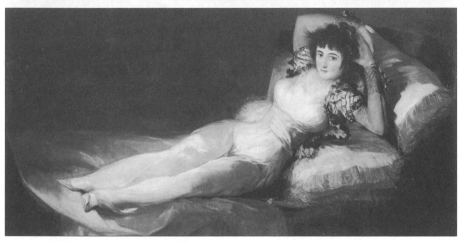

一位不知名的貴婦都曾向他示好，坊間更是盛傳他與阿爾巴公爵夫人暗通款
曲長達四年之久。一日，美麗的公爵夫人請哥雅為其畫像，出於對夫人的愛
意以及對她那溫馨豐腴的肉體的欣賞，哥雅的創作衝動被激發了，欣然落
筆，一氣呵成之後，這幅美妙絕倫的《裸體的瑪哈》隨之誕生，畫中的美人
仰臥於榻上，頭枕手臂，微微斜倚，腰肢纖細，顯得楚楚動人，引人遐想。
可是就在哥雅創作這幅畫時，他和公爵夫人兩人經常在畫室中一待就是一整
天，知曉此事的人開始議論紛紛，當閒言閒語傳入公爵耳中之後，嫉妒心極

法蘭西繪畫的春天——從浪漫主義到印象主義

強的他決定趁兩人毫不知情的情況下闖入畫室，甚至已經做好了當場捉姦的準備。很快就有哥雅的好友給他通風報信，當他得知公爵的計畫後很緊張，看著眼前這幅還未完成的裸體畫，他一時間不知所措。如果讓公爵看見此畫，他和夫人的私情就大白於天下，如果拿不出作品，還是百口莫辯。思來想去，哥雅想到了一個應急之計，就是再畫一幅著衣的夫人像，這樣一來，就可以解決危機了。此刻離公爵前來興師問罪的日子只剩一天了，哥雅深吸了一口氣，使出渾身的功力，竟然僅用了一天的時間又創作出一幅高水準的著衣夫人像，就是《著衣的瑪哈》。第二天，當公爵怒氣沖沖地提劍衝進畫室時，卻看見衣冠整齊的妻子躺在榻上供哥雅作畫，畫家的面前正是那幅掩人耳目的《著衣的瑪哈》，兩人並沒有什麼越軌之舉，撲了個空的公爵尷尬離去。

　　一場原本的鬧劇就這麼草草收場了，留給世人的卻是兩幅藝術價值極高的精品。透過兩幅佳作，我們不僅能一睹畫中女子驚世的美麗容顏，更能饒有興味地揣測大師在裸體與著衣間埋下的伏筆。

小知識

法蘭西斯科·哥雅（一七四六～一八二八），西班牙著名畫家，西方美術史上開拓浪漫主義藝術的先驅。早期喜歡畫諷刺宗教和影射政府的漫畫，他的畫集曾被製成撲克牌，粗俗但充滿真理的畫風深受廣大觀眾的喜愛，同時卻也為他招來各種審判。代表作有《裸體的瑪哈》、《著衣的瑪哈》、《卡洛斯四世一家》等。

王室變小丑
《卡洛斯四世一家》

「正如古代希臘、羅馬的詩歌是從荷馬開始的一樣，近代繪畫是從哥雅開始的。」

——文杜里

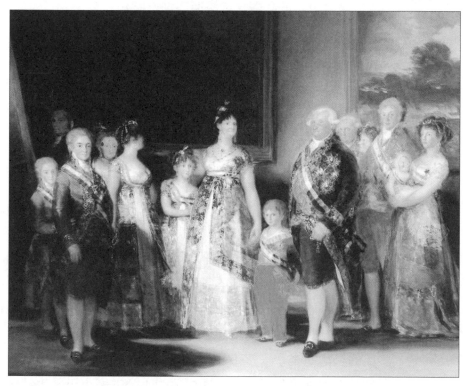

　　有時候，藝術家創作的藝術品常會在問世後得到意想不到的效果，其中的一些回饋也許是他無心插柳的結果，也許是他巧妙設計的心思。大師法蘭西斯科・哥雅的作品《卡洛斯四世一家》，就曾被人譏笑為像是「剛剛中了彩券大獎的雜貨商和他的一家」。為什麼高高在上的皇室會被表現為跳樑小

丑？其中原委恐怕是只有哥雅本人清楚了。

卡洛斯四世是波旁王朝的西班牙國王，一七八八年至一八〇八年在位。在位期間，這位昏庸的國王目光短淺、聽信佞臣，由於他的一系列錯誤決策，使西班牙陷入巨大的危機。一八〇七年拿破崙入侵西班牙，卡洛斯四世淪為傀儡。就是這麼一個毫無政績、治國無方的君主，一七九九年任命法蘭西斯科·哥雅為宮廷首席畫師，並於一八〇〇年讓他為自己全家畫像，這才有了我們現在看到的廣受爭議的名畫《卡洛斯四世一家》。

哥雅在接到為國王一家畫像的任務後，開始很認真地投入工作。首先，為了抓住畫中每個人的容貌特點，他為皇室的每一個成員分別創作素描，並且反覆研究抓取精髓。其次，哥雅還徵求皇室的意見來安排每個人在畫中的位置和姿態，讓皇室成員自己決定在畫作中著什麼衣服、佩戴什麼飾品，力求做到使每個人都滿意。準備工作做好後，便開工了。

一年後，這幅國王一家頗為期待的作品誕生了。自問世的第一天，前來參觀瞻仰的人絡繹不絕。奇怪的是，有不少觀眾在看畫時都會忍不住掩面而笑，並且交頭接耳，竊竊私語。很快，民間便盛傳大畫家哥雅將國王一家畫成了一幅「群醜圖」。原來，在哥雅的筆下，國王卡洛斯四世儼然一個腦滿腸肥、低能昏庸的肉店老闆形象，臃腫的身體活像一隻火雞。皇后瑪麗亞則歪著脖子，裝出一副認真的樣子，面目醜陋卻衣著華麗，臉上現出一本正經的模樣。國王的姐姐因為長得實在不理想，哥雅只好把她畫成臉轉向後面的樣子，可是其臉部的黑痣還是令人慘不忍睹。站在兩側的兒女挺胸凸肚，有的呆若木雞，有的動作僵硬，甚至幾個稍顯俊俏的小公主與小王子也都表情木訥。在哥雅的生動描繪下，整幅畫顯得格外枯燥無味，王室成員成了一群衣冠楚楚的跳樑小丑，民間更有人稱卡洛斯四世一家為「錦繡垃圾」。

自己的作品引起如此反響是哥雅始料未及的，有些人因為看不起王室一

家而幸災樂禍，也有的人懷有高度的政治敏感替哥雅憂心忡忡，擔心國王一家在驗收作品後會勃然大怒，怪罪下來。可是十幾天過去了，王室一家並未做出任何表態，有人說國王在看了作品後心生不悅，但是也沒有大動干戈之意，於是，事情就這麼結束在一片風平浪靜之中。

其實哥雅並不是有意醜化這些皇室成員，只是憑藉他那入微的洞察力，觀察並挖掘到這些人物華麗外表下的空洞靈魂，所以才能這麼恰如其分地將隱藏的「醜態」表現出來。同時，此畫還有一個引人注意的小細節，那就是哥雅把自己的身影也畫入其中。據說這是因為「十三」在西方傳統觀念中是個不吉利的數字，皇室剛好十三個人，為了彌補這一不足，畫家便在畫面左側後景處添加了自己的半截身子，不過並沒有提亮色彩，只是進行暗色處理罷了。

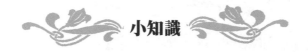

小知識

哥雅被譽為開拓浪漫主義藝術的先驅。浪漫主義畫派以肯定、頌揚人的精神價值，爭取個性解放和人權為思想原則。構圖變化豐富，色彩對比強烈，筆觸奔放流暢，使畫面具有強烈的情感色彩和激動人心的藝術魅力。在繪畫上堅持有個性、有特徵的描繪和情感的表達，主張藝術即使面對相同對象，也因人而有千差萬別，所以浪漫主義的精神意義存在於感受上。

偉大的「人民之友」
《馬拉之死》

「拿調色板的不一定是畫家，拿調色板的手必須服從頭腦。」

——雅克‧路易‧大衛

歷史上，許多手執畫筆的藝術家同樣也積極地投身於革命中，可以說，藝術帶給他們持續革命的動力，而置身革命也為他們的創作帶來無限的靈感。一個藝術家只有投身於時代的變革，才能創造出震撼人心的優秀作品，法國著名畫家雅克‧路易‧大衛就是其中極具代表性的人物，他的許多作品都源自於革命的啟發，記錄革命的進程，推動革命的發展。大衛最著名的代表作就是這幅《馬拉之死》，描繪的是法國大革命時期民主派革命家馬拉遇刺身亡情景，彷彿在向世人講述著這位「人民之友」忘我奮戰的一生。

讓·保爾·馬拉出生在瑞士布德利的一個教師家庭，一七五九年，馬拉隨父親來到法國，在波爾多一個船主家當家庭教師。兩年後馬拉來到巴黎，開始學習醫學和物理學，由於他天資過人又勤奮好學，期間取得優異成績。一七六五至一七七六年，他先後到荷蘭和英國一邊深造一邊行醫，後來獲得蘇格蘭聖·安德魯斯大學醫學博士學位。期間，馬拉開始研究並參與政治，一七七四年，他在倫敦發表了《奴隸制的鎖鏈》一書，在書中言詞犀利地抨擊君主制度。一七七六年馬拉回到法國，很快就受聘為國王路易十四之弟阿圖瓦伯爵的私人衛隊醫生。當時法國政局動盪，馬拉更加致力於涉足政治領域，他於一七八○年出版《刑事立法計畫》曾遭當局查禁。直至一七八三年，他乾脆辭去醫生職務，專心革命活動。一七八九年法國大革命爆發後，馬拉開始正式投入戰鬥，創辦《人民之友》報，批判《人權宣言》只是富人安撫窮人的誘惑物與伎倆，他還猛烈抨擊當權的君主立憲派的溫和政策，要求建立民主制度，消滅貧富懸殊的社會狀況，反對富有者的統治，宣導尊重窮苦人的地位。一七九二年九月，馬拉當選國民公會代表。一七九三年五月參與起義推翻吉倫特派統治，建立雅各賓專政。可以說，馬拉一直在不遺餘力地為理想中的社會變革奮戰著。

接下來再來介紹一下這個故事中的另一位主角，她就是刺殺馬拉的右翼保皇黨分子夏洛帝·柯黛。柯黛出身於沒落貴族家庭，曾在卡安的歐達姆修女院接受宗教教育，性格孤僻，靈魂裡浸透了頑固的王室精神，最後被保皇黨分子選為刺殺馬拉的人選。一七九三年，柯黛來到巴黎，為了暗殺馬拉，她以申請困難救濟為名給馬拉寫了一封申請信，內容為「我十分不幸，指望能夠得到您的慈善，這就足夠了」，企圖利用馬拉的俠義心腸接近他，並且於七月十三日帶著這份申請信，來到馬拉住處要求與其見面。其實在此之前，柯黛已經在商店裡買了一把小刀，藏在披風下，決定在拿出申請信之前刺殺馬拉。柯黛前兩次敲門都被馬拉的情人西蒙妮擋在門外，眼看著天色漸暗，她又進行第三次拜訪，仍被西蒙妮拒絕，就在雙方為此爭執之時，馬

法蘭西繪畫的春天——從浪漫主義到印象主義

拉聞聲同意了柯黛的拜訪。此時的馬拉因為飽受皮膚病的困擾，每日必須以冷水泡澡，正坐在浸泡了藥草的浴缸裡，一邊治療，一邊處理公務。柯黛在見到馬拉後，便趁其不備用小刀刺向這位「人民之友」的胸口，一刀刺穿肺部、主動脈和左心室，一時間鮮血四處噴濺。很快地，聞訊趕來的員警將柯黛逮捕。此事在當時的法國引起了軒然大波，人們紛紛譴責柯黛的殘忍行徑，更為馬拉的遇刺深感悲痛。七月十七日，柯黛被執行死刑。

身為馬拉的朋友，大衛在他被刺後不到兩小時內趕往現場，親眼目睹了馬拉的慘死，難忍悲憤之情，落筆繪成此畫。他將倒在浴缸中的「人民之友」馬拉真實地展現在人們面前，以此激勵人們更加奮勇地將革命進行到底。

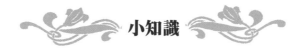

小知識

讓‧保爾‧馬拉（一七四三～一七九三），法國政治家、醫生，法國大革命時期民主派革命家。除從事醫學和物理學研究外，還十分關注法國的政治局勢。一七八三年辭去醫生職務，一七八九年大革命爆發後，馬拉立即投入戰鬥。他創辦的《人民之友》報成為支持激進民主措施的喉舌，幾乎獨自承擔撰稿、編輯、出版等全部工作，被譽為「人民之友」。

憑空出現的皇太后

《拿破崙加冕》

「大衛的藝術是嚴肅的、雄偉的，有激動人心的感染力。因為它包含著生活的真理，因為它跳動著時代的脈搏，還因為它反映了藝術家真誠的信仰和熱情，所以能喚起觀眾。」 ——司湯達

　　表現歷史事件是繪畫除了藝術性以外的特殊作用，尤其許多地位舉足輕重者，常會邀請同時代的知名畫家用畫筆記錄他們的重要時刻，以此留念，更是彰顯自身崇高的價值與地位，試圖藉此流芳千古。可是當藝術家遭遇權貴，有時候不得不低下高傲的頭顱，在創作時也許會因種種要求受限很多，並不能完全表達自己的思想。法國繪畫大師雅克·路易·大衛在為拿破崙加

法蘭西繪畫的春天——從浪漫主義到印象主義

冕作畫時，就不得不面對這種尷尬的局面。

　　一八〇四年的拿破崙可謂春風得意，達到了個人權力追逐的頂峰，他決定正式稱帝，領導法蘭西帝國。為了將這一歷史時刻永恆的載入史冊，拿破崙特地邀請了當時極富盛名的畫壇巨匠大衛為其描繪加冕的情景。照規矩拿破崙應當到羅馬請教皇為其加冕，可是傲慢的他並不曾將羅馬教廷放入眼中，他之所以同意讓教皇為自己加冕的原因，就是為了藉教皇在宗教上的巨大號召力，讓法國人民以致歐洲人民承認他的「合法地位」，說明白些，就是為了做一場「秀」罷了。儘管同意由教皇加冕，拿破崙還是提出了一個要求，加冕儀式要在巴黎進行，而非羅馬。於是地位崇高的羅馬教皇不得不一路鞍馬勞頓地趕到巴黎。盛大的加冕儀式如期在巴黎聖母院舉行，正當教皇要將皇冠戴到拿破崙頭上時，目空一切的他又做了一個驚人之舉，他竟然從教皇手中接過皇冠，戴在了自己的頭上，接著又拿起另一個皇冠戴在了皇后約瑟芬的頭上。

　　加冕儀式結束後，大衛的繪畫工作正式開始，按照拿破崙的要求，他要將加冕的高潮突出表現在作品中。大衛在創作過程中十分頭痛，迫於政治壓力，如何掌握下筆的分寸顯得十分敏感，他感到了前所未有的壓力。

　　左思右想，大衛選擇在其中隱去拿破崙自己戴上皇冠的一幕，而是表現他為約瑟芬加冕的情景，這樣，既在畫面上突出了拿破崙的中心位置，又沒有使教皇難堪。其次，參與加冕儀式的眾人還要按照其地位的高低以及與拿破崙的親疏遠近安排位置，每個人必須有完整的容貌，並且缺一不可，無奈之下，大衛只好將他們分成皇親、大臣、使節不同的群體呈現在畫中。

　　接下來，新的問題又出現了，不斷有人或委託他人找到大衛，要求把自己的位置放在顯要的地方，這些人個個身分顯赫，誰都得罪不得。這樣一來，大衛不知如何下筆，只好將在場的所有人做成木偶，利用不斷調整木偶

的位置來設計場面，其中的難度可想而知。就在一切都安排妥當之時，一個更為棘手的問題出現了，就是出於政治需要，要將並未出席加冕儀式的拿破崙的母親也畫入，大衛煞費苦心地在作品正對面的牆壁前加了一張寶座，並且讓拿破崙的母親「坐」在了上面。雖然這個皇太后與整體佈局很不協調，但是大衛還是在重壓之下完成了任務，場面氣勢宏偉的《拿破崙加冕》終於呈現在眾人眼前，但是此時的大衛已經身心疲憊、精疲力竭了。

當藝術大師遭遇權貴壓力時，往往會被迫在藝術表現上做些讓步，這個憑空出現的皇太后就是最好的證明。

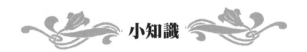

小知識

雅克‧路易‧大衛（一七四八～一八二五），又譯雅克‧路易‧達維德（或達維特），是法國著名畫家，古典主義畫派的奠基人，新古典主義畫派的奠基人和傑出代表，畫風嚴謹，技法精工。代表作有《馬拉之死》、《拿破崙加冕》、《雷卡米埃夫人像》、《荷加斯兄弟的宣誓》、《薩賓婦女》等。

未完待續……

《雷卡米埃夫人像》

「藝術不是目的，而是手段，它為了幫助某一個政治概念的勝利而
存在。」

<div align="right">——雅克‧路易‧大衛</div>

　　在大衛一生創作的佳作中，有一幅十分特殊的作品，它的特殊性不是表
現在內容，而是因為它並未真正完成，這幅作品就是《雷卡米埃夫人像》。

　　較之「肖像畫家」，古典主義畫家都更願意獲得「歷史畫家」的頭銜，

大衛也是如此。可是因為在當時他的崇高聲望，還是有許多政商名流大力邀請他來為自己畫肖像。無奈之下，當大衛實在不好推諉時，還是會接受邀請。將筆下人物描繪得細膩而華麗，過於追求完美與典雅，對細節錙銖必較，是古典主義風格在作肖像畫時的通病，這麼一來，人物顯得幾近完美，卻少了應有的勃勃生機。大衛的肖像畫便歷來如此。

一天，一位在巴黎文化界擁有很高地位的貴婦向大衛發出了邀請，希望他能為自己畫一幅肖像。後來，為了一表誠意，還請友人為大衛捎去親自寫的紙條：「先生，做了一些安排之後，我可以按照您對我說的條件來請您為我畫像了。我想您不會擔心我對您作品該付的報酬。作畫時，我一定服從您的指示，請告訴我何時開始是適宜的。至於我們之間的約言，請您保守祕密。」這個人，便是年輕的銀行家太太朱利埃特・雷卡米埃夫人。這位當年二十三歲的貴婦以貌美和善於交際聞名巴黎，她創辦的沙龍是法國文化界的中心，作家大仲馬常出入其間，她與浪漫派作家夏多布里昂相好多年，後來也成為大衛的好友。

開始作畫後，大衛深為雷卡米埃夫人的優雅魅力所吸引，運用古典和寫實手法相結合塑造形象，以古典的道具相配，企圖創造古典美人意境。同時，按照大衛一貫的作畫風格，他需要用大量的時間描繪夫人肖像的細節，力求精益求精地將她動人的面孔和姣好的身材付諸筆下。可是雷卡米埃夫人是巴黎上流社會的名人，她的沙龍每天都有許多繁雜的事情等待她親自打理，社交活動頻繁，自然沒有充足的時間來讓大衛作畫，她請求大衛將創作的週期縮短，希望早點結束這耗時的工作。對藝術追求頗為盡善盡美的大衛聽了這個要求十分不滿，他固執而堅持己見。驕傲的夫人原本就對畫家忠於寫實而沒有美化她而不滿，尤其對赤腳的描繪甚不樂意，見此狀乾脆拂袖而去，留下了完成一半的肖像畫和怒不可遏的大衛。隨後，雷卡米埃夫人私底下又請大衛的得意門生、極善描繪人物的畫家弗朗索瓦・熱拉爾為她另畫一

法蘭西繪畫的春天——從浪漫主義到印象主義

幅。得知此事後，大衛建議學生接受夫人的邀請，同時中止了手中未完成的作品。當雷卡米埃夫人又一次來到大衛的畫室，決定繼續作畫時，大衛對她說：「夫人們總是任性的，可是藝術家也一樣。所以，請您滿足我的要求，這幅畫就讓它這樣吧！」於是，這幅《雷卡米埃夫人像》便定格在未完成之時，也恰因為如此，才避免了古典畫法的那種過於細膩工整、缺乏生氣的毛病，反而更真實，更為生機盎然。

　　畫中的夫人神情儀態端莊，十分寧靜、古典。身著隨意的連身長裙，半躺轉首的姿勢，沙發和燈架的造型配置與人物之間的關係，十分符合古典美學原則，加上配合柔和的色調與空蕩抽象的背景，這幅未完待續之作顯得簡練典雅，天衣無縫。

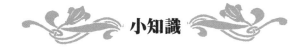

小知識

　　弗朗索瓦‧熱拉爾（一七七○～一八三七），法國新古典主義繪畫的傑出代表、雅克‧路易‧大衛的得意弟子之一。他主要以流行的肖像畫著稱，由於他所畫的肖像都是歐洲名人，尤其是一些法蘭西第一帝國和王政復辟時期的要人，因而名聲很大。代表作有《勒尼奧‧德‧聖‧讓當熱利伯爵夫人像》、《伊薩貝及其女兒》等。

革命代言人
《荷加斯兄弟的宣誓》

「藝術必須幫助全體民眾的幸福與教化，藝術必須向廣大民眾揭示
市民的美德和勇氣。」
 ——雅克·路易·大衛

　　如果說大衛是一個畫家，不如說他是一位戰士，他不同於以往或之後的
任何一位畫家，沒有誰的生命會像他那樣不僅要為藝術而燃燒，還要為革命
而燃燒。他積極的參與到社會、政治和藝術領域的各個層面，他是一名手握
畫筆的戰士，將自己的藝術感染力化為利刃，揭示革命的真諦，鼓舞民眾奮
起抗爭，所以他的影響力遠遠超過了僅在藝術上取得成就的畫家。他的作品

法蘭西繪畫的春天——從浪漫主義到印象主義

《荷加斯兄弟的宣誓》更是成為法國大革命的代言人，代當時憤怒的法國人民發出了第一聲怒吼。

《荷加斯兄弟的宣誓》取材於古羅馬歷史傳說，這樣的題材恰好是如大衛一樣的古典主義畫派所鍾愛的，在法國大革命到來前夕，大衛決定用它作一幅畫，為革命推波助瀾。

話說在古羅馬時代，阿爾貝城和羅馬城是姻親邦，一日爆發了紛爭，並且持續了好多年，最後為了避免更多的親人陷入仇殺，雙方商定各選三名勇士來格鬥，最後勝利一方執掌兩城的領導權。阿爾貝城選出了古利亞斯三兄弟，羅馬城則派出了勇敢的荷加斯三兄弟。不幸的是，激烈血腥的格鬥開始後，荷加斯三兄弟中兩長兄先後戰死，最小的弟弟歷盡兇險才利用巧妙戰術獲勝，因此被譽為全羅馬的民族英雄。

熱衷革命的大衛投入了全部的熱情創作此畫，沒多久，一幅充滿史詩般氣魄的作品橫空出世。這幅《荷加斯兄弟的宣誓》深得當時法國皇室的喜愛，他們準備用它來裝飾王宮。可是未曾料想的是，此畫一經問世就掀起了軒然大波。心中激盪滿腔怒火的革命黨人將畫中的荷加斯兄弟做為榜樣，紛紛決心效仿他們捨生取義、大公無私的大無畏精神，欲團結起來發動革命，號召民眾勇敢地向巴士底獄攻擊，做主宰自己命運的英雄！這麼一來，大衛當初作畫的初衷得到了很好的回應，歷史選擇他的《荷加斯兄弟的宣誓》做為革命代言人。

敏感的法國皇室嗅到了空氣中一觸即發的危險味道，認識到這幅畫是一顆定時炸彈，隨時都有可能爆炸，將皇權摧毀得支離破碎，於是趕緊將它打入冷宮，嚴禁流出。不可避免的大革命還是到來了，皇室被推翻，之後的內戰中整個法國陷入混亂，誰也無暇顧及那幅深藏宮中的名畫。直到拿破崙政權建立，法蘭西帝國空前強大，暌違多年的「荷加斯兄弟」終於重見天日，

拿破崙和其親信將自己比喻為畫中羅馬英雄的化身，於是這幅名作又一次被懸掛起來。可是時代的變遷是阻擋不住的，拿破崙政權倒臺了，波旁王朝復辟，《荷加斯兄弟的宣誓》又一次成為代罪羔羊，二度進入冷宮，大衛也被流放國外。當時甚至有人建議燒毀此畫，在王室中的藝術保護者極力求情下，才將其保留。

畫中的「荷加斯兄弟」經歷了法國歷史的動盪年代，每當人民需要戰鬥的力量時，他們就會挺身而出，毋庸置疑地成為革命代言人。

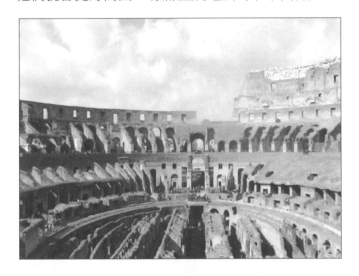

小知識

古典主義畫派，是十八世紀歐洲流行的古典主義思潮在美術界的表現，他們對為貴族服務的奢華菲靡的洛可可藝術不滿，在古典希臘、羅馬的藝術中尋求新題材。這種新的畫風適應了當時大革命的思潮，嚴謹而莊重。該畫派典型的代表是法國畫家雅克‧路易‧大衛，代表作有《馬拉之死》、《荷加斯兄弟的宣誓》等。

竇加之父的說明
《瓦平松的浴女》

「發展早期階段的那種未經琢磨的藝術，就其基礎而論，有時比臻於完美的藝術更美。」
　　　　　　　　　　　　　　　　　　　　——安格爾

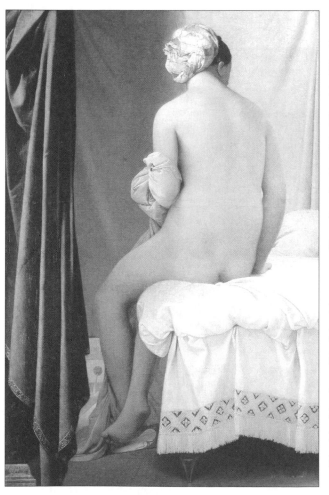

若問誰是十九世紀畫壇中風口浪尖上的人物？誰是新古典主義藝術堅定不渝的捍衛者？誰創作了許多將人體美展現極致的作品？顯而易見，那就是偉大的法國畫家尚‧奧古斯特‧多明尼克‧安格爾，影響深遠的新古典主義大師。

對古典藝術幾近吹毛求疵的追求，是安格爾最重要的標誌，他的作品在表現上都近乎完美，筆下人物透露一絲不食人間煙火的味道，《瓦平松的浴女》就是其代表作之一。這位背對觀眾的優雅裸女

能夠順利地在人們面前展示美麗，還要多虧了另一位飲譽畫壇的人物竇加父親的幫助。

一八○八年，年輕的畫壇新貴安格爾創造了這個全身線條柔美勻稱的裸女。雖然背對觀眾，可是，人們在為她那微小扭動所帶來的曲線的溫婉起伏驚嘆之餘，誰也不會懷疑她容顏的美麗，甚至連她身下潔白浴巾的細緻紋理都忍不住惹人觸摸。安格爾用這個剛出浴的女人打動了許多人，作品一經問世，便招來絡繹不絕的買家，最後大銀行家瓦平松以高價抱得美人歸，這幅驚世之作也被命名為《瓦平松的裸女》。

轉瞬間世事變遷，到了一八五五年，巴黎要舉辦萬國博覽會。為了提高博覽會的水準和影響力，組委會計畫在此期間穿插一個奪人目光的畫展，藉以展示法國藝術的博大精深。為了收到最好的效果，自然需要高品質的展品，於是畫展的籌備人員開始馬不停蹄地尋找並邀請法國著名畫家攜其作品參與，享譽盛望的安格爾和他的《瓦平松的浴女》在第一時間受到了邀請。可是當大師滿懷期待地盼望闊別四十餘年的佳作與自己重逢時，沒想到瓦平松竟然一點面子也不給地回絕了，因為他已經將此畫視為家中至寶，不願將如此珍貴之物拿出來與人分享。瓦平松態度堅決，大師一時進退兩難，手足無措。

正在安格爾一籌莫展之際，朋友告訴他有另一位銀行家與瓦平松私交甚密，也許求助於他可以讓這件事峰迴路轉，於是安格爾便抱著一試的想法找到了那位銀行家，道出了事情原委。銀行家原本就對大師很尊崇，眼見其登門造訪，更為他的真誠所打動，當即表示一定極力說服瓦平松。沒想到此計果然奏效，瓦平松答應將名畫展出。安格爾喜出望外，十分感激這位銀行家，後來兩人成為摯友。

這位銀行家有一個熱衷繪畫的叛逆兒子，就是竇加，他並不滿意家中讓

其學習法律的安排，對枯燥乏味的法律條文非常反感，一心嚮往學畫，最後家人拗不過他，就讓他師從路易士・拉蒙，碰巧的是拉蒙正是安格爾的門生。安格爾知道此事後對這個年輕人倍加鼓勵，還在其藝術道路上給予忠告，竇加在大師的指點下獲益匪淺，最後也成為一代巨匠。

小知識

尚・奧古斯特・多明尼克・安格爾（一七八〇～一八六七），法國畫家。少年時熱衷追求原始主義，後來深刻研究文藝復興時期義大利古典大師們的作品，對古典法則的理解更為深刻。身為十九世紀新古典主義的代表，他代表著保守的學院派，與當時新興的浪漫主義畫派對立，形成尖銳的學派鬥爭。代表作有《泉》、《大宮女》、《瓦平松的浴女》、《土耳其浴室》等。

新古典主義，興起於十八世紀的羅馬，並迅速在歐美地區擴展的藝術運動。一方面起於對巴洛克和洛可可藝術的反動，另一方面則是希望以重振古希臘、古羅馬的藝術為信念。新古典主義的藝術家刻意從風格與題材模仿古代藝術，並且知曉所模仿的內容為何。

不同的猜謎怪獸
《俄狄浦斯與斯芬克斯》

「請鎮靜，先生們。這是我的宿命。」　　　　　　——莫羅臨終遺言

古往今來的藝術大師，可能就同一題材分別創作出不同的佳作，風格各異，千秋不同。就拿「俄狄浦斯與斯芬克斯」這個希臘神話來說，就由古典主義大師安格爾和浪漫主義畫家莫羅分別以此為題誕生出佳作。

希臘神話中是「神人同形」的，斯芬克斯是巨人堤豐與蛇妖所生的女兒，一個獅身人首的女妖，長得很美，曾受過文藝女神繆斯的教養，因此很有學問。後來她盤踞在忒拜城的山口要道，蹲在懸崖上，攔路讓人猜謎，猜對的放行，猜不出的則被她撕碎

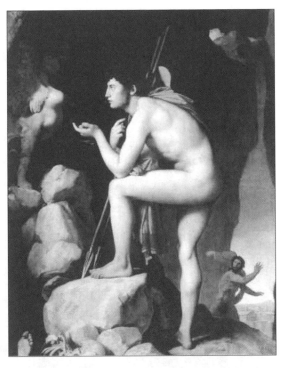

安格爾所畫。

吃掉。可怕的斯芬克斯成為忒拜城的一個大害，以致於城中百姓個個談其色變，誰也不敢離城出行。此時，正巧忒拜城國王被一個過路人所殺，無奈之下，王國政府不得不以美麗的王后伊俄卡斯忒的婚約為恩賞召示天下，誰殺死斯芬克斯就當國王並娶王后為妻。

法蘭西繪畫的春天——從浪漫主義到印象主義

　　底比斯王拉伊俄斯的兒子俄狄浦斯勇敢地揭榜，爬上懸崖，等待斯芬克斯的到來。這個怪獸來到他的面前，開口問道：「在早晨用四條腿走路，中午兩條腿走路，晚上用三條腿走路，這是什麼呢？」俄狄浦斯聽了以後，微笑著回答：「這是人。因為人在幼兒時用兩手兩腿爬行，青壯年時用兩條腿走路，到了老年，臨到生命的遲暮，他需要扶持，因此拄著杖，做為第三條腿。」眼看謎底被揭開，斯芬克斯無比羞愧和害怕，她請求俄狄浦斯寬恕，

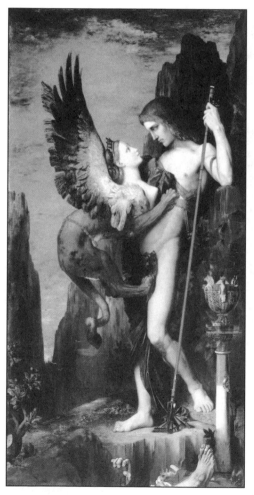

莫羅所畫。

但是遭到了俄狄浦斯的拒絕，斯芬克斯氣急敗壞之下跳崖而死。忒拜城的怪物被殺死了，俄狄浦斯勝利而歸，得到他應得的一切。可是不幸的是，他本就是忒拜城的王子，這次來到此地不僅誤殺了自己的父王，竟又娶了母親為妻，當大錯鑄成後就自殘雙目最後成為流浪盲丐。

　　大名鼎鼎的古典主義大師安格爾，早在多年前就根據此傳說創作了油畫《俄狄浦斯與斯芬克斯》，以二者當面對質、較量智慧的場景入畫。畫面中健碩勇敢的俄狄浦斯位於畫面正中，他手握長矛，雙目無懼，胸有成竹地和女妖周旋，而陰森的女妖正在絞盡腦汁、苦於應對。整幅作品洋溢濃郁的古典主義氣息，堪稱歷來描述該神話題材的最佳典範，無人超越。可是身為後生的莫羅卻有一股初生之犢不畏虎的勇氣，他決定向大

師發起挑戰，創作一幅新的《俄狄浦斯與斯芬克斯》。當身邊朋友得知這個消息，紛紛勸他謹慎行事，安格爾的作品很難被超越，如果畫失敗了，一定會背上自不量力的罵名。可是莫羅所處當時的法國社會，一股象徵主義的潮流正在瀰漫開來，在此影響下許多固有題材的藝術理解和發掘更為深入，莫羅有信心在大師的基礎上將這個神話表現出不同或者更多的精神內容。於是經過他悉心的準備和用心的描繪，一幅不一樣的《俄狄浦斯與斯芬克斯》應運而生。在這幅作品中，大英雄俄狄浦斯顯得有些被動，而斯芬克斯正接近他的胸前，不知是要親近他還是要攻擊他，猶豫不已，俄狄浦斯凝視著眼前的美麗怪獸，進退兩難。這一對廝纏在一起的人與怪，既像是一對情侶又像是兩個仇敵。莫羅賦予了神話中兩個男、女主角更豐富的內心世界，情感的層次在此畫中表現得更為多樣，他旨在告訴人們，這個世界上沒有絕對的善惡，人性的表現只是在善惡抗爭時的結果。

這幅全新的《俄狄浦斯與斯芬克斯》得到了評論家的一致肯定，他們認為莫羅用不同的藝術形式創造出了有別於大師的佳作，為人們的精神世界打開了另一扇窗。

小知識

莫羅（一八二六～一八九八），法國新浪漫主義畫派畫家，也被譽為象徵派領袖。七〇年代作品多取材於神話和聖經，代表作《莎樂美之舞》具有神祕特色。八〇年代為拉封丹寓言故事所畫插圖連作，造型精確，筆觸流暢，極富有光的效果。一八八八年開始受聘在巴黎美術學校任教，培養了一批有才能的青年畫家。被認為是西方現代美術中過渡性的人物。

矯情的畫家

《梅杜莎之筏》

「傑利柯獨自一人憑自己的力量把船引向未來，法蘭西本身，我們
本身在《梅杜莎之筏》上被表現出來了。」
——彌列什

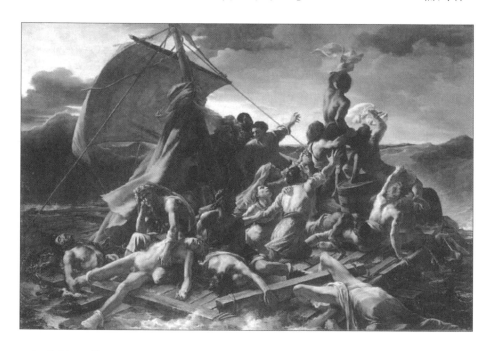

　　畫家除了帶給觀眾視覺上美的享受，還有透過作品揭露社會醜陋的一
面，以藝術形式再現真實生活的職責。其中，法國新浪漫主義畫派先驅傑利
柯就是一位用畫筆記錄真實歷史事件的畫家，他的《梅杜莎之筏》表現的就
是一八一六年七月發生的法國「梅杜莎號」巡洋艦的海難事件。他在創作這
幅作品時力求真實還原事件的原貌，甚至到了矯情的地步。

梅杜莎原本是希臘神話中喜歡在海上吃航海者的蛇髮女妖，而在一八一六年七月，一艘名為「梅杜莎號」的法國巡洋艦擱淺在茅利塔尼亞的布郎海峽，這艘軍艦的船長，是法國海軍部任命的一位根本不懂得航海的人——肖馬雷。「梅杜莎號」在駛往非洲途經布朗海峽時不幸觸礁，船長和一批高級乘客等有權勢的人棄船後搶先改乘救生艇逃命，丟下了一百五十名一般乘客和船員。這些被遺棄的人們在船沉沒後只好自找生路，他們為生存造了一艘木筏漂泊海上，尋找陸地。可是情況越來越糟，幾天之後，虛弱的人們飢餓難耐，開始互相殘殺，強者靠吞噬弱者的骨肉為生。半個月後，當這艘小筏子被救時，筏上只剩十五名奄奄一息的乘客，上岸後又死去兩人。這宗令人髮指的海難事件激起了法國人強烈的不滿，一時間輿論譁然，那些棄船而逃和吞噬同伴者受到社會各界輿論的譴責，人們無法接受在一個文明社會竟然會發生如此有悖人性的慘劇。

同舟共濟原本應是人類超時代、超文化的理性原則，可是在命垂一線時人性的陰暗醜陋面便無處遁形，這個活生生慘烈的海難引發了社會上有良知者深深的思考。富有正義感的畫家傑利柯便是其中一員，他從這一真實事件出發，創作了這幅世界名作《梅杜莎之筏》。這位原本對待創作就頗為矯情的畫家在面對如此震撼的事實時，給自己定下兩個原則處理這個題材。第一，細節要極度真實；第二，畫面的氛圍要悲壯宏大。立下規矩後，傑利柯開始著手作畫了。

為了真實再現海難的慘狀，他用了幾個月的時間做相關調查和收集素材。他閱讀了生還者的回憶文字，親自訪問了幾位倖存者，還設法找到製作救生筏的工匠，請他們做了一艘類似「梅杜莎」的木筏，親自在海上漂泊，以獲取對真實環境和面對大海風浪變幻的經驗。為了能真實地再現當時的情和景，據說他花費了許多時間，親自到病院觀察垂死病人呻吟病榻的情景，為了真實描繪死者的肉體，他將解剖的屍體浸於海水中觀察其變化，他還請

法蘭西繪畫的春天——從浪漫主義到印象主義

黃膽病人做他的模特兒。他還說服「梅杜莎號」倖存的兩位軍官，讓他們一人靠在桅杆上，另一個則做出伸出雙臂向遠處船隻求救的動作，以便最直觀地觀察其中細節並刻劃。傑利柯甚至還請他病中的朋友，另一位浪漫主義畫家德拉克洛瓦當他的模特兒。

另一方面，為了展現出史詩般宏大的藝術效果，傑利柯融合了古典主義風格與浪漫主義風格，以金字塔形構圖，把焦點集中在筏上的倖存者發現天邊船影時的剎那景象。他還有意在背景上畫一風帆，逆風將木筏往後吹行，這就更加體現了遇難者嚮往遠處救生船的急迫心情，以及與殘酷現實造成對立的緊張氣氛。那位在「金字塔形」的塔尖上搖動紅巾的人，喻示著法國人民在苦難抗爭中的希望。這幅畫中浪漫主義的熱情和古典主義造型交織在一起，為觀眾帶來強大的視覺衝擊力，如此悲壯的場景以其巨大的感染力，讓站在畫前的人們心情久久不能平靜。

《梅杜莎之筏》是傑利柯藝術生涯中最具代表性的浪漫主義傑作，矯情的他用其幾近偏執的責任心，完美履行了一位藝術家激勵社會揚善懲惡的職責。

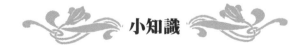

小知識

傑利柯（一七九二～一八二四），法國著名畫家，新浪漫主義畫派的先驅者。傑利柯只活了三十三歲，他短暫的一生給人類留下的藝術遺產有一百九十一幅油畫、一百八十餘幅素描、一百餘幅石版畫和六件雕塑，其中《賽馬》、《輕騎兵軍官》、《奴隸市場》和石版畫《偉大的英國》等都廣為人們所稱道。

自由女神誕生記
《自由引導人民》

「浪漫主義的獅子。」 　　　　　　　　　　　—— 評 論 家

　　一八三〇年，法國爆發了震驚世界的「七月革命」，隨後便誕生了一幅
以此為題、同樣影響深遠的名畫《自由引導人民》。畫中手舉法國三色旗的
自由女神已經成為法國革命的象徵，永遠激勵著法國甚至全世界人民為了爭
取自由而不斷前進。這個自由女神誕生的背後，還有一個小故事。

法蘭西繪畫的春天——從浪漫主義到印象主義

　　據說畫家德拉克洛瓦創作此畫時，是以「七月革命」中的一場真實慘烈的巷戰為背景的。一八三〇年七月二十七至二十九日，「七月革命」開始，為推翻波旁王朝，革命群眾與保皇黨展開激烈的戰鬥，最後佔領了王宮，在歷史上稱為「光榮的三天」。在此期間發生了一場被記入史冊的巷戰，一位名叫克拉拉‧萊辛的女子首先在街壘上舉起了象徵法蘭西共和制的三色旗，緊隨其後的少年阿賴爾正要把這面旗幟插到巴黎聖母院旁的一座橋頭時，不幸中彈倒下。畫家德拉克洛瓦當時親眼目睹了這一英勇悲壯景象，心中的悲憤難以壓抑，靈魂被深深地觸及，便決心為之畫一幅畫做為永久的紀念。

　　畫家原先在考慮此畫的創作時，曾經想過是否要以女性形象為主題，後來克拉拉‧萊辛高舉國旗的一幕時時出現在他的腦海，忽然意識到，當然而且必須要以女性的身影表現這場革命！自法國大革命以來，有越來越多的法國平民女性投入到這場戰爭中，她們也許是一位年長的母親，也許是一位嬌弱的妻子，也許是尚有些稚氣的少女。在戰鬥的最前線，在最危險的地方，總會出現她們美麗、堅強的身影，她們像男人一般投入其中，卻付出了比男人更多的艱難與險阻。在幾次歷史的緊要關頭，她們都衝在了隊伍的最前端，為男人們做出了榜樣。如果將身邊的一般女性奮起抗爭的身影做為主題，一定會更加激勵革命者的熱情與決心！確定了著重表現女性革命者後，德拉克洛瓦開始研究要呈現一個怎樣的女性。這個想法剛一跳出，勇敢無畏的克拉拉‧萊辛又一次出現在畫家的腦海，是的，就以這個少女高舉旗幟的一幕入畫。構思完畢，畫家開始動筆了，他決定將克拉拉‧萊辛塑造為一個象徵自由精神的女神，以她的精神力量感染看到此畫的每一個人。巨大的創作熱情在德拉克洛瓦心中澎湃，他懷著滿腔熱忱投入其中，沒多久，這幅感動世界的《自由引導人民》出現在眾人眼前。

　　畫題中的「自由」就是畫面中以克拉拉‧萊辛為原型的自由女神，她身形高大，在硝煙中一手高擎三色旗，一手提槍，奮勇當先，召喚身後的群眾

前進。畫家為了賦予她神的光環，還特意讓她的一個乳房裸露出來，在西方古典油畫中，只有神是可以赤裸入畫的。她那深色冷峻的臉龐，象徵了自由精神在危急時刻的巨大力量，豐滿健壯的身體還被設計了幾個Ｓ形扭動，用來凸顯女神的活力。一旁的少年鼓手正揮動著手中的雙槍，急速向前奔跑，另一邊頭戴高帽的大學生正握著槍，神色堅定地注視前方，他身後的兩個工人揮舞尖刀，表情剛毅而憤怒。在他們後面還有許多起義的群眾，正隨著「自由女神」的指引前仆後繼，他們凝視的遠方彷彿就是勝利的曙光。

德拉克洛瓦不僅在畫中成功塑造了「自由女神」形象，更將自由精神經由作品傳遞到世界的每一個角落。

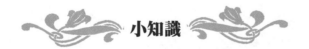

小知識

浪漫主義畫派，十九世紀浪漫主義的誕生是對當時新古典主義、學院派美術的一次革命。浪漫主義以追求自由、平等、博愛和個性解放為思想基礎。追求幻想的美、注重感情的傳達，喜歡熱情奔放的性情抒發。浪漫主義藝術以動態對抗靜止，以強烈的主觀性對抗過分的客觀性。浪漫主義在題材上，多描寫獨特的性格，異國的情調，生活的悲劇，異常的事件，還往往從一些文學作品中尋找創作的題材。十九世紀歐洲的浪漫主義運動，出現許多典型的浪漫主義藝術作品和藝術家，如畫家傑利柯和德拉克洛瓦，以及雕塑家呂德。

將文學定格於畫卷
《薩達那培拉斯之死》

「色彩的屠殺！」 　　　　　　　　　——讓-巴蒂斯·卡米爾·柯羅

　　都說藝術是不分家的，不論繪畫、雕塑，還是音樂、文學，藝術領域的條條道路都是相通的。它們都極大地豐富了人們的精神世界，由此帶來的力量不可比擬。因此，藝術家大都惺惺相惜，在生活中是私交甚密的好友，在創作上是相互依存的搭檔。畫家歐仁·德拉克洛瓦的作品《薩達那培拉斯之死》，就是根據他所喜愛的同時代詩人拜倫的同名詩劇創作，堪稱美術與文

學的完美結合。

被譽為「浪漫主義獅子」的德拉克洛瓦，一七九八年四月二十六日出生於法國南部的小城。當他還是個孩子時，德拉克洛瓦就生活在充滿藝術氣氛的環境裡，接受了不同方面藝術的教育。他的父親是律師和外交官，熱愛文學，曾任法國駐荷蘭大使和馬賽總督，母親對音樂的摯愛也直接影響了幼年時代的德拉克洛瓦，因此生長在這麼一個藝術發燒友家庭，文學等許多藝術形式在他的生命中已經成為不可缺少的東西。

一八二五年德拉克洛瓦訪問英國，對文學十分狂熱的他來到如此的文學之鄉，自然受到不小的震撼，期間他仔細研讀各位文學泰斗的名作，莎士比亞、歌德、拜倫等均有涉獵，始終手不釋卷，投入其中。他在文學作品中獲取越來越多的靈感，提煉出其中的精髓化為創作的泉源，決定用自己的畫筆將文學定格於畫卷。

從英國歸來後，他便以英國詩人拜倫的詩劇《薩達那培拉斯之死》為題材，創作了這幅著名的同名油畫。詩人筆下的「薩達那培拉斯之死」是描述第一王朝的最後一位暴君，在皇宮陷落之際，將自己和所有的嬪妃、宮女以及宮中所有的曠世珍寶一起焚燒殆盡的故事。詩劇中這慘烈而怵目驚心的一幕，被德拉克洛瓦描繪成一幅經典的浪漫主義作品，被稱為「第二號虐殺」。畫中國王的殘暴，自殺、虐殺的各個細節，無處不在的動亂嘈雜，甚至空氣中瀰漫的恐怖、絕望和悽慘，都被畫家犀利的筆鋒勾勒出來。全畫迴旋著強烈的震撼，扣人心弦。畫面上極度強烈的色彩對比，以紅、黃為基調展現出的血腥恐怖，甚至五光十色的珠寶閃爍的昔日餘光和瀕死柔弱夫人女性的身軀，都將王朝末日的動盪壓抑氣氛烘托得如此恰到好處。以致於當這幅油畫展出時，陰鬱的畫面立即引起了現場的一片驚呼，人們紛紛表示此畫已經超出了自己所能承受的心理極限。古典主義衛道士們的責罵是意料之中的，他們說此畫是「對藝術的凌辱」。一時間，德拉克洛瓦變成眾矢之的，

被各種聲音批評得體無完膚，最後連政府都發出警告：「如果你還要這樣畫，別指望今後還能收到我們的訂件。」面對此景，畫家無奈地說：「我完成了第二號虐殺，卻受到嫉妒的評審們的責難。」

看到德拉克洛瓦如此艱難的處境，與他同是浪漫主義旗手和摯友的法國大文豪雨果，站了出來為他辯護道：「說到偉大的繪畫，別以為德拉克洛瓦失敗了，他的《薩達那培拉斯之死》是一件壯麗的作品！」看到好友為自己挺身而出，德拉克洛瓦欣慰許多，此後更加堅定地致力於將文學定格於畫卷之上。

藝術上的相互融合與借鏡，勢必會為各自的領域帶來全新的生命力。

小知識

拜倫（一七八八～一八二四），英國詩人。出生於倫敦破落的貴族家庭，十歲繼承男爵爵位。他曾在哈羅中學和劍橋大學讀書，深受啟蒙主義的薰陶。成年以後，正逢歐洲各國民主、民族革命運動蓬勃興起。反對專制壓迫、支持人民革命的進步思想，使他接近英國的工人運動，並成為十九世紀初歐洲革命運動中爭取民主自由和民族解放的一名戰士。代表作有《恰爾德·哈羅爾德遊記》、《異教徒》、《海盜》、《曼弗雷德》、《該隱》、《審判的幻景》等。

牆裡開花牆外香
《乾草車》

「我生來就是為了描繪更幸福的大地——我的古老的英格蘭。」

——約翰·康斯特勃

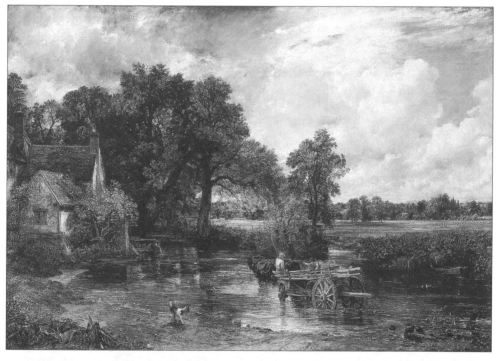

　　英國著名的風景畫家康斯特勃一生鍾情於描繪大自然，尤其是他摯愛的平凡卻真實的英國鄉間風景。其中《乾草車》是康斯特勃田園風景畫的代表之作，畫面上絢麗多變的色彩，真實的描繪和濃郁的抒情筆調都令人陶醉。可是這幅頗具藝術價值的作品卻並沒有在英國獲得應有的關注，反而是「牆裡開花牆外香」，在法國藝術界得到了很高的讚譽。

法蘭西繪畫的春天——從浪漫主義到印象主義

　　一八二一年，康斯特勃帶著他的《乾草車》在英國的美術展中露面。畫面上一間農屋座落在小河畔，屋後種著鬱鬱蔥蔥的樹木，清晰可見河中的樹影。在屋前的地方有一個寬闊的淺灘，一輛運乾草的馬車正在淺灘上緩緩駛過，車上坐著兩個男子。小河的對岸有一個開闊的牧場，大片的草地在陽光照耀下閃動金輝。畫面的右下角，有一艘無人的小船，小船附近的草叢中可以看到釣魚人隱約的身影。我們欣賞這幅作品時，彷彿在靜靜聆聽一首自然和人生的交響樂。

　　可是，當時的英國正流行著「宏偉風景畫」，畫家們往往熱衷於描繪壯闊的山河，浩瀚的大海，對於康斯特勃這種質樸風格的作品並不重視，所以他在英國藝術界並未得到認可，作品很難賣出去。對於這幅《乾草車》遭遇的不平等待遇，康斯特勃的一位名叫費希爾的朋友在給他的信中寫道：「我非常希望得到你的《乾草車》。但是，我現在不知道這幅畫的價錢。」同時懇求好友在自己沒有得到購畫所需的錢之前，絕不要將畫賣給他人。就在此後不久，一位法國人為了辦展覽想買這幅《乾草車》，康斯特勃立刻寫信將此事告訴了費希爾。費希爾在回信中說道：「你將這幅畫賣給法國人很好，如果法國人把你的畫做為法國國家的財產收購，那麼那些對你的傑作不感覺遲鈍的英國民眾，無論他是怎樣的冷漠，也一定會因此感覺到什麼。」於是這幅《乾草車》最終被法國人用兩百五十英磅買走。

　　《乾草車》在巴黎展覽會上的公開展出博得觀眾的好評，並獲得了金質獎章。法國浪漫主義畫家德拉克洛瓦因為受到《乾草車》絢麗色彩的啟發，主動提出修改自己同時展出的作品《希阿島的屠殺》，他花了兩週的時間，用最純淨與強烈的色彩把整幅畫重畫了一遍。康斯特勃沒有想到的是，他的作品不僅影響了德拉克洛瓦的創作風格，更影響了整個法國的風景畫界。

　　這種「牆裡開花牆外香」的現象看起來十分有趣，實際上是有原因的。康斯特勃憑藉自己勇於實踐的見識與勇氣，使用調色刀的繪畫手法，筆下的

風景力求真實、質樸，有些甚至是非常不起眼的地方，以這種清新、自然的風格向僵死的學院派古典主義發起挑戰，在當時的英國藝術界大概被看做邪門歪道。而當時的法國畫壇正颳起現實主義的風潮，宣導不加修飾地表現眼中事物，力求保持其真實的原貌，康斯特勃的畫風正好迎合了法國的畫壇主流，自然會憑藉樸實、深厚的筆觸使法國人眼前一亮，在眾多藝術作品中脫穎而出，「牆裡開花牆外香」也就不足為奇了。

小知識

約翰‧康斯特勃（一七七六～一八三七），十九世紀英國最偉大的風景畫家。一開始在皇家美術學院學畫，後認為臨摹古典風景畫不如向大自然學習。長期在家鄉研究農村景色，畫了許多素描、油畫習作，然後進行創作。作品真實生動地表現瞬息萬變的大自然景色，與學院派虛構呆板成了對比。其畫風對後來法國風景畫的革新和浪漫主義的繪畫，有很大啟發作用。作品有《乾草車》、《跳馬》等。

一切苦盡甘來

《晚禱》

「近代藝術史上有兩個英雄，一個是音樂上的貝多芬，一個是繪畫
上的米勒。」

——羅曼・羅蘭

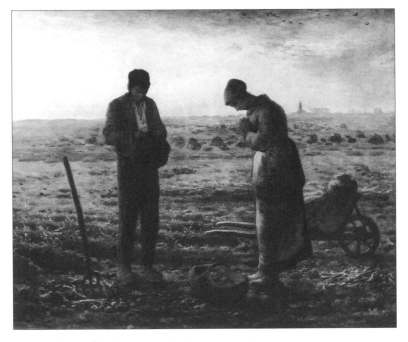

　　身為法國十九世紀飲譽畫壇的藝術大師，讓-弗朗索瓦・米勒更習慣地稱
自己為「農民畫家」，他曾經說過，「我是一個農民，我願意到死也是一個
農民。」

　　一八一四年米勒出生在法國的一個農民家庭，幼年時便顯露出過人的繪
畫天賦，並且隨著畫技的日益精湛佳作頻出。不同於當時法國繪畫界盛行的

「奢華風」，米勒沒有隨波逐流，對表現上流社會生活的貴族畫和裸體畫往往嗤之以鼻，反而更加關注反映底層人民真實生活的題材，於是他的筆下多是樸實的農民和工人形象。在米勒的傳世佳作中，《晚禱》是一部不得不提的作品，關於它還有一段令人心酸的故事。

一八四九年七月的一個早晨，晴朗而靜謐，為了逃避對戰爭的恐懼和即將向巴黎襲來的黑死病的威脅，米勒帶著妻兒離開了那片喧鬧之地，來到了楓丹白露附近的巴比松村。當他們初踏上這片廣袤的土地，米勒望著一望無垠的田野，情不自禁地感嘆：「上帝！這裡多美啊！」心灰意冷的畫家終於找到了嚮往已久的生存之地，彷彿抓住了一根救命稻草，生活重新被陽光眷顧，創作靈感更是如潮水般源源不斷。如一般農民一樣，米勒每日日出勞作，將汗水灑進田野，日落時分回到家中，執起畫筆在畫布上繼續耕耘，日復一日，年復一年，他用無限的感恩與熱情創造著真正屬於勞動者的藝術精品。

雖然藝術成就頗高，但是米勒的作品卻與當時的畫壇主流背道而馳，所以鮮有人問津，一家人過著極其貧寒的生活，甚至到了食不果腹的地步。直到有一日，一個好心人實在憐憫米勒一家人的悲慘處境，雖然不識其畫作的偉大價值，還是花了幾個法郎買走了他那幅日後名垂藝術史的《拾穗》。這幾個法郎確實為一家人解了燃眉之急，可是就在換了填飽幾天肚子的麵包後，困難的處境再次向他們襲來，而且愈發艱難。就在這時，米勒完成了《晚禱》。這幅被大面積赭石色覆蓋的畫作傳達著令人敬畏的寧靜，駐足觀賞，面對黃昏餘暉下靜靜佇立、虔誠祈禱的農民夫婦，體味著遠處教堂似有若無的鐘聲，也許黯然神傷，也許心存希望。這幅佳作可說是米勒當時幾乎絕望心境的體現，如同畫中貧苦夫婦一般，他經常不由自主地閉目祈禱，祈求上帝保佑全家。

一天，正當米勒祈禱時，即將臨產的妻子緩緩走到他的面前，一臉為難

地說：「親愛的，家裡只剩一些麵包屑了，今天我們吃什麼呢？」米勒壓抑著內心的痛苦，無奈地回答道：「把它留給孩子和妳，我不餓。」夫妻倆相顧無言。一直到第四天，米勒依舊粒米未進，到了晚上，最後的燈油也慢慢耗盡，環顧四周黑暗的一切，米勒強忍著眼眶泛起的淚水，如同感到世界末日的來臨，一家人被黑暗籠罩著。忽然，一陣急促的敲門聲打破了夜的沉寂，米勒不禁膽顫心驚起來，難道是來討債的人嗎？當他戰戰兢兢地打開門，卻迎來了一個不可思議的好消息，原來是官府的權貴留意到米勒的好畫藝，派人送錢獎賞他。米勒握著手中的救命錢，終於止不住潰堤的淚水，掩面而泣。自此以後，米勒的畫越來越受到人們的關注，越來越多的作品被售出，一家人的日子也漸漸好了起來，可是未曾改變的卻是他作品中對於樸實農民的關注，也正因為如此，米勒成為深受法國人民愛戴的畫家。

很多天賦異稟的藝術大師在功成名就前都經歷了一段艱難的歲月，待到苦盡甘來之日，才發現身後所有的磨難，只是通往幸福生活的必經之路罷了。

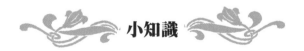

小知識

讓‧弗朗索瓦‧米勒（一八一四～一八七五），十九世紀法國最傑出的現實主義畫家，以表現農民題材的畫作而著稱。第一幅代表作品是《播種者》，此後相繼創作了《拾穗》和《晚禱》等名作。

現實主義畫派，現實主義做為一場藝術運動，是與法國一八四八年革命同時出現的，現實主義畫派興起於十九世紀的歐洲，他們熱衷於描繪自然風景和農村生活，其中最著名的代表人物是盧梭和米勒，盧梭擅長描畫風景，而米勒筆下的農民形象尤其樸實感人。

被蒙上政治色彩的名畫

《拾穗》

「米勒畫中的三位農婦是法國的三女神。」

—— 羅曼・羅蘭

偉大的農民畫家米勒，始終把創作的視野投放在社會最底層的勞動人民身上，他最著名的作品《拾穗》曾經在當時的統治階層引起軒然大波。一幅描寫勞動人民田間耕作的普通作品，是如何被蒙上政治色彩的呢？

米勒於一八五七年完成的這幅作品，最初命名為《八月》，後來更名為《拾穗》。這本來是一幅描寫農村夏收時節農民勞作的一個極其平凡的場

面，可是它在當時所產生的藝術效果，卻遠不是畫家所能意料的。這幅《拾穗》描繪的是三個農婦在收割後的田野上彎腰撿拾田裡麥穗的情景。金黃色的麥田一望無際，她們身後有著堆得像小山似的麥垛。看不清這三個農婦的相貌及臉部的表情，但米勒卻將她們的身姿描繪得有如古典雕刻一般莊重的美。三個農婦的動作，略有角度的不同，但是卻被刻劃地細緻入微，讓人不禁感慨，勤勞的農民就是如此往復地勞動著，為了家人的溫飽，懷著對每顆糧食深厚的感情，不辭辛苦地耐心拾著麥穗。

可是，就是這幅題材再普通不過的《拾穗》在沙龍展出後，竟然引起了資產階級輿論界的軒然大波。一些評論家在文章中說道，米勒的這幅作品是蘊含政治意圖的，甚至可以聽到畫上農民的抗議聲。有人在報紙上發表評論指出，這三個拾穗的農婦如此自命不凡，簡直就像三個專司命運的女神，米勒的創作別有用心。《費加洛報》上的一篇文章更是聳人聽聞地說，這三個在陰霾的天空下拾穗的農婦身後，有民眾暴動的刀槍和一七九三年的斷頭臺。

所有批評的鋒芒所指的並不是作品在藝術上的欠缺，而是其引起革命風暴的可能性，這不得不說是一件令人匪夷所思的怪事。一個農民畫家畫了一幅表現農村生活最普通的場景的作品，和革命能扯上什麼關係呢？未免也太杞人憂天了。究其原因不難發現，十九世紀的法國社會彷彿一個一觸即燃的乾草堆，一旦有風吹草動便會燃起熊熊大火。社會制度的不公正，使得富人過著揮金如土的生活，而窮人卻在死亡線上掙扎。這種不平等的待遇久而久之，社會底層的老百姓就會奮起反抗，團結起來以革命推翻統治階級改變自己的悲慘命運。米勒的一位友人曾經這麼評價《拾穗》，「米勒使人們相信，當遠處農民在滿載麥子的大車重壓下呻吟時，我看到三個彎腰的農婦正在收割過的田裡撿拾落穗，這比見到一個聖者殉難還要痛苦地抓住我的心靈。這幅油畫，使人產生可怕的憂慮……它的主題非常動人、精確，畫得那

樣坦率，使它高出於一般黨派爭論之上，無需撒謊，也無需使用誇張手法，就表現出了那真實而偉大的自然篇章，猶如荷馬和維吉爾的詩篇。」這些話不僅一語道出了米勒作品精湛的藝術價值，更說明了它帶給統治階級巨大恐慌和壓力的原因，當人們透過《拾穗》彎下的脊背看出社會制度的不公和統治階級的罪惡，自然會奮起反抗。

面對種種過激的評價和形形色色的議論，畫家在一封書信中為自己做了辯護：「有人說我否定鄉村的美麗景色，可是我在鄉村發現了比它更多的東西——永無止境的壯麗。藝術是一種愛的使命，而不是恨的使命。當它表現窮人的痛苦時，並不是向富人階級煽起仇恨。」他想要透過作品帶給世人的，並非所謂的「政治色彩」，只是盡力在用十分平凡細微的東西去表現崇高的思想，因為那裡才蘊藏著真正的力量！

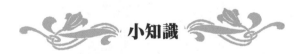

小知識

巴比松畫派，法國十九世紀的風景畫派。巴比松為法國巴黎楓丹白露森林進口處，風景優美。十九世紀三〇～四〇年代，一批不滿七月王朝統治和學院派繪畫的畫家，來此定居作畫並形成畫派。該畫派力求在作品中表達出畫家對自然的真誠感受，以真實的自然風景畫創作否定了學院派虛假的歷史風景畫模式，揭開了十九世紀法國聲勢巨大的現實主義美術運動的序幕。

畫壇鬥士庫爾貝

《浴女》

「沒有庫爾貝，就沒有馬內；沒有馬內，便沒有印象主義。」

——評論家

法國皇帝拿破崙三世在一次參觀沙龍的美術展時，忽然駐足在一幅畫前，感受到撲面而來的「粗俗」，隨即向隨從要來馬鞭，衝著那幅畫狠狠地打了下去。頃刻間輿論譁然，眾人不解，是什麼驚世駭俗之作能夠惹得一國之君勃然大怒呢？原來，這幅畫的作者就是被稱為「畫壇鬥士」的十九世紀現實主義畫派大師庫爾貝，這幅「挨了鞭子」的作品就是《浴女》。

用今天的話說，庫爾貝在當時的法國藝術界就是不折不扣的「非主

流」。這位頗具個性的畫家，執意像個孩子一樣觀察並描繪這個世界，簡而言之就是兩個字——真實。庫爾貝處在十九世紀中葉法國壟斷資本主義進一步發展時期，社會上貧富不均、兩極分化和政治腐敗現象日漸猖獗，激進的他認為藝術家的職責就是真實地表現社會，用作品揭示事物的本質方面，而不僅僅停留在一成不變的形式模式上。這一論調無疑是在向當時主流的古典主義和浪漫主義挑戰，庫爾貝更是犀利地形容它們為「裝腔作勢」和「無病呻吟」。

這位畫壇鬥士直言不諱、桀驁不馴的行事作風，得罪了不少當時的權貴，因此樹敵無數，他的政敵為了將他置於死地，控告庫爾貝在巴黎公社時期投票贊成毀掉旺多姆圓柱，要求將他送入大牢，並且要他付鉅額的罰金，最後庫爾貝因此成為階下囚。即使經歷過牢獄之災，這位精力充沛的鬥士還是不改之前的麻辣作風，這次的矛頭直指當時的畫壇霸主、古典主義大師安格爾。安格爾性格古怪，對人有些刻薄，因其在藝術領域的崇高威望，養成了說一不二的習慣。只因當時德拉克洛瓦的浪漫主義與自己的畫派藝術主張不同，安格爾就對他進行長期打壓，始終不允許德拉克洛瓦成為法蘭西院的院士。庫爾貝路見不平，對安格爾專橫跋扈的種種做法頗為不滿，更重要的是他始終鄙夷於安格爾筆下古典主義氣息濃厚的作品，不是不食人間煙火般的典雅裸體，就是扭捏造作的貴婦肖像，在庫爾貝看來那些不過是作秀罷了，於是他決定以實際行動向安格爾發起挑戰。

安格爾有一幅聲名遠揚的名畫《泉》，幾乎人盡皆知，畫中超凡脫俗的少女舉著瓶子的儀態打動了無數人，令人忍不住發出「此女只應天上有」的感嘆。可是在庫爾貝看來這又是一幅脫離現實生活的扭捏之作，沒有任何意義。終於有一天，他對朋友宣布：「我要畫一幅畫與《泉》決鬥！」此話一出，朋友紛紛擔心他又惹出什麼亂子。於是他創作了這幅極度寫實的《浴女》，畫中真實描述了兩個平凡農婦的生活一景，其中剛出浴裹著浴巾的婦

法蘭西繪畫的春天——從浪漫主義到印象主義

人背對觀眾，豐滿的軀體幾近肥胖，另一位夫人則著粗衣布衫，與《泉》中不食人間煙火的少女形成了令人震撼的反差。就是這麼一幅表現鮮活生命和現實生活的作品，在問世後即刻颳起一陣颱風，拿破崙三世的馬鞭就是最好的證明。那些看慣了陽春白雪的人們，在面對庫爾貝所畫的體型粗壯、具有勞動者結實的肉體的村婦時，怎能看到美感？詩人波特萊爾稱他是「宗派主義者」和「天才的殺害者」，梅里美把畫中出浴婦人的形象與紐西蘭的吃人肉野人做比擬，更有人乾脆集合起來繞著庫爾貝的畫展遊行，還高喊著「打倒庫爾貝」的口號。

可是不論怎樣，畫壇鬥士庫爾貝都誓將現實主義進行到底，他曾說過：「我希望永遠用我的藝術維持我的生計，一絲一毫也不偏離我的原則，一時一刻也不違背我的良心，一分一寸也不畫僅僅為了取悅於人、易於出售的東西。」就是這麼一個固執的藝術大師，執意用眼睛發現平凡生活中的樸實之美，並且把筆下的世界畫成他眼中所見的樣子，憑藉的就是他那永不妥協的藝術良知。

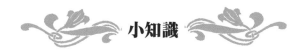

小知識

居斯塔夫・庫爾貝（一八一九～一八七七），法國畫家，現實主義畫派的傑出代表。出身於法國東部奧爾南農村的富裕農場家庭，一八三九年到巴黎專攻繪畫。庫爾貝社會進步思想活躍，把注意力放在社會生活觀察上，熱情歌頌勞動者，在法國畫壇上獨樹一幟。代表作有《浴女》、《碎石工》、《奧爾南的葬禮》、《篩穀者》、《畫家的畫室》等。

美麗怎能成為罪過？
《法庭上的芙里尼》

「難道能讓這樣美的乳房消失嗎？」　　　　　　——希佩里德斯

如今提及「模特兒」，人們腦中浮現的第一個畫面就是在伸展臺上、鏡頭前一個個光鮮亮麗的身影，做為向世人展示美麗的群體，他們是值得尊重的。可是在遙遠的古希臘，一個有著傾城之貌的「女模」卻因為美麗而生罪過，法庭因此傳訊她，要判處她死刑。這個聽起來頗為荒謬的故事，被畫家傑洛姆描繪在作品中，就是我們眼前的《法庭上的芙里尼》。

早在西元前四世紀，「模特兒」這個職業就誕生了，他們的工作就是出

法蘭西繪畫的春天——從浪漫主義到印象主義

現在當時畫家的作品中，要說歷史記載的最早的「模特兒」，就是這位雅典最美的女子芙里尼。就像中國歷史上著名的「四大美人」一樣，沉魚落雁的芙里尼也是個傳奇女子。

　　身為「模特兒」的始祖，芙里尼將她的美麗運用得十分恰如其分，在當時藝術家的創作中時常看到她的動人胴體，她的最大的貢獻莫過於與當時的雕刻大師普拉克西特利斯合作的著名雕像《尼多斯的阿佛洛狄忒》。阿佛洛狄忒是希臘神話中代表愛與美的女神，也就是後來為人們熟識的的美神維納斯。普拉克西特利斯在業界以「優美的樣式」著稱，而這個以自己的情人芙里尼做為模特兒的精心之作，也是古代藝術史上最膾炙人口而且被摹製最多的雕像。在籌備這個作品前，大師為了將女神塑造得更為動人，一番斟酌後，決定用與自己最親密無間的情人做為模特兒，芙里尼驚世駭俗的美貌也只有透過自己的雙手才能淋漓盡致地表現。於是，大師全心地投入於創作中，同時製作了兩尊女神雕像，一尊是著衣的，一尊是裸體的。著衣的雕像在問世後大獲好評，人們紛紛折服於大師鬼斧神工的雙手，而裸體的那尊，卻因不符合當時對待神的保守思想而得不到人們的讚許，因為以全裸的形象表現女神，在當時是史無前例的，普拉克西特利斯是希臘雕刻史上的第一人。

　　其實，西元前四世紀的希臘社會已經悄悄滋生變化，新的審美需求已經出現突破，裸體的阿佛洛狄忒雕像在科斯島遭到抵制，卻得到了尼多斯島人的欣然接受，還將其供奉在島上，後來被古代世界譽為最美的雕像，幾乎整個希臘世界的人都來觀賞它，參觀者絡繹不絕，尼多斯島因此一舉成名。尼多斯人還把它鑄在該島使用的錢幣上，對其的推崇可見一斑。可以說這尊裸體的女神，為希臘人創造了新的審美準則，其中芙里尼自然功不可沒。

　　隨著雕像《尼多斯的阿佛洛狄忒》的轟動效應，其原型芙里尼頃刻間也變得家喻戶曉，人人都知道希臘有這麼一位超凡脫俗的佳人。芙里尼身體勻

稱，曲線優美，有嬌美堅實的乳房和臀部，風韻動人，十分符合希臘嚮往的「眼中閃爍著迷人潤溼的光澤」的美人標準。據說這位大美人是絕不會赤裸著出現在公共浴場的，她只在祭祀海神的節日裡，藉洗禮儀式之名，裸體從海水中走出來，面對世人。然而，法庭卻因此以瀆神罪傳喚了她，欲判她死刑。可是美麗又怎能成為罪過？在審判時，芙里尼的辯護師希佩里德斯讓她在眾目睽睽之下寬衣展示胴體，並質問在場的五百零一位市民陪審團成員說：「難道能讓這樣美的乳房消失嗎？」最後，法庭宣判芙里尼無罪。這個傳奇的故事被十九世紀法國畫家傑洛姆創作為《法庭上的芙里尼》，畫中的芙里尼處於中心位置，以臂遮臉向眾人展示潔白、完美的身軀，表情楚楚可憐，略帶羞澀，而旁邊欲置她死地的陪審團和法官的目光卻或憐憫、或貪婪，失措的神情充分表現了人性在面對如此美麗時的複雜與矛盾。

　　這就是世界上最早的知名「模特兒」的故事，這個因美貌聞名又被其所累的女人在跨越千年後仍然魅力不減。

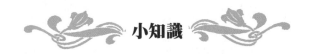

小知識

讓・里奧・傑洛姆（一八二四～一九〇四），法國十九世紀學院派的著名畫家和雕塑家。表面上他是新古典主義的繼承者，實際上是浪漫主義的熱衷者，在古典主義嚴謹的構圖、色彩之中結合強烈的東方情調、異國氣氛。代表作有《拍賣奴隸》、《後宮露臺》、《法庭上的芙里尼》等。

香消玉殞的模特兒

《奧菲莉亞》

「我會給你一些紫羅蘭，只是在我父親去世時它們都枯萎了，它們
說他有一個好的結局。」　　　　　——莎士比亞《哈姆雷特》

　　在藝術創作中，一幅佳作的誕生不僅需要畫家的傾力投入，還有一個群
體的貢獻不可小覷，那就是模特兒。一個好的模特兒除了能夠給畫家最直觀
的刻劃對象，最重要的是可以激發他們的創作靈感，歷史上有許多畫家與模
特兒的關係都十分密切。可是有一位模特兒卻因為在配合畫家作畫時過於敬
業而香消玉殞，著實令人惋惜。這位模特兒就是畫家米雷的《奧菲莉亞》中

的女主角，現實生活中美麗的英國女孩希達爾。

奧菲莉亞是莎士比亞筆下《哈姆雷特》中的悲劇人物。原著中，丹麥王的弟弟克勞狄斯為謀取王位與王后通姦，又用毒藥殺害親兄，國王的陰魂向兒子哈姆雷特訴說自己被害的真相。然而正是奧菲莉亞的父親，當時的首相在這場謀殺國王的陰謀中充當幫兇，因此即使奧菲莉亞與哈姆雷特彼此相愛，首相還是萬般阻攔。後來哈姆雷特刺死了心上人的父親，當奧菲莉亞得知殺父仇人正是自己深愛的哈姆雷特時，一時陷入巨大的崩潰與矛盾中，加之哈姆雷特的離去，她瘋了，整天唱著古怪的歌到處遊蕩，最終不幸落水身亡。

米雷正是以可憐的奧菲莉亞溺水的一幕為內容，創作了這幅著名的《奧菲莉亞》。米雷是拉斐爾前派的創始人，該畫派有一個很明確的造型原則，那就是「沒有實物做為依據，絕不動筆」。因此，在米雷動筆前的籌備階段，為了傳神再現名著中的經典橋段，便決定請一名模特兒來扮演畫中的奧菲莉亞，真實再現她置身水中的情景。經過尋找，美麗的英國姑娘希達爾被畫家選中，並欣然接受邀請。接下來，為了在現實生活中找到合適的「落水」背景，認真的米雷在泰晤士河畔跋涉多日，才確定要入畫的景致。

正式進入創作階段，為了逼真捕捉奧菲莉亞浸入水中時的細節，米雷請希達爾小姐躺在一個浸滿水的浴缸中。為了給希達爾取暖，畫家在浴缸下面點上火，讓火一直燒著使水保持溫度。就這樣，為了米雷的創作，敬業的希達爾在浴缸中躺了三天，可是有一次火不小心熄滅，變涼的水使希達爾受寒後大病了一場，從此身體變得十分虛弱。後來，希達爾嫁給了拉斐爾前派的另一位大師、米雷的摯友羅塞蒂，不幸的是，羸弱的她最後在生產時離開人世，有人說，希達爾正是因《奧菲莉亞》而死的。

法蘭西繪畫的春天——從浪漫主義到印象主義

　　文學作品中的奧菲莉亞的命運多舛，在淒涼中死去。湊巧的是，命運似乎在冥冥中也影響著現實中的「奧菲莉亞」——希達爾，可以說她是為藝術獻身的。雖然希達爾短暫的一生令人扼腕嘆息，但是她動人的身影仍然長存於米雷的油畫之中，仍然向人們傳遞著淡淡的哀傷。

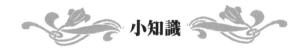

小知識

　　約翰・埃弗雷特・米雷（一八二九～一八九六），十九世紀英國畫家，一八四八年和羅塞蒂、亨特一起創立了拉斐爾前派兄弟會，是三個創始人中年齡最小、才華最高的一位。他的作品題材涉獵廣泛，尤以描繪浪漫歷史場景和孩童為主題的作品居多。《盲女》是米雷其最著名的代表作，題材源自莎士比亞戲劇《哈姆雷特》的《奧菲莉亞》則是其最受歡迎的代表作之一。

狄更斯的冷嘲熱諷

《木匠工作室》

「能夠表達真誠的理論，認真寫生，以便知道如何表現自然；對於過去的藝術要以直率和誠懇的情懷去感受它，但要排除那種因襲慣例、自我誇耀和生搬硬套；全部條件中最重要的是創作出真正優秀的繪畫和雕塑。」
<div align="right">——羅塞蒂</div>

一八四八年，當年僅十九歲的米雷和羅塞蒂、亨特共同發起「拉斐爾前派」的美術運動時，幾位青年才俊遭遇到了空前的阻力。要知道，他們質疑和挑戰的可是在英國延續了兩百多年的古典畫風，當一個已經形成主流的群體被新生力量威脅，他們會像受到攻擊的刺蝟一般瞬間豎起利刺反抗。當時，米雷的代表作之一《木匠工作室》就曾受到英國作家狄更斯的無情譏

法蘭西繪畫的春天——從浪漫主義到印象主義

諷。

拉斐爾前派憑著初生之犢不畏虎的勁頭，喊出了口號：「寧要拉斐爾以前的藝術，也不要拉斐爾之後的藝術！」此話立即引起了英國畫壇保守勢力的不滿與嘲笑，「拉斐爾前派」的稱號也因此而來。米雷等人追求的是以寫實的手法，毫髮畢現地描繪筆下事物。在他創作這幅《木匠工作室》時，為了能生動逼真地表現畫中內容，曾經親自到木匠鋪中實地體驗，對木匠在勞動中的形態、使用的工具等觀察入微。

為了完美塑造畫中基督父親約瑟夫的木匠形象，米雷決定用自己父親的面容入畫，還找了一個真正的木匠做模特兒。當時畫中還需要一隻羊的形象，卻一時找不到活羊，畫家為了秉承真實創作的精神，幾乎到了吹毛求疵的地步，他竟然到屠宰場買了兩個羊頭，便照此描繪。由於沒有羊身，米雷絞盡腦汁後畫了一個大竹筐來遮擋。沒有實物，寧可不畫，足以證明拉斐爾前派對於自身追求藝術的堅持。

此畫一經問世，畫面上過於寫實的平凡木匠家庭形象惹惱了主流藝術的捍衛者。許多人認為米雷的作品是對神的褻瀆，只有精神墮落者才會將救世主畫得如此可憐。眾多批評的聲音中，以大作家狄更斯的言語最為犀利，他在報上公開發表文章，將米雷的畫作奚落得體無完膚。

其實隔行如隔山，狄更斯在文學上的造詣並不能掩蓋他在評論米雷時表現出的關於藝術理解的淺薄。就在狄更斯酣暢淋漓地大吐羞辱之詞後，一位名叫法勒的人表示願意出資一百五十英鎊買下這幅《木匠工作室》，以實際行動證明了米雷作品的價值，同時社會上也漸漸出現力挺拉斐爾前派的聲音，法勒更是將報上攻擊米雷的文章都剪下來貼在作品背後，這一切行為都讓狄更斯等人覺得顏面掃地，倍感惱火。在眾人的支持下，拉斐爾前派的幾名年輕藝術家頂著巨大的壓力，更加堅定地履行著不變的藝術主張，創作的

熱情更加旺盛。

　　新生事物的產生必然會伴隨著不絕於耳的反對聲音，可是事實與時間會證明逆流而上堅持的價值，在藝術上尤為如此。

小知識

　　拉斐爾前派，又常譯為前拉斐爾派，是一八四八年在英國興起的美術改革運動。該畫派由約翰‧埃弗雷特‧米雷、但丁‧加百利‧羅塞蒂和威廉‧霍爾曼‧亨特三名年輕畫家創立，活動時間卻並不長，大約持續三、四年，一八五四年之後便分道揚鑣了，但是其對十九世紀的英國繪畫史及方向，帶來了很大的影響。他們的目的是為了改變當時的藝術潮流，反對那些在米開朗基羅和拉斐爾的時代之後，在他們看來偏向了機械論的風格主義畫家。

法蘭西繪畫的春天——從浪漫主義到印象主義

畫不驚人誓不休！

《奧林匹亞》

「馬內要比我們所想像的更偉大。」

——竇加

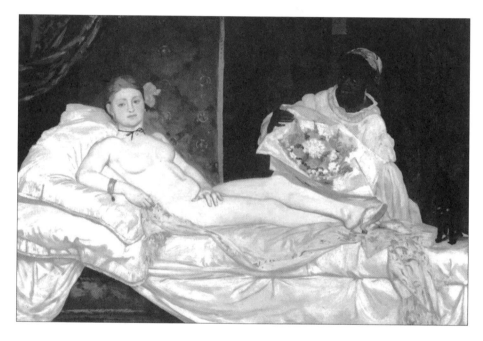

藝術家們往往才華橫溢，可是這筆令人豔羨的巨大「財富」也會帶來附屬品，那就是他們頗為重視的自我意識。很多藝術家都有著桀驁不馴、叛逆不羈的一面，並會將此表現在自己的作品中，因此誕生了許多與社會主流格格不入的離經叛道之作。這些作品的問世常伴隨反對聲，然而藝術家們仍舊繼續我行我素的本色，印象派始祖、法國畫家愛德華・馬內就是其中這麼一位「畫不驚人誓不休」的代表人物。

　　馬內的油畫《奧林匹亞》於一八六五年五月在法國沙龍首次展出，立刻遭到媒體挑釁的批評，在當時的法國甚至西方藝術界掀起了軒然大波，以致於馬內本人被封殺，不得不逃往西班牙。究竟是什麼作品使他受到如此待遇呢？

　　《奧林匹亞》描述的是一個妓女的裸體，她的臉上透著早熟、厭世的神情，正慵懶地躺在華麗的睡榻上，用挑釁的目光直視觀眾，腳上穿著當時妓女用來吸引顧客的高級拖鞋，腳邊還有一隻代表著情慾的黑貓，身後站著一位拿著欲滴花束的黑人女僕。女主角眼神中透露一絲迷惘和無奈，還有一絲鄙夷，這絲鄙夷不僅是她投射眾多求愛者的，而是畫家獻給整個沉悶巴黎的，不難看出她低賤的身分與傲慢的儀態形成鮮明對比。其實，裸女那堂而皇之的臥姿和手臂上只有女神才能佩戴的手環，道出了馬內的創作初衷，那就是用一個妓女來描繪他筆下的「維納斯」。此舉無疑是對當時保守藝術潮流的公然對抗，人們無法接受由一個卑賤的妓女形象來詮釋他們心中的聖潔女神。與其說這幅作品是馬內與世人開的一個天大的玩笑，不如說是畫家有意選擇了這樣一個切入點對當時虛偽的道德觀宣戰，是社會底層平民要求平等的吶喊。此畫另一個備受爭議的焦點，就是畫中妓女的原型、模特兒維多琳‧默蘭，維多琳‧默蘭是印象派畫家馬內及其同時代畫家的模特兒，也是十九世紀最著名的面孔和身體。儘管馬內的筆下經常出現風姿綽約的婦女形象，可是維多琳‧默蘭低賤的身分與被人不齒的口碑，還是惹惱了那些自詡清高的上流人士，有人說默蘭注視的表情顛倒了人們的性別政治。

　　一八六五年，《奧林匹亞》沙龍初亮相後，學院派稱呼其為「維納斯與黑貓」，甚至當時身為馬內好友的畫家庫爾貝，也將畫中的女子比喻為「剛剛洗過澡的黑桃女王」，冷嘲熱諷之後不足以解恨，人們還把它懸掛在展覽館最後面的一扇門上，為了使觀眾「看不清哪兒是袒露的部分，哪兒是一堆衣服」。塞尚也曾直言不諱地評論道：「觀眾不斷湧來看馬內的這幅畫，並

法蘭西繪畫的春天——從浪漫主義到印象主義

且嫌惡地說，『你們看這個人』，如同置身停屍間一樣。」還有憤怒的民眾宣稱要趁其不備之時，用匕首劃破畫中妓女的臉，可見這幅畫在當時遭遇了多麼強烈的聯合抵制，被眾人斥責為無視道德和有傷風化。

一八八九年，馬內又攜《奧林匹亞》參加了萬國博覽會，美國人威廉·姆拉一見到這幅畫便欲將其買下帶回美國。與此同時，威廉的另一位同鄉美國畫家薩金特也注意到了該畫的價值，慧眼識珠的他當時便預見了傳統藝術的衰敗前景和現代藝術的蓬勃潛力，遂聯合好友莫內發起了保護《奧林匹亞》的運動。他們帶頭籌集資金，把這幅畫買了下來並贈與法國政府。迫於民間高漲的反對聲音，政府最後把《奧林匹亞》打入了盧森堡宮暗無天日的地下室中。

直到馬內去世後多年，時任法國總理的克列孟梭才看在昔日老友的面子上，為此畫正名，承認了它的地位。自此，這幅「畫不驚人誓不休」的作品才正式入駐羅浮宮。

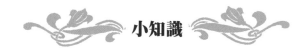

小知識

馬內（一八三二～一八八三），法國印象主義畫派中的著名畫家，被認為是印象主義畫派的奠基人。馬內的成就主要體現在人物畫方面，他第一個將印象主義的光和色彩帶進了人物畫，開創了印象主義畫風，他的畫既有傳統繪畫堅實的造型，又有印象主義畫派明亮、鮮豔、充滿光感的色彩，可以說他是一個承先啟後的重要畫家。代表作有《奧林匹亞》、《草地上的午餐》、《陽臺》等。

十九世紀的「傷風敗俗」之作
《草地上的午餐》

「馬內將在羅浮宮佔一席地位。」　　　　　　　　　——左拉

　　向來特立獨行的馬內，筆下常常出現驚世駭俗之作，一八六三年的法國著名「落選沙龍」上就展出了他的《草地上的午餐》。這幅把普通的裸體巴黎女性，與巴黎紳士同時呈現在畫面上的「道德敗壞」之作，甚至惹來拿破崙三世的鞭打，皇后也被氣壞了。有人說馬內譁眾取寵，有人說他思想污穢，究竟是怎樣的「傷風敗俗」之作惹來如此非議呢？

法蘭西繪畫的春天——從浪漫主義到印象主義

據說，馬內是在一次閒暇時刻的郊遊中，萌發創作此畫的念頭。風和日麗的一天上午，馬內和堂弟等三五好友來到森林公園，在鬱鬱蔥蔥的大自然中，只見有的人談笑風生，有的人樹下野餐，有的人游泳嬉戲，有的人沐浴陽光……一派悠閒自得的情景。馬內心中不由一動，決定以眼前的一幕入畫，表現法國在中產階級的自在生活。投入創作之後，這幅《草地上的午餐》完成了。畫面中塞納河畔的一處林中空地，樹木蔥鬱、綠草如茵的午後時光，剛剛在大自然的陪襯下享受過豐盛午餐的兩對男女，正在輕鬆愜意地消磨如此曼妙時光。畫面左下角翻倒的食物籃邊，有滾出的麵包和水果；畫面中央，一位面容姣好的年輕女子神色坦然地凝視著觀眾，值得注意的是，她此刻是裸身的。這位女子的身旁，坐著兩位衣冠楚楚、正在高談闊論的男子。他們的身後，另一位裹著白色睡袍的妙齡女子正在水邊沐浴。

在當時保守的觀念下，藝術作品中只有聖潔的女神才能以裸體描繪，然而在馬內的筆下，在優雅的塵世環境中，竟然堂而皇之地將兩個赤裸的平凡巴黎女子與衣冠楚楚、穿著現代服裝的紳士同時入畫，使這幅《草地上的午餐》無論題材還是表現方法，都與當時佔統治地位的學院派原則相悖。加之畫家在畫法上對傳統繪畫進行大膽革新，擺脫了傳統繪畫中精細的筆觸和大量的棕褐色調，代之以鮮豔明亮、對比強烈的概括色塊，只是利用大片的平塗顏色來突出畫中的一個個對象，這一切都使得官方學院派不能忍受。

一八六三年，馬內在沙龍中展出此畫的同時，也走出了他決定性的一步，這一步影響了他此後的整個人生。頑固的主流藝術捍衛者和偽道德人士，在面對此畫時都帶著譏笑的神情，在他們看來，馬內筆下的法國中產階級生活圖簡直就是一幅不堪入目的「攜妓出遊」圖，這幅低俗的作品只是賺人目光的跳樑小丑。其實，馬內是在以一種新穎的形式表現人體，他的畫體現抒情詩般的田園風光以及清新的氣息，在風景畫中加入對裸體、對明亮陽光、以及對晴朗天氣裡耀眼色彩和透明感的詮釋，其實這些都是極好的嘗試

和可能。但是當時刻薄的「正人君子」們，並沒有能理解馬內的創新的勇氣和在藝術上的積極意義。他們仍然狹隘地認為這次午餐就是一場傷風敗俗的表演罷了，粗暴的批評使馬內的藝術生涯在當時蒙上了一層陰影。

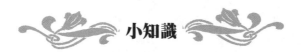

小知識

印象派，也叫印象主義，十九世紀六〇～九〇年代在法國興起的畫派，十九世紀七、八〇年代達到了它的鼎盛時期，其影響遍及歐洲，並逐漸傳播到世界各地。他們繼承了法國現實主義「讓藝術面向當代生活」的傳統，使創作進一步擺脫了對歷史、神話、宗教等題材的依賴，擺脫講述故事的傳統繪畫模式，藝術家們走出畫室，深入原野和鄉村、街頭，把對自然清新生動的感觀放到了首位，認真觀察沐浴在光線中的自然景色，尋求並把握色彩的冷暖變化和相互作用，以看似隨意實則準確地抓住對象的迅捷手法，把變幻不拘的光色效果記錄在畫布上，留下瞬間的永恆圖像。其代表人物有馬內、莫內、雷諾瓦、西斯萊、竇加以及保羅‧塞尚等。

法蘭西繪畫的春天——從浪漫主義到印象主義

畫中的佳人

《陽臺》

「一些在戰鬥中把她視為同志的早期印象派大師評價說，這位技巧卓越的女畫家，樂意與他們任何人並肩戰鬥，和整整一代的繪畫史完美地聯繫在一起。」

——馬拉美

西方哲學家柏拉圖認為，當心靈摒絕肉體而嚮往著真理的時候，這時的思想才是最好的。於是人們以他的名字為異性之間追求心靈溝通、排斥肉慾的精神戀愛命名，就是著名的「柏拉圖式的愛情」。印象派大師馬內曾經有一名女弟子，她就是法國女畫家貝絲·莫莉索。這對師生之間持續多年動人的精神戀愛，正是對「柏拉圖」之戀的最好詮釋，馬內創作的著名油畫《陽臺》中的動人女子，就是貝絲·莫莉索。

　　貝絲‧莫莉索一八四一年出生於法國，後來成為印象派中著名的女畫家。她出生於富有的官宦之家，是當時一位地位顯赫的省長之女。因為良好的家庭背景，貝絲‧莫莉索從小接受高雅藝術的薰陶，她和姐姐艾德瑪對繪畫都有著濃厚的興趣，從小喜歡塗塗畫畫，並得到許多畫家的指點。同時，由於其優雅的氣質和出眾的外表，使她成為當時眾多畫家追逐的描繪對象，時常應邀做他們的模特兒，出現在他們的畫作中。一八六六年的一天，在羅浮宮臨摹古代名畫的貝絲‧莫莉索，巧遇比她大九歲的馬內，頃刻間被才華橫溢的藝術家所吸引，馬內也為其風姿傾倒，從此往來便密切起來。莫莉索的藝術天分令馬內對她讚賞有加，於是她視馬內為老師，經常向他求教，馬內的印象派畫法也深受莫莉索的影響。後來莫莉索嫁給了馬內的弟弟，成為馬內的弟媳，有人說這是她為了接近心上人所為。在日漸頻繁的交往中，深深被彼此吸引的兩人暗自心許，可是為了遵守上流社會的道德標準，也為了保持這份美好的感情，馬內與莫莉索並未越雷池半步。

　　舉凡才子皆風流，自恃才高的馬內其實也並不是潔身自好之人，時常會有關於他的風流韻事流傳坊間。雖然他身邊經常圍繞著各式各樣的女人，可是馬內的心中始終為莫莉索保留一個角落，那是他心中最隱祕、最溫馨的柔軟角落，一直視這個佳人為永遠的紅顏知己。為了表達對心儀之人的思念與眷戀，馬內便用畫筆寄託情感，於是在他眾多的作品中都出現了莫莉索的秀美身影，例如《執扇女人》、《貝絲‧莫莉索梳妝》、《休息》等，最著名的就是這幅《陽臺》。

　　透過這幅佳作，不難看出其深受戈雅《陽臺上的瑪雅》的影響，在畫面的最前方，正是美麗淡定的莫莉索，她身著拖地的白色長裙，身旁陽臺上的花朵細緻而脆弱，斜後方的女子是當時的鋼琴家法妮‧克勞斯，身後站立的是風景畫家安東尼‧吉耶梅。三人身後是豪華的室內景象，隱約中還可以看見一個年輕的男孩端著托盤，所有的人物之間沒有任何的交流，甚至面無表

法蘭西繪畫的春天——從浪漫主義到印象主義

情。這看似無心的場景，其實正是馬內的有心之舉，他想用周遭沉悶黯淡的一切，襯托莫莉索鶴立雞群的高雅。

　　這段深埋於心的感情與其說是一種遺憾，不如說是悉心的保護。後來，馬內因病去世，悲傷的莫莉索終於在給姐姐的信中道出心聲：「妳明白我心中的痛苦，我永遠都不會忘記那些與他在一起的愉快親密時光，我在做他的模特兒時，他那充滿魅力的機智總能使我保持連續幾小時的興奮狀態。」三年後，一直鬱鬱寡歡的莫莉索也告別人世，到天國中尋找她永遠的情人馬內了。

　　如今每當人們看到這幅《陽臺》，就看到了被馬內定格的心上人的倩影，也看到了他握著畫筆微笑凝視的樣子。

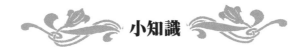

小知識

　　貝絲‧莫莉索（一八四一～一八九五），著名女畫家，法國印象派團體中不可或缺的人物。莫莉索最初跟隨學院派畫家吉夏爾學畫，後來師從卡米爾‧柯羅，十九歲時與畫家愛德華‧馬內相遇，此後深受馬內藝術觀的影響，成為一位印象派畫家。她的作品大多以家庭生活為題材，筆觸流暢，情感細膩。代表作有《搖籃》、《年輕女傭》、《芭蕾舞女演員》等。

粗暴無禮的竇加

《舞蹈課》

「你們採用的是自然光，我採用的是人工光。」　　　——竇加

法國藝術大師竇
加，不僅有著出了名的
高超畫技，也有著出了
名的壞脾氣。他一生孤
獨，不善與人交往，以
他冷淡而敏銳的觀察，
描繪出人物動作的瞬間
印象，作品中顯現出的
鮮活魅力與其冷漠、
矛盾的個性形成鮮明對
比。尤其對於自己的合
作夥伴——模特兒，竇
加更加粗暴無禮，他著
名的作品《舞蹈課》就
是對此的印證。

竇加是家境殷實的銀行家之子，生來便是大資產階級，從小就特立獨
行、驕縱任性，因此他留給人們另類、跋扈的印象就不足為奇了。除了
一八六九年及後來二十世紀九〇年代所作的罕見幾幅風景畫和歷史畫外，竇

法蘭西繪畫的春天——從浪漫主義到印象主義

加最感興趣與建樹最高的就是人物畫和現代畫了。

其中，竇加表現芭蕾舞場景的作品甚多，還因此被譽為「女舞蹈演員畫家」，數年以來，女舞蹈演員已經讓他獲得無限的靈感和創作的泉源，以致於後來不太內行的人一聽到竇加的大名，便想起穿短裙、用腳尖跳舞的女舞蹈演員。同時，竇加在作品中重視色彩與運動，透過芭蕾舞女演員的腿、有節奏的動作和她們短裙的輕盈，使人聯想起夢幻舞劇。

竇加筆下的舞女並不是名演員，也不是社會名媛，而是一般的舞蹈演員，可是竇加卻和這些本該最親密的合作者時常交惡。在十分重視女性權益的西方世界，他的種種做法是十分罕見的，甚至有時被旁人視為虐待。

據說，竇加當時常對裸女模特兒們大加指責、出言不遜。當她們的姿勢不合他意時，他會像軍官對待士兵一樣，怒吼著下達命令，語氣粗暴，更不用說對她們禮貌了，經常是面對姑娘的問好毫不理會。最離譜的是，天氣寒冷時竇加也毫不憐香惜玉，讓模特兒們在冰冷的畫室一待就是好幾個小時，凍到嘴唇發紫，而她們只要稍有抱怨，他便暴跳如雷，因此模特兒們只好忍氣吞聲。

有一次，一個初來乍到的模特兒對著竇加剛落筆的作品輕聲問道：「先生，這是我的鼻子嗎？我的鼻子不是這個樣子的。」結果可想而知，當即就被竇加趕出畫室。

竇加在創作這幅《舞蹈課》時，畫中場景就是取材於芭蕾舞演員日常訓練課結束的一幕。畫面上，年輕漂亮的芭蕾舞演員都剛剛經過長時間辛苦的訓練，累得東倒西歪，即便如此，她們還是十分認真地聽著站在舞室中央年邁老師的訓導，可以看出這個白髮蒼蒼的老者對舞蹈藝術的嚴謹態度。

他應該是最嚴厲的老師，將自己的一生都奉獻於心愛的事業，舞蹈就是

他生命的全部，因此即使忍著病痛還拄著柺杖仍堅持為學生們上課。

從這位老者的嚴厲神態來看，像極了生活中令人望而生畏的竇加，沒錯，畫家正是藉由自己的形象來表現畫中這個頗為出色的人物，不經意間將自己的真性情流露畫中。

竇加粗暴無禮的個性雖然將他塑造為一個性情古怪，令旁人敬而遠之的怪人，可是這些並不能淹沒大師在藝術上綻放的熠熠光芒，他筆下輕盈的芭蕾舞者永遠用自己那出神入化的肢體語言，向世人揭示著美的真諦。

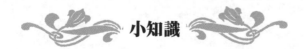

小知識

愛德格·竇加（一八三四～一九一七），法國印象派人物畫家，又是現實主義巨匠。擅畫瞬間印象，極為聰明敏銳，主張靠記憶作畫，常用彩色粉筆把那些芭蕾舞者、浴女畫得極為生動，也描繪低層社會生活。其技巧完美與高超，最初描寫賽馬的場面，繼而以極大的興致描寫歌劇院和芭蕾舞的排練場。畫面色調溫暖、輕快、鮮明。代表作有《舞臺上的舞女》、《苦艾酒》、《舞蹈課》等。

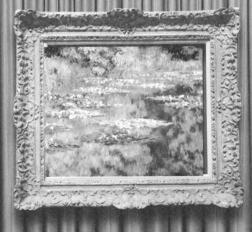

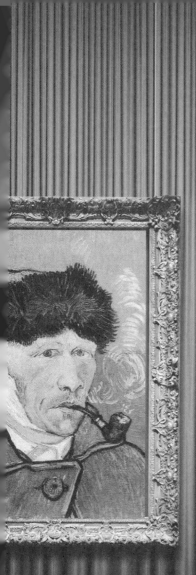

第六章
劃時代的印象派

為藝術插上科學的翅膀
《日出・印象》

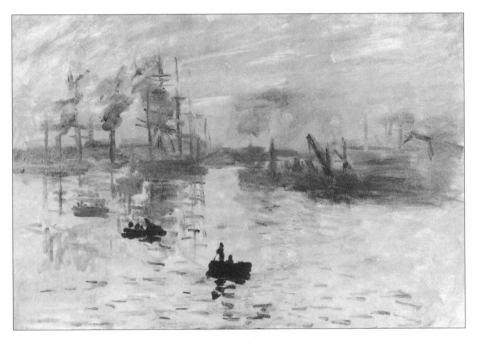

　　藝術與科學，看似並無關聯的兩個領域，其實有時也能擦出火花，並且它們產生的化學效應也許可以產生質的變化。當科學為藝術插上雙翼，有時會催生新的佳作，有時甚至會開創藝術史的一個新的時代。法國畫家克勞德・莫內，就是憑藉一幅《日出・印象》，代表印象派站上了陽春白雪的藝術舞臺，而這幅作品的誕生與色彩學和光學的進步息息相關。

　　十九世紀，歐洲科學界在素材學和光學方面，得到了突破性的發展，出版了一本名為《色彩和諧與對比的原理以及在藝術上的應用》的書，一直提倡「光是畫中的主角」的塞尚注意到了這本書。他從中瞭解到，其實有好多顏色之間存在天然的特殊關係，它們結合在一起會相互影響，有的可以相互增強，被稱為補色，例如在室外當你一直關注一片紅色時，閉上眼睛，就會感到有一片綠色在眼前，所以如果你想表現最為熾熱的紅色，只需在它旁邊安排一片綠色就可以了。同理，據研究黃色和紫色，藍色和橙色均互為補色。反之，有些顏色在一起則會起到互相減弱的效果。於是，作者在書中建議畫家調色時不要把顏料混合在一起，最好用畫筆將不同顏色一筆筆分別畫出來，在觀眾眼中這些色彩會被凸顯或者重新組合，遠遠看去，色彩的效果將格外明亮。同時此書還指出，科學研究新發現，紅、黃、藍是三原色，其他色彩都是由它們衍生的，而光線在經過三稜鏡後被分解的七種光譜色，可以帶來很好的視覺效果。這些新的科學研究成果，使一直以來對色彩與光線的刻劃格外追求的莫內如獲至寶，茅塞頓開，於是他開始嘗試新的繪畫方式，用很小的筆觸把純色的顏料一筆筆地塗在畫布上，近看雜亂無章，遠看卻被幻化為具體的形象，效果曼妙得不言而喻，莫內自然喜出望外。

　　一八七三年，當莫內在阿弗爾港口寫生時，他便運用新的繪畫方式描述眼前的日出景色，用不同色彩的筆觸刻劃晨曦中海面上的波光變幻與景致，不多久在他的筆下便呈現出一幅朦朧優美的日出景象。一八七四年，莫內與一些志同道合的畫家一起在巴黎舉辦了一場畫展，這是一個不落俗套的油畫、臘筆畫和其他形式繪畫的展覽，這群叛逆的青年畫家的作品，著色方式怪異，下筆粗放，以簡約的日常生活為題材，不隨畫壇主流一般變現人物或宏偉的歷史場面。很快地，這次畫展迅速便成為巴黎街頭巷尾議論的焦點，不少群眾都前往譏笑，用「瘋狂、怪誕、反胃、不堪入目」等字眼極盡挖苦，還有的甚至向畫布唾啐。其中那幅莫內所繪的阿弗爾港口的日出海景遭遇詬病最多，由於他並未給此畫命名，於是不懷好意的評論家就用《日出‧

時代的印象派

莫內自畫像

印象》的題名挖苦他，有人說他的作品是「對美與真實的否定，只能給人一種印象」，由此，這群特立獨行的青年畫家便被稱為「印象派」，世界藝術史上劃時代的「印象」革命正式拉開序幕。

當藝術插上科學的翅膀，不僅能夠一瞬間展翅飛翔，更能為世人帶來更具衝擊力的藝術洗禮。

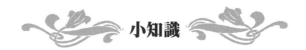

小知識

克勞德‧莫內（一八四〇～一九二六），法國著名畫家，印象派代表人物和創始人之一，印象派的名稱即由他的《日出‧印象》一畫而來，之後印象派的理論和實踐大部分都有他的推廣。其最擅長光與影的實驗與表現技法。創作目的主要是探索表現大自然的方法，記錄下瞬間的感覺印象和他所看到的充滿生命力和運動的東西。不注重對象的明晰的立體的形狀。代表作有《日出‧印象》、《花園裡的女人們》、《乾草垛》和組畫《睡蓮》等。

畫壇「偏執狂」
《臨終的卡蜜兒》

「作畫裡，要忘掉你眼前是哪一種物體，想到的只是一小方藍色、一小塊長方形的粉紅色、一絲黃色。」
　　　　　　　　　　　　　　　　　　　　——莫內

　　聞名於世的印象派巨匠莫內，不僅以他出神入化的高超畫藝享譽畫壇，更因他對繪畫創作過於一絲不苟的態度備受尊敬。可以說，莫內對藝術的完美追求幾近偏執，這一點在其作品《臨終的卡蜜兒》上表現得淋漓盡致。

　　卡蜜兒是莫內的第一個妻子，也是他此生摯愛。他們數十年相濡以沫，伉儷情深。柔弱的卡蜜兒不僅是莫內的妻子，更是他的精神支柱。兩人最初在巴黎相識，當莫內第一次見到比自己年幼七歲的少女卡蜜兒時，便被她如出水芙蓉的氣質深深吸引，這位窈窕淑女渾身散發著讓莫內著魔的光彩。沒多久，才子佳人墜入愛河，一種光依偎著另一種光。一八六六年，卡蜜兒做了莫內的模特兒，畫家一時間靈感如電

時代的印象派

光石火般迸發，他潛心作畫，熱情揮灑，僅用幾天工夫就創作出了一幅《綠衣女人》，十九歲的美麗情人帶給他無限的陽光與自信，以及幸運。這幅畫在官方沙龍展出，居然賣到了八百法郎的高價，有人甚至還將其等同於大畫家馬內的肖像作品。一切都似乎過於完美如意，就在這時，莫內的家人卻不認同卡蜜兒，他的父親執意要他們分手，為此不惜中斷對莫內的經濟支援，一時間，莫內成為一個窮小子。可是愛情對於年輕生命的激勵是無限的，他們開始舉債度日，甚至自己種馬鈴薯。那一年蕭瑟的秋天，為了躲避債務莫內回到了巴黎，經濟狀況的每況愈下此刻甚至影響到了他的創作，據說那時的他不得已削掉已完成的油畫上的顏料，重複使用。就是這般的困境也摧毀不了莫內與卡蜜兒的愛情，他一如既往地愛著心儀的女子，卡蜜兒也給予他源源不斷的創作靈感。

一八六七年，相愛的兩人有了愛情的結晶，卡蜜兒懷孕了。由於仍然得不到莫內的父親的認可，無可奈何之下，莫內將她帶到了姑母家待產。七月，他們第一個孩子呱呱墜地。此後幾年間，更加艱難的生活曾讓莫內一度產生輕生的念頭，正是善良的妻子給了他巨大的勇氣和力量。一八六九年，莫內遭到了巴黎官方沙龍的廣泛抨擊和排斥，他的作品再也不能進入沙龍，被貶得一文不值。原本困苦的生活更是雪上加霜，一家人飢寒交迫，掙扎在溫飽線上。此刻的卡蜜兒簡直是用自己的生命餵養莫內的生命，她無怨無悔地跟著他勇敢地面對現實，生活下去。有一次他們繳不出房租，險些流落街頭，看著家徒四壁的情景，莫內抱著卡蜜兒痛哭起來，堅強的妻子堅信他一定會成功，幫幾乎絕望的莫內又一次點燃希望之光。一八七〇年六月，兩人正式結婚。

終於，一八七三年莫內創作出了不朽的傑作《日出・印象》，可是仍然得不到世人的認可。一八七八年三月，卡蜜兒生下了他們的第二個孩子，生活更加拮据了。卡蜜兒的體質原本羸弱，經歷了與莫內風雨同舟的艱辛歲

月，她的健康每況愈下，只能久臥病床。可是就在兩人的生活剛有好轉之時，一八七九年初秋的一個清晨，年僅三十二歲的卡蜜兒在癌症和貧困的摧殘中氣若遊絲，就在愛妻彌留之際，莫內忍耐著巨大的悲傷陪伴左右，卡蜜兒一陣長長的嘆息後，嚥下了最後一口氣。莫內瘋了似的撲向妻子，忽然頓住了，他像著了魔一樣凝視著妻子雙眼和臉龐的色彩變化，被妻子臉上的死亡氣息所震撼，平日對瞬間色彩極度著迷的他竟然拿起了畫筆，認真地描繪起妻子離開人世時的模樣。莫內以憂傷的色調、紛亂的筆觸，完成了這幅極其特殊的作品，就是這幅《臨終的卡蜜兒》。旁邊的眾人以為他在巨大的打擊下精神錯亂，後來才知道他是以這種偏執的舉動寄託對愛妻的深深愛意。

一九二六年十二月六日，永遠的大師莫內溘然長逝，死後他被葬在卡蜜兒身邊，與他畢生的摯愛永遠相守。

身為畫壇「偏執狂」，莫內因他的偏執成就了這幅包含愛意的作品，也因他偏執的藝術追求成為一代巨匠。

小知識

印象派繪畫的代表畫家及作品：馬內《草地上的午餐》、《吹笛少年》；莫內《日出·印象》、《睡蓮》；雷諾瓦《紅磨坊的舞會》；梵谷《向日葵》、《星夜》、《鳶尾花》；塞尚《埃斯塔克的海灣》、《靜物蘋果籃子》。

花園變畫室
《睡蓮》

「我們認為較早的那些組畫不能夠和這些非凡的池塘景色相比。
它們把春天俘虜到畫廊裡。淡藍和深藍的水，金子般閃閃發亮的
水，反映著天空和池岸邊的變化莫測的水，在倒影之中淡色的睡蓮
和濃豔的睡蓮盛開著。繪畫如此近似音樂和詩歌，誰曾見過？」

——評論家

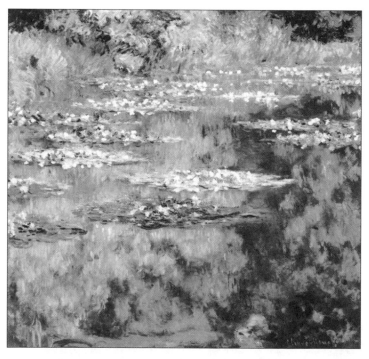

印象派大師莫內一生鍾情創作，力圖用畫筆向人們展示世間美好的一切，即使到晚年也毫不懈怠，堅持創作。他最著名的作品《睡蓮》，就是在其年逾八十之際的心血之作，雖然此時的莫內視力已經每況愈下，白內障也幾乎使他失明，但他仍然不改認真謹慎的創作精神，為了將花園中池塘的景致和光影的變化，盡可能分毫不差地表現，這位老人幾乎將花園變成了畫室。

　　早年的莫內生活困窘，作品鮮有人問津，藝術界、評論界對他也並不友好。後來他幾經輾轉認識了當時的記者克列孟梭，克列孟梭對其畫作中透露的才華極其欣賞，也為他一直以來遭受的不公平待遇感到忿忿不平，除了給予他一些幫助外，還經常鼓勵莫內繼續創作。後來，開始政治生涯的克列孟梭當上了法國總理，此後便用自己的聲望和影響力為莫內融入當時的法國藝術界做足工作，總理的態度影響了很多畫商，於是他們紛紛見風轉舵，開始頻繁購買莫內的作品。荷包越來越充裕的莫內，開始致力於實現自己醞釀已久的願望與計畫，他購買了巴黎近郊的一處房產和地產，並請人精心修建成一座大花園。原來，這個畢生都將創作熱情投入到對自然界最真摯描繪中的老人，決定將花園變為畫室，在生命的暮年以此為對象傾情創作。

　　為了完成這幅期盼已久的巨作，莫內甚至讓人在花園中修建了一個天頂透光的畫室。三年中他不間斷地注意園內的池塘，日以繼夜地忘我埋頭於創作，對於花園、池塘的保養工作更是盡心盡力，佈置上也下了很大的工夫，他的花園內收集了各式各樣的花草。有人說，當時即使是花園內的園丁，如果沒有得到莫內的許可，也絕不能隨意移動其中的一草一木。在這間畫室中，桌子上經常隨處擺著特大的顏料筒，畫被一幅一幅地放在能夠滑動的臺子上，以便自由地在屋內搬運。莫內的繪畫題材是花園中的池塘，從水中嬌豔的睡蓮到倒映在池中樹木的婆娑倒影，不論盛夏或嚴冬，不論清晨或傍晚，每時每景他都要畫上好幾幅。

　　提倡真實表現自然光影的莫內，有時甚至會達到偏執的地步，對光線的分析抱有極大的興趣。為了明確地實踐這一主張，他幾乎在黎明破曉之時，就攜帶二十多張畫布乘馬車出去，在一定的時間完成後就另換一張畫布，第二天仍舊如此。周而復始，他在一天中的不同時刻觀察不同光線下的景致，追蹤景物中光線氣氛的變化，一直到太陽下山為止，結束一天的組畫繪畫。他的這種繪畫方法，雖然極為勞神費力，但是結果卻是令人驚嘆的，經常在

二十多幅組畫中都顯示出了各色各樣的光線的效果。

就在這位大師對藝術孜孜不倦的追求與實現中，一九二二年，八十二歲高齡的莫內，用他那雙巧奪天工之手完成了《睡蓮》這批組畫，這也是他贈與祖國法蘭西的最後巨作。一九二八年，《睡蓮》首次落戶位於巴黎推勒里公園內的高大建築物橢圓睡蓮美術館。

如今，人們有幸被這些作品環繞身邊之時，望著畫中無邊無際、虛幻縹緲的池水和蓮葉，人們都彷彿置身於水面之上，置身於莫內那如夢似幻的花園之中。

小知識

二〇〇八年六月二十四日，法國印象畫派大師莫內的一幅大型睡蓮圖《睡蓮池》，在倫敦佳士得舉行的拍賣會上拍出了四千零九十二萬一千萬英鎊（約合八千零四十五萬美元）的高價，刷新了此前莫內畫作的拍賣價格紀錄，此畫也成為歐洲成交價格第二高的作品。

當女僕成為模特兒

《浴女》

「只有當我感覺能夠觸摸到畫中的人時，我才算完成了人體肖像畫。」
　　　　　　　　　　　　　　　　　　　　　——雷諾瓦

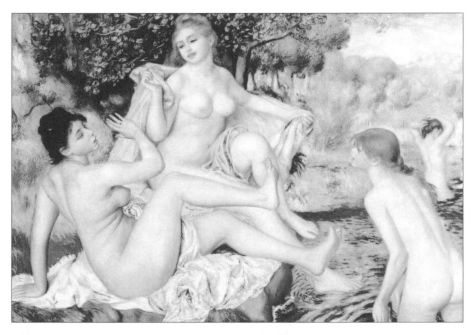

　　畫家與模特兒的關係，永遠是人們津津樂道的話題，他們也許是合作夥伴，也許是生活伴侶，他們的關係往往錯綜複雜，引人遐想。但是毋庸質疑的是，正是畫家與模特兒的共同努力，今天我們才有幸看到眾多的藝術珍品。法國印象派大師雷諾瓦習慣用女僕做模特兒，他曾經說過：「我搞不清楚藝術家為什麼用那些交際花做模特兒，她們的心機太深，而我的女僕不僅青春貌美，而且純潔無瑕。」他代表作之一的《浴女》，就是以美麗的女僕

為模特兒創作的。

　　在十九世紀的法國畫壇，雷諾瓦以善畫女性聞名遐邇，以此為題的作品層出不窮。最為女性美的崇拜者，雷諾瓦把眼中賞心悅目的感覺直接地表達在畫布上。他曾說過：「只有當我感覺能夠觸摸到畫中的人時，我才算完成了人體肖像畫。」其作品大多以明快響亮的暖色調描繪青年婦女，尤其是她們的裸體形象，裸體與婦女形象佔據他一生作品的主流。雷諾瓦以特殊的傳統手法，含情脈脈地描摹青年女性那柔潤而又富有彈性的皮膚和豐滿的身軀。他筆下的女人大都風姿綽約，洋溢歡樂與青春的活力，如同伊甸樂園裡從未嚐過禁果的夏娃，悠然自得，魅力惑人。

　　可是，眾人有所不知，充當畫中模特兒的女子其實都是雷諾瓦的女僕。在當時的藝術圈，請模特兒作畫是頗為流行的，不過此舉僅限於那些收入豐厚的畫家，窮畫家是請不起模特兒的。無奈之下，很多畫家都會找來身分低賤的妓女或者流浪女子入畫，也有人把自己的情人、妻子做為模特兒。對於收入可觀的雷諾瓦來說，他將眼光放在了與自己每天打交道的女僕身上，不僅因為她們隨叫隨到，與自己熟識，更是因為在女僕的身上雷諾瓦看到了純真的美麗，這正是他所需要的。於是，畫家總是很用心地選擇女僕，眼光挑剔，只要她們臉龐秀美，體態均勻，就會請到家中做事。當畫家一時靈感爆發，就會請這些身邊的女子隨時入畫，不失為方便之舉。在眾多的女僕中，大師最青睞的就是可人的加布里埃爾了，這個年輕女子皮膚如絲絨般亮澤光滑，彷彿吹彈即破。這幅傾注畫家全部心血的《浴女》中的女主角，據說就是加布里埃爾。

　　畫面中，三個正在河邊休憩的妙齡浴女容光煥發，全身豐腴均勻，蕩漾著一種青春風韻，又顯得健康成熟。玫瑰色的膚色顯示了少女的壯實和健美，畫家運用極細膩的筆觸繪製出女性豐滿柔嫩的皮膚，賦予她們洋溢青春美的生命力。這幅佳作一經問世便引起了世人的關注，人們無不為雷諾瓦對

女性美細緻入微的刻劃驚嘆不已，
紛紛傾倒在浴女純潔的胴體下。

　應該說，雷諾瓦女性作品的成
功，不僅源於他的精湛技藝，做為
模特兒的善良女僕們也功不可沒，
她們可能未曾料想畫家將自己的美
永遠留在了畫布上，呈現於世人
前。

雷諾瓦自畫像

小知識

皮耶・奧古斯特・雷諾瓦（一八四一～一九一九），法國印象畫派
著名畫家、雕刻家。最初與印象畫派運動聯繫密切。他的早期作品
是典型的記錄真實生活的印象派作品，充滿了奪目的光彩。十九世
紀八〇年代中期，他從印象派運動中分裂出來，轉向到人像畫及肖
像畫，特別是在婦女肖像畫中去發揮自己更加嚴謹和正規的繪畫技
法。代表作品有《劇場包廂》、《煎餅磨坊》、《鋼琴前的少女》
等。

要藝術也要麵包

《喬治卡賓特夫人和其孩子們》

「為什麼藝術不能是美的呢？世界上醜惡的事已經夠多的了。」

——雷諾瓦

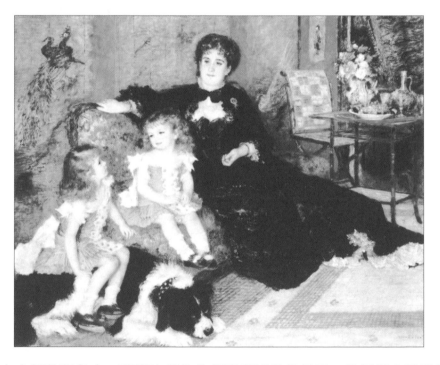

　　在人們的印象中，藝術家們往往都過著清貧的日子，他們獻身摯愛的藝術，卻常常入不敷出。正是當時上流社會人士的資助，為他們解了生活的燃眉之急，讓他們可以全心地投入創作，為世人獻上眾多佳作。這幅印象派大師雷諾瓦的《喬治卡賓特夫人和其孩子們》，正是畫家為了感謝自己的藝術資助者喬治卡賓特夫人而創作的。

　　雷諾瓦出生於利摩日的一個貧窮裁縫的家庭，五歲時舉家遷居巴黎，十三歲時開始展現繪畫天賦，經過學習初步掌握了繪畫技巧，還賺了一筆錢。二十一歲時，雷諾瓦進入巴黎格賴爾的畫室學習，和同窗莫內、西斯萊和巴齊依一起走出畫室到楓丹白露的森林中寫生。由於雷諾瓦出身平民，他始終就像一個平凡的工人一樣，平易近人，從無傲慢表現。他在社交場合總是不合群的那個，沉默寡言、多愁善感，掛著一副陰鬱的面孔，因為不能融入上流社會的世界，雷諾瓦並沒有自己的藝術資助者。

　　七〇年代，雷諾瓦和莫內經常一同創作，經常為貧困所擾，但總是互相幫助鼓勵共度難關。當時法國上流社會對藝術界的影響很大，一些身分顯赫的人士經常在沙龍裡傳遞藝術資訊，對藝術家們的新作品進行評價與分析。這些思想激進的人們藝術觀念自由、新潮，與官方沙龍的保守思想相抗衡，對受到主流藝術流派打擊和壓迫的年輕藝術家十分同情，其中就包括諸如雷諾瓦、莫內、馬內等新興的印象派畫家。於是，這些有錢人開始聯合起來，利用自己的社會關係向外界推薦這些窮畫家的作品，有的開始做他們的藝術資助者，幫助他們改善貧苦的生活現狀，對他們的藝術活動進行贊助，使藝術家們的日子好過了很多。

　　在這些好心的上流人士中，有一位深受尊敬、影響力頗大的女人，她就是喬治卡賓特夫人。這位優雅而且迷人的夫人是福婁拜和左拉著作的出版商的妻子，在文學、藝術以及政治領域都很有影響力，她的沙龍是當時許多知識界名人和政界要人經常涉足的場所。這位聲名顯赫的女人開始注意到了印象派的發展，也注意到了雷諾瓦的過人才華，在評論家戈蒂埃的引薦下，喬治卡賓特夫人與雷諾瓦見了面。此後，她開始利用自己的沙龍為雷諾瓦做宣傳，成為他的保護人和贊助人，並且幫助他獲得了大量的訂件，順利度過一八四七年後的嚴重經濟危機。漸漸地，人們開始認識雷諾瓦，人們發現他可以，也能夠滿足資產者及貴夫人的趣味，雷諾瓦開始「流行」起來了。

　　為了對自己的支持者表示感謝，雷諾瓦特意為這個善心的夫人創作了這幅《喬治卡賓特夫人和其孩子們》，畫家充分發揮了深厚的油畫技巧，融合了印象派的繪畫技巧，以溫暖的色調、寬鬆的室內環境，來襯托夫人與兩個女兒的精神狀態。喬治卡賓特夫人氣質高雅、雍容華貴，正在悠閒地注視著兩個女兒，孩子的純真表情十分生動可愛，整個畫面洋溢著一個富裕家庭的和樂融融。這幅畫於一八七九年在法國官方沙龍展出，由於喬治卡賓特夫人舉足輕重的地位而被擺在了最醒目的位置，雷諾瓦出色的技藝征服了所有人，最後獲得大獎，贏得了一千法郎的豐厚獎金。從那以後，畫家一炮而紅，其作品成為了人人爭訂的搶手貨，雷諾瓦的經濟狀況得到了徹底的改善。

　　要藝術也要麵包，藝術家只有在衣食無憂的生活中才能全心投入到創作中去，「麵包」是「藝術」的最大保障。

小知識

　　沙龍，義大利語，原意為大客廳，進入法國後引申為貴婦人在客廳接待名流或學者的聚會。原指法國上層人物住宅中的豪華會客廳。從十七世紀，巴黎的名人（多半是名媛貴婦）常把客廳變成著名的社交場所。進出者，多為戲劇家、小說家、詩人、音樂家、畫家、評論家、哲學家和政治家等。他們志趣相投，聚會一堂，一邊啜著飲料，欣賞典雅的音樂，一邊就共同感興趣的各種問題抱膝長談，無拘無束。後來，人們便把這種形式的聚會叫做「沙龍」，並風靡於歐美各國文化界，十九世紀是它的鼎盛時期。

一幅畫引發一場官司

《巴特西舊橋》

「朝公眾臉上潑一盆顏料。」　　　　　　　——約翰·拉斯金

一幅佳作的誕生並不必然伴隨著讚美和掌聲，有時候不僅得不到這些，還會遭到非議，甚至還會引起官司。美國畫家惠斯勒的《巴特西舊橋》就是這樣一幅麻煩的作品。

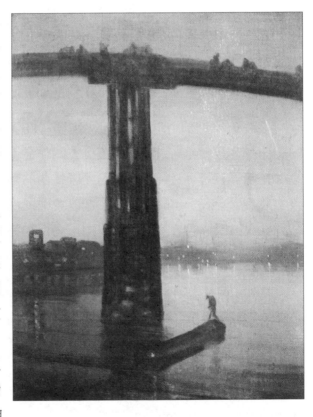

詹姆斯·惠斯勒是十九世紀最具獨特性、人們褒貶不一的畫家之一。也許是美國熱愛自由、熱情奔放的個性，他喜歡說尖刻的俏皮話，爭強好勝，奇裝異服，舉止反常，主張繪畫僅只需要取悅於目光，而不應指望繪畫來講述故事或複製自然，「為藝術而藝術」。這位特立獨行的畫家因為其豐富的人生經歷，時常成為人們談論的話題。惠斯勒生於美國麻塞諸塞州洛厄爾，三歲時父親

退役，擔任修築西部鐵路的築路工程師，全家遷往康乃狄克州的斯托寧頓居住。他原本要追隨父親的腳步，成為一名軍人，但他卻未能完成西點軍校的學業。受挫的惠斯勒並沒有屈服於這次失敗，開始了漫長的歐洲旅行，做為自由奔放的畫家享受著自己的人生。

二十九歲時，周遊各國的惠斯勒決定定居倫敦，期間他的藝術造詣日趨成熟，得到人們的肯定和認可，成為了英國的畫家。一八六七年後，他有一天偶發靈感，決定開始為自己以後的作品都加上樂曲題目。在最初為人物肖像畫冠上這類題目後，一八七〇年，他開始製作以「夜曲」為題的風景畫群，究其原因有兩點。其一，他常以漫不經心的態度強調作品題目所提到的色彩；其二，他最早就有為《夜曲》編號成組畫的構想。又是一位「非主流」畫家，惠斯勒決心創作出一系列最大膽而獨創的作品。

經過幾年的悉心創作，這組「夜曲」問世了。其中一幅原名為《藍與金的夜曲》，後更名為《巴特西舊橋》的作品引起了一陣軒然大波，正是它讓畫家打起了官司。這幅畫的主角是巴特西的舊木橋，這座一八八一年遭到摧毀的危橋已經有多年的歷史，許多船隻在通過橋墩的狹窄空間時都會擦損。為了表現對巴特西舊橋的優雅印象，惠斯勒特意誇張了橋的高度和橋拱的寬度將其美化。

美術評論家約翰·羅斯金看了此畫後，不無譏諷地說：「我不認為有人認同這幅無疑是把顏料罐丟在觀眾臉上的作品值二百金幣。」惠斯勒聽後十分憤慨，他認為羅斯金無理的評論嚴重影響了自己的聲響，並且以此為理由向法院提出控訴。法庭上兩人針鋒相對，唇槍舌劍，羅斯金說：「你畫這幅畫頂多用了兩天的時間，它怎麼會值兩百金幣？」惠斯勒堅定地回答：「雖然是兩天完成，但用的是我一生的功力！」

但是，畫家的雄辯並沒有說動法官，最後官司雖然打贏了，賠償金額卻

一時間成為坊間的笑柄，只有一個銅幣。這場官司影響甚大，可以說惠斯勒贏得了官司，卻失去了他賴以生存的眾多客戶。自此後，惠斯勒的經濟狀況每況愈下，於一八七九年五月宣告破產。

後來，惠斯勒的藝術受到公眾的賞識，法國政府授予他榮譽軍團勳章，英國的美術學院也不得不推舉他為院長。今天提起惠斯勒，人們都認為他是印象派畫家或者傑出的色彩畫家，肯定了他在英國繪畫史以至世界美術史上相當重要的地位，這場轟動一時的官司早已被淡忘在歷史的長河中。

小知識

詹姆斯・惠斯勒（一八三四～一九〇三），美國畫家，擅長人物、風景、版畫。一八三四年七月十四日生於麻塞諸塞州洛厄爾，一八五九年定居英國，繪畫風格受委拉斯凱茲的影響。一八九二年他的作品回顧展，使他得到美國公眾承認，認為他是偶然住在英國的美國畫家。代表作有《在鋼琴旁》、《白衣女郎》、銅版畫《法國組畫》、肖像畫《母親》及組畫《泰晤士河》等。

紀念亡父

《聖維克多山》

「畫家作畫，至於它是一顆蘋果還是一張臉孔，對於畫家那是一種
憑藉，為的是一場線與色的演出，別無其他的。」 ——保羅·塞尚

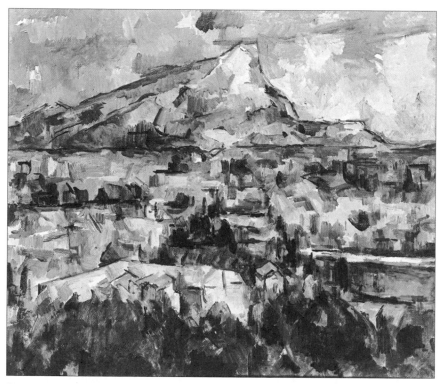

　　畫家常在作品中傾注自己的各種感情，喜悅或悲傷，或憤怒，或無
奈……可以說一幅好的畫作不僅是觀眾視覺上的享受，更是畫家情感的最好
寄託。後印象派代表人物、法國著名畫家塞尚的《聖維克多山》，就是他為
了紀念亡父而創作的，其中蘊含畫家的深厚感情令人動容。

聖維克多山位於法國南部塞尚家鄉的附近。一八三九年一月九日塞尚出生在法國南部普羅旺斯省的艾克斯。在這個當時還是鄉下小鎮的地方，他的父親是一位製帽商，母親是父親店裡的職員，塞尚還有一個可愛的妹妹，一家子過著小有財富的富足生活。一八四八年父親碰上好運，成為當地唯一一家銀行的股東，財富更加迅速地累積，塞尚進入中學學習。在父親的督促下，他努力勤奮，以優異的成績通過了文科畢業會考，按照父親的意願，進入了大學法學院。不過，因為對繪畫藝術的狂熱和天賦，他並沒有因此而放棄在埃克斯素描學校的課程。

一八五九年，父親買下了十七世紀建造的熱德布芳花園，帶著妻兒一同定居此處。塞尚為了堅持作畫，在別墅中安排了自己的第一間畫室。即使深知父親將大力反對，他仍然選擇一意孤行下去。父親為他保留了做為銀行經理繼承人的職位，語重心長地對他說：「我的孩子，想想自己的未來吧！人會因為天賦而死亡，卻要靠金錢吃飯。」雖然塞尚並不認同父親的觀點，但是他卻不得不服從父親的指令。於是他總是抽空偷偷作畫，對於法學院的功課卻並不用心。此間，塞尚的昔日同窗埃米爾‧左拉一直在支持並鼓勵他繼續自己的夢想。一八六一年四月，父親發現兒子實在沒有從商的才能，他終於讓步了。一八六二年塞尚來到巴黎，為了獲得父親首肯，他參加了國立藝術學院的入學考試不幸落選，只好再次進入瑞士學院就讀。他靠著父親每月寄給他的一百二十五法郎，艱難地維持著生活，後來因為現實所迫，不得不又回到艾克斯，做起了父親為他安排的銀行小職員工作，工作的空檔仍然不停習畫。

一八六三年，皇帝拿破崙三世為平息美術界被學院沙龍拒絕的畫家們日益增長的不滿，將他們的作品統一展出，這些作品幾乎全都遭到評論家的猛烈抨擊，這一舉動更加增強了這些畫家在藝術上的革命精神。跟隨著這股熱潮，塞尚的興趣迅速從學院派轉開，這群畫家中的佼佼者如莫內、雷諾瓦和

竇加等，大都和塞尚一樣是二十幾歲的年輕人，也正在形成各自的風格，不久後，他們就共同組成了大名鼎鼎的「印象派」。後來塞尚還因與年輕模特兒歐當絲‧費奎特的私情而激怒父親，甚至以斷絕經濟關係相威脅，但是老父親最終還是原諒了兒子，給予他藝術和生活上的支援。

綜觀塞尚的成長之路，不難發現他的父親在其中影響巨大。雖然在漫長的過程中，父子兩人曾有過摩擦，有過爭執，但是父親還是在每每重要的時刻給了他莫大的支持與理解。可以說，父親不僅是塞尚的經濟支柱，更是他的精神支柱。所以在父親去世之後，塞尚無比痛心與孤獨，於是為了寄託對父親的思念之情，他完成了作品《聖維克多山》。他把雄偉的聖維克多山看做父親的靈魂，永遠守護著自己的靈魂。

小知識

保羅‧塞尚（一八三九～一九〇六），法國著名畫家，後期印象派的主將，從十九世紀末便被推崇為「新藝術之父」。做為現代藝術的先驅，西方現代畫家稱他為「現代藝術之父」或「現代繪畫之父」。塞尚也是印象派到立體主義派之間的重要畫家，他對物體體積感的追求和表現，為「立體派」的發展開啟了不少思路，強調獨特的主觀色彩在繪畫中的支配作用。代表作有《聖維克多山》、《埃斯塔克的海灣》、《一盤蘋果》等。

找回最初的純淨
《大溪地婦女》

「一股穩定祥和的力量已逐漸侵入我的身體，歐洲的緊張生活早已遠去，明天、後天乃至未來的永永遠遠，這兒都會永恆不變地存在吧！」
　　　　　　　　　　　　　　　　　　　　　　　　——高更

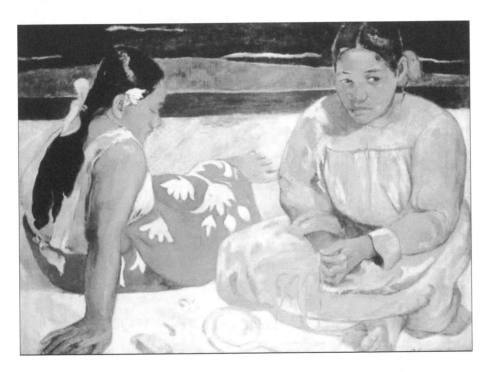

對「世外桃源」的尋找，恐怕是古往今來許多藝術家的夢想，在現實世界裡品味了太多的無奈與悲傷後，往往會將靈魂的釋放與安謐寄託於一片淨土。於是，找回最初的純淨便成為他們孜孜不倦的追求，逃避也好，回歸也罷，都是源自心靈的聲音。法國後印象派畫家保羅·高更一生經歷坎坷，卻

也從未停止過尋找純淨之地的腳步，他的許多作品，例如著名的《大溪地婦女》就是在神祕的大溪地島創作的，這片神奇的土地為他的創作帶來了無限生機。

　　其實，高更與繪畫結緣頗晚。他出生於巴黎洛萊特聖母院路，父親是一位共和派記者，母親則是油畫兼版畫家。一八七一年四月，二十三歲的高更進入了巴黎的一家交易所，在那裡一做就是十二年。由於他工作勤奮認真，很快便在銀行中得到令人羨慕的職務，薪水豐厚，還娶了一位漂亮的丹麥姑娘梅特・索菲亞・加德為妻，兩人生育子女，在旁人眼裡無疑是美滿幸福的一家人。梅特是一個極為傳統的女人，她認為把自己的一生交付給這樣一位前途無量、能為自己帶來依靠的男子是多麼的幸運。可是高更的摯友，同為銀行同事的業餘畫家埃米爾・施弗納克，卻慧眼識珠地發現高更是一位繪畫領域的曠世奇才，並積極鼓勵他走上藝術之路。於是，高更在自己天賦的召喚之下，在一八八三年一月毅然決然地辭去了令人羨慕的銀行工作，專心致力於繪畫創作。面對如此的變故，梅特開始不解與恐懼，她無法理解丈夫的「瘋狂」舉動，從不滿到指責與抱怨，對家庭的未來擔憂，最後心灰意冷地帶著子女回到自己哥本哈根的娘家，離開了高更。此後幾年，夫妻兩人的關係也未得到緩和，高更懷揣著失去愛妻和家庭的痛苦，過著窮困的生活，繼續追逐自己的藝術夢想。被無情的現實一次次摧殘的高更，開始萌生一個念頭，那就是尋找一片安撫、收容自己心靈的純淨之地。

　　終於在一八九一年三月，高更找到了自己心馳以往的目的地，靈魂的歸屬，位於夏威夷與紐西蘭之間的小島「大溪地」。他離開了巴黎文明社會，帶著對原始與野性的未開化世界的嚮往，投入到這片南太平洋的熱帶情調中。在這陽光灼熱、自然芬芳的小島上，高更不但找到了純和真，還找到了真正的美。他發現這裡的女子體態均勻輕盈，膚色如黃金般動人，誘人的胴體散發著健康的美麗。他與島上的土著人生活共處，自由自在地用自己的方

式描繪當地人神話與牧歌式的自然生活，彷彿瞬間打開了通往自己藝術殿堂的大門。期間高更作品無數，無一不強烈表現自我的個性，留下了許多個人油畫的經典之作。這幅著名的《大溪地婦女》，描繪就是這個島上一般女子生活的一個場景，畫中兩個坐在海邊沙灘上的大溪地女人形象，全身洋溢著濃郁的異域特色，高更將單純的「原始之美」釋放，給人一種平衡、莊嚴之感。

一八九三年十一月四日，高更在迪朗德‧呂埃爾畫廊舉辦了他的《大溪地人》畫展，結果卻是徹底的失敗，當時的法國藝術界仍然不能接納他的畫作。又一次遭受重創後，他於一八九六年七月再一次回到大溪地島，定居小島的北部，並且和土著姑娘特芙拉一起生活，其後還以她為模特兒創作了名畫《遊魂》。一九〇三年，高更在無盡的漂泊中離開了人間。

高更的一生，永遠徘徊在逃避與追求間，逃離著世間疾苦，追求自然與人性的完美結合，最後終於找到了屬於他心靈的避風港大溪地小島，這片最初的純淨之地。

小知識

保羅‧高更（一八四八～一九〇三），著名的「後期印象派」代表畫家。他的繪畫，初期受印象派影響，不久走向反印象派之路，追求東方繪畫的線條、明麗色彩的裝飾性。代表作有《大溪地婦女》、《遊魂》、《我們從何處來？我們是誰？我們往何處去？》等。

割掉耳朵之後
《割耳後的自畫像》

「這人如不是一位瘋子，就是我們當中最出色的。」　　——畢卡索

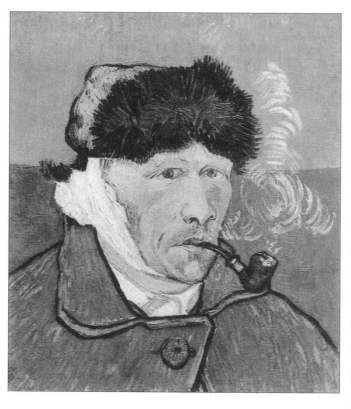

如果說到對現代繪畫影響最深遠、在世時經歷最曲折最離奇的畫家，自然非梵谷莫屬。自從一八九〇年七月二十七日他站在麥田中開槍自殺後，關於他的作品，他的生平軼事已經被眾人無數次地記錄、談起，有的甚至出現不同的版本。就一位已故的著名畫家來說，這樣的關注是驚人的，不僅源於他那些在世時並不被看好卻在日後身價倍增的作品，源於他那坎坷人生背後的神祕感，更是源於這所有的一切為他帶來的獨特的悲劇性的人格魅力。

　　文森‧威廉‧梵谷出生在荷蘭一個鄉村牧師家庭，這個繪畫天才的家族一直受著精神疾患的困擾，從父系這一支來看，他的祖父和兩個叔叔都有過精神崩潰的經歷，然而來自母系方面的遺傳情況似乎更糟，一個姨媽患有嚴重的癲癇症。

　　像梵谷這樣的精神病人的性格特徵，即是愛爭吵、偏執和多疑，他曾經在極度失控的情況下割下自己的右耳，並在此後為自己作畫。每每看到這幅梵谷的《割耳後的自畫像》，觀眾都會唏噓不已，在感嘆他悲慘命運的同時，更是對割耳的其中原委猜測不已，眾說紛紜後更顯得那個被割掉右耳的命運撲朔迷離。

　　雖然版本眾多，但是其中的許多版本都將這次割耳事件與另一個大名鼎鼎的人物聯繫在一起，他便是法國著名畫家保羅‧高更。

　　梵谷與高更相識在一八八七年的一次畫展上，高更比他年長五歲，交談後兩個深感生不逢時的年輕人結為密友。一八八八年，梵谷移居到法國南方小城阿爾勒，終日生活在阿爾勒農民之中，並且與他們情投意合。此時身處風景如畫的普羅旺斯地區的梵谷頗感幸福，於是他寫信給高更，邀請他前來同住，一心嚮往著兩人可以共同建立一個「藝術家公社」。

　　一八八八年十月，傲骨錚錚、驕狂蔑眾的高更來到阿爾勒，他的到來卻給梵谷帶來了一連串的不幸。兩人朝夕相處時間久了，梵谷才發覺高更很難與人相處。他開始嘲諷、揶揄梵谷的作品，並經常取笑他失敗的情場遭遇，加之有些嫉妒梵谷的藝術天分和他對藝術的忠誠，因此兩人常常爭吵不休。

　　而生性憨厚的梵谷經常忍氣吞聲，主動和解。因為梵谷經常出入煙花柳巷之地，就在耶誕節即將到來的一天，高更買通了一個妓女決定戲耍梵谷一番，那女人告訴梵谷要他用自己的耳朵做為聖誕禮物。就在那天晚上，不知何故兩人大吵了一架，喝得酩酊大醉的梵谷在一陣激動下，突然止步，低下

時代的印象派

頭，然後跑回家，抓起一把銳利的剃刀便將自己的右耳割下，隨後將割下的耳朵包在一塊畫布裡派人送到妓院。那妓女看見淌著血的耳朵後便嚇昏過去了，梵谷因為失血過多被送往醫院。十二月二十六日，高更便離開了阿爾勒，留下了失去一隻耳朵的梵谷和他們支離破碎的友誼。後來，梵谷畫了許多幅一隻耳朵的自畫像，其中以這幅《割耳後的自畫像》最為著名。

　　如今當人們站在這幅名作之前，總會為畫中包裹一隻耳朵的梵谷那憂愁的眼神傷感不已。

文森‧威廉‧梵谷（一八五三～一八九○），後期印象畫派代表人物，十九世紀人類最傑出的藝術家之一。他熱愛生活，但在生活中屢遭挫折，備嚐艱辛。他獻身藝術，大膽創新，在廣泛學習前輩畫家林布蘭等人的基礎上，吸收印象派畫家在色彩方面的經驗，並受到東方藝術的影響，形成了自己獨特的藝術風格，創作出許多洋溢著生活熱情、富於人道主義精神的作品，至今享譽世界。代表作有《向日葵》、《星夜》、《嘉舍醫師的畫像》、《割耳後的自畫像》等。

畫商唐吉

《唐吉老爹》

「他用全部精力追求了一件世界上最簡單、最普通的東西，那就是太陽。」

——評論家

偉大的梵谷一生中遭遇坎坷，可是有一個貴人對他幫助甚大，這個人就是被稱為「唐吉老爹」的顏料商唐吉。為了表示感謝，梵谷特意為唐吉創作了一幅肖像畫《唐吉老爹》。

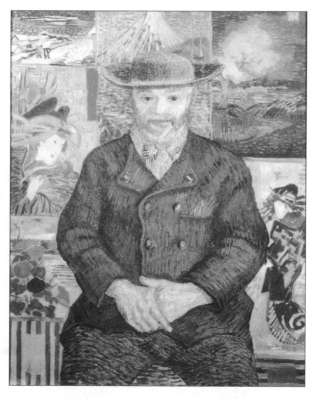

做為一個顏料商，唐吉平時打交道最多的人就是畫家。他的身影經常出現在巴比松等畫家集中的地方，許多畫家都在交往中與他成為好朋友，例如莫內、雷諾瓦、畢沙羅等。生性叛逆的唐吉曾經捲入巴黎公社事件中，並被捕入獄，大難不死之後依然我行我素。

時代的印象派

　　後來，在生意中唐吉結識了越來越多的印象派畫家。當時並不被主流藝術界接受的印象派境遇頗為悽慘，很多畫家都過著居無定所、食不果腹的艱難生活，唐吉看著這些窮朋友與貧苦抗爭的樣子，不由生出惻隱之心，經常對他們傾囊相助。

　　如果畫家買不起顏料，他就答應畫家用作品抵價，日積月累，唐吉手中的畫越來越多，於是他開始尋找買家，將畫售出。就這樣，唐吉從顏料商變成了畫商。隨著交情的加深，年輕的畫家們都開始親切地稱呼唐吉為「唐吉老爹」。

　　唐吉先後為印象派的不少大師傾倒，從最初的塞尚到高更，最後更是對梵谷的作品讚賞有加。雖然他對印象派的追逐很有先見之明，但是唐吉畢竟文化修養不高，對藝術的領悟沒有那麼高深，所以他賣畫的方式也很「市井化」。唐吉會將印象派大師的作品擺在地上，像地攤一樣叫賣，畫價低得可憐。可是即便如此，那些當時被視為荒謬之作的作品也鮮有人問津，唐吉幾乎是半賣半送的，久而久之，他的畫店生意也日漸慘澹。這個善良的老人並不以賺錢為目的，雖然日子過得清貧，可是仍然開心。

　　唐吉時常免費為梵谷提供顏料，在他眼中這個性格古怪的年輕人如同自己的兒子一般。他經常將梵谷的作品擺放於店內最醒目的位置，期待慧眼識珠的人將其買走，可是卻引來許多嘲笑。當時的梵谷正與弟弟提奧一起住在蒙馬特爾區，並在費爾南德‧科蒙畫室學習繪畫，與其他印象派畫家交往頻繁，如畢沙羅、羅特列克、愛彌爾‧伯納德等，並與他們一同創作。

　　和藹的唐吉老爹也深受這群青年畫家的愛戴，他時常到克勞澤爾街唐居伊開的店鋪和他們聚會，那個時期可以說是梵谷一生中最為快樂的日子。在此期間，梵谷創作了日後著名的《鳶尾花》和《向日葵》，藝術得到了長足的發展和進步。最後，這兩幅佳作被唐吉成功售出，為了感謝唐吉老爹對自

己的幫助，梵谷特地為他創作了這幅《唐吉老爹》。

這幅畫被認為梵谷在巴黎時期的肖像畫傑作，唐吉置於畫面中央，構圖幾乎對稱。由於梵谷十分迷戀浮世繪中鮮明的色彩運用及平面化的空間感，並欣賞日本版畫清晰雋永的風格，所以他在此作中運用浮世繪圖畫形成複雜的背景，將色彩與空間感發揮到極致，藉以表達他對日本藝術的傾慕。梵谷以堅實的筆觸，細緻勾勒畫中人物的眼睛、上衣及臉部輪廓，人物造型簡潔有力，保留了畫家早期風格的許多特點，不同的是，色彩比以前更加明快、豐富，並且融入了三種原色。

毋庸置疑，善良的唐吉老爹是梵谷一生中重要的貴人，他的慷慨和關懷，給了嚐盡人生冷暖的梵谷莫大的慰藉，讓他體會到了世間溫暖。

小知識

梵谷作品與日本浮世繪：十九世紀八〇年代後期，日本藝術風靡往來日趨擴大，日本的一切引起了歐洲藝術界的濃厚興趣。梵谷收集日本木刻版畫，其中許多是在唐吉老爹的店鋪購買的。他十分欣賞日本版畫清新及雋永的風格，讚嘆它簡潔的筆觸，這種筆觸賦予作品，尤其是風景畫明亮的特徵。梵谷為唐吉老爹肖像佈置的背景，不僅再現了老人身邊的景物，而且流露了他對日本藝術的傾慕。

填補心靈的馬鈴薯
《食用馬鈴薯的人》

「我認為，一個穿著滿是灰塵、有補丁的藍裙子和背心的農家姑娘
比一個貴婦人更美。她的衣服由於風吹日曬而色彩微妙、柔和。但
是，如果穿上一件貴婦人的服裝，她就失去她特有的可愛之處。」

——梵谷

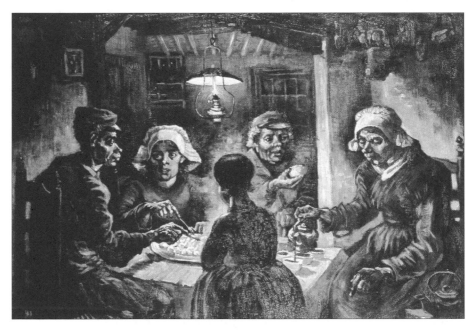

　　梵谷的一生坎坷，早期接觸社會底層，對勞動者的貧苦生活感同身受，
在此期間創作了這幅《食用馬鈴薯的人》，成為梵谷接觸印象派之前的最重
要作品。

　　梵谷自從於一八八〇年學習了米勒的作品後，決心也效仿米勒，成為一個「農民畫家」。一八八三年十二月，已過而立之年的梵谷來到父母居住的紐南，並在這裡度過了兩年。在此期間，他一邊不停地作畫，一邊深入到一般農民家，與他們同吃同住，朝夕相處，生活在一起。農民樸實的性格和艱難的生活現狀，深深觸動了梵谷。於是，他萌發了創作一幅以農民日常生活為內容的作品。

　　有一天，梵谷如往常般到野外寫生，不知不覺中天色已晚。無奈之下，飢腸轆轆的他到一戶農民家吃飯和借宿。藉著昏暗的燈光，一家人圍坐在破舊的木桌前吃著晚餐。當時正值歐洲遭遇荒年，沒有糧食的農民只好拿僅剩的馬鈴薯充飢，於是這麼一大家子的晚餐竟然只有一盤煮馬鈴薯和一壺茶。可是馬鈴薯是上帝賜予窮苦農民最後的一線生機，只要還有它們，農民就可以勉強維持生命，不至於飢餓而死。此情此景令梵谷的內心受到了極大的震撼，長久以來的創作慾望一觸即發，他決定以眼前的一幕做為農民畫的主題。

　　為完成這幅作品，他畫了大量的習作，包括素描、速寫、許多農民肖像，以及室內景、手、瓶子、水壺等細節。為了清楚地表現農民如何在燈光下吃馬鈴薯，必須將伸向盤中的手真切表現出來，於是他白天畫油畫，晚上畫素描，幾乎整天埋首在繪畫之中，反覆以這種方式畫了三十多遍。那時的梵谷每晚在農舍的昏暗燈光下畫畫，幾乎到夜色暗得連調色板都看不清時才停止，就是為了更瞭解夜晚時燈光的效果，可見畫家一絲不苟的創作態度。

　　終於，經過梵谷日以繼夜的不懈努力，這幅《食用馬鈴薯的人》誕生了。畫面上，樸實憨厚的農民一家人，圍坐在狹小的餐桌旁，桌上懸掛的一盞燈，成為全畫的焦點。周圍空間擁擠，低矮的屋頂給人以壓抑感。昏黃的燈光灑在農民憔悴的面容上，將他們襯托得格外突出。灰暗的色調，給人以沉悶、沉重的感覺。畫面右邊的一個農婦正在斟茶，與其相對的左邊一

個男子正在切馬鈴薯，後面端碗的老嫗和左邊帶頭巾的婦女形象顯得蒼老而醜陋。畫家以幾近粗拙、遒勁的筆觸，刻劃了人物佈滿皺紋的臉孔和瘦骨嶙峋的軀體。梵谷將這幅畫譽為「表現主義的誕生」，他充滿感性地表達道：「我不想使畫中的人物真實，真正的畫家畫物體，不是根據物體的實況，而是根據自己的感受來畫的。如果我的人物是準確的，我將感到絕望……我就是要製造這些不準確、這些偏差，用來重新塑造和改變現實。是的，他們不真實，但是比實實在在的真實更真實。」可以看出，梵谷在這幅包含感情的作品上寄予了自己對窮苦農民的深摯情感。

　　關於這幅畫還有一個有趣的小故事。據說梵谷畫中正面對著我們，手拿叉子的女孩就是這戶農民的未婚女兒絲蒂恩，不巧的是，梵谷創作此畫的同時女孩懷孕了，並且拒絕向神父坦白孩子的生父是誰。神父將懷疑的目光投在了與這個家庭交往頻繁的梵谷身上，最後，梵谷不得不離開紐南前往巴黎投奔弟弟提奧，並發誓永不再回荷蘭。事後真相大白，絲蒂恩肚子裡孩子的父親竟然是神父手下的一個教堂執事。可以說正是這個不白之冤將梵谷送往了巴黎，為他日後走上印象派道路埋下了伏筆。

小知識

　　《食用馬鈴薯的人》是梵谷第一幅具有現實主義風格意義的傑作。創作於一八八五年，這幅畫在梵谷的作品中有著里程碑式的意義，充分反映了他的社會道德感。畫家以粗拙、遒勁的筆觸，刻劃人物佈滿皺紋的臉孔和瘦骨嶙峋的軀體。周圍灰暗的色調，給人沉悶、壓抑的感覺。它充分反映了梵谷的社會道德感，反映了他與貧窮勞動者之間有某種精神上和情感上的共鳴。梵谷自己稱這幅畫是「表現主義的誕生」。

誰都醫治不好他

《嘉舍醫師的畫像》

「我認為，使世上人類永眠的各種疾病是到達天堂的一種交通手段。我們老朽以後，悄然死去，這是我們徒步登天的機會。」

——梵谷

一八九〇年七月二十九日，一代天才畫家梵谷開槍自殺，結束了自己傳奇的一生。後來，關於梵谷生前最後一幅作品到底是哪件，引起了學界紛爭不斷。其實，據考證這幅《嘉舍醫師的畫像》就是天才最後的作品。

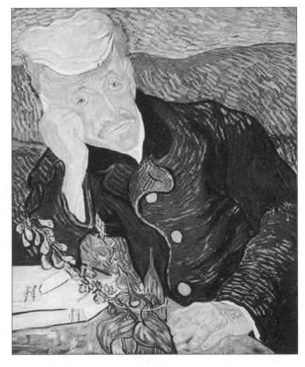

一八八八年十月，梵谷在與高更爆發激烈衝突後割下了自己的耳朵，精神疾病的症狀已經十分明顯。一八九〇年五月，應阿爾勒鎮居民的聯名要求，梵谷被當局強制送到了聖雷米精神病院。先後兩次入院的梵谷治療效果並不明顯，只得出院。離開精神病院後，梵谷到了巴黎北部的奧維爾鄉下居住。因為他當時的精神狀態十

199

分不穩定，需要醫療人員的照料，於是弟弟提奧就請來了嘉舍醫師幫忙，因此嘉舍醫師是梵谷去世前接觸的最後一位醫生。

　　性情古怪的梵谷和嘉舍醫師的相處並不順利，兩個人在一起的時間總共有三個多月，可是吵吵鬧鬧、分分合合的事一直重複上演著。梵谷對嘉舍的醫術非常懷疑，無奈的嘉舍百口莫辯，他知道像梵谷這樣的病人是誰都醫治不好的，只有對他多加關心，於是總是和梵谷討論兩人共同喜好的藝術話題。久而久之，梵谷因此而懷疑嘉舍是在藉著談藝術來掩飾自己的拙劣醫術，嘉舍為此十分惱火。還有一種說法，據說兩人的矛盾源於梵谷愛上了嘉舍醫師的女兒，這位醫生雖然很欣賞梵谷的藝術才華，喜歡梵谷的繪畫作品，才樂意義務為他診治，可是打從心裡不願意讓這樣一位精神病藝術家和自己的女兒在一起，尤其害怕日後成為他的親戚。

　　兩人的矛盾開始升級，梵谷在眼見這位精神科醫生就要與他鬧翻了，立刻寫了封信給弟弟提奧，在信中他埋怨弟弟為自己找錯了人，甚至形容這位負責幫他醫治精神病的醫生比他還瘋，就像「瞎子給瞎子帶路，不都會掉到溝裡去嗎？」到了六月，提奧主動出面說和，他知道哥哥的病只有在醫生的幫助下才有可能得以減緩。經過提奧的努力，兩人緊張的關係得以緩和，彼此冷靜下來後，終於和好如初了。應該說，嘉舍是梵谷藝術上難得的知己，他對畫家的才華欣賞備至，梵谷自然打從心裡感激。為了表示對嘉舍的感謝，梵谷將自己的許多作品送給了他，這些日後被世人無限推崇的佳作，都是在嘉舍的保護下流傳下來的。後來，梵谷決定親自為醫生畫一幅肖像，這幅著名的《嘉舍醫師的畫像》誕生了。

　　畫面上，嘉舍的姿態安詳，身體從畫布左上角至右下角貫穿整個畫面，他那削瘦的身體用肘臂支撐。透過梵谷細膩的筆觸，醫生的表情痛苦、沉鬱，壓抑的情緒很容易被人一眼洞穿。色彩堅實，上縱的筆觸產生了一種令人不安甚至近乎憂鬱症似的動感。梵谷似乎是刻意將醫生平日的光環褪去，

塑造了一個無助的醫生形象，似乎也暗喻了嘉舍對梵谷疾病的束手無策。醫生手中拿著的是一種藥物，叫作毛地黃，可以用來萃取強心劑。

經過專家考證，這幅畫應該是在梵谷離世前一天所作，完成後的第二天，梵谷就在田野中舉槍自殺了。幾年後，梵谷的弟媳將這幅《嘉舍醫師的畫像》售出，價格僅三百法郎。後來該畫幾經輾轉，最後一直被存放在雅典一家銀行的保險櫃裡。梵谷的作品在其去世後的一百多年間越來越受到人們的追捧，身價倍增。轉眼到了一九九〇年五月十五日，這幅《嘉舍醫師的畫像》在佳士得拍賣，僅僅三分鐘的時間，就以八千二百五十萬美元的天價被財大氣粗的日本第二大造紙商齋藤先生買下，創下了當時藝術品拍賣價格的世界最高紀錄，並且這個紀錄一直保持到二〇〇四年。

誰也醫治不好的梵谷是不幸的，但是又是幸運的，他短暫、傳奇、悲慘的一生後來成為無數追隨者為之瘋狂的原因。天才的一生不容過多揣測與評斷，只有那一幅幅驚世佳作才是最好的說明。

小知識

梵谷生前最後的作品：一八九〇年七月二十九日，梵谷開槍自殺，他生平最後一幅作品到底是哪件？對此學界紛爭不斷。很多人認為是《麥田》，也有人認為是兩幅《嘉舍醫師的畫像》其中之一。二〇〇八年底，第三幅《嘉舍醫師的畫像》在希臘雅典公開，專家指出，這幅畫可能是在梵谷自殺前一天所作。該畫一直放在雅典一家銀行的保險櫃裡，研究真偽的藝術專家和收藏家認為它可能是梵谷最後的作品。

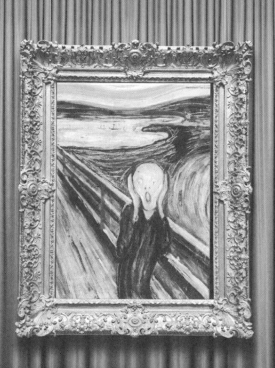

第七章
走進近代繪畫

精神不可承受之重
《伊凡雷帝殺子》

「天堂裡有顏料和紙嗎？」　　　　　　　　　　　　——列賓

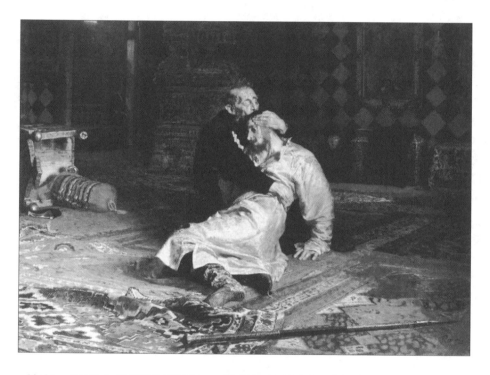

　　站在一幅偉大的藝術品面前，觀者往往都會沉醉於畫家帶給自己的優美
意境中，久久不能忘懷。可是就有這麼一幅名畫，在展覽時被一個有精神疾
病的觀眾看到，致使他受到強烈的刺激，突然發狂般用手中的刀把畫割破。
這幅帶給人精神不可承受之重的作品，就是俄國偉大的批判現實主義畫家列
賓的代表作《伊凡雷帝殺子》，它表現的是俄國歷史上一件駭人聽聞的真實
事件。

　　這幅畫的原名叫做《一五八一年十一月十六日恐怖的伊凡和他的兒子》，講述的是俄國歷史上第一任沙皇伊凡四世，在一次與他兒子爭執時，用手中的枴杖猛擲過去，不幸擊中兒子的頭部，導致鮮血如注，最後當場死亡的慘劇。

　　伊凡四世，又被稱為伊凡雷帝，是俄國歷史上第一位沙皇。三歲時他就繼承了莫斯科和全俄羅斯大公位，號稱伊凡四世，但又因他出了名的性情兇殘又生性多疑，執政時獨斷專行且手段殘酷，因而得名「雷帝」，意思就是「恐怖的沙皇」。這與伊凡四世幼年的生活環境有著重要的關係，從宮廷爾虞我詐的環境中成長的伊凡四世，過早地目睹了宮廷生活的黑暗和醜惡，又缺乏母親與家人的關愛，在他的性格中埋下了暴戾多疑的種子。據說他在孩提時期就經常把捉住的小鳥一刀一刀地殺死，來發洩心中的不滿。十三歲時，更是放出惡狗，將執掌朝政的皇叔伊斯基活活咬死，暴屍宮門，進而繼位。當上了沙皇以後，為了加強皇權，就在全國範圍內實行恐怖政策，毫不留情地屠殺所有反對他的政敵，鎮壓叛亂，絞死主教，因此人們稱伊凡四世在位的時期為俄國歷史上最恐怖和最黑暗的時代。

　　後來，沙皇伊凡四世的第一位皇后安娜斯塔西婭為他生了三個兒子，二兒子伊凡長得健康活潑，從小便像父皇一樣聰敏而又性情暴戾。於是，伊凡四世便對小伊凡百般寵愛，從小就把他帶在身邊，加重培養，想把兒子塑造成另一個自己，長大後繼承大權。

　　可是皇太子伊凡長大成人後，伊凡四世也步入晚年，此刻孤獨的他性情卻更加乖戾、喜怒無常，總是疑神疑鬼，覺得有人要加害於他，對身邊最親近的兒子也不再信任。此時的皇太子正值血氣方剛之時，勇敢無畏，頗有人望。他甚至在父親面前表示，如果需要的話，他也能用火與劍把父親的領地洗劫一空，奪走他的半壁河山。於是伊凡四世對兒子的厭惡感便與日俱增，獨斷專行的父他怎能容忍兒子居於自己之上，於是他對兒子的干涉愈來愈

多，父子關係越來越緊張。

終於到了一五八一年十一月十五日，這天伊凡四世的兒媳、皇太子伊凡的妻子葉蓮娜坐在一間有暖氣的房間裡，因為太熱只穿著一件薄裙，按當時的觀念，違反了宮中婦女穿衣服至少得三件才算著裝整齊的規矩。恰巧伊凡四世從這間房間路過時，看見這一幕，他認為兒媳的穿著有失體統，便怒氣沖沖地來到當時懷有身孕的葉蓮娜面前，舉手就是一頓痛打，致使葉蓮娜因驚嚇過度而流產。皇太子回來後，得知此事，跑到父皇面前大吼大叫。盛怒的伊凡四世一邊大罵著「你這個可恥的叛徒」，一邊舉起手中的鐵頭權杖向兒子刺去。沒想到當時兒子並未閃躲，鐵杖正好刺中了他的太陽穴，頓時血流如注，受傷過重的皇太子終於倒在了父親的杖下。悲痛欲絕的伊凡四世，回過神來後為時已晚，他無法接受親手殺死自己兒子的事實，身心俱傷，兩年後在悔恨中死去。

列賓以這個皇室慘劇做為題材，將血泊中的伊凡四世和懷中瀕死皇太子的驚恐與悲痛，刻劃得入木三分，由於畫技過於精湛，才會讓觀者體會到其中那精神無法承受之重。

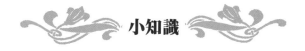

小知識

現實主義做為一場藝術運動，是與法國一八四八年革命同時出現的。畫家庫爾貝和理論家尚弗勒里是其精神領袖。現實主義堅決如是的表現畫家所處時代的風格、思想和面貌，其中至關重要的是真誠。批判現實主義則指十九世紀在歐洲形成的一種文藝思潮和創作方法。

畫筆下的沉重腳步
《伏爾加河上的縴夫》

「透過歷史畫，為痛苦的悲劇尋找出路。」 　　　　——列賓

　　回顧一下群星璀璨的藝術史，很多受人景仰、能被人們記住的作品，往往都與歷史發展及當時的社會現實緊密相連，尤其是如十九世紀後期的俄國批判現實主義畫家伊利亞・葉菲莫維奇・列賓的作品，透過它們可以看到當時真實的世界，即使是最陰暗、最缺少陽光的角落。他的成名作之一《伏爾加河上的縴夫》，就是這樣一幅用畫筆記錄底層農民生活現狀的作品。

　　十九世紀六〇年代，俄國的農民運動風起雲湧，但國內殘餘的農奴制度依然嚴重阻礙著俄國資本主義的發展。雖然在強大的民主解放運動重壓下，沙皇亞歷山大二世於一八六一年二月宣布了廢除農奴制的法令，可是，根深

蒂固的封建剝削勢力絲毫沒有讓步，俄國農民的悲慘境遇也沒有得到改善，仍然生活在水深火熱之中。

　　一八六九年的一天，二十七歲的彼得堡美術學院學生列賓到涅瓦河畔寫生，突然發現遠處在河的那一邊有一些黑黑的、閃著油光的東西，像牲口似地在河岸邊蠕動，心生疑慮的他決定上前一探究竟，等他走到他們身邊，才發現原來是一群套著繩索在拉平底貨船的縴夫，那些蓬首垢面、衣衫襤褸的形象使他感到震顫。他又把目光轉向涅瓦河大橋上往來人群中紅男綠女和熱烈豪華的場景，這是兩個完全不同的世界。涅瓦河上縴夫的沉重勞動也引起了列賓的同情，從那時候開始，他就萌發了創作表現縴夫艱難生活的構思，試圖以這樣的作品來體現底層勞動人民的痛苦生活和對社會的不平。

　　一八七〇年夏季，列賓與同班同學風景畫家瓦西里耶夫再次去伏爾加河旅行寫生，河畔縴夫的生活給他留下了更加難忘的印象。為了創作這幅畫，列賓花了三年時間，做了兩次伏爾加河之行考察民情和寫生，他與縴夫們交朋友，在交談和相處中體會他們生活的點滴細節，同時以一個旁觀者做了長時間的考察，進行了大量的觀察和寫生。終於在三年後，列賓完成這幅享譽世界的具有強烈現實主義精神的名作。

　　畫面以一字形排列，由遠漸近，十一個縴夫分為四組，在寬廣的伏爾加河上艱難地行進著。當時正值夏日的中午，烈日當空，悶熱籠罩著大地。一條陳舊的縴繩把縴夫們連接在一起，他們哼著低沉的號子，默默地向前緩行。每個人臉上的無奈與絕望都被列賓細緻地刻劃出來，他們中間有破產的農民、失去信任的神父、退伍軍人和流浪漢等等，殘酷的生活現實將他們淪為奴隸，不得不靠出賣自己單薄的身軀過活。

　　一八七三年，評論家斯塔索夫在欣賞了《伏爾加河上的縴夫》後說道：「列賓是與果戈理一樣的現實主義者，而且也和他一樣具有深刻的民

族性。他以勇敢、以我們無可比擬的
勇敢……一頭栽進人民的生活，人民
的利益，人民的傷心的現實的最深
處……就畫的佈局和表現而論，列賓
是出色的、強而有力的藝術家和思想
家。」更有人說這十一位縴夫的苦難
代表了整個俄羅斯的苦難，透過列賓
細膩筆觸下的「沉重腳步」，人們可
以看到在封建勢力與資本家的剝削
下，俄羅斯勞動人民的悲慘生活，充
分揭露了當時醜惡的社會制度。因此，
這幅作品被譽為批判現實主義藝術的高
峰。

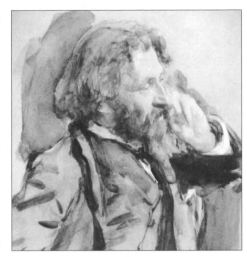

列賓自畫像

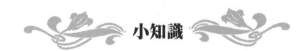

小知識

伊利亞‧葉菲莫維奇‧列賓（一八四四～一九三〇），是十九世紀
後期偉大的俄羅斯批判現實主義繪畫大師。列賓在充分觀察和深刻
理解生活的基礎上，以其豐富、鮮明的藝術語言創作了大量的歷史
畫、肖像畫，他的畫作如此之多，展示當時俄羅斯社會生活如此廣
闊和全面，是任何一個畫家都無法與之比擬的。代表作有《伏爾加
河上的縴夫》、《伊凡雷帝殺子》、《扎波羅什人給土耳其蘇丹的
回信》、《索菲亞公主》等。

佳作流落民間
《女人像》

「我花了一輩子，學習如何像小孩般畫畫。」　　——畢卡索

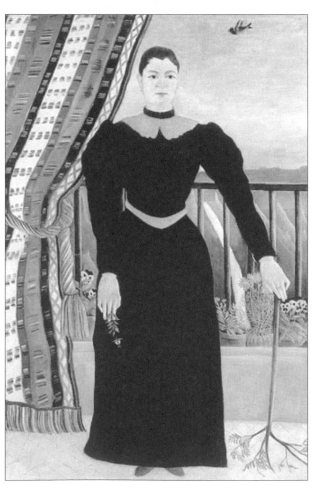

在法國，有兩位受人景仰的「盧梭」。一位是十八世紀法國著名啟蒙思想家、哲學家讓·雅克·盧梭，另一位就是十九世紀的樸素藝術畫家亨利·盧梭。這位「半路出家」的業餘畫家與同時代的後輩交情頗深，說起盧梭的這幅《女人像》，與畢卡索還有一段淵源。

亨利·盧梭是一個鐵匠之子，和許多畫家不同的是，他並沒有從幼年顯示繪畫天分。十八歲那年，盧梭成為了一名軍人，二十七歲時參加了德法戰爭。一八七一年，盧梭退伍後進入巴黎市政海關，開始了稅

政員的生涯，也走上了藝術創作之路。此後的生命裡，盧梭將業餘時間都投入到繪畫學習中，成為一名不折不扣的「星期日畫家」。跨越不惑之年後，大器晚成的他開始勤奮作畫。

由於盧梭的「非科班」身分，他一生沒有受過正規的美術教育，因此作品筆法拙樸，畫風樸素，尤其關於表現富有魔力、夢幻般的熱帶叢林，頗具兒童畫和原始藝術的的風格。雖然其作品並不受學院派的青睞，他們譏笑盧梭的畫作「稚拙」、「原始」，可是熱愛繪畫、生性豁達的他並不以為然。正是他作品中的質樸與天真，受到當時許多前衛藝術家的推崇，年輕的畢卡索就是其中之一。

一九〇八年的一天，當時只是在法國藝術界小有名氣的畢卡索路過一個畫店，一眼便被店門口堆放的舊畫中的其中一幅吸引住了，那是一個女人的全身肖像畫。她身材高大，身著黑裙，面無表情，但是黑色的眼睛炯炯有神，女人身後的遠方有隱約的層層山脈。

畢卡索仔細品味著這幅肖像畫，色彩明朗，構圖穩重，再看它細膩、純樸的筆觸散發的獨特魅力似曾相識，此時畢卡索腦中出現的第一個名字便是盧梭。待他走近一看，這幅畫果真是盧梭在十年前所繪的《女人像》，不知道怎麼就陰差陽錯地流落民間，還正巧被自己碰到。畢卡索向店主詢問此畫的價格，對方回答道：「五法郎。」於是他急忙付了錢把這幅作品買了回去。

沒幾日，畢卡索邀請了盧梭以及布拉克、阿波利內爾、皮喬特等幾位年輕畫家來到自己的畫室中，還把盧梭的《女人像》掛在了牆上，他決定在這裡舉辦一個盛大的「讚美盧梭的宴會」，以此慶祝舊畫的回歸，更是表達對前輩藝術家的尊敬。席間，充滿活力的年輕人圍著已近古稀之年的盧梭又唱又跳，熱鬧非凡。年邁的老人被眼前的氛圍感染，開懷大笑，舉杯暢飲，高

興處還親自拉小提琴助興，像個天真的孩子般快樂，宴會的氣氛融洽而歡愉。事後，盧梭十分感謝畢卡索，稱他為自己「締造了一生中最為幸福的日子」。

　　天下沒有不散的宴席，雖然這次盛大的聚會在歡笑中落幕，但是它非凡的意義卻將永恆。雖然當時的畢卡索等青年藝術家還未成氣候，但是他們的未來卻一片光明，他們肩負著開拓藝術的新領域，有著深厚底蘊的老藝術家盧梭正是他們學習的榜樣。因此可以說，這是藝術界承先啟後的一個盛大儀式，對此，這幅流落民間的《女人像》功不可沒。

小知識

　　亨利‧盧梭（一八四四～一九一〇），法國卓有成就的偉大畫家。一八八五年在香‧埃呂西沙龍展出處女作，一八八六年《狂歡節之夜》參加獨立派展覽。此後他平均每年都有五幅以上作品展出。代表作有《村中散步》、《稅卡》、《戰爭》、《睡著的吉普賽姑娘》、《我本人‧肖像‧風景》、《鄉村婚禮》、《抱木偶的女孩》、《夢》等。

他鄉遇知音

《近衛軍臨刑的早晨》

「蘇里科夫的畫給我留下了不可磨滅的深刻印象，大家異口同聲地說，應當給他的畫放一個最好的位置。每個人都認為，這幅畫是我們展覽會的驕傲。」

——列賓

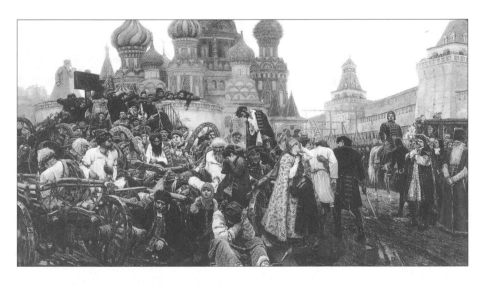

十九世紀的俄國畫壇有兩顆璀璨的明星，他們的藝術成就標誌著俄國十九世紀繪畫的巔峰。一位是批判現實主義畫家伊利亞·葉菲莫維奇·列賓，另一位就是將歷史刻劃為史詩的巨匠蘇里科夫。蘇里科夫的作品以俄國的歷史事件為題材，並對其內涵有著深刻的理解，因此他筆下的歷史人物有一種莊嚴而動人的美，他的歷史畫卷被稱為俄羅斯藝術史中的光輝一頁。其中蘇里科夫的代表作《近衛軍臨刑的早晨》影響深遠，甚至在冰天雪地的西伯利亞，畫家仍會偶遇「粉絲」。

走進近代繪畫

　　一八八七年，正值蘇里柯夫創作精力旺盛之時，他的妻子卻因肺病而去世，頃刻間，痛失愛妻的蘇里柯夫陷入巨大的悲痛之中。為了療傷，也是為了尋找新的創作靈感，一年之後，他帶著兩個孩子離開了傷心地彼得堡，踏上了通往故鄉西伯利亞的旅途。

　　在歸鄉的途中，一路天寒地凍，曉行夜宿，十分艱苦，而沿途所經之地，人煙稀少，幾乎都是皚皚白雪覆蓋下的原始森林或者荒原。在漫天大雪與凜冽寒風的摧殘下，望著身邊兩個可愛的孩子，蘇里科夫心中不免湧起一陣悲涼。

　　就在他念及妻子在世時一家人環繞火爐邊的天倫之樂時，眼中不禁溼潤起來，隱約中看見遠方的小村落，今夜就要在此落腳了。可是當他們叩開村中旅館的大門，卻被告知已經客滿，無奈之下，父子三人借宿在一個被流放者的家中。

　　這家主人熱情好客，看到從彼得堡遠道而來的客人，十分親切地招呼起來。不僅為他們準備了豐盛的晚餐，更在飯後奉上了熱騰騰的茶水，幾人圍坐在壁爐邊聊起天來。屋內溫暖的環境和主人一家親切的笑容，讓蘇里科夫一路勞頓疲憊的身心得到莫大慰藉，開始微笑著融入眼前和樂融融的氛圍。

　　交談中，蘇里科夫得知主人是因為政治問題被定罪並流放於此，他們談吐優雅，頗具文化修養，還饒有興致地與蘇里科夫聊起了繪畫藝術，女主人更是提到了蘇里科夫創作的舉國聞名的油畫《近衛軍臨刑的早晨》，並且大加讚揚。

　　當她得知眼前這位儒雅的夜宿者正是名畫的作者時，不禁大吃一驚，繼而喜出望外，像遇到了久別重逢的親人般興奮不已，滔滔不絕地和畫家聊起了對這幅畫的景仰之情，甚至聊起了自己的心事。蘇里科夫也因為在如此冰雪覆蓋的西伯利亞遇到知音而倍感欣慰，和主人一起熱絡地聊到深夜。

　　蘇里科夫的《近衛軍臨刑的早晨》取材於彼得大帝實行政治改革中發生的事件。一六九八年，正當彼得大帝出國訪問時，維護封建宗法制度的保守貴族率領近衛軍發動兵變，挾持了彼得大帝的姐姐索非亞公主，意圖扼殺彼得大帝實施的資本主義改革。聞訊而歸的彼得大帝藉助外國勢力殘酷地鎮壓了這次兵變，並在紅場上絞殺了一百餘名叛變者。蘇里科夫花了三年時間完成此畫，以其精湛的畫技和宏大的手筆將悲壯的臨行場面表現淋漓。

　　正所謂酒香不怕巷子深，蘇里科夫的傾心之作竟然「飄香」至冰雪世界西伯利亞了！

小知識

　　蘇里科夫（一八四八～一九一六），俄國歷史畫巨匠，他的歷史畫卷是十九世紀後期俄羅斯藝術中的光輝一頁。一八七〇年蘇里科夫二十二歲時考取彼得堡美術學院，師從於契斯恰柯夫學習繪畫，畢業後在彼得堡從事美術創作，蘇里柯夫的作品中充滿了民主主義精神和對農奴制度、貴族國家和教會的憎惡。代表作有表現彼得大帝歷史的「三部曲」，分別是《近衛軍臨刑的早晨》、《女貴族莫洛卓娃》和《緬希柯夫在別留佐夫鎮》。

一條滑落的肩帶

《X夫人》

「薩金特的畫作是美國藝術的里程碑。」

——評論家

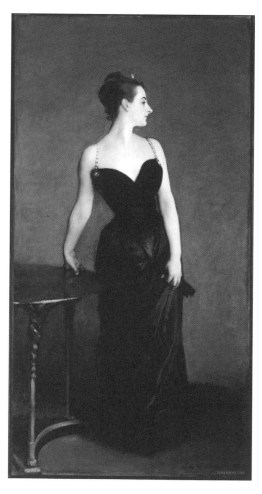

有時候，畫家的作品不僅能夠為他們帶來巨大的榮耀與聲望，成為其名利雙收的推動力，也有可能滋生「禍端」，成為其成功路上的絆腳石。對美國著名肖像畫家薩金特來說，這個「禍端」，只是一條滑落的肩帶。

薩金特的父親威廉是美國費城的名醫，母親瑪麗則是費城一家富有皮革商的女兒。兩人婚後遷居義大利佛羅倫斯，他們的第一個兒子約翰‧辛格‧薩金特便誕生於此。瑪麗喜好音樂與水彩畫，薩金特從小深受母親影響，時常觀察大自然作速寫。美國繪畫大師惠斯勒在看過他的水彩與素描後，也讚賞有加。一八七四年，父母為了鼓勵他從事繪畫，舉家遷往法國巴黎。從此，法國畫壇多了一顆冉冉

升起的新星。

隨著薩金特在巴黎藝術界嶄露頭角，他出色的肖像畫技巧深受法國上流社會認可，許多達官顯貴、貴婦名媛紛紛請他作畫。一次，薩金特在名流雲集的宴會中認識了一位美麗女子，她便是巴黎社交圈響噹噹的人物，法國銀行家妻子戈特羅夫人。

當時她正穿著無人敢穿的華麗晚禮服，胸前領口很低，露出的白皙皮膚上撲著淡淡的紫色香粉。薩金特看到夫人形象姣好，氣質不凡，隨即向她表示願為她畫一幅肖像。其實薩金特主動邀請的動機，並不是在於夫人的美貌，而是希望藉由這個作品在下屆沙龍獲獎，進一步擴大自己在法國畫壇的地位。

經過精心的設計，薩金特決定表現戈特羅夫人的優美站姿。畫中的夫人身著一件修身的黑色晚禮服，右手輕扶桌面，左手自然垂下，頭部側轉，一邊肩膀上的鑲鑽肩帶滑落肩頭，動人的肩部、胸部和腰部線條被展露無遺，高貴的身軀呈現出誘人的弧線。

這幅佳作於一八八四年完成，薩金特十分滿意，他請沙龍展廳將它懸掛在一間時髦的大廳裡，另外雇了幾個助手，在他的預期中，觀眾肯定會蜂擁而觀，讚譽連連。可是誰曾料想，開幕當天這幅肖像便引起了軒然大波。除了極少數人表示讚美外，輿論幾乎一邊倒地表示憤怒，一時間討伐聲四起，原因就是戈特羅夫人肩上那條滑落的肩帶。

許多反對者認為除了那條肩帶，夫人的站姿、著裝甚至皮膚的顏色都帶有性暗示，是對當時中產階級審美趣味的巨大挑戰，這幅作品無疑是巴黎人的恥辱。展廳內外鋪天蓋地的流言蜚語，不僅使得畫家四面楚歌，也讓戈特羅夫人一家深受困擾，陷入崩潰。

　　這場風波過後，薩金特十分痛苦，他將原先的畫名改為《X夫人》，一怒之下離開了巴黎，定居倫敦，那條惹禍的肩帶也被他改在了肩頭。一九一六年，這幅《X夫人》肖像畫被美國大都會美術館購買收藏。

　　雖然《X夫人》被後世譽為薩金特藝術生涯的里程碑，但是當時那條倒霉的肩帶還是給畫家惹了不小的麻煩。時至今日，人們還是會忍不住討論它是否應該滑落。

小知識

　　約翰・辛格・薩金特（一八五六～一九二五），美國肖像畫家。生於佛羅倫斯，生平多在義、德、英、法等國度過。曾鑽研委拉斯蓋茲等人的技法。早年跟隨卡洛莒・杜蘭習畫，所畫人像酷似真實，曾被英王譽為世上最卓越的人像畫家；在水彩畫方面，對色彩光影表現，更是超越群倫而備受讚揚。作品多為國際大資產階級及其家屬畫的肖像畫。代表作有《列布爾斯臺爾爵士像》、《溫漢姐妹圖》、《X夫人》等。

由「點」成「面」
《在大碗島的星期天下午》

「他們是自一八八六年以來發展分割主義技術的人，分割主義用色彩和色彩進行光的混合，以此來表現自己的意圖。」
——保羅·席涅克

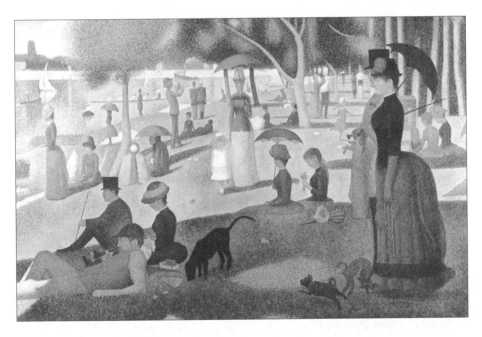

　　藝術大師在進行長期而嚴謹的藝術創作時，時常會有靈光一閃、眼前一亮的時刻，隨之而來的「小發現」往往會帶來「大驚喜」，甚至創造一個新的繪畫流派。法國畫家、新印象畫派創始人秀拉，正是在創作中發明了「點畫法」，由「點」成「面」，將新印象派推向藝術舞臺。

走進近代繪畫

　　秀拉出生於巴黎的一個封閉宗教家庭，熱愛藝術與繪畫，早年在美術學院接受過傳統的藝術教育，作品始終帶有古典氣質。他崇尚理論，把理論看得高於感覺和直覺。在不斷地學習與創作中，他發現印象派的用色方法不夠嚴謹，不免出現不透明的灰色，為了充分發揮色調分割的效果，他主張用不同的色點並列地構成畫面。秀拉是色彩理論最早的實驗者，為了得到最佳的色彩效果，他要先做出相對的計算，包括各個原色之間的比例是多少等，往往一幅大作品的前期計算，更像一幅精密的工程圖。在繪畫的具體操作中，秀拉更是精益求精，一點一點地繪出。經過長期的實踐研習，他逐漸形成了自己的獨特的創作方式，就是運用圓形小點的筆觸，有人稱之為「點畫法」。近看秀拉的畫，人們只能看見密密麻麻的獨立色點，但是後退到適當的距離，就能分辨出畫中的人物、景致了，這就是奇妙的由「點」成「面」。秀拉這種別具一格「點畫法」的最傑出代表作就是這幅《在大碗島的星期天下午》。

　　為了這幅巨作，秀拉花費了整整兩年的時間。他每天早上到海邊寫生，下午回到畫室裡研究構圖和色彩。為了達到逼真的寫實效果，畫家還對當時人們流行的服飾、髮型等仔細研究。據說，為了描繪前景中婦人用鯨骨支撐而高隆的裙子，秀拉曾經買來同樣的實物分解觀察，並做了大量的黑白寫生和筆記。為創作此畫，秀拉前後共製作了四百幅素描稿和顏色效果圖。《在大碗島上的星期天下午》描繪了人們在塞納河阿尼埃的大碗島上休息度假的情景，畫面寧靜而和諧。遊客們在陽光下聚集在河濱的樹林間休息，有的散步，有的在河邊垂釣，有的斜臥草地。畫面上有大塊對比強烈的明暗部分，每一部分都是由上千個並列的互補色小筆觸色點組成，使觀眾的眼睛從前景轉向很美的背景，整個畫面在色彩的量感中取得了均衡與統一。據統計在畫面中，共有四十個人物，每一個形象都是畫家經過千錘百鍊概括而成，他們好像彼此毫無關係地被擺放在一起，畫面上卻洋溢著一種寧靜而幽雅的秩序美。

一八八六年五月，在法國巴黎舉辦的第八屆印象派展覽中，秀拉的這幅《在大碗島的星期天下午》獲得極大矚目，佳評如潮。「點畫法」逐漸成為藝術舞臺上的耀眼新星。

雖然對藝術一絲不苟、精益求精的秀拉在三十二歲時便患白喉英年早逝，但是他由「點」成「面」的創舉卻永遠為後人稱道。

小知識

喬治‧秀拉（一八五九～一八九一），法國畫家，新印象畫派（點彩派）創始人。曾在羅浮宮研究古代希臘雕塑藝術和歷代繪畫大師的成就，從委羅納斯、安格爾到德拉克洛瓦，還埋頭攻讀勃朗和謝弗勒爾的論述色彩的科學資料。他認為印象派的用色方法，不夠嚴謹，不免出現不透明的灰色。為了充分發揮色調分割的效果，他主張用不同的色點並列地構成畫面。代表作品有《在大碗島的星期天下午》、《安涅爾浴場》、《歐蘭菲林的運河》等。

新印象派，又稱新印象主義，是繼印象派之後在法國出現的美術流派。十九世紀八〇年代後年期，一群受到印象主義強烈影響的畫家掀起了一場技法革新。他們不用輪廓線條劃分形象，而用點狀的小筆觸，透過合乎科學的光色規律的並置，讓無數小色點在觀者視覺中混合，進而構成色點組成的形象。

畫出的恐懼

《吶喊》

「我們將不再畫那些在室內看報的男人和織毛線的女人。我們應該
畫那些活著的人，他們呼吸、有感覺、遭受痛苦、並且相愛。」
「病魔、瘋狂和死亡是圍繞我搖籃的天使並且伴隨我一生。」

——愛德華・孟克

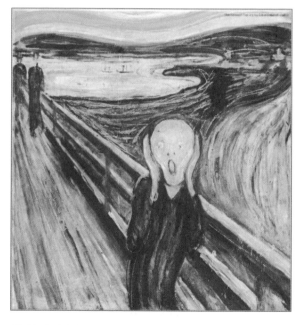

恐懼，是人們對於外來刺激的心理反應，是深藏於內心的感受。如果說恐懼也可以畫筆表現出來，成為人們真真切切能夠「看得見」的東西，應該會受到質疑。可是答案是肯定的，表現主義大師愛德華・孟克就用他的名作《吶喊》證明了這一點，真的有畫出來的恐懼！

回顧孟克一生的作品，大多充滿壓抑和悲觀，這些都與他的成長過程不無關係。一八六三年，孟克出生在挪威的一個知識分子家庭，父親是位知識淵博的軍醫，母親也有著良好的教育背景。然而不幸降臨在了這個原本幸福的家庭中，孟克五歲那年，母親因患肺結核去世，失去

母親的姐弟五人繼而由其姨母代養。母親的離世給父親造成了巨大的精神創傷，患上了嚴重的憂鬱症，他開始向孩子們灌輸對地獄的根深蒂固的恐懼，這讓孟克一生中首次感受到死亡的恐怖。十三歲那年，年長他兩歲的姐姐也因肺病去世，他與姐姐感情極深，她的死再次刺激了孟克愈發脆弱的神經，緊接著妹妹也得了精神分裂症。

一八八九年父親去世後，孟克的精神徹底無從寄託。五個兄弟姐妹中只有安德列結過婚，但在婚禮後不過數月也死了。孟克一家像是中了魔咒，死亡的陰影籠罩著他們，並且一次次降臨。眼看身邊至親相繼離開自己，精神承受深度折磨的孟克幾乎已經承受不住，加之自己的健康也每況愈下，年輕的他開始在深深的恐懼中變得憂鬱而孤僻，孤獨、絕望、死亡等感覺緊緊跟隨著他。

一八九〇年，孟克全心地投入在他一生中最重要的系列作品「生命組畫」中，孟克期望藉著這一系列作品謳歌「生命、愛情和死亡」等永恆的主題，也是表現眾人面臨「世紀末」時的憂慮與恐懼。一八九三年的一個黃昏，孟克與兩個朋友沿著一條小徑在夕陽下散步。忽然間，孟克望見天邊落山的太陽像血一樣鮮紅。

那時的他為了創作終日疲憊不堪而且病魔纏身，見此景一陣憂傷湧上心頭。於是他停下腳步，呆呆地佇立在路邊，一瞬間彷彿天地都要窒息了，一股無法名狀的恐懼和不安急速湧上他的心頭，他覺得四周似乎被一聲巨大而持續不斷的尖叫聲震得搖搖晃晃……恐怖的經歷過後，孟克就創作了這幅《呐喊》，將那一瞬間親身體會的恐懼付諸筆端。

畫面上，昏暗的黃昏，天邊的雲彩鮮紅而壓抑，遠處黑色的群山透露著死亡的氣息，一切都令人毛骨悚然的恐怖氣息。在一條似乎沒有盡頭的木橋上，一個骷髏頭模樣的人正在歇斯底里地張大嘴吶喊，他的雙手捂著耳朵，

臉部扭曲，空洞的眼窩像是嚇得失了神。這幅《吶喊》後來被認為是畫家的「生命組畫」中最為強烈、最富表現力的作品。

　　現實中深陷恐懼陰影的孟克，用表現主義的手法，幾乎是駕輕就熟地完成了這幅讓人望而生畏的《吶喊》。正是由於畫家對恐懼的感同身受，才造就了這幅畫出來的「恐懼」之作，也算是不幸中的一點萬幸吧！

小知識

愛德華·孟克（一八六三～一九四四），挪威表現主義畫家和版畫複製匠。他對心理苦悶的強烈的、呼喚式的處理手法對二十世紀初德國表現主義的成長起了主要的影響。《吶喊》是孟克最著名的代表作，被認為是存在主義中表現人類苦悶的偶像作品。在世紀之交時期孟克創作了交響樂式的「生命的飾帶」系列，《吶喊》屬於這個系列，該系列涉及了生命、愛情、恐懼、死亡和憂鬱等主題。

表現主義，二十世紀初至三〇年代盛行於歐美一些國家的文學藝術流派。第一次世界大戰後在德國和奧地利流行最廣，首先出現於美術界。他們的美學目標和藝術追求與法國的野獸主義相似，只是帶有濃厚的北歐色彩與德意志民族傳統的特色。表現主義受工業科技的影響，表現物體靜態的美。

出身貴族的殘疾畫家

《紅磨坊舞會》

「儘管從他那奇醜無比的外表說來這是一個極其荒唐的說法，土魯斯·羅特列克是很迷人的。」

——羅特列克

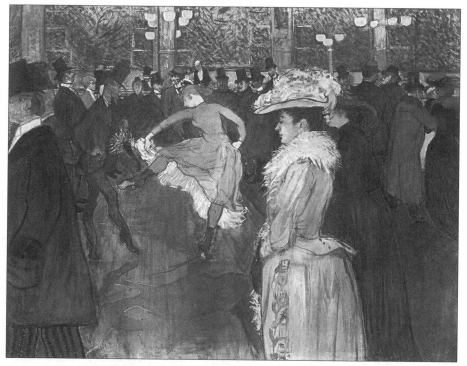

　　十九世紀的法國畫壇，還有一個不容忽視的身影，那就是出身貴族的殘疾畫家羅特列克。他以在畫中描述法國著名的紅磨坊舞會盛況而聲名鵲起，雖然殘疾的肢體帶給他並不完美的一生，但是羅特列克筆下那鮮活生動的舞會場面，始終洋溢著生命的熱情，讓人過目不忘。透過這幅《紅磨坊舞會》，我們便可一窺當時法國社會的動感一面了。

走進近代繪畫

　　一八六四年羅特列克出生於法國阿爾比的一個世襲貴族家庭，顯赫的出身並沒有給這個孩子帶來一生的好運。童年時，羅特列克和其他貴族子弟一樣，喜歡在馬背上玩樂。可是在一次騎馬郊遊中，年幼的他落馬後摔斷了腿，後來又一次雙腿骨折，導致了下肢的終身殘疾。醫生斷言羅特列克再也不會長高了，可憐的他變成了「侏儒」。

　　好在羅特列克天性堅強樂觀，雖然承受巨大打擊仍然沒有失去繼續生活的勇氣。也許是上天垂憐境遇悲慘的人，為他們關上一扇門後必然會留一扇窗，很快羅特列克發現了自己過人的繪畫天賦，身體的缺陷被他的才華所彌補。一八八二年，羅特列克開始學畫，十八歲的他來到巴黎進入柯爾蒙畫室，學院式的教學沒有給他帶來非凡的進步，反而是在與貝爾納等新一代畫家接觸時獲益良多，爾後羅特列克又結識了梵谷和高更，那時，他先著迷於寫實派的自然主義畫風，後來對寫實繪畫的繁瑣失去了耐心，轉而傾向於竇加式的印象派畫法。

　　羅特列克的藝術生命真正的輝煌時期，是在巴黎蒙馬特爾居住的那些日子。一八八六年，羅特列克遷到巴黎蒙馬特爾區，這是一個新興的娛樂區。身為貴族，他自幼就生活在奢侈享樂的環境中，性格自然放蕩不羈，在這個半上流社會中，他經常出入其中，與形形色色的人們打交道，尋求內心的平衡和麻醉。

　　不同的是，羅特列克手裡始終握著一支畫筆，懷揣創作的熱情，有時他甚至出入妓院等地，描繪不同人物的生活與姿態，他並非有意識地揭露什麼，而僅僅是出於對被眼前人物理想形態的感動。終於，他發現了自己藝術靈感的來源地，紅磨坊舞會。

　　一八八九年，巴黎舉辦了世界博覽會，一時間充斥著來自世界各地文化的影子，英國豔舞也開始在巴黎流行，無論是沒落的貴族還是新興的富人，

他們都鍾情於感官享樂。巴黎北部的蒙馬特高地，是當時有名的燈紅酒綠之地，歌舞廳、咖啡館、酒吧、妓女、藝術家等三教九流雲集於此。蒙馬特的舞林高手們不滿於時下流行的英國豔舞，又獨創了全新的法式豔舞，就是在華麗而裸露的服飾包裝下，在歡愉而嘈雜的音樂中，舞女們重複著高難度的踢腿動作，讓世人目瞪口呆。一八九〇年，紅磨坊舞廳在蒙馬特高地開張，立刻就以康康舞名揚天下。羅特列克應紅磨坊之邀描繪廣告招貼畫，他的作品出現在巴黎的大街小巷，一夜成名。歌舞昇平中，羅特列克沉醉於熱鬧的夜生活，這位藝術家似乎在享受，又似乎在冷靜觀察。紅磨坊那熱鬧無比的喧囂，那繁華落幕後的寂寞與無奈，找到了真實生活的來源，它所帶給畫家的藝術素材，使他的作品從此大放異彩，這幅《紅磨坊舞會》就是羅特列克同題材油畫中的一幅。後來，因為羅特列克的名聲，紅磨坊又興盛了一個世紀。

可以說，沒有這位出身貴族的殘疾畫家羅特列克的畫，就不會有紅磨坊的今天。

小知識

羅特列克（一八六四～一九〇一），法國畫家。他出生於法國阿爾比的一個世襲貴族家庭，逝於馬爾羅美城堡，年僅三十七歲。做為藝術的革新者，他以描繪那些抓住並準確表現巴黎蒙馬特地區豪放不羈的藝術家們的生活特點的表演藝人而著稱。代表作有《現代四對舞》、《紅磨坊歌舞》、《紅磨坊舞會》等。

為病妻作畫

《沐浴的裸女》

「波那爾嚮往寂寞的、不受干擾的生活。一個聲稱無家、
無牽掛、過去一片空白的人能吸引他也是不難理解的。」

——薩拉·懷特菲爾德

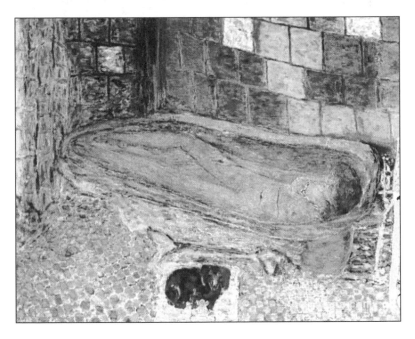

　　如果問哪一位畫家筆下描繪的浴女最多，法國人波那爾首當其衝。這位
深受印象主義和新印象主義影響的畫家，對沐浴的女子始終情有獨鍾，作品
多為描述室內景裸女，其中很多是以自己的妻子瑪特為模特兒的。有人說波
那爾的家居生活對其生活觀念和藝術主題的內在影響巨大，事實的確如此，

瑪特體弱多病，波那爾的生活與創作中心都和愛妻密切相關，這幅以病中妻子為主角的《沐浴的裸女》就是最好的證明。

一八九三年，波那爾與「生命中的她」瑪特相遇，年輕的兩人愛得癡狂，遂結為終生伴侶。這個身世不詳的女子始終頗為神祕，直到一九二五年兩人結婚時，波那爾才聽說她的原名是瑪麗亞・布林森。出身中產階級家庭的波那爾傳統觀念頗重，對家人一向非常依戀，正是因為他意識到和瑪特的關係不夠體面，才維持了幾十年的未婚同居關係，甚至到最後結婚時，只有他們的管家路易莎・布瓦拉夫婦參加了婚禮。也許是出於對世俗看法的畏懼，也許是為了保護兩人平靜的家庭生活，直到波那爾去世之後，他的家人才得知了這段婚姻的存在。

在這個隱祕的兩人世界中，原本神祕的瑪特更顯得不可捉摸。在為數不多的朋友記憶中，這個柔弱的女人像極了一隻受驚的小鳥，走路輕飄飄的像是長了翅膀，纖細的腳後跟似鳥足般瘦弱，她尤其喜歡水，偏好沐浴。那沙啞的聲音與清脆鳴啼的小鳥大相徑庭，常常上氣不接下氣。由於過度的瘦小與纖弱，瑪特的健康狀況總讓身邊的人為她捏一把冷汗，早在波那爾和她相遇之初，醫生就對她的健康狀況下了判決書，認為她的生命隨時可能結束。於是，隨後幾十年令人膽顫心驚，瑪特越來越深居簡出，脆弱多疑身患肺結核的她在人到中年之時精神壓力日益加劇，也變得虛妄偏執。有時夫婦兩人散步時，瑪特總撐一把傘，是為了防人偷窺，她還不允許波那爾與同行交流，理由竟是怕被別人偷襲……這一切病妻的荒謬舉動並沒有把波那爾嚇跑，癡情的波那爾始終不離不棄地陪伴在馬特身邊悉心照料，為她奉獻一生的愛。為了緩解瑪特的病痛，波那爾常帶她去法國各處溫泉小鎮，讓她在那些地方接受水療，以防治咳嗽，調養神經。兩人長年累月地寄宿偏遠的別墅和廉價的旅館，過著一種漂泊的生活。瑪特對浴缸有著近乎病態的依賴，波那爾則鍾情於描繪瑪特在浴缸中的沐浴情景，那時，小小的浴缸就彷彿是夫

妻倆的一座城堡，一個心靈的庇護所。

一九一四年到一九一九年間，波那爾筆下出現的以病妻沐浴為主題的作品最多。一九二五年，波那爾創作了這幅《沐浴的裸女》，雖然當時的瑪特已經五十多歲，但畫面上描繪的她看起來像二十多歲，寧靜的氣氛和透明的空氣使人感到清新不已。透過這幅畫，我們可以看出畫家不願承認情人的衰老。作品中鮮亮的色彩和跳動的旋律，仍舊給人一個浪漫的幻想，依舊宣洩著一種抗拒悲傷的活力。

孱弱的瑪特最後還是離開了這個並無太多留戀的人間，離開了深愛她一生的丈夫，離開了她最後的庇護所「浴缸」。據統計，波那爾在一生中為瑪特畫了差不多四百幅肖像畫，每幅都飽含著對愛妻的濃濃愛意。

小知識

波那爾（一八六七～一九四七），法國畫家。早期從事廣告和舞臺美術設計，曾經是那比派成員，畫風具有東方趣味。一八八九年定居巴黎，主要創作油畫和版畫插圖，作品多取材室內景、靜物和裸體模特兒，畫風又受印象主義和新印象主義影響。代表作有油畫《逆光下的女裸體》、《鄉間餐廳》，版畫插圖《達芙尼與克羅依》、《自然史》等。

疾患在藝術面前折腰
《國王的悲傷》

「我所夢想的是一種平衡、純潔、寧靜、不含有使人不安或令人沮喪的題材的藝術，對於一切腦力工作者，無論是商人或作家，它好像一種撫慰，像一種鎮定劑，或者像一把舒適的安樂椅，可以消除他的疲勞。」

<div align="right">——亨利・馬諦斯</div>

　　一九〇五年，一群年輕畫家在巴黎秋季沙龍展出了自己的傾心之作，這些色彩鮮豔大膽、形象簡單的作品，一經問世便震驚了整個畫壇，更有人直接驚呼道「這簡直是野獸」！從此，「野獸派」登上了藝術舞臺。當時這些初出茅廬的後起之秀中，有一個代表人物，他就是野獸主義繪畫的領袖亨

利‧馬諦斯。這位將一生都奉獻於心愛事業的藝術家創作無數，可是到了晚年卻深受疾病的困擾，堅強的老人並未因此折腰，而是頑強地延續自己的藝術生命，期間創作了這幅《國王的悲傷》。

亨利‧馬諦斯出生在法國北部小鎮卡托，逝於尼斯的西米亞茲，早年從事法律事務，二十三歲開始涉足畫壇，後來進入象徵主義畫家莫羅的畫室，大師對色彩的見解對年輕的馬諦斯影響很大。畢業後又受到席涅克的點彩派影響，還吸收梵谷和高更等印象派所長終於形成了自己「野獸派」的畫風，那就是大膽的色彩、簡練的造型、和諧一致的構圖以及強烈的裝飾性，以單純的線條和色彩勾勒藝術形象。一九〇八，馬諦斯公開表示了自己的藝術觀點：「奴隸式的再現自然，對我是不可能的事。我被迫來解釋自然，並使它服從我的畫面的精神。色彩的選擇不是基於科學，我沒有先入之見的運用顏色，色彩完全本能地向我湧來。」

到了晚年，馬諦斯由於關節炎和嚴重的風溼病，不能坐在畫架前繼續他心愛的工作。此時的他雖然已是享譽世界的藝術大師，創造了足夠多的輝煌，但這位年近八旬的藝術家並未就此止步。由於風溼病已經令老人的雙手嚴重變形，拿不起畫筆，他就讓助手將畫筆綁在長杆上，再將長杆綁在自己的手臂上。蘸上顏料後，馬諦斯就用手筆控制畫筆在天花板上作畫，這種艱難的創作方式對正常人來說就是一種折磨了，更何況一個患病的老者，可是倔強的大師誓不低頭。後來，馬諦斯又為自己開闢了藝術創作的新天地，就是剪紙藝術，他幾乎把全部時間和精力都投入到了剪紙創作中。有時一些仰慕者去訪問他，會發現馬諦斯的臥室從天花板到四壁全都佈滿了彩色剪紙，有的黏在畫布上，有的釘在牆上，有的則從空中垂落到地板上。馬諦斯對他們說：「剪紙是至今我所發現的表達自己最簡單、最直接的方法，剪紙就是給色彩加上形態，其工作猶如給石塊雕刻上形態的雕塑家所做的工作一樣。」正是這些炫目的彩色紙張幫助病中的畫家最大限度地發揮了藝術表現

力，就是這種最簡單、最直接的方式延續了馬諦斯的藝術生命。

這幅《國王的悲傷》就是馬諦斯這一時期的代表作，大師利用剪紙的方式進一步發展了他繪畫作品中那種裝飾風格的優美韻致，富於幻想的情調，創造了一種神話般的如夢似幻的境界。畫面明朗而歡愉，躍動著一種旺盛的生命力，洋溢著春天的氣息。這些美妙的充滿生命力的作品，正是這位病痛纏身的藝術家頑強不息、堅持創作的真實寫照。

疾患，在藝術面前折腰！

亨利‧馬諦斯（一八六九～一九五四），法國著名畫家，野獸主義繪畫運動的領袖和主要代表人物，油畫家、雕刻家和版畫家。他以使用鮮明、大膽的色彩而著名，與畢卡索一起被視為二十世紀法國畫派兩位最重要的藝術家。代表作品有《舞蹈》、《國王的悲傷》、《金魚》等。

野獸派，二十世紀最早出現的新藝術象徵主義的畫派，其特點是狂野的色彩使用和強烈的視覺衝擊力，常給人不合常理的感覺。野獸派畫家實現了色彩的解放，他們原意是使用從顏料管裡直接擠出來的強烈的色彩，而不想刻劃自然中的對象，這樣做不僅是想引起視網膜的振動和要強調浪漫或神祕的主題，而更重要的是想樹立與此截然不同的新的繪畫準則。

他為色彩傾倒

《黃·紅·藍》

「藝術所賴以生存的精神生活，是一種複雜而又確切的，超然世
外的運動。這種運動能夠轉化為天真，這就是人的認知活動。」

——瓦西里·康丁斯基

身為抽象派的鼻祖，康丁斯基對色彩的癡迷已經到了無可自拔的地步，他極度重視作品中色彩與線條的勾勒。這幅《黃·紅·藍》就是康丁斯基極具代表性的作品，透過它，畫家對色彩的執著追求可見一斑。

十九世紀末，法國印象派畫展在俄國舉行。康丁斯基在莫內的名作《乾

草垛》前佇立了很久不願離去，他不解與眼前的十幾幅構圖簡單又一模一樣的《乾草垛》到底有什麼不同。經過仔細的觀察，康丁斯基參透了大師的用意，原來莫內捕捉到的是草垛在不同光線下呈現的色彩美。恍然大悟的康丁斯基驚豔於眼前發現的色彩之美，也更加臣服於大師的盛名之下。從此以後，康丁斯基找到了自己藝術道路的新走向，那就是追逐並記錄色彩的玄妙。

二十世紀初的一天傍晚，藉著暮色的朦朧，康丁斯基驚奇地發現自己之前創作的一幅作品在夕陽下是如此動人！他欣喜不已。翌日，他又在陽光下欣賞這幅畫，卻在萬般努力之下，也捕捉不到之前震撼的美麗色彩了。失望的康丁斯基困惑不已，為什麼明明是相同的一幅畫，卻帶來如此不同的視覺效果呢？經過反覆思考後，畫家終於發現了其中的原因。

原來在明亮的光線下觀賞畫作，人的注意力總會首先被畫面上的具體形狀所吸引，在一些畫家刻意安排的亮點中忽視色彩本身的美。然而將畫作移至光線昏暗的朦朧環境中，由於人的眼睛不能清晰辨別畫中的具體形象，視線的焦點會全部投入到絢爛的色彩上去，那種震撼人心的美麗隨之而來。這就是畫家先後兩次觀畫差異的原因所在，於是康丁斯基頓悟，只有在沒有具體形象的畫面中，也就是在抽象的畫面中，色彩才可以被淋漓盡致地表現出來。

一九一〇年，康丁斯基創作了第一幅抽象的水彩畫作品，該畫被認為是抽象表現主義形式的第一例，標誌著抽象繪畫的誕生。在這樣一幅作品中，除了一團團大大小小的色斑和扭曲、激盪的線條外，幾乎看不到其他任何內容，在淡淡的奶油色打底效果下，一種如同夢幻般的氛圍被烘托出來，筆觸輕盈而歡愉，一切色彩的分布與線條的走向都毫無規律可言。

人們已經看不到可以直觀辨認的具體形象，畫家是在以純粹抽象的色彩

與線條，來表達作品的內涵與精神。觀者細心品味之後，彷彿感受到精神世界中一閃而過的東西卻又無法清晰地表達出來。康丁斯基試圖透過這樣一幅抽象畫表現自己的觀點，那就是藝術創作的目的不是捕捉對象的外形，而在於捕捉其內在精神。後來，康丁斯基的創作靈感一觸即發，此類佳作頻出，其中這幅《黃・紅・藍》更是將抽象主義的真諦融入其中。

康丁斯基在變幻的色彩中，找到了藝術表現的出路與前景，他是玩轉色彩的大師，抽象畫派的奠基人。

小知識

瓦西里・康丁斯基（一八六六～一九四四），俄裔法國畫家，藝術理論家。作品多採用印象主義技法，又受野獸主義影響，被認為是抽象主義的鼻祖。主要作品均採用音樂名稱，諸如《樂曲》、《即興曲》、《構圖二號》等。著有《點、線、面》、《論藝術的精神》、《關於形式主義》、《論具體藝術》等，闡述抽象藝術的理論。

摯友之死
《卡薩吉瑪斯的葬禮》

「我的每一幅畫中都裝有我的血，這就是我的畫的含意。」

——畢卡索

　　一九〇〇年起至一九〇四年，年輕的畢卡索開始往來於西班牙及巴黎之間。當時的生活條件很差，畢卡索的生活很艱辛。因為早期在西班牙受教育時受到西班牙式的憂傷主義影響，同時汲取竇加、雅西爾及羅特列克畫風的特點，初露光芒的天才在這時期的作品瀰漫著一片陰沉的藍色，因此畢卡索人生的這個低潮被稱為「藍色時期」。這幅《卡薩吉瑪斯的葬禮》表現的就是當時他的好友卡薩吉瑪斯的死亡悲劇，是一抹「濃重的藍色」。

走進近代繪畫

當十九歲的畢卡索踏上巴黎的土地，除了被這裡五光十色的藝術流派吸引外，還對這個開放城市中的一切充滿了新鮮感，尤其是這裡興盛的娛樂業及對性的自由。巨大的誘惑俘虜了正值青春期的畢卡索，他經常和朋友卡薩吉瑪斯體驗巴黎各種刺激的生活，後來以極大的熱情創作了一系列情人肖像，來讚美肉慾床笫之歡。畫面上輕浮放蕩的氣氛和興奮激動的情緒顯露無疑。

同樣年輕的卡薩吉瑪斯是畢卡索兒時的夥伴，他特意追隨畢卡索來到巴黎，並成為了畫家的模特兒。他又高又瘦，留著和畢卡索一樣的長髮，在巴黎的日子，兩人幾乎形影不離。後來，卡薩吉瑪斯愛上了一位有著西班牙血統的模特兒吉爾曼尼・卡加羅，輕浮的吉爾曼尼總是隨處賣弄風情，這令卡薩吉瑪斯深為痛苦，陷入心理矛盾。身為好兄弟的畢卡索看不下去了，決定熄滅卡薩吉瑪斯對吉爾曼尼的愛情之火，讓他遠離煩惱，於是一九〇〇年十二月二十日，畢卡索帶著卡薩吉瑪斯動身返回巴賽隆納。碰巧此時無政府主義者在西班牙處處令人生厭，長頭髮和不修邊幅的外表引起了人們的反感，甚至是懷疑與厭惡。本就留戀巴黎燈紅酒綠的卡薩吉瑪斯忍受不了這一切，又獨自回到巴黎，開始頻繁地出入妓院尋花問柳。此刻，畢卡索則留在了馬德里。

卡薩吉瑪斯回到巴黎後舉辦了一個晚會，邀請了眾多好友參加，其中就有讓他愛恨交加的吉爾曼尼。在晚會快要結束之時，絕望的卡薩吉瑪斯抽泣著掏出一把手槍對準了吉爾曼尼，吉爾曼尼見狀大吃一驚，急忙臥倒，射出的子彈只擦傷了她的後頸。於是，眼神迷茫的卡薩吉瑪斯繼而舉起槍對準了自己的太陽穴扣動扳機。幾個小時後，卡薩吉瑪斯年輕的生命在醫院裡結束了。

很快，卡薩吉瑪斯的死訊傳到了馬德里，痛失好友的畢卡索悲傷不已。卡薩吉瑪斯的音容笑貌與此刻的陰陽相隔讓畢卡索很受觸動，並且隨著時間

的推移更加強烈，於是他創作了這幅以死亡為主題的作品《卡薩吉瑪斯的葬禮》，後來成為其藍色時期的代表作。這幅畫最初的名字是《招魂》，後來改成了《卡薩吉瑪斯的葬禮》。

可以說畢卡索的這幅作品是一次新的嘗試，它不僅寄託了畫家對友人離去的哀思，更標誌著藍色時期的開始。自從卡薩吉瑪斯死後，孤單的畢卡索越來越內向、憂鬱，他已經無法忍受馬德里的世俗生活，便動身回到巴賽隆納，將全部的精力投入到工作中去，他開始在藝術創作中尋求心靈上的淨化，而不是心理上的安慰。

小知識

巴勃羅・畢卡索（一八八一～一九七三），享有盛譽的西班牙畫家、雕塑家。法國共產黨黨員。他是現代藝術的創始人，西方現代派繪畫的主要代表。畢卡索是個不斷變化藝術手法的探求者，印象派、後期印象派、野獸的藝術手法，都被他汲取改變為自己的風格。他的一生輝煌之至，是有史以來第一個在世時親眼看到自己的作品被收藏進羅浮宮的畫家。一生佳作無數，代表作有《卡薩吉瑪斯的葬禮》、《生命》、《安樂椅上的沃爾嘉》、《亞維農少女》、《拿菸斗的男孩》、《農夫的妻子》等。

燒畫取暖的「藍色時期」

《生命》

「我相信精神上的真誠與藝術上的真實。」　　　——畢卡索

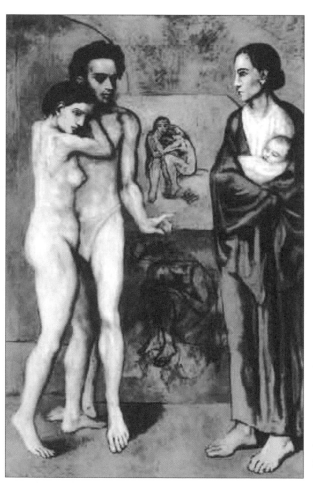

一九〇〇年至一九〇四年，對初出茅廬的畢卡索來說，無疑是一段艱苦的歲月，在藝術道路上剛起步的他開始了「藍色之旅」，這段時光就是著名的「藍色時期」，這幅《生命》就是畢卡索在該時期最大幅的作品，也是當之無愧的代表作。

在經歷了好友卡薩吉瑪斯之死後，畢卡索調整心情，於一九〇一年重返巴黎。這一次，他住在位於克里希大街的寓所裡。由於房間太小，所以畢卡索的生活起居和工作都在其中，即使如此艱苦的環境，天才的靈

感也並未因此消失。隨著風格的突破，畢卡索的創作數量劇增，著名的《藍室》就是在這間陋室內誕生的，它揭開了畢卡索「藍色」時期的序幕。那時的畢卡索將藍色視為最愛，不僅衣著，甚至連思考事物與觀察外界都是藍色的，他認為藍色是「顏色中的顏色」，「藍色時期」由此開始。

一日，畫商弗拉在自己藝廊中安排了一次畢卡索的個人畫展，這次畫展吸引了一位舉止優雅、氣質不凡的年輕人的目光，他被畢卡索的畫作魅力所震懾，同時畢卡索也對他的睿智風采與獨到見解推崇備至，從此以後兩人成為了十分親密的好友。這個年輕人就是當時的詩人兼評論家馬克斯·雅各，他為畢卡索的「藍色天空」帶來一絲曙光。整個冬天，畢卡索都待在雅各旅館的小房間裡，他們席地而坐，裹著大衣，馬克斯經常朗誦自己和其熱愛的蘭波、魏爾倫及波德賴爾等人的詩作，有時直至夜深人靜。胸懷遠大志向的藝術家們，在這個寒冷的冬天彼此感受著溫暖，抵禦現實的冷酷與艱辛，友誼在談笑間得到昇華。

在那兩年裡，感情甚好的畢卡索和馬克斯分擔貧窮，相互扶持。一九〇二至一九〇三年兩年間，畢卡索的畫得不到人們的認可，根本賣不出去，日子過得捉襟見肘，異常困苦。馬克斯就邀他來自己在伏爾泰大街上的頂樓同住，那時兩人共用一張床，有時甚至共用一頂禮帽。晚上畢卡索作畫時，馬克斯在床上睡覺，白天他到外出做工，畢卡索在家休息。最窮困的日子，兩人連一日三餐都無法保證，經常餓著肚子。生性幽默的馬克斯還曾扮作有錢的收藏家，用假名到畫廊中詢問：「你們有畢卡索的作品嗎？」對方回答：「畢卡索？沒聽說過。」此時馬克斯就會故作驚訝地大叫道：「怎麼？這是個天才！你們這樣的畫廊沒有這位藝術家的作品，真是遺憾！」這戲劇性的一幕，無疑是兩個年輕藝術家在面對困境時的樂觀表現。

是年的冬天格外漫長，畢卡索連取暖的錢都沒有了，為了抵禦刺骨的寒冷，他竟然不得不燒畫取暖。眼見熊熊火焰吞噬了自己的心血之作，似乎也

走進近代繪畫

吞噬了畢卡索的自信。畢卡索陷入極度的絕望，他曾懷疑自己作品的價值，懷疑自己所走的道路。就在畢卡索快被現實打垮之際，忠實的馬克斯始終站在一旁給予他莫大的鼓勵，並且堅定地斷言畢卡索命中註定會有錦繡前程。可能正是應驗了馬克斯的美好願望，很快畢卡索就獲得了接二連三的畫展機會，從此生活也有了改善。在此期間，他創作了這幅感人至深的《生命》。

這是一幅反映底層人民生活現狀的作品，畫面以憂鬱的藍色調為主，左側一對年輕情侶以裸體形式出現，右側是一位懷抱嬰兒的母親，畢卡索透過描述一個家庭的形象來展示他們的貧困，體現了生活的沉重。畢卡索還特意借鏡了塞尚的粗線條表現方法，將底層人民生活悲涼與悽楚的一面體現無疑。

一九〇〇年到一九〇四年的藍色時期，畢卡索曾八次翻越庇里牛斯山脈，往返於法國和西班牙之間。直至一九〇四年，他終於告別了祖國西班牙，真正地定居在巴黎，藍色時期隨之結束。

小知識

畢卡索不同的創作時期：一八八一～一九〇〇年，童年時期；一九〇一～一九〇三年，藍色時期；一九〇四～一九〇六年，粉紅色時期；一九〇七～一九一六年，立體主義時期；一九一七～一九二四年，古典主義時期；一九二五～一九三二年，超現實主義時期；一九三三～一九四五年，蛻變時期；一九四六～一九七三年，田園時期。

畢卡索的第一任妻子
《安樂椅上的沃爾嘉》

「藝術需要成功，這不只是為了生活，主要還是為了能看清自己的
工作。」
　　　　　　　　　　　　　　　　　　——畢卡索

身為永遠的藝術大師，畢
卡索不僅因為筆下數不清的傳
世佳作享譽世界，還常為自己
豐富的感情、婚姻史被人們津
津樂道。這位天才畫家的成功
常常伴隨著身邊來往穿梭的女
人，女人給了他生活的熱情，
更給了他創作的激情。美麗的
芭蕾舞者沃爾嘉是畢卡索的第
一任妻子，在兩人共同生活的
日子裡，他為妻子畫了這幅肖
像《安樂椅上的沃爾嘉》。

畢卡索的一生出現了各式
各樣的女人，她們是他生命不
同階段的繆斯。忽略那些短暫
的露水情緣的，真正相伴時間
長達數年的女子並不多，往往

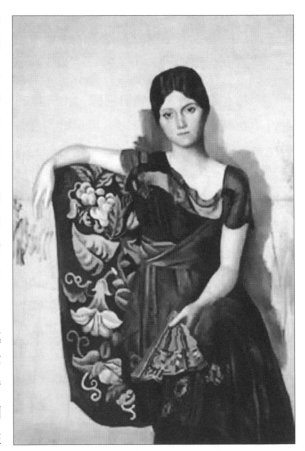

243

當她們與畢卡索相識或者分手時，對於其畫風的影響都產生了巨大的作用。

一九〇四年，二十三歲的畢卡索定居在塞納河北岸的一個藝術家聚集地──蒙馬特高地。在這裡，他遇到了生命中的第一個女人，一個叫費爾南德·奧立弗的美女。費爾南德是當時的模特兒，畢卡索邀請她到自己的畫室中創作，隨後兩人墜入情網。容貌出眾的費爾南德比畢卡索小六個月，性格潑辣，身材豐滿，她很快便與畢卡索過起了清貧的同居生活，兩人很高興地生活在一起。在費爾南德的陪伴下，畢卡索度過了一九〇四至一九一一年重要的的藝術轉型期。幾年間間，他從憂鬱的藍色時期過渡到歡愉的粉紅色時期，畫面上開始洋溢著越冬的幸福感，這一切與費爾南德帶給他的甜蜜愛情不無關係。為了表達對心愛姑娘的深情厚誼，畢卡索以費爾南德為原型創作了《持扇少女》。

後來，多情的才子移情別戀，與昔日的戀人分手。此後的幾年，畢卡索身邊不斷有新的情人的身影，可是她們沒有一個真正走入他的內心，都只是他生命中的過客而已。直到一九一七年二月，他被一個名叫沃爾嘉·高格露娃的俄羅斯古典芭蕾舞者深深吸引。優雅的沃爾嘉是俄羅斯帝國軍隊上校的女兒，擁有一種高高在上的貴族氣質，舉手投足間盡現大家閨秀之風，這一切都使畢卡索大為傾倒。出於對美女的追逐和男性的征服慾望，他開始對沃爾嘉大展追求攻勢。很快，殷勤的才子便擄獲了佳人的芳心，一九一八年七月十二日，兩人結為夫妻。婚後，沃爾嘉的生活很奢華，她也將畢卡索引入上流社會，畫家也很喜歡自己新的社交圈，他離開了布林曼咖啡館，每天晚上都和沃爾嘉看歌劇、參加派對。這次人生的重大轉折，使畢卡索的藝術風格發生了強烈的改變，他放下了立體主義，回歸到古典筆法，他為沃爾嘉創作了一幅極為古典的肖像，就是這幅《安樂椅上的沃爾嘉》。畫中的沃爾嘉穿著一件煙灰色夏衫，一手持摺扇，另一隻手臂搭在一件有著大花的披肩上，凝視的目光中流露出一絲憂鬱和傷感。

不久，沃爾嘉懷孕了，那一時期畢卡索筆下的女人突然變得巨大起來，有著畸形的小頭和肥胖的身軀。緊接著，畫家拋下了對肖像畫的熱衷，將興趣轉向了表現時間、空間和運動之中。後來兒子保羅出生，為了紀念兒子的出生，畢卡索畫了一幅名為《母與子》的畫。漸漸地，婚姻生活中的平淡與乏味浮出水面。畢卡索開始對生活中重複的平庸無聊、一成不變越來越憎惡，同時對沃爾嘉的性格也越來越感到難以忍受。同樣，沃爾嘉也對放蕩不羈的丈夫日益不滿，兩人開始爆發激烈的衝突並且日益疏遠。一九三五年，在共同生活了十七年後，畢卡索與沃爾嘉離婚，他的第一次婚姻宣告結束。

畢卡索的輝煌一生與女人的關係密切，這位性格複雜的畫家內心深處喜歡女人，因為她們不僅能給他帶來快樂，更能激發他創作的慾望，但是缺乏安全感的他又不自覺地排斥她們，因此，總是在與她們甜蜜的相處過後選擇離開。

小知識

畢卡索畢生致力於繪畫革新，利用西方現代哲學、心理學、自然科學的成果，並吸收民族民間藝術的營養，創造出了很有表現感的藝術語言；他的極端變形和誇張的藝術手法，在表現畸形的資本主義社會和扭曲了的人與人之間的關係方面，有獨特的力量。他的私人收藏，包括他自己及朋友的作品，都已捐贈給了法國政府。巴黎建有畢卡索博物館。

紅燈區的女人們
《亞維農少女》

「這好像在表示我們應該換換口味，用麻屑和石蠟來代替我們吃慣的東西。」

——喬治‧勃拉克

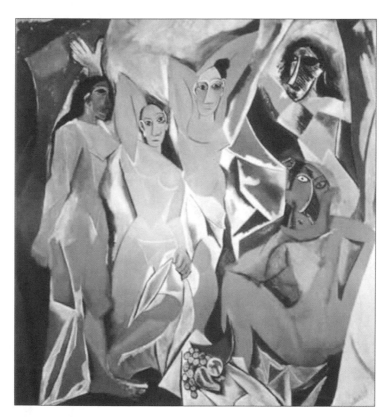

正當人們還在研究和品讀畢卡索「藍色時期」與「粉紅色時期」的作品時，在藝術上永遠先人一步、不斷創新的他，用一幅《亞維農少女》又一次

衝擊了人們的視神經。自此之後，他開始邁入了全新的「立體主義時期」，畫中「亞維農少女」的特殊身分也引起了輿論的軒然大波。

　　亞維農是巴賽隆納的一條街道，著名的紅燈區，那裡沒有什麼所謂的「亞維農少女」，如果有，也是指在此地招攬嫖客的妓女。生性叛逆的畢卡索總是喜歡與傳統背道而馳，挑戰眾人的道德觀，於是，他決定以亞維農的妓女為主角創作一幅妓女群像，這無疑是對當時主流社會的公然挑釁。這些亞維農的妓女並非是些風姿綽約的妙齡少女們，此畫的題目據說是源於詩人薩爾蒙的建議，將出賣愛情的妓女喻為純情少女，無疑給作品帶來了很多話題。

　　畢卡索與亞維農的最初接觸，始於他到法國之前，他時常去那裡買紙和顏料，因此結識了很多那裡的女人。最初的草圖中，這位天才開了一個任性的玩笑，他將自己的好友畫家馬克斯的祖母以及自己的女友費爾南德、瑪麗・洛朗森都做為模特兒畫入畫中，而且除了女人外還加了兩個男人形象，他們一個人手拿骷髏，一個人是水手。可是在後來的創作中，畢卡索改變了初衷，經過一次次的修改，才有了現在的《亞維農少女》的模樣。

　　畢卡索的創作過程是漫長的，他總是會迸發新的靈感，因此推翻之前的想法是常有的事。起初，畫家的草圖雖然誇張，但是仍然符合傳統，後來隨著創作的深入，越來越多的想法衝入了他的腦中，他腦中的亞維農少女時而清晰，時而模糊，最後他決定用立體的形式來表現。在最後完成的《亞維農少女》中，五個裸女的色調用藍色背景來映襯，背景也做了任意分割，整幅畫面沒有遠近的感覺，人物是由幾何形體組合而成的。一九〇七年，這幅顛覆性的作品出現在世人面前。面對如此一幅與藝術方法徹底決裂的立體主義作品，前來觀看的人都頗為摸不著頭緒，一時間接受不了。也許是從來沒有哪張畫能像這張一樣令人不安，有人直言它看起來實在太醜陋，就像一面被魔鬼打破的鏡子，映射出恣意張揚的長相。於是軒然大波隨之而至，畢卡索

的朋友們最後的評語竟是出奇的一致，全盤否定。奧列‧斯泰因說「他想創造四度空間」，馬諦斯說「這是一種暴行，是企圖嘲笑現代運動」，他的好友喬治‧勃拉克更是淡淡地說了一句：「這好像在表示我們應該換換口味，用麻屑和石蠟來代替我們吃慣的東西。」在一片羞辱聲中，畢卡索頃刻間陷入孤立，不過這一切並沒有打垮大師堅強的神經，而是更加激勵他繼續探索與前進，隨後便正式進入了其「立體主義時期」。

令人意想不到的是，在隨後的幾十年間，《亞維農少女》竟然使法國的立體主義繪畫得到空前的發展，甚而波及到其他領域。除了美術界，甚至在芭蕾舞、舞臺設計、文學、音樂等藝術領域，「立體主義」都以不同的形式出現，且引起了巨大的共鳴。《亞維農少女》不僅成就了畢卡索藝術事業的一次飛躍，更開創了法國立體主義的新局面。

小知識

立體主義，西方現代藝術史上的一個運動和流派，又稱立方主義，一九〇八年始於法國。立體主義的藝術家追求破裂、解析、重新組合的形式，形成分離的畫面，以許多的角度來描寫物件，將其置於同一個畫面之中，以此來表達物件最為完整的形象。物體的各個角度交錯疊放造成了許多的垂直與平行的線條角度，散亂的陰影使立體主義的畫面沒有傳統西方繪畫的透視法造成的三度空間錯覺。

有情人未成眷屬
《拿菸斗的男孩》

「具有達文西《蒙娜麗莎的微笑》似的神祕,梵谷《嘉舍醫師的畫
像》似的憂鬱的唯美之作。」
　　　　　　　　　　　　　　　　　　　　　　——評論家

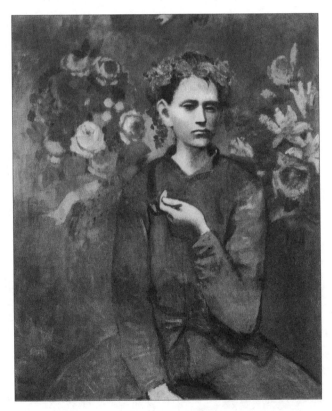

　　二〇〇四年五月五日,在倫敦舉行的蘇富比拍賣會上,畢卡索粉紅時期
的代表作《手拿菸斗的男孩》最終以一點零四億美金的天價成交,這個驚人
的價位創造了世界名畫拍賣史上的最高紀錄,成為世界上「最貴」的藝術

品，輿論界與收藏界一片譁然。其實眾人有所不知，在這幅作品背後，有一個纏綿悱惻的愛情故事。

一九〇五年，當時只有二十四歲的天才畫家畢卡索，停下了漂泊的腳步，在巴黎著名的蒙馬特高地安頓下來。期間他創作了這幅《拿菸斗的男孩》，畫面上，一位一臉稚氣的青春期男孩，身著藍色服裝，頭戴花冠，手裡拿著一支菸斗，神態寧靜而憂鬱。男孩身後的背景是兩大束色彩豔麗的鮮花。這一作品色彩清新明快，筆法細膩，畫家將人物與景致都刻劃得異常逼真生動。這可以說是畢卡索一生中很具代表性、也很經典的作品之一。

這幅佳作後來被德國猶太富商格奧爾格先生收藏府中。格奧爾格先生家住在柏林斯岡艾夫德大街，與他的世交好友美國人霍夫曼相鄰而居，因此兩家的兒女從小便兩小無猜、青梅竹馬。

霍夫曼的愛女貝蒂打從懂事以來，一直堅信比她年長一歲的格奧爾格的兒子史蒂夫就是家中名畫《拿菸斗的男孩》中的小男生，因為他們兩個長得太像了。在朝夕相處的日子裡，小貝蒂總用寫小紙條的方式向史蒂夫提出請求，每次她都把寫好的紙條藏在畫的背後，而那時史蒂夫的最大的樂趣就是在「小男孩」的身後讀到小貝蒂的紙條。

隨著時光的推移，兩個小傢伙慢慢長大。十八歲時，貝蒂畫了生平第一幅素描，並把它做為聖誕禮物送給了史蒂夫，史蒂夫第一次吻了他心儀的女孩。這幅素描上，描繪的就是史蒂夫站在名畫前面的情景。

一九三七年一月，戰爭爆發了。格奧爾格試圖用重金購買英國護照並攜全家逃走時，遭人出賣，在霍夫曼的幫助下，史蒂夫以難民的身分獲得了成為英國家庭養子的資格，與貝蒂一家準備一同乘坐火車逃出德國。但是在登車時忽然發現，史蒂夫的名字竟被陰錯陽差地調到了下趟火車的旅客名單中。無奈之下，一對少年情侶在車站灑淚告別。眼看著貝蒂乘坐的火車漸行

漸遠，史蒂夫把右手貼在前胸，示意貝蒂無論發生什麼，他的心都永遠跟她在一起。

可是，下一趟火車終究沒有開出柏林，史蒂夫與貝蒂因此失去了聯繫。回到美國後的霍夫曼一家，時刻關注著歐洲戰局的變化，希望找到好友一家人的下落。戰後，霍夫曼一家開始了尋找格奧爾格一家的艱難旅程。最後，他們在德國政府的公文中獲知，格奧爾格家中除了少數成員逃到非洲外，其他成員無一逃脫。悲傷地貝蒂帶著破碎的心離開了德國。

一九四九年貝蒂嫁給了一個來自波士頓的優秀青年約克·格魯尼。一九五〇年，貝蒂跟隨著新婚的丈夫，以美國駐英國大使夫人的身分來到了倫敦。當她得知倫敦蘇富比拍賣行正在舉行的拍賣品中有格奧爾格家族收藏的藝術品時，馬上到了拍賣會現場。正當她因為沒有得到少年時心上人一家的下落準備失望而歸時，忽然聽到了一幅畫的名字：「畢卡索《拿菸斗的男孩》……」往事重現，貝蒂瞬間淚如雨下，最後她以二萬八千美金的高價將這幅承載許多回憶的名畫帶回家中。

一九六五年十月的一天，正在花園中修剪花草的貝蒂，看見僕人帶著一位陌生客人到了自己的面前。正當她疑惑地打量著來客時，那個男人用大海一樣深情的眼睛看著貝蒂，然後緩緩地摘下了帽子，輕聲用德語說道：「妳好嗎？我的小貝蒂！」聽到日思夜想的熟悉聲音，貝蒂的臉頓時失去了血色。他還活著！原來二十八年前，本該命喪集中營的史蒂夫，在最後關頭被美國士兵解救了回來。

激動的貝蒂挽著史蒂夫的手臂來到了書房，來到了一幅畫面前。史蒂夫抬眼望去，只見那幅熟悉的《拿菸斗的男孩》就在眼前，不禁潸然淚下。他習慣性地走到畫前，準備檢查畫的背面是否有他的小貝蒂留下的紙條，兩人含著眼淚相視而笑……

走進近代繪畫

當史蒂夫見到貝蒂的丈夫格魯尼，只說了一句話：「從我懂事起就有一個心願，希望貝蒂一生幸福，而你做到了，我也許沒有資格說這句話，但是我很想說謝謝你。」

二〇〇三年底，在貝蒂辭世一年半後，她的後人決定將此畫拍賣，這才有了剛開始提到的天價競標的一幕。後來，人們才得知重金買下此畫的正是史蒂夫，雖然和有情人未成眷屬，但這幅畫一直陪伴他走到生命的終點。

小知識

畢卡索自語：無論我在失意或是高興的時候，我總按照自己的愛好來安排一切。一位畫家愛好金髮女郎，由於她們和一盤水果不相協調，硬不把她們畫進他的圖畫，多彆扭啊！我只把我所愛的東西畫進我的圖畫。以往，繪畫是按累進的方式逐步來完成的，每天產生一些新的東西。因此，一幅畫是一個加法的總和。至於我，一幅作品如同一個減法的得數。我完成一幅畫，接著就把它毀壞掉。但是追根究底，什麼也沒有損失，猶如我抹掉的一部分紅色，它將在另一個部位重新出現。

顛沛流離的名作
《農夫的妻子》

> 「作品由素描建構，色與調弱化到最起碼的灰色與淺暗橘黃色；形體是幾何圖形化與綜合而成的，造成幾近壓抑其可辨認身分的效果，闖出桎梏，最終與形體剝離。」
> ——雅克·比斯

藝術大師畢卡索一生創作了不計其數的作品，很多都享譽國際，其作品的價值自然不言而喻，多次刷新拍賣成交價新高。然而，畢卡索其中一幅作品的命運卻是最為曲折坎坷的，那就是他的《農夫的妻子》，這部顛沛流離的名作在失竊九年後重新回歸人們的視線。

畢卡索一九〇四年曾經移居法國巴黎，這幅《農夫的妻子》，就是畢卡索當時在法國的一個農莊裡創作的。這幅畫

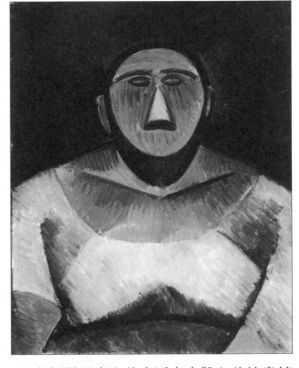

寬六十五公分，高八十一公分，是大師從現實主義畫派向立體主義繪畫轉折初期的代表作。畢卡索完成此畫後，就將其陳列在巴黎的私人畫室中，

走進近代繪畫

一九一八年，它奇蹟般地出現在十月革命後的莫斯科現代西方藝術博物館，一九三〇年又被移至俄羅斯的赫米蒂奇博物館。到了一九三八年，這幅名畫不幸被盜。期間歷經波折，最後這幅名畫落戶科威特王宮，在蓋上了王宮的印章後，成為科威特王宮中眾多的國寶之一，終於過上了安定榮華的生活。

可是好景不常，安穩日子沒過幾天，這位「農夫的妻子」最終還是逃脫不了顛沛流離的命運。一九九〇年八月，伊拉克軍隊佔領科威特期間，伊拉克摩托化師部隊上尉阿卜‧杜拉利用職務之便進入王宮，竊取了畢卡索這幅價值七千萬美元的名畫。更可惡的是，為了便於攜帶，阿卜杜拉竟然砸毀了畫框，把畫折成四折藏在軍服裡偷偷運到外面。可想而知，此後這位「農夫的妻子」又過上了之前浮萍般的生活，彷彿逃脫不了如此宿命一般。不過阿卜的如意算盤打得並不十分順利，他想把這幅畫在西班牙和法國出售，卻始終未能脫手。究其原因，其一是一直沒有合適的買主，其二是怕事情敗露，自己難逃穆斯林法律的無情制裁。因此，當千禧年的鐘聲敲響時，這幅畫還是沒有脫手。

到了二〇〇〇年初，阿卜開始透過在敘利亞的親戚薩利赫為名畫找尋買主。五月底，土耳其海關警方得到一則驚人的消息，有兩名敘利亞籍國際文物走私販正企圖透過土耳其的四名走私販，為一幅名畫尋找買家。於是土耳其警方決定精心部署，佈下天羅地網，決心將這些走私販一網打盡。六月初，警方人員偽裝成一位豪門富商的委託人，專程前往敘利亞，與那兩名走私販進行了接觸，表示願意重金購買名畫。討價還價後，雙方最終以六百五十萬美元敲定買賣。在警方的一再堅持下，雙方約定於土耳其伊茲密爾一手交錢一手交貨。當阿卜得知手中這塊「燙手山芋」終於要脫手時欣喜若狂，為了掩人耳目，他和兩名走私販把名畫藏在汽車祕密處，由此兩人親自駕車帶入土耳其境內，一路馬不停蹄如約趕到土耳其南部的伊茲密爾。正當他們在當地一個旅館的大廳和土耳其警方偽裝的買主見面交易時，發現兩

把手槍早已瞄準了他們，頓時嚇得目瞪口呆，無奈只好束手就擒。奔波近十載的「農夫的妻子」，終於又一次見到了陽光。

　　大師畢卡索飲譽世界畫壇，他的作品在國際上極被推崇，價格不菲。於是很多雙利慾薰心的眼睛都在暗地裡打量這些名作，意圖佔為己有，或者藉此大賺一筆。這種行徑是為所有藝術愛好者所不齒的，他們不願看到更多的名畫落入陰謀者的手中，不願讓享譽世界的珍品如「農夫的妻子」般過著顛沛流離的生活。

小知識

畢卡索是位多產的畫家，據統計，他一生創作的作品總計近三萬七千件，包括油畫一千八百八十五幅，素描七千零八十九幅，版畫兩萬幅，平版畫六千一百二十一幅。他的一生輝煌之至，是有史以來第一個活著親眼看到自己的作品被收藏進羅浮宮的畫家。在一次民意調查中，他以百分之四十的高票當選為二十世紀最偉大的十位畫家之首。全世界前十名最高拍賣價的畫作裡面，畢卡索的作品就佔了四幅。

獻給結婚紀念日的禮物

《生日》

「我在生活中的唯一要求，不是努力接近林布蘭、戈萊丁、丁托利克以及其他的世界藝術大師，而是努力接近我父輩和祖輩的精神。」

——夏卡爾

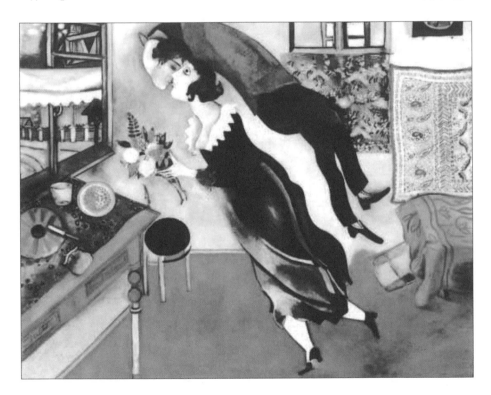

　　一個成功的畫家，背後往往都有一個溫馨的家庭。家庭，是他們發展藝術事業的原動力，是他們創作靈感的發源地，是他們疲憊、挫折時的避風港，是他們得意、欣喜時的安樂窩。因此，一個穩定的、充滿愛的家庭對藝

術家來說至關重要。俄裔法國畫家夏卡爾的成功，很大的原因就在於家庭的和諧，在於那個默默支持他的妻子，他的作品《生日》就是畫家獻給妻子的結婚紀念日禮物。

夏卡爾生於俄國，從小展露繪畫天分，十五歲時到彼得堡學習藝術。二十二歲時，英俊的青年與一個醫生的女兒相愛，同時認識了女友的朋友貝拉，竟然與她一見鍾情，於是跟女友分手了。夏卡爾曾經說過：「儘管我是第一次看到她，但是我知道，她就是我的妻子。」可是貝拉出身富商家庭，她的父母並不認同兩人的關係，他們希望女兒能找到律師或者商人那樣的如意郎君，堅決不接受這個追求藝術的窮小子。可是在熱烈的愛情面前什麼都是微不足道的，夏卡爾和貝拉執著地守護著對方。

二十三歲時，夏卡爾來到了巴黎。一九一五年，一對佳人喜結連理。就在這一年的七月七日，夏卡爾迎來了自己二十八歲的生日。這天畫家如往常般在畫室中工作，這時他的夫人貝拉手捧著生日蛋糕和鮮花，悄悄地走到他的身後。畫家這被突如其來的驚喜感動得大跳起來，回頭摟住夫人甜蜜地親吻起來。於是，這溫馨感人的一幕便深深印入了畫家的腦海，並以此為內容創作了這幅著名的《生日》。到了小夫妻第一個結婚紀念日時，夏卡爾富含深情地將這幅畫送給了愛妻，藉以表達兩人的婚姻對自己是一次重生的寓意。收到禮物的貝拉含著眼淚微笑著。

從此以後，和貝拉的浪漫愛情一直是他的創作主題，而那夢幻般的意境則成就了夏卡爾的獨特藝術風格。即使是在戰火紛亂的第一次世界大戰期間，夏卡爾的創作也從來沒有從寧靜的鄉村愛情生活中轉移過，在他的畫筆下，愛情正如春日花園裡怒放的鮮花，呈現出種種動人的風姿。心愛的貝拉和被愛情滋潤的畫家，總忍不住在畫布上飛起來，那些飄浮在空中的人和動物、鮮花甚至鬱鬱蔥蔥的林蔭小路，組成了夏卡爾畫布上的世界。可以說，自夏卡爾與貝拉結婚後，美麗而忠誠的貝拉一直是夏卡爾創作的靈感泉源。

走進近代繪畫

有人形容他是上帝派到人間的小提琴手，一遍又一遍地拉著愛情的頌歌，因此他的一生都對愛妻懷著無限的深情，在畫布上熱情洋溢地讚美著這個優雅的女人，尤其是每年兩人的結婚紀念日，他都會為貝拉畫一幅肖像。從二十二歲與夏卡爾相識的妙齡女子，到五十七歲去世時的成熟婦人，溫柔的貝拉總是牽著丈夫夏卡爾的手，與他一起在天空和大地之間飛翔。正是她永不停歇的愛情讓畫家在溫暖中度過一生，使得夏卡爾總是那麼溫厚而充滿熱情，還帶著幾分童稚的天真。如果沒有貝拉，夏卡爾甚至不能直接張望這個世界，貝拉去世後，他曾經有幾年時間痛苦得無法作畫。

夏卡爾後來深情地說：「只要一打開窗，她就出現在這兒，帶來了碧空、愛情與鮮花。」在他曼妙的作品中，摯愛的貝拉仍然牽著他的手邀遊於天地間。

小知識

馬克・夏卡爾（一八八七～一九八五），俄裔法國畫家，現代繪畫史上偉人。他的風格兼有老練和童稚，並將真實與夢幻融合在色彩的構成中，被譽為游離於印象派、立體派、抽象表現主義等一切流派的牧歌作者。夏卡爾是個高產畫家，作品範圍包括繪畫、鑲嵌畫、舞臺設計、織錦畫等，許多公共建築物，如巴黎歌劇院及紐約聯合國總部等，都有他的作品。他的畫中呈現出夢幻、象徵性的手法與色彩，「超現實派」一詞就是為了形容他的作品而創造出來的。代表作品有《祖國、驢及其他》、《生日》等。

惡搞的藝術大師
《下樓的裸女》、《泉》

「杜象一個人發起了一場運動——這是一個真正的現代運動，其中暗示了一切，每個藝術家都可以從他那裡得到靈感。」 ——德庫寧

西方藝術史上，有一個熱衷於「惡搞」的藝術家，他總是敢為天下先，以孩子般的方式，對許多人頂禮膜拜的大師之作進行挑戰，那幅「帶鬍鬚的蒙娜麗莎」就出自他的筆下。這個人就是被譽為「西方現代藝術之父」的馬塞爾·杜象，一個不折不扣的達達主義領袖。不得不說杜象的「惡搞」很出色，其中的《下樓的裸女》和《泉》就是其代表作。

一九一二年，杜象創作了油畫《下樓的裸女》，據說他是由一組照片激發的靈感。在這幅作品中，人們根本看不見什麼裸女，甚至也沒有完整的樓梯，只能看到一些雜亂無章、立體交錯的線條。後來杜

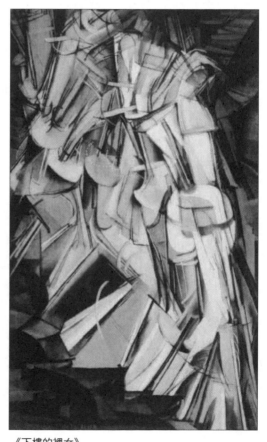

《下樓的裸女》

走進近代繪畫

象把這幅畫送交第二十八屆獨立畫展，此畫展是由當時先鋒的立體畫派主辦的。沒想到，展覽會的舉辦者讓杜象吃了閉門羹，理由是根本看不出這幅畫究竟要表現什麼，還指出此畫帶有未來主義的傾向，不屬於立體主義的範疇。無奈之下，杜象又攜作品現身美國軍械庫展覽會，在那裡更有人戲稱此畫為「木材廠大爆炸」。四處碰壁的杜象從最初的失落演變為憤怒，他感到即使是以反對傳統著名的立體畫派，在成名後也會染上主流派的保守與排外，似乎只有受到權威肯定、主流讚譽的作品才是真正的藝術品，這與杜象的藝術理念大相逕庭。他認為要想獲得真正的藝術自由，創造不朽的藝術品，就要褪下職業藝術家的光環。於是，他決定創作出一件驚世的藝術品，將那些自詡陽春白雪的藝術家們拉下神壇，杜象選擇了「惡搞」，他將矛頭直指學院派藝術永遠的掌門人——古典主義大師安格爾。

一九一七年，美國紐約獨立藝術家協會舉辦展覽，杜象眼看機會已來，

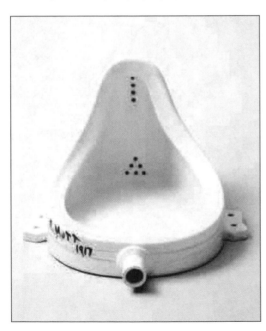

《泉》

就做了一個驚世之舉。他到一家清潔用品店買了一個男用小便池，又在上面簽上了商店老闆的名字R. MUTT，最後將它命名為《泉》。誰都知道安格爾唯美的油畫《泉》，在藝術史上有著多麼舉足輕重的地位，可是杜象偏偏選擇拿它開刀。他匿名將這個「惡搞」的作品送到美國獨立藝術家協會做為藝術品展出。一時間，藝術界譁然。幾乎所有人都為這麼一件骯髒的作品感到羞恥，為大師安格爾遭到的褻瀆痛心疾首，他們紛紛抗議，甚至咒罵，要求展覽會撤下如此低級的作

品。可是根據獨立藝術家協會的規定，誰都無權拒絕任何人的展品，在巨大的壓力下，展覽會只得將這個簽了名的小便器藏到展臺後。藝術展結束後，此作品就被人高價買走了。

杜象用「惡搞」的方式給當時保守的主流藝術勢力有力的抨擊，同時也將現代藝術送上歷史舞臺。他的《泉》成為現代藝術史上里程碑式的事件，甚至到了二〇〇四年，《泉》依然擊敗畢卡索的《亞維農少女》和安迪・沃荷的《金色瑪麗蓮》，被推選為現代藝術中影響力最大的作品。

小知識

馬塞爾・杜象（一八八七～一九六八），出生於法國，一九五四年入美國籍。他的出現改變了西方現代藝術的進程。可以說，西方現代藝術，尤其是第二次世界大戰之後的西方藝術，主要是沿著杜象的思想軌跡行進的。因此，瞭解杜象是瞭解西方現代藝術的關鍵。二十世紀實驗藝術的先驅，被譽為「現代藝術的守護神」，達達主義及超現實主義的代表人物之一。代表作有《下樓的裸女二號》、《泉》、《L.H.O.O.Q》、《大玻璃》、《給予：1、瀑布2、燃燒的氣體》等。

達達主義藝術運動，是一九一六年至一九二三年間出現於法國、德國和瑞士的一種繪畫風格。達達主義是一種無政府主義的藝術運動，它試圖透過廢除傳統的文化和美學形式發現真正的現實。達達主義由一群年輕的藝術家和反戰人士領導，他們經由反美學的作品和抗議活動表達了他們對資產階級價值觀和第一次世界大戰的絕望。

餓出的名畫
《哈里昆的狂歡》

「米羅可能是我們所有人中最超現實主義的一個。」　　——布瑞東

　　許多畫家在出名前都過著艱苦的生活，比如雷諾瓦、畢卡索等大師，他們體會過食不果腹，也經歷過居無定所。西班牙超現實主義代表人物米羅在成名前也過了一段苦日子，據說他的《哈里昆的狂歡》就是在忍受飢餓時的靈感之作。

　　一八九三年，米羅出生在西班牙巴賽隆納附近著名的蒙特羅伊格，父親

是當地一名金匠和珠寶商。蒙特羅伊格是深受義大利文藝復興影響之地，是東、西方文化交流的橋樑，也是最先接受現代藝術的所在。誕生於這片藝術的沃土，米羅似乎是宿命般地走上了繪畫之路。十四歲時，他進入巴賽隆納的St. Luke藝術學院學習，早年接觸過許多前衛藝術家的作品，如梵谷、馬諦斯、畢卡索、盧梭等人，也嘗試過野獸派、立體派、達達派的表現手法。二十二歲時，年輕的米羅因為不滿官方學院的教學方式，決定走自己的藝術之路。二十五歲的他在家鄉舉辦了第一次個人畫展，翌年來到藝術家聚集的巴黎，從此開始了自己漫長的藝術生涯。

能在人才濟濟的巴黎佔有一席之地，是每一個藝術青年的的夢想，可是這個過程往往沒有想像中簡單，初來乍到的米羅並沒有被這裡接納。他的畫賣不出去，沒有收入又沒有錢付房租，所以常常被房東趕出去，露宿街頭。後來，為了生存，他開始在貧民區靠低價出售作品勉強度日，即使這樣，可憐的米羅也經常食不果腹。

在寒冷的一天，由於接連幾日沒有填飽肚子，米羅在雨中奔波賣畫，到頭來還是一無所獲。當他拖著疲憊的身軀回到冰冷的家中，面對家徒四壁的景象，心中不由得湧起一陣酸楚，飢餓難耐的他昏倒了。當他醒來之時，好心的鄰居給他送來了麵包和熱水。夜深人靜，虛弱而失落的米羅久久無法入睡，想起明天拿什麼對抗飢餓，一時間愁雲慘霧。忽然，他看見家中窗臺上緩緩地走過一隻貓，看著牠輕盈的步伐，健碩的身體，米羅不禁想到，在這個繁華之都，我竟然還不如動物活得快樂，牠們是多麼無憂無慮，沒有煩惱啊！想著想著，米羅的眼前出現了幻覺。一時間，漫天飛舞、跳躍的都是小動物甚至微生物的身影，在牠們的盡情狂歡下，整個世界都隨之顫動。此時的米羅靈光閃現，他將眼前幻象牢牢記入腦中，幾天後，一幅描述那一刻奇妙幻境的作品誕生了，就是這幅《哈里昆的狂歡》。

畫中表現的是超現實的畫面。在一個充滿了逆轉感的奇特空間，室內正

走進近代繪畫

在舉行狂熱的聚會，一個長著頗為風雅的鬍子、叼著長杆的菸斗的人面容慘澹，吐露著悲哀，正在憂傷地凝視著周圍的一切。在他身邊圍繞著各式各樣的野獸、小動物、有機物，全都洋溢著滿滿的喜悅，與他黯淡的情緒形成鮮明對比。米羅的高明之處，不在於他的繪畫結構，而是其作品中充斥著幻想的幽默感，他的豐富想像力造就了他空想世界的生動，他的有機物和野獸，甚至他創造的無生命的物體，都是熾熱活力的象徵。在《哈里昆的狂歡》呈現的想像空間裡，我們竟會覺得比自己日常所見的世界更加真實動人。

十幾年後，當功成名就的米羅回憶起當年創作《哈里昆的狂歡》時的情景，深有感觸地說道：「正是源於飢餓，我才產生了像畫面一樣美麗的幻覺。」

小知識

胡安・米羅（一八九三～一九八三），西班牙畫家、雕塑家、陶藝家、版畫家，超現實主義的代表人物。米羅的創作表現方式是有意的打亂知覺的正常秩序，他的作品中會有象徵的符號和簡化的形象，使作品帶有一種自由的抽象感，也有兒童般的天真氣息。主要的作品有《哈里昆的狂歡》、《向鳥投石子的人》、《荷蘭室內景》等。

軟錶上的時間流逝

《時光靜止》

「我在繪畫方面的全部抱負，就是要以不容反駁的最大程度的精確性，使具體的非理性形象物質化。」
——薩爾瓦多‧達利

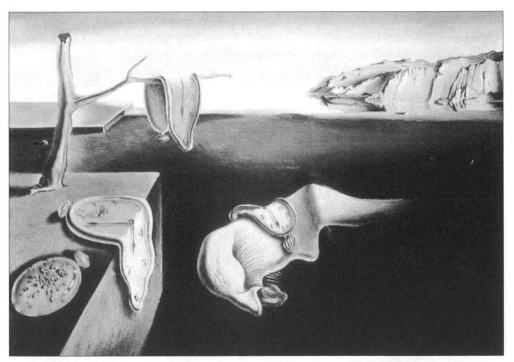

　　說起對現代藝術影響最為深遠的畫派，答案無疑是偉大的超現實主義，然而當人們談及超現實主義時，第一個出現在腦海中的，一定是薩爾瓦多‧達利，這個現代藝術史上絕對不會錯過的響亮名字。他所創造的「軟錶」形象成為超現實主義的代名詞，他的作品《時光靜止》承載了人們太多的記憶。關於軟錶的由來，始終眾說紛紜。

走進近代繪畫

　　一九三一年，達利創作了這幅體現他早期超現實主義畫風的作品《時光靜止》。畫面上，一片空曠的海灘，平靜得可怕的風景。近處的沙灘上躺著一隻類似馬的怪物，牠的前端又像是一個長著睫毛、鼻子和舌頭荒誕地組合在一起閉著眼睛的部分人頭，怪物的一旁有一個凸起的平臺，平臺上長著枯樹。最讓人過目不忘的是這幅畫中出現了好幾隻類似鐘錶，卻又柔軟的有延展性的東西，它們軟趴趴的，或掛在樹枝上，或搭在怪物的背上，或搭在平臺的一旁，好像這些柔軟易曲、正在熔化的鐘錶，在太久的時間裡已經疲憊不堪，終於鬆垮下來。柯爾弗勒·巴爾在看了達利空前的「軟錶」後說：「《時光靜止》中的軟錶是不合理的，也是不可能的、幻想的、異端的、擾人的，它使人啞口無言，使人惶亂，讓人催眠，它毫無意義，瘋狂混亂，但對超現實主義者說來，這些形容詞是最高的讚詞。」這無疑是對達利作品最精確的評價。

　　此後，面對達利天才般創造的「軟錶」，人們震撼之餘不由得揣測起它的由來，一時間眾說紛紜。達利的解釋是，在一個烈日炎炎的午後，他百無

達利

聊賴地癱坐在椅中小憩，身旁的桌子上有幾塊剩下的乾酪。慢慢的，隨著氣溫的升高乾酪逐漸變軟，他用叉子挑起了一塊，乾酪就這樣軟趴趴地掛在叉子上，一片掉在地上的還引來了很多螞蟻。就是這個偶發的情景觸動了達利，於是他由變軟的乾酪衍生出了「軟錶」。另一種說法是，在達利的一個夢境中，桌上的鐘軟得像麵餅似的，醒來後，他憑記憶創造了「軟錶」。此外，還有一個關於達利受愛因斯坦相對論影響創造「軟錶」的說法。

　　仔細考量種種猜測，「軟乾酪」和「夢境」的可信度相對較大，因為其最符

合超現實主義的理念。對於「相對論」這一最具科學性的說法，畫家本人並沒有承認，也許是想保留一些作品的神祕感吧！

「軟錶」是二十世紀藝術史上最偉大的創造之一，是超現實主義的里程碑。在那「軟錶」上的時間流逝中，一個世紀呼嘯而過，但是，它震撼人心的魅力卻是永恆的。

小知識

薩爾瓦多·達利（一九○四～一九八九），西班牙超現實主義畫家和版畫家，以探索潛意識的意象著稱。與畢卡索、馬諦斯被認為是二十世紀最有代表性的三個畫家。代表作有《時光靜止》、《悍婦與月亮》、《內戰的預兆》等。

超現實主義繪畫，佛洛依德以夢的解釋開創了精神分析的新時代，受其影響，在一九二二年前後，在達達派藝術內部，產生了超現實主義，一個對整個歐美影響巨大的現代畫派。超現實主義畫家強調夢幻與現實的統一才是絕對的真實，因此，力圖把生與死、夢境與現實統一起來，具有神祕、恐怖、怪誕等特點。代表畫家有米羅、達利、恩斯特、瑪格利特、保爾·德爾沃等人。

大量生產的「尤物」

《瑪麗蓮・夢露雙聯畫》

「我想成為一臺機器。」 ——安迪・沃荷

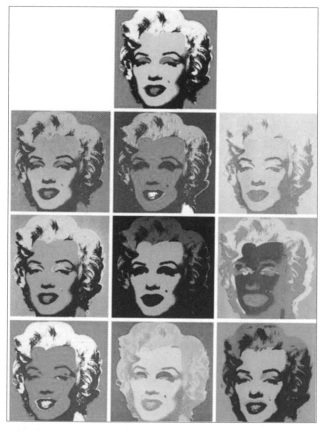

　　被稱為「普普教皇」的美國藝術家安迪・沃荷是二十世紀藝術界的領航者之一，他創造的波普神話滲透到各行各業之中。精力旺盛的他不僅在藝術圈呼風喚雨，同時還是電影製片人、作家、搖滾樂作曲者、出版商，更是紐

約社交界、藝術界大紅大紫的明星式藝術家。如今提起他的名字，人們都會自然地聯想起那幅早已成為「普普標籤」的《瑪麗蓮‧夢露雙聯畫》，這個被大量生產的「尤物」就像畫中的女主角一般，成為永恆的傳奇。

二十世紀五○年代，瑪麗蓮‧夢露做為性感的代名詞享譽世界，當年她站在捷運通風口上被風將白色大蓬裙掀起成一朵浪花的經典鏡頭，已成為象徵性感場面的代表性標誌。安迪‧沃荷也是她的影迷之一。

一九六二年，沃荷因展出坎貝爾湯罐和布利洛肥皂盒「雕塑」而出名。他作品上的繪畫圖式幾乎千篇一律，就是將那些取自大眾傳媒的圖像做為基本元素在畫面上重複排列，他克服了藝術品創作中手工操作元素，所有作品都用絲網印刷技術製作，因此形象可以被無數次地重複，進而令畫面產生一種特有的呆板效果。沃荷總是會將時下最流行的因素放入作品中，以此滿足了大眾的認同感，例如可口可樂瓶子、美元鈔票、蒙娜麗莎像等。

對於沃荷千篇一律的作品，哈樂德‧羅森伯格曾經不無譏諷地說：「麻木重複著的坎貝爾湯罐組成的柱子，就像一個說了一遍又一遍的毫不幽默的笑話。」沃荷並沒有過多解釋：「我二十年都吃相同的早餐，我想這也是反覆做同一件事吧！」對他而言，偏愛重複和複製並沒有什麼錯，他的作品全是複製品，他的用意就是要用無數的複製品來取代原作的地位。在沃荷的品中，他有意地淡化了個性與感情色彩，總是不動聲色地把生活裡人們耳熟能詳的形象有規律地排列起來。誠如他的一句著名格言所說：「我想成為一臺機器。」創造出人們熱愛的並且能大量生產的藝術品，正是沃荷的追求。

一九六二年八月五日，一代性感尤物瑪麗蓮‧夢露在她的臥室內自殺，為全世界喜愛她的人們帶來了巨大的震驚與悲痛。正巧那一天是《兩百個坎貝爾濃湯罐》系列主題展結束的當日，做為夢露的忠實影迷，沃荷陷入哀傷之中，他決定將夢露的形象也放入自己的作品，以此紀念偶像。於是他拿出

珍藏許久的劇照，創作了這幅後來被人們熟知的《瑪麗蓮・夢露雙聯畫》。沃荷在畫面上把十幾張的夢露頭像進行了重複排列，右邊是黑白形象，左邊是彩色形象。那一個個色彩簡單、整齊單調的頭像，表現了夢露光華褪去後的孤獨和寂寞，也反映出現代商業化社會中人們無可奈何的空虛與迷惘。

《瑪麗蓮・夢露雙聯畫》，是沃荷作品中最惹人關注的一幅。正是因為二十世紀產生了許多如沃荷般頗有影響力的普普藝術家，才有這樣深入人心的大眾藝術品，才有了我們眼前這個風華絕代的「尤物」的大量生產。

小知識

安迪・沃荷（一九二八～一九八七），美國畫家，被譽為二十世紀藝術界最有名的人物之一，是普普藝術的宣導者和領袖，也是對普普藝術影響最大的藝術家。代表作有《瑪麗蓮・夢露》、《金寶罐頭湯》、《可樂樽》、《車禍》、《電椅》等。

普普藝術，是流行藝術「Popular Art」的簡稱，又稱新寫實主義，代表著一種流行文化。它是在美國現代文明影響下而產生的一種國際性藝術運動，多以社會上流的形象或戲劇中的偶然事件做為表現內容，反映了戰後成長起來的青年一代的社會與文化價值觀，力求表現自我，追求標新立異的心理。

第八章
流芳千古的東方經典

才子佳人終別離

《洛神賦圖》

「張僧繇得其肉，陸探微得其骨，顧愷之得其神。」　　——張懷瓘

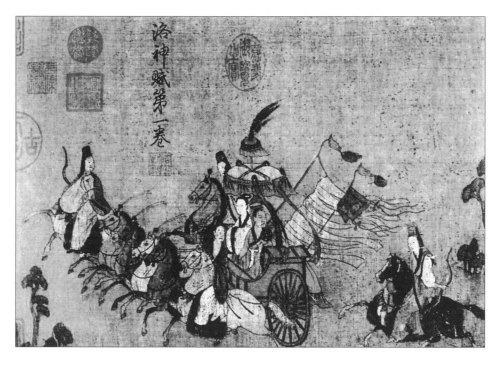

　　東晉時的大畫家顧愷之，無疑在中國繪畫藝術史上具有舉足輕重的地位，被譽為「世界乃至中國第一個被寫入史書作傳記的偉大畫家」，在當時便有「才絕、畫絕、癡絕」之稱。「才絕」是說顧愷之聰穎過人，多才多藝，「畫絕」是讚其畫藝超群，「癡絕」則是說明他對藝術研究專心致志、一絲不苟的態度。其眾多畫作均造詣頗深，被後人奉為經典，最負盛名的是這幅《洛神賦圖》，畫中才子佳人纏綿悱惻的愛情故事更是讓人動容。

顧愷之根據三國時期魏國文學家曹植的《洛神賦》創作此畫，畫中描繪了曹植在幻想中與洛神相遇並且兩情相悅的場景，主角便是曹植與洛神。相傳詩人筆下洛神的原型其實是其兄曹丕之妻甄洛，這個名叫甄洛的女子，容貌傾國傾城，才華橫溢，可是如此佳人的命運卻坎坷多舛。

甄洛十七歲時，聽從父親上蔡縣令甄逸之命嫁給了袁紹的兒子袁熙。官渡之戰中，曹操重兵當前，袁紹兵敗如山倒，隨後因病於漢獻帝七年辭世。曹操決定趁勢追擊，袁熙無奈只好帶著剩下的殘兵敗將逃往遼西，臨走時甄洛拒絕隨他離開，寧可留下面對即將到來的厄運，也不願過亡命天涯離鄉背井的生活。於是，留在城中的甄洛被隨後而至的曹丕發現，面對眼前這個如同畫中人物般的美貌女子，曹丕不禁驚為天人，立即拜倒於佳人裙下。為了將甄洛留在身邊，曹丕決定娶其為妻，在獲得曹操許可後，最終如願以償。

世間紅顏大多秀外慧中、多愁善感，嬌豔的容顏後往往是一顆細膩敏感的心。在成為曹丕之妻後，甄洛終日身處深閨，偏偏丈夫又忙於政務，無暇陪伴左右，於是寂寞的陰影漸漸籠罩佳人心頭。正在此時，甄洛開始注意到身邊另一雙經常注視自己的眼睛，那個人便是曹丕的弟弟曹植。原來，面對如此楚楚動人的嫂子，年輕的公子曹植心中早已滋生愛慕之情，可是想到這層尷尬的叔嫂關係，始終未敢逾距。在曹植如火的目光中，甄洛的心房也逐漸被攻破，畢竟眼前這個風流倜儻、才華曠世的年輕人與自己朝夕相對，並且慢慢地心靈相通。於是，兩個暗生情愫、相知卻不能言明的人，擦燃了愛情的火苗，在難耐的壓抑之下燃燒的愈發熊熊。

終於一日曹丕征戰歸來，無意中窺見了兩人眼中的異樣目光，即刻妒火中燒，怎能容忍心愛之人與胞弟在眼前眉目傳情，於是曹丕找了個藉口，將曹植發往偏遠之地。曹植無奈只好聽命，從此便與美麗的甄洛天各一方，兩個真心相愛之人不得不隔空思念。後來甄洛一直相隨曹丕身邊，並為其產下二子，曹丕也如願成為魏王。雖然終日錦衣玉食，榮華富貴，可是甄洛心中

273

仍然惦念著遙遠的曹植，眼見相見無望，漸漸地，甄洛臉上的笑容越來越少，憂鬱之情湧上心頭，開始變得鬱鬱寡歡。曹丕見此情形，昔日的妒火又熊熊燃起，便慢慢冷落起了甄洛，傾情於其他年輕的妃嬪。見此景，落寞的甄洛更加絕望了，終於在曹丕稱帝後第二年抑鬱而亡。

就在甄洛死的那年，曹植到洛陽朝見兄長，曹丕讓甄洛所生太子曹叡陪皇叔吃飯。曹植看著眼前的侄兒，想到甄洛之死，心中酸楚難耐。飯後，曹丕更將甄洛的遺物玉鏤金帶枕送予曹植。曹植歸途中經過洛水，念及往事忽而觸景生情，想到洛水神女的故事，為了抒發對甄洛的無限思念，遂創作《洛神賦》一文。

顧愷之正是有感於這段才子佳人終別離的動人故事，才繪成這幅千古流芳的《洛神賦圖》。

小知識

顧愷之（三四八～四〇九），東晉晉陵無錫（今江蘇無錫）人，字長康，小字虎頭。精於人像、佛像、禽獸、山水等，時人稱之為「三絕」（畫絕、文絕和癡絕）。顧愷之的作品，意在傳神，他提出的「遷想妙得」、「以形寫神」等論點，為中國傳統繪畫的發展奠定了基礎。

六朝四大家，即顧愷之、曹不興、陸探微、張僧繇。

皇家「擂臺」招親

《步輦圖》

「鞍馬僕從,皆寫其真。」　　　　　　　　　　——《太平廣記》

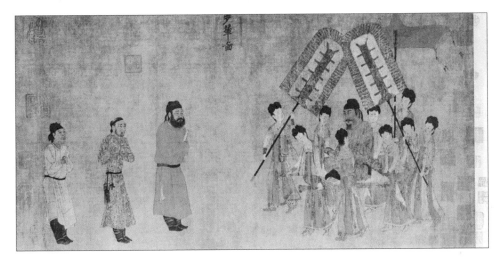

　　閻立本是中國唐朝著名畫家,他除了擅長繪畫外,還頗有政治才幹,在唐高祖武德年間任庫直,太宗貞觀時任主爵郎中、刑部侍郎,之後仕途順利,總章元年被封為為右相。當時左相是戰功赫赫的薑恪,因而時人有「左相宣威沙漠,右相馳譽丹青」之說,從另一個角度凸顯了閻立本「丹青神化」的傳奇功力。在其眾多佳作中不得不提到的便是這幅《步輦圖》,它描述了貞觀十五年唐太宗李世民接見來迎娶文成公主的吐蕃使者祿東贊的情景,背後還有一個有趣的小故事。

　　話說貞觀年間,當時的大唐國力空前,盛極一時,周邊許多國家為了和大唐保持良好的睦鄰關係都派使節前來求親。自西元六三四年起,吐蕃的松

流芳千古的東方經典

贊干布為了促進與大唐的友好關係，更是先後兩次派出大相祿東贊來到長安，向唐太宗求親。

貞觀十五年，即西元六四一年，祿東贊終於獲准覲見太宗。只是當時想與大唐通婚的國家實在太多，祿東贊雖然獲得了向太宗親自提親的良機，可是事情的發展卻並不如想像中簡單。因為在眾多的求親使節中挑選出一個並不容易，所以太宗非常煩惱，究竟是將公主下嫁至哪個國家呢？深思熟慮之後，太宗為了公平起見，決定舉辦一場統一的「考試」來測試一下遠道而來的各位使節，並且宣布如果誰能在考試中通過，就將公主嫁給他的君主。

於是，這場皇家「擂臺招親」隨即正式拉開帷幕。太宗提出的第一道題目是「如何區分樹梢與樹根」，還讓人將一根木頭削得頭尾一樣粗再拿到各位使節面前，這下可難倒了他們，眾人紛紛絞盡腦汁、苦思冥想，卻遲遲沒有一個人想出對策。正在這時，祿東贊站了出來，不慌不忙地讓人把木頭放到水中，說道「頭重而下沉，尾輕而上浮」，樹梢與樹根很快被分辨出來，眾人不禁恍然大悟。祿東贊贏得了第一題的勝利，並且獲得了太宗的點頭讚賞。

接著，太宗出了第二道題，他命人牽出了一百匹母馬和一百匹小馬駒，讓各位使節分辨牠們的母子關係。眾人一度又手足無措起來，誰能夠僅憑肉眼分辨出這兩百匹馬之間的關係呢？沉思片刻，祿東贊不聲不響地將一百匹小馬駒都關在了馬棚中，並且吩咐人一天之內不得給其餵水餵食。到了第二天，他打開了馬棚，早已餓得飢腸轆轆的小馬駒們紛紛飛奔至自己的媽媽身邊吃起奶來。太宗的題目又一次被迎刃而解了，他也對祿東贊更加讚賞。

太宗的最後一題非常刁難，竟然是看誰可以用一根絲線穿過九曲璁玉。那麼什麼是九曲璁玉呢？就是一塊在其間有一個九轉迴旋的小孔的碧玉。將一根綿軟的絲線穿過狹小曲折的小孔，聽起來就是一件讓人望塵莫及的事

情。當諸位使節還望著九曲瓏玉發呆，祿東贊早已行動起來了，他先是用絲線綁住一隻螞蟻將其放在孔口，然後慢慢對牠吹氣，待螞蟻穿過小孔，絲線自然也穿了過去。三道難題之後，太宗對祿東贊已經十分認可了。

這場皇家「擂臺招親」的最大贏家無疑非祿東贊莫屬，太宗也信守諾言，答應將文成公主下嫁給吐蕃的松贊干布，這也成就了中國歷史上最為成功的一樁友好通婚。

《步輦圖》中，閻立本用他出神入化的筆鋒刻劃了這場招親中各個人物的生動形象，不失為中國人物畫史上的經典之作。

小知識

閻立本（約六〇一～六七三），中國唐朝著名畫家兼工程學家，唐朝雍州萬年人。他不但馳譽丹青，而且仕途顯達。作品常常反映出與重大社會政治活動的關聯，集中體現出儒家文藝觀中「成教化、助人倫」的繪畫功能。繪畫風格善於刻劃人物神貌，筆法圓勁，氣韻生動，能從畫中看出人物的性格特點，尤其擅長政治題材。代表作有《歷代帝王圖卷》、《職貢圖》、《步輦圖》等。

愛畫成癡 著畫為衣

《簪花仕女圖》

「衣裳勁簡，采色柔麗，菩薩端嚴，妙創水月之體。」 ——張彥遠

中國唐朝時期人物畫頗為流行，期間湧現了不少擅長畫人物的畫家與作品。周昉便是處於盛、中唐時期長安最著名的宗教、人物畫家。他初學張萱，後自創風格，尤其善於刻劃豐滿豔麗的仕女形象，他筆下的侍女們均生動活現、細緻入微，栩栩如生、傳神不已。他的《簪花仕女圖》更是名垂千古，成為研究中國古代人物畫的最佳範本，因引發人們競相收藏還發生了一段小故事。

五代之時，政局動盪，戰火紛亂。如《簪花仕女圖》般珍貴的藝術品，往往也隨著時局顛沛流離，幾經易手，最終被一戶錢姓人家有幸收藏。這家人從得到這幅佳作之後，便一直視若珍寶，不僅不敢大肆招搖，還將其置於

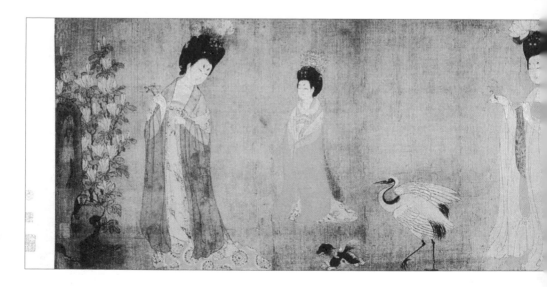

一個盒子裡藏在家中，每當有外人來訪之時，更是言語上小心謹慎，生怕走漏風聲，將家中藏有這麼一件寶貝的消息傳出去。可是世上沒有不透風的牆，消息還是不脛而走，被一位周姓公子得知。

　　話說這名周姓公子，絕對是一名不折不扣的藝術品「發燒友」，從來就對知名書畫趨之若鶩，一旦發現中意的目標便不惜一切代價收入囊中，就是本著這份對藝術品的狂熱之情，他還曾經為了獲得一幅傳世名畫千金散盡。可以想見，當周公子從自己的好友錢公子口中得知，舉世聞名的《簪花仕女圖》即藏於其府中之時的欣喜與嚮往。於是，為了一睹佳作真容，他立即前往錢家登門拜訪，在說出來意之後，錢家人不禁大驚失色，並且立即矢口否認藏有此畫。沒能達成所願的周公子黯然神傷，在歸家後幾日內茶飯不思，錢公子得知這個消息也倍感內疚，對於自家拒絕朋友的做法並不認同，於是思前想後，狠下心來，竟然偷偷地將《簪花仕女圖》帶出家中，以償朋友夙願。

　　待錢公子緩緩打開卷軸，一個個風姿綽約的侍女形象頃刻躍然紙上，也深深地走進周公子心中。周公子久久不能平息內心的激動，為了錢公子的朋友之誼，更為了眼前這幅震撼心靈的佳作。雖然很想得到此畫，但是面對錢

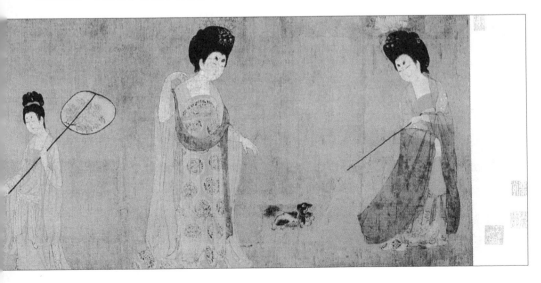

公子的信賴，周公子還是壓抑住了心中的衝動，豈能動了背叛朋友的卑鄙之念？為了將此畫長久地留於心中，他開始不略過一絲一毫地端詳起畫作中的點滴細節……

終於一天，周公子來到錢家作客，可是待他剛一踏進錢家大門，錢家上下老小甚至僕人侍從均大驚失色，不禁叫出聲來：「你怎麼把我們家的鎮宅之寶穿在了身上！」原來，周公子身上穿著的不是一般衣物，正是那幅錢家費盡心機保護的《簪花仕女圖》。聞訊趕來的錢夫人見狀，也不顧禮節地破口大罵起來：「你這個畜生，我們對你禮遇有加，你為何做出如此傷天害理之事？偷了我們家的寶貝不說，還如此糟蹋！」周公子看這陣勢，撲通一聲跪在錢夫人面前，急忙解釋道：「老夫人息怒，我並沒有盜走您家寶貝，更沒有糟蹋它，那日錢公子讓我有幸觀其全貌，心中無比喜愛，之後我便憑藉自己的印象將其描繪出來，並且交給裁縫師縫製此衣……」話音剛落，錢家人恍然大悟，原來周公子是愛畫成癡，著畫為衣啊！錢夫人不禁心生歉疚與感動，答應周公子日後可以隨時來府上欣賞佳作。

竟然有人因為喜歡一幅畫而將其穿於身上，可見《簪花仕女圖》的魅力所在！

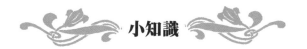

小知識

周昉（生卒年不詳），中國唐朝著名畫家。他出身貴族，據記載的最早活動為唐朝宗大曆（七六六～七七九）年間任越州長史，最後見於記載的活動是德宗貞元（七八五～八○四）年間奉詔畫章敬寺壁畫。周昉以善畫名動朝野，擅長畫人物、佛像，尤其擅長描畫貴族婦女，有「畫仕女，為古今冠絕」的美譽。其筆下的貴婦容貌端莊，體態豐肥，色彩柔麗，頗受當時宮廷士大夫的垂青。代表作有《簪花仕女圖》卷、《揮扇仕女圖》卷等。

為官清正孺子牛
《五牛圖》

「睹其筆力真通神佳手，雖張僧繇、展子虔不得以窺其妙。」

——蘇壽元

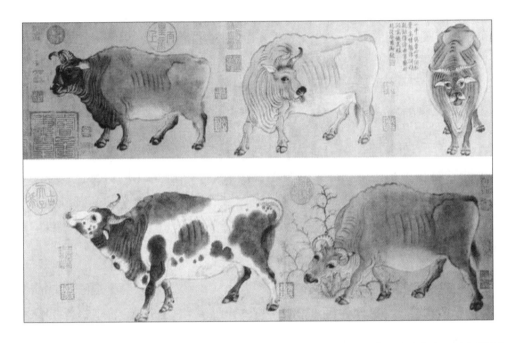

綜觀中國古時的畫壇巨匠，很多人都不僅僅飲譽丹青，同時在政治領域也建樹頗豐，韓滉便是其中一位極具代表性的人物。韓滉是唐朝中期的畫家、政治家，歷經玄宗至德宗四代君主，做過地方官，官至藩鎮、宰相。韓滉以畫牛聞名，其畫牛之精妙被稱為中國繪畫史千載傳譽之佳話，古人說韓滉畫牛「落筆絕人」，陸游更是稱其筆下之牛為有生難見之「尤物」，其中畫藝精湛可見一斑。尤其這幅《五牛圖》更是形神兼備，成為他的代表之

作。其實，在韓滉創作《五牛圖》時發生了一個意味深長的小故事。

據說在韓滉官居宰相之時，也時常去野外踏青寫生，在羊腸小徑、田間地頭都留下了他漫步的身影。漸漸地，韓滉注意到終日在田間辛勤勞作的耕牛，不由得心裡湧起一陣感動，他決定把耕牛默默耕耘的身影呈現於畫筆之下。於是在以後的日子裡，韓滉閒來無事都會漫步於鄉間，遠遠地仔細觀察牛的一舉一動。

有一天，韓滉正蹲在田邊專心觀察一頭正在吃草的老牛時，思緒忽然被一陣哭聲打斷，循聲望去，哭聲傳來的方向熙熙攘攘地圍著很多人，像是在說著什麼。為了弄清楚怎麼回事，韓滉來到了人群之中，原來是一群老百姓正在和站在其中的一位中年人道別，很多人都邊說邊擦著眼淚，一副不捨挽留、依依惜別的場面。

一番打探之後，韓滉得知這位中年人是這裡的父母官，身為縣令的他在任期間勤勤奮奮、任勞任怨，為當地百姓做了很多好事，可是為官清廉的他卻得罪了一個在當地被稱為惡霸的鄉紳。為了除去這根肉中刺，鄉紳設計陷害了縣令，縣令被罷了官。在臨走之時，許多百姓都極力挽留，這才有了剛才發生的一幕。

得知此事之後，韓滉很為這位百姓的好父母官感動，更是憤怒於惡霸鄉紳的不齒行徑，於是他說明了自己的身分，百姓在知曉眼前正是當朝宰相後，紛紛為縣令求情，請求韓滉為他們主持公道。韓滉即刻帶著眾人回到縣衙大堂重審此案，在一番詢問盤查之後真相大白，嚴懲了惡霸，將縣令官復原職，可謂眾望所歸。

韓滉沒有料想自己在田間觀察耕牛的過程中，竟然偶遇了這樣一位正像耕牛一般為民辦事的好官，心中不禁感慨良多，頓生靈感，回府之後隨即創作了這幅《五牛圖》。此畫中一牛居中為正面，其餘四頭側面，形態各異，

牠們或俯首吃草,或昂首前行,神態各異,生動傳神。筆墨之間十分恰當地表現了牛的筋骨、皮毛的質感,被後人稱為「神氣磊落,稀世名筆」。

其實韓滉的用意遠非只是表現耕牛的體態而已,在此作完成之時,眾人不禁好奇地問他:「世間生靈眾多,為什麼偏偏選擇畫牛呢?」韓滉語重心長地說道:「耕牛是農家之寶,牠們在田裡埋首耕作,勤勤奮奮,任勞任怨,不求回報。我畫的不僅是耕牛,更是牠們的品格。我們這些為官之人更應該有老牛一般的高深境界,倘若如此,大唐將更加興旺。」

韓滉的《五牛圖》將耕牛那「俯首甘為孺子牛」的身影刻劃得讓人如此動容!

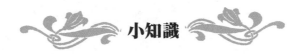

小知識

韓滉(七二三~七八七),字太沖,長安人,唐朝宰相韓休之子,著名畫家。擅長畫人物和畜獸,尤其以畫田家風俗和牛羊著稱,畫牛之精妙乃為中國繪畫史千載傳譽之佳話。值得一提的是,韓滉還曾與預平定藩鎮叛亂,是一位擁護統一、反對分裂割據的政治家。《五牛圖》是其目前存世的唯一作品。

舉杯澆愁愁更愁
《韓熙載夜宴圖》

> 「多好聲伎，專為夜飲，雖賓客揉雜，歡呼狂逸，不復拘制……
> 命顧閎中夜至其第，竊窺之，目識心記，圖繪以上之。」
>
> ──《宣和畫譜》

　　顧閎中是中國五代時著名的人物畫家，南唐後主李煜時任畫院待詔，以刻劃人物聞名。他的生平在歷史上鮮有記載，唯一流傳後世的便是這幅「以孤幅壓五代」的《韓熙載夜宴圖》。

　　韓熙載是五代時南唐朝廷的大臣，出身北方的貴族世家，早年聞名京洛一帶，考中進士。韓熙載是一個才華橫溢的博學之士，能詞善文，工書善畫，並且胸懷大志，才華橫溢，見識過人，富有政治才能，頗得後主賞識。當時，南唐國力雄厚，可以與北方一決雌雄，時任吏部侍郎的韓熙載力主北伐，然而李煜不思進取，只願苟安。雖然李煜有意重用韓熙載為相，但是韓熙載已看清他是一個扶不起的天子，不願為相，無奈之下乾脆採取了逃避現實的態度，夜夜笙歌，把酒言歡。韓熙載的所作所為都被李煜看在眼中，不禁猜忌起來，這個在本朝為官的北方人是不是在暗中結黨，企圖謀反呢？思來想去，李煜決定派顧閎中到韓熙載家中假意探訪，實則暗中觀察，一窺究竟。顧閎中領命後獨自猜測起來，雖然自己和韓熙載私交並不密切，但他還是相信韓熙載對南唐的一片忠心，同時也對心懷大志的韓熙載忽然間縱情歌舞、沉溺聲色而心存疑慮，於是稍作安排後，決定和同為南唐翰林院畫院待詔的周文矩一起前往韓府打探虛實。

　　夜幕降臨，當他們剛踏入韓府大門，便聽到從內堂傳來的陣陣鼓樂笙歌，其間夾雜人聲喧囂，好不熱鬧。循著聲音的來路，他們悄悄潛入內堂的一側，暗自觀察起房內觥籌交錯間的眾人。賓客中不乏其他朝內大臣，新科狀元郎粲、太常博士陳雍、紫薇郎朱銑、教坊副使李嘉明等都列數其中。夜宴的氣氛十分熱烈，許多名噪當時的歌女和舞女正在撫琴舞袖，對酒當歌，極盡所能地為賓主表演，可是仔細品讀席間的大臣的神情，卻都不苟言笑，只是杯盞不停地喝著酒。再看主人韓熙載更是不停舉杯、一飲而盡，一副心事重重、鬱鬱寡歡的模樣。顧閎中終於明白，韓熙載如今看似放任不羈的生活，原來只是為了排解心中積鬱，藉酒澆愁啊！面對此情此景，顧閎中兩人也倍感沉重，南唐終將大勢不再，縱使官拜為相又能奈何呢？

　　於是，顧閎中歸來後即刻將韓熙載夜宴眾人的情景如實表現畫中，遞呈於後主，這就是傳世名畫《韓熙載夜宴圖》的由來。顧閎中的超凡畫藝將夜

流芳千古的東方經典

宴中的人事表現得淋漓盡致，絲絲入扣。李煜是出了名的文人皇帝，在看到
這幅畫作後，明白了韓熙載「藉酒澆愁」的實情，便打消了對他結黨謀反的
懷疑，卻也認為此人意志消沉，難擔大任，打消了任其宰相的念頭。鬱鬱而
不得志的韓熙載，在現實面前也唯有「舉杯澆愁愁更愁」的無奈了。

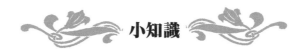

小知識

顧閎中（約九一〇～九八〇），五代南唐畫家，江南人。元宗、後
主時任畫院待詔。工畫人物，用筆圓勁，間以方筆轉折，設色濃
麗，善於描摹神情意態。其傳世佳作《韓熙載夜宴圖》卷為古代人
物畫傑作。

韓熙載（九〇二～九七〇），字叔言，北海人。唐朝末年登進士
第，後逃往南方避亂，曾任南唐中書侍郎，光政殿學士承旨等官。

《韓熙載夜宴圖》全卷分為五段，分別為「端聽琵琶」、「擊鼓助
舞」、「盥手小憩」、「閒對簫管」及「依依惜別」。

傳世名畫的多舛命運
《清明上河圖》

「房屋眾多，道具無數，場面巨大，段落分明，結構嚴密，有條不紊。技法嫻熟，用筆細緻，線條遒勁，凝重老練。反映了高度精純的繪畫功力和出色的藝術成就。」 ——《中國通史》

自古紅顏多薄命，名畫也與紅顏有著極其相似的宿命。享譽世界的中國名畫《清明上河圖》在古今中外都備受推崇，可是自從這位絕世「紅顏」與世人見面的那一天，就成為後世帝王處心積慮、巧取豪奪的目標，也開始了其坎坷多舛的命運。其中有一個真實的故事。

話說北宋宮廷畫師張擇端完成這幅歌頌太平盛世歷史長卷後，便立即將它呈獻給了宋徽宗，宋徽宗因此成為此畫的第一位收藏者。可是在此佳作問世以後的八百多年間，它流落民間，曾被無數收藏家和鑑賞家把玩欣賞，更成為後世帝王一心想得到的獵物。期間它幾經輾轉，歷經戰火，遭遇無數劫難。據統計，《清明上河圖》曾經五次進入宮廷，又四次被盜出宮，上演了一幕幕驚心動魄的故事。

西元一五二四年，明嘉靖三年，《清明上河圖》落到了朝廷重臣長洲人陸完手中，從此視若珍寶。後來陸完死後，他的夫人深知此畫意義重大，生怕出什麼閃失，便將《清明上河圖》縫入枕中，從此不離身半步，視如身家性命，甚至連親生兒子也不得一見。

陸夫人有一外甥王公子，擅長繪畫，更癡迷於收藏名人書畫，平日聽話乖巧，非常會討陸夫人的歡心。當他得知舉世聞名的《清明上河圖》就藏於

姨媽家中，便開始念念不忘，十分想一睹此畫真容。於是王公子開始挖空心思向夫人央求借看《清明上河圖》，可是夫人始終不答應，最後眼見外甥三番兩次的誠心請求，夫人心軟了，勉強答應了他，但是卻立下了看畫的規矩。觀此佳作期間，不容許他帶筆、墨、紙、硯，並且只能在陸家閣樓上欣賞，而且不許傳給別人知道。王公子得知有機會看到心儀已久的寶貝，對陸夫人的要求欣然從命。在接下來的兩、三個月中，王公子經常出入陸府，並且在夫人的陪伴下，多次欣賞《清明上河圖》，每一次都謹守諾言，小心翼翼。就這樣看了十餘次以後，頗具才華的王公子竟然憑藉過人的記憶力，臨摹出一幅很有幾分相像的作品來。

適逢當時的宰相嚴嵩正在民間四處搜尋佳作，都御史王忬得知此事後，為了討好嚴嵩便開始派人四處尋找。最後，真品並未得到，王忬卻輾轉得知王公子手上有一幅極為傳神的贗品。於是，王忬花八百兩紋銀高價從王公子手中購得假名畫，獻給了嚴嵩。誰知嚴嵩府上有一很老道的裝裱匠湯臣，他認出畫是假貨，竟然產生了以此要脅王忬的念頭，他以四十兩銀子為要脅，向王忬索取封口費。可是沒有料想王忬對此並不理會，惱羞成的湯臣在嚴嵩設宴歡慶之時，將圖上舊色用水沖掉，證明了此畫是贗品，但是同時也令身居宰相的嚴嵩在眾人面前大為窘迫，此後便對王忬心懷憎恨。不久，嚴嵩就設計將王忬殺害，當初臨摹此畫的王公子也受到株連，被關入監牢，最後竟

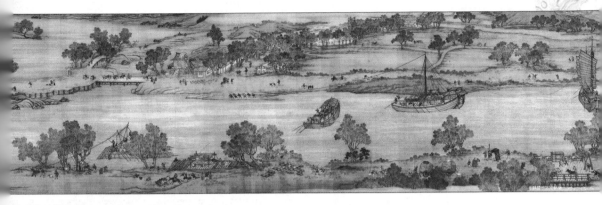

餓死獄中。

　　最後，位高權重的嚴嵩還是得到了這幅傳世名畫，他死後，作品被保留宮中。事雖至此，可是仍然沒有改變《清明上河圖》的波折命運，此後的數百年間，它又歷盡人間滄桑。如今，它被藏於台北故宮博物院中。

小知識

　　張擇端（一〇八五～一一四五），北宋著名畫家。早年遊學汴京，後習繪畫，宋徽宗時期供職翰林圖畫院。專攻中國畫中用以表現宮室、樓臺、屋宇等題材的界筆、直尺畫線等技法，其筆下舟車、市肆、橋樑、街道、城郭均栩栩如生。其畫自成一家，別具一格，大都散佚，只有這幅《清明上河圖》卷完好地保存下來了。

偷樑換柱 火中救畫
《富春山居圖》

「子久畫冠元四家……如富春山卷，其神韻超逸，體備眾法，脫化
渾融，不落畦徑。」
——董其昌

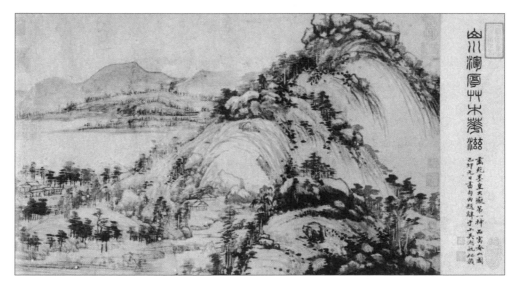

有人說，「南宋山水畫之變，始於趙孟頫，成於黃公望，遂為百代之師」，由此可見元朝山水畫大師黃公望在中國藝術史上無可取代的地位，可以說，正是黃公望開創了中國山水畫的新風貌。《富春山居圖》是黃公望的扛鼎之作，此畫的創作歷時數載，在他年逾八旬之際才得以完成，可謂傾其心力，嘔心瀝血。這幅中國山水畫的巔峰之作，不僅具有無可比擬的藝術價值，也歷經了波折坎坷的命運，幾經易手，其間還發生了一些故事。

自一三五○年黃公望將此圖題款送給無用上人之後，此畫便開始了長達

六百多年顛沛流離的歷程。直至清順治年間，《富春山居圖》幾經輾轉落入宜興收藏家吳洪裕手中，自此以後，吳老爺珍愛之極，將其奉為傳家之寶，命全家人一定對此畫倍加呵護。甚至當「國變」發生時，吳洪裕也置其家藏於不顧，唯獨帶走了《富春山居圖》和《智永法師千字文真跡》，並且隨身保管。

這一年吳洪裕身患重病，不久便病情危急。在他彌留之際，全家人都無比哀痛地環繞四周，想要陪伴他走完人生最後的路，一時間啜泣聲此起彼落。忽然，吳洪裕雙目如炬般閃過一絲光亮，彷彿想起了什麼似的，繼而將目光死死地鎖定在枕下的木匣子上，嘴角略微抽動，像要說些什麼。家人心領神會，老爺是放心不下他的心中至寶《富春山居圖》。於是為了一償他的心中遺願，家人將此畫從盒中取出，緩緩地打開在老爺面前。只見吳洪裕依依不捨地細細端詳著佳作，禁不住老淚縱橫，這可是珍藏了畢生的寶貝啊！如今無奈要身先去，獨留這寶貝在人間，萬一遭遇不測……

家人見老爺如此傷心，只得默默看著眼前的一幕。不知過了多久，吳洪裕忽然間從齒縫中唸出了一個字：「燒！」一語落罷，周圍鴉雀無聲，家人都嚇得瞠目結舌。怎麼可能呢？老爺向來對此畫視若心頭肉，現在竟要毀了它，怎麼捨得？一旁的吳夫人驚惶不已地看著他，兒女也競相勸阻：「父親啊！這麼寶貴的畫卷，陪伴您一生，您怎麼捨得毀了它呢？」屋內頓時亂成一團。見此狀，吳洪裕哭得更加悲痛，他搖了搖頭，聲淚俱下地說道：「燒吧！只有這樣我才能安心地走啊……」滿臉的悲傷與不捨。家人明白了老爺的良苦用心，正要勸阻也話到嘴邊嚥了下去。無可奈何之下，家人端來了火盆，點燃了炭火。熊熊火光燃起，屋內的眾人無不扼腕嘆息。吳洪裕顫抖地說了一句：「燒吧……」於是，全家人都眼睜睜地看著傳世名畫被丟入火盆，霎時火光耀眼。

忽然間，吳洪裕的姪兒吳子文撥開了人群衝向火盆，頓時屋內亂成一

團。只見吳子文將手伸入火中，拿起名畫，又迅速扔下，繼而趁亂跑了出去。全家人被這突如其來的一幕弄得不知所措，正在此時，吳老爺已經在火光的照耀下安詳地閉上了眼睛，離開了眷戀不已的人世。

待眾人的情緒稍加緩和，吳子文才道出了剛才莽撞一幕的來龍去脈。原來，他實在不捨於如此佳作葬身火海，於是急中生智想出了「偷樑換柱」之計，將《富春山居圖》從火盆中拿出，又把另一幅畫卷丟入火中，才瞞天過海，救出了名畫。家人這才恍然頓悟，十分感激他的救畫之舉。

雖然被救出的《富春山居圖》已經遭到了大火的損壞，畫卷被燒成了一大一小兩段，但是吳子文的「偷樑換柱」之舉，還是為後世保留了如此珍貴的藝術品。

小知識

黃公望（一二六九～一三五四），中國元朝畫家、書法家，「元四家」之一。字子久，號一峰，後因入「全真教」被稱為「大癡道人」等。其筆法初學五代宋初董源、巨然一派，後受趙孟頫薰陶，善用溼筆披麻皴，為明清畫人大力推崇，成為「元四家」中最孚眾望的大畫家。

「元四家」，吳鎮、王蒙、倪瓚、黃公望。

夜雪紛飛時 明君會賢臣

《雪夜訪普圖》

「太祖數微行過功臣家，普每退朝，不敢便衣冠。一日，大雪問夜，普意帝不出。久之，聞叩門聲，普即出，帝立風雪中，普惶懼迎拜，帝曰：『已約晉王矣。』已而太宗至，設重裀地坐堂中，熾炭燒肉，普妻行酒，帝以嫂呼之。因與普計下太原。」

——《宋史·趙普本傳》

中國歷史上有許多君明臣賢的典範，他們的相輔相成是各個王朝不斷發展、進步的最大動力，其中明太祖趙匡胤和宰相趙普，就是一對很好的典範。他們的故事不僅流傳於民間，還被描繪於畫卷之上，成為千古流傳的一段佳話，這幅名作便是明朝畫家劉俊的《雪夜訪譜圖》。關於劉俊本人，歷史上的記載甚少，可是他的畫中細膩的筆觸，還是帶給我們在那個雪夜身臨其境的感覺。

宋朝開國皇帝太祖趙匡胤當初馳騁疆場打天下時，趙普就一直跟隨其左右，可謂是「元老級」的開國元勳了，兩人感情自不必多說。打下江山之後，趙匡胤冊封趙普為宰相，仍然使其輔佐左右，既是朋

友又是君臣。常言道，打江山易，守江山難，太祖深知其中道理，經常督促身邊重臣不僅要勤於政務，更要多讀書、時刻學習，於是趙普每日退朝後都在家中挑燈夜讀，力圖學以致用，能夠更好地為皇帝獻策獻計。終於皇天不負苦心人，趙普最終獲得了「以半部論語治天下」的美譽。

太祖皇帝除了嚴格要求各位臣子，更是身體力行，同樣嚴格要求自己。每天除了在上朝的時候處理政務，退朝後還經常深入大臣之中聽取他們的治國之策，甚至微服私訪大臣家中共商國事。長此以往，不免給許多大臣帶來不少的困擾，趙普自然也不例外。每次繁重的工作結束後回到家中，趙普也不敢把朝服脫下換為便裝，因為他擔心太祖可能會隨時造訪，身著便服面見聖上畢竟不合禮節。趙普的用心良苦雖然合情合理，卻也為他帶來不小的困擾。

終於有一天，天空飄起了鵝毛大雪，不多時大地就被一片皚皚的白色覆蓋。趙普聽著窗外越颳越大的寒風，望著地上越來越厚的積雪，心裡不禁嘀咕：這麼冷的雪夜，皇上肯定不會來了吧！

想罷，趙普心中一陣輕鬆，急忙脫下了重重的朝服，換上便裝。可是正當他準備秉燭讀書之時，忽然傳來一陣家僕急切的通報聲：「大人，門外來了好幾個客人，據說是宮裡的。」趙普一聽，當即一陣慌亂，一邊忐忑地猜測著是否是皇上，一邊隨家僕趕往門口迎接。到了門口，趙普打量著門外的幾位來客，只見來人均身穿便服，身上已經落滿雪花，其中一人還頭戴斗笠。正在趙普遲疑之時，那人摘下了頭上的斗笠，趙普定睛一看，頓時大驚失色，正是太祖！

趙普頓時心中一陣暖流，這麼冷的天，皇上還親臨舍下！於是他急忙將太祖迎至屋內，命人取來炭火為太祖取暖，趙普的妻子還沏上了暖暖的茶，並在兩人身邊服侍。

　　夜色在白雪的映照下比以往明亮許多，窗外大雪紛飛，屋內君臣兩人一邊品著香茗，一邊熱烈地商討國事。太祖認真地聽趙普進言獻策，不時對趙普之妻以「嫂子」相稱，此時的趙普早已忘記了身著便服的事情，全心地投入在與太祖的交談之中，一派君明臣賢、和樂融融的景象。

　　劉俊在聽了這個故事後甚為感動，便傾注心力地創作了這幅流傳後世的《雪夜訪普圖》。此畫佈局平衡而概括，色彩典雅精緻，線條秀勁有力，人物更是刻劃得精細生動，使人有身臨其境之感。透過這幅佳作，人們不禁感慨，有這麼勤政愛民的君王和大臣，國家怎麼能不興旺強盛？

小知識

劉俊（生卒不詳），明朝畫家，字廷偉。擅長描畫山水，入能品，人物也佳，為當時的宮廷畫家。他的傳世作品有《雪夜訪普圖》、《劉海戲蟾圖》等。

大錯鑄図圏
《落霞孤鶩圖》

「不煉金丹不坐禪，不為商賈不耕田。閒來寫幅丹青賣，不使人間
造孽錢。」

——唐寅

如今，提起唐寅這個名字，人們腦海中浮現的第一個身分就是「風流才子唐伯虎」。這位於明憲宗成化六年庚寅年寅月寅日寅時生的「江南第一才子」，雖然才氣過人，可是仕途多舛，一生頗為坎坷。這幅《落霞孤鶩圖》就是他抒發自己懷才不遇的作品，背後還藏著一個「會試洩題案」的故事。

二十九歲那年，唐伯虎考中了解元，信心倍增的他在次年踏上了赴京趕考之路。路上，躊躇滿志的唐伯虎認識了同去趕考的徐經，此人是家財萬貫的江陰大地主，兩人一路相伴，很快成為好朋友。抵達京城後，兩人投宿

到一家客棧，因為正值科舉考試之前，客棧裡住滿了書生、文人，這些懷揣夢想的趕考者湊在一起，每天都是滿口的「之乎者也」，甚至到了晚上，也都挑燈夜戰，刻苦勤奮。大家為了金榜題名的瘋狂學習陣勢，讓唐伯虎和徐經兩人倍感壓力，為了在科考的戰場上殺出一條血路，唐伯虎也沒日沒夜地用功起來。

與大才子積極備戰的態度截然不同，徐經不但不在客棧中安心讀書，反而經常早出晚歸，大惑不解的唐伯虎一度還以為他此舉是因為早已準備充分，志在必得。一天晚上，徐經找到唐伯虎，神祕兮兮地說道：「伯虎，你看這麼多考生，想要金榜題名恐怕困難重重，我有一個好辦法，只要我們知道了試題不就十拿九穩了嗎？」此言一出，嚇得唐伯虎瞪大了眼睛，他這才恍然大悟徐經今日奇怪舉動的緣由，急忙說道：「什麼？你想偷試卷嗎？這是舞弊，如果被發現可就大禍臨頭了！」面對朋友的極力勸阻，徐經不以為然，在他看來，有錢能使鬼推磨，只要拿錢去當誘餌，沒有錢辦不了的事。

第二天，徐經又像往常一樣早早出門，只是有幾日未歸，就在唐伯虎擔心朋友的下落之時，他回來了。他把唐伯虎叫到一個僻靜處，從懷中小心翼翼地掏出了一張錦帛。唐伯虎看見這張錦帛後大吃一驚，支支吾吾地問道：「這……這是什麼……」徐經不無得意地回答：「試題啊！我花了幾百兩銀子，買通了考官家裡的書僮偷來的。怎麼樣？有了它，我們就勝券在握了！」聽聞此事，唐伯虎嚇得臉都白了，要知道舞弊一事一經發現，其罪當斬啊！非但科舉沒有成功，還要賠上性命，於是他當即嚴詞拒絕了徐經的好意。徐經不禁嘲笑起唐伯虎來，說他膽小如鼠，迂腐不堪。

很快，到了開考之日，滿懷信心的徐經踱著十拿九穩的步伐走進了考場，而知曉試題洩露一事的唐伯虎則心事重重。考試結束後，徐經一直夢想著捷報傳來的那一刻，可是不曾想，噩耗卻先至了。原來舞弊一事已經東窗事發，主考官家偷試題的書僮被緝捕歸案，所有涉案人員都被官府抓去了，

流芳千古的東方經典

慌了神的徐經正準備逃走，官兵就先一步到達客棧，將他和唐伯虎帶回了衙門。無辜的才子再三解釋，雖然他並未在考前看試題，可是因為他與徐經的親密關係還是脫不了關係，不僅背上了舞弊的嫌疑，還被送入囹圄。

待一切塵埃落定之後，唐伯虎出獄了，可是因為受震驚朝野的舞弊案牽連，他的仕途之路從此前途渺茫，心灰意冷的他從此專心於詩詞歌賦、琴棋書畫之中。後來，他不時想起這段不堪回首的往事，便落筆畫下了這幅《落霞孤鶩圖》，以此寄託自己懷才不遇的痛苦之情。

小知識

唐寅（一四七〇～一五二三），字伯虎，一字子畏，號六如居士、桃花庵主等。他玩世不恭而又才氣橫溢，詩文擅名，位居「江南四大才子」之首，畫名更著，是「吳門四家」之一。

「江南四大才子」，唐寅、祝允明、文徵明、徐禎卿。

「吳門四家」，唐寅、沈周、文徵明、仇英。

裝瘋賣傻巧脫身

《匡廬圖軸》

「匡廬山前三峽橋，懸流濺撲魚龍跳。羸驂強策不肯度，古木慘澹
風蕭蕭。」
　　　　　　　　　　　　　　　　　　　　　——唐寅

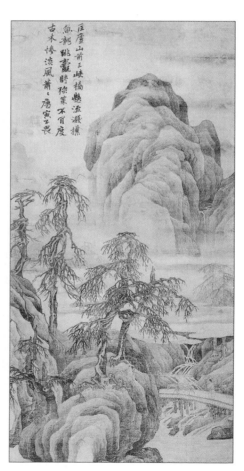

　　唐寅著名的《匡廬圖軸》為全景山
水畫，表現的是廬山三峽橋一帶的秀美
景觀。透過這幅作品，人們不難感受到
一種蕭索、壓抑的沉重氛圍。其實透過
唐寅畫中題詩的第三句「羸驂強策不肯
度」，便可知曉他是在藉此畫抒發內心
難以排解的隱痛和有志難伸的悲憤。畫
面中自然物象的色彩，隱現了詩人心理
情緒的黯淡。其實這幅寓情於畫的作品
背後，不僅抒發了唐伯虎的壓抑情緒，
更反映出他的一段坎坷經歷。

　　西元一五一四年，唐寅四十四歲之
時。江西南昌寧王朱宸濠派使者攜帶
禮物聘請唐寅與江南另一名大畫家文徵
明到寧王府作畫，文徵明告病拒絕，而
此時的唐寅正想藉此機會到江西遊覽名
勝，於是欣然前往。

流芳千古的東方經典

　　見到大名鼎鼎的「江南第一才子」，寧王一陣讚許之詞後盛情接待了唐寅。考慮到他一路舟車勞頓，寧王命唐寅歇息幾日再吟詩作畫。於是藉幾日的空閒，唐寅開始在南昌四處遊覽。

　　一天，正在街頭閒逛的他忽然聽到街談巷議，人們都說寧王正在招兵買馬，網羅黨羽，實為圖謀作亂，此消息經唐寅確認後被證屬實，一時間他方寸大亂，原來自己被騙了。寧王重禮相聘，並非鍾情書畫，而是想利用自己的名聲培植、壯大個人勢力，真正意圖就是篡奪皇位結黨營私。

　　唐寅不由得想起當年曾因科考舞弊受到株連，如今又遇到這般禍事。謀逆之罪其罪當誅，倘若東窗事發，勢必會株連九族，自己本無反心，如果到時被牽連進來一定又是百口莫辯啊！想到這兒，唐寅不由得嚇出一身冷汗，穩定情緒後，他決定想個妙計脫身。

　　經過幾天的思索，如果不辭而別，寧王一定會怪罪下來，於是唐寅急中生智，決定效仿古人於急難時裝瘋賣傻，掩人耳目的招數。他買通了一個流浪漢，故意演了一場在街頭遭搶被打的戲碼，流浪漢在眾目睽睽之下打了唐寅一棍，唐寅當即佯裝昏倒。

　　寧王得知此事，命人將才子送回府上，醒來的唐寅對著眾人癡癡傻笑，其後的行徑更是變得荒誕不羈，他故作胡言亂語，甚至在大庭廣眾之下赤身裸體，不知羞恥。寧王見他這般醜態，不由得大吃一驚，以為這個昔日學富五車的大才子真的被打傻了，留在王府有傷體統，無奈之下就賞了唐寅些銀子，打發他回老家。

　　唐寅這才順利脫身，擺脫了政治陰謀的陰影，返鄉途中，他登上了慕名已久的廬山。

　　然而，此次唐寅遊覽廬山，與以往遊覽名山大川的暢快心情迥然不同，

想到自己之前的種種不堪遭遇，幾次險象環生，不僅丟了仕途，更險些性命難保，心中的積怨和壓抑可想而知。面對廬山如此壯麗的險峰峻嶺，飛瀑溪流，他漸漸有些釋懷。在匡廬的山水中，他發現有別於家鄉蘇州小橋流水的園林風光之美，那是一種別樣的雄渾與陽剛。於是從廬山下來，途經安徽時，借住一個朋友家裡的他便迫不及待地拿起了畫筆，精心繪製了這幅《匡廬圖軸》。

小知識

唐寅文學上亦富有成就，工詩文。其詩多記遊、題畫、感懷之作，以表達狂放和孤傲的心境，以及對世態炎涼的感慨，以俚語、俗語入詩，通俗易懂，語淺意雋。著《六如居士集》，清人輯有《六如居士全集》。

神遊畫中山水處

《江山臥遊圖》

「程子住青溪之上，構屋三間，虛中坐客，旁置幾桌，列殘書教
卷，隨手過目，以半間供西方聖人，側有曲巷，設榻為鼾睡。前後
廣數畝，種梧、竹、松、梅之屬，夏可避日，冬可抵風，又植黃葵
紅葉數百莖，以壯秋色，客至不行迎送禮，或隨便小酌，或煮茶談
笑，不及世事，悠遊卒歲云爾」。

——石溪

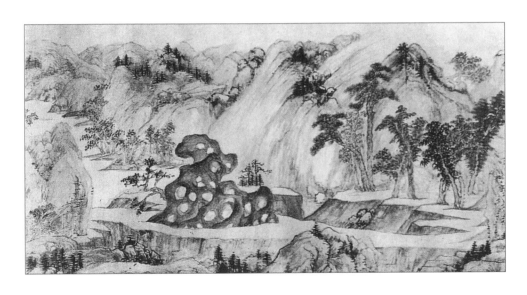

在中國山水畫的歷史上，有一幅享有盛譽的作品，就是《江山臥遊
圖》，其作者是明末清初時期的著名書畫家程正揆。此畫中描述的是秋景山
水，筆墨枯勁，栩栩如生。畫面上重山層巒，怪石嶙峋，山路崎嶇，煙水茫
茫，搭配上生動的溪水樹木，意境頗為深邃幽遠。據說程正揆當初作此佳作
的初衷源自一位好友，其間還有一個小故事。

　　當時曾經混跡官場的程正揆，因為已承受夠了爾虞我詐、膽顫心驚的生活，於是乾脆辭官回鄉，過起了悠遊山水的愜意生活。可是在他的朋友中，還有不少仍舊終日為仕途奔波者，其中還有一位位高權重、身居要職的好友。

　　一天，程正揆去這位好友家拜訪，傾談間他發現朋友一直眉頭緊鎖，心事重重，便關切地問道：「兄臺為何如此悶悶不樂啊？」朋友深有感觸地道出原委，原來是身分顯赫的他感到在官場上的身不由己，時時刻刻要背負巨大壓力，他非常羨慕程正揆無官一身輕、悠閒自在的生活。聽了朋友的講述，深諳官場無奈的程正揆故作輕鬆地安慰好友：「乾脆辭官歸隱好了！」朋友聽罷，知道程正揆是在寬慰自己，畢竟權利與地位的誘惑哪是那麼容易就捨棄的，雖然體會高處不勝寒的苦衷和羨慕程正揆的自由生活，但是還是不會如他一般瀟灑棄官，只好無奈苦笑。

　　又一天，被繁忙的政務折磨得筋疲力盡的好友拖著一身的疲憊，來到了程正揆的畫室中。剛踏進幽靜的畫室，只見程正揆正在忘我地伏案作畫，好友不忍打擾，就默默地來到程正揆身後。只見畫家面前的正是一幅未完成的山水畫，在程正揆的妙筆下，好友眼見層巒迭起的奇妙景致逐漸清晰起來，見此景，先前那困頓的精神立刻被拋到九霄雲外。

　　好友跟隨著程正揆的落筆之間，彷彿神遊栩栩如生的畫中山水，看得心曠神怡，終於情不自禁地脫口而出：「太妙了！」專心致志作畫的程正揆被突如其來的聲響嚇了一跳，轉身見是好友，就微笑著看著他問道：「兄臺何故大叫？」好友此刻還沉浸在畫中的絕妙意境中，一時沒有回過神來，一直驚嘆：「端伯，這幅畫……太美了！」

　　過了許久，他才從畫中回到現實，十分激動地對程正揆說：「賢弟，可否將此畫贈與我啊？我一看到它，就彷彿置身其境一般，一時忘了滿腹的心

事。」聽聞此話，畫家腦中立刻浮現了南朝畫家宗炳的「臥遊」典故，於是靈機一動，決定用自己的畫作幫無奈的官場人士排解憂愁，讓無暇遊山玩水的他們能神遊畫中山水。

後來，程正揆將此畫贈與了好友，此後的幾年間他又陸續創作了多幅山水畫，一共五百多卷，並命名為《江山臥遊圖》。

小知識

程正揆（一六○四～一六七六），中國明末清初畫家、書法家。字端伯，號鞠陵，別號清溪道人。明時任翰林院編修、尚寶司卿，入清又任工部右侍郎。罷官後居南京，從事詩文書畫創作。其擅長畫山水，筆墨枯勁簡淡，設色濃湛，結構隨意自然，作品在當時頗受追捧，與石鰼並稱「二溪」。代表作有《江山臥遊圖》等。

根據《南朝‧宗炳傳》記載，南朝畫家宗炳年事已高，不能再出門遊山玩水，好在年輕時每每出遊都會將所見景致畫諸筆端，後來年邁的他就躺在自家的床上欣賞當初的佳作，名曰：「臥遊」。

小小游蝦 大師傾情
《墨蝦圖》

「我不敢去你們中國，因為中國有個齊白石。齊白石真是你們東方
了不起的一位畫家！」
 ——畢卡索

著名書畫家齊白石以筆下的游蝦聞名於世，他的藝術造詣甚至讓西方畫壇巨匠畢卡索自嘆不如。懂得筆墨也善於操縱筆墨，因此他畫的蝦，隻隻栩栩如生，情趣盎然。他總能巧妙地利用墨色和筆觸表現蝦的外形與姿態，又能將蝦的生命力、精神狀態、在水中浮游的動態等刻劃得唯妙唯肖，從這幅《墨蝦圖》便可見其功力。可以說，齊白石先生那極簡又極富張力的筆墨，不可多一筆，不可少一筆，一筆一筆可以數得出來。

一八六四年一月一日，齊白石出生在湖南湘潭的一個貧苦農民家庭。由於家境十分貧寒，七歲時，齊白石靠母親變賣從燒飯用的稻草中撿拾的穀子換來的微薄收入，上了幾個月的私塾。後

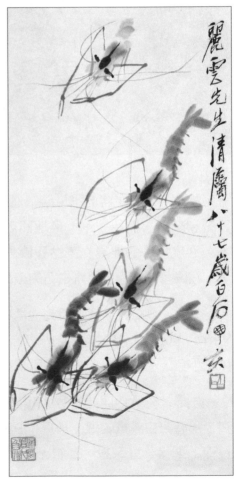

流芳千古的東方經典

齊白石

來，生活實在困窘，小齊白石離開了心愛的學堂。這時的他就顯露了過人的繪畫天分，在砍柴、割草、牧牛之餘，時常自己習畫。花草樹木，人物風景，只要有機會拿起畫筆，齊白石就會悉心地描繪身邊美好的一切。

十二歲那年，父親叫齊白石學門手藝，於是他來到一個木匠家當了學徒。一年後天資聰穎的齊白石開始學習木工雕花，很快以出色的技藝聞名全鄉。一天，齊白石跟隨師傅出去做活，在雇主家見到了一本乾隆年間翻刻的《芥子園畫譜》。

摯愛繪畫的他如獲至寶，在他的一再懇求下，雇主將此譜借給了他。從此以後，他從每月工錢裡拿出一點來買紙和顏料，開始一筆一畫地照著畫譜臨摹起來。那時他白天工作晚上畫畫，過度疲勞的他幾次差點昏過去，可是齊白石仍然堅持著自己的繪畫夢想。在臨摹的過程中，齊白石的畫藝突飛猛進。

一天，齊白石無意中看到池塘中的游蝦，立刻被牠們悠遊水中的逍遙姿態所牢牢吸引。因為年少時的悲苦經歷，齊白石深刻體會到這個社會中「大魚吃小魚，小魚吃蝦米」的殘酷事實，看到眼前的小小游蝦更是百感交集。

自此以後，他開始喜歡上了畫蝦。可是在最初嘗試畫蝦的經過並不順利，那時齊白石畫的蝦，長臂和軀幹變化不多，長鬚也大多畫成平擺的六條長線，顯得十分呆板，他很不滿意。於是在以後的日子裡，除了每天到池

塘中，他還在家中案頭擺了一個大碗，碗中養著幾隻活蹦亂跳的小蝦，這樣他每天都可以隨時在碗旁觀察蝦的活動了。經過不知多少次反覆的練習，齊白石筆下的蝦就逐漸變得神態多變，活靈活現了。此後一生，齊白石畫蝦無數，《墨蝦圖》即是其中的代表作。

年復一年中歲月蹉跎，日復一日中光陰荏苒，到了齊白石六十六歲之時，他筆下的游蝦已經出神入化了，彷彿隨時都會從畫中跳出。這位藝術造詣享譽國外的大師一生都傾情於描繪小小游蝦，他認為蝦代表著一般的勞動人民，畫蝦就是對勞動人的歌頌。

小知識

齊白石（一八六四～一九五七），湖南湘潭人，二十世紀十大畫家之一，世界文化名人。一八六四年一月一日出生於湘潭，病逝於北京，享年九十三歲。字渭清，號蘭亭、瀕生，別號白石山人，遂以齊白石名行世。齊白石主張藝術「妙在似與不似之間」，尤以瓜果菜蔬、花鳥蟲魚為工絕，兼及人物、山水等，以其純樸的民間藝術風格與傳統的文人畫風相融合，達到了中國現代花鳥畫最高峰。與吳昌碩共享「南吳北齊」之譽。代表作有《墨蝦圖》、《柳岸雙牛圖》、《偷桃圖》等。

女性美的忠誠衛士

《浴女》

「她的作品融中、西畫之長,又賦予自己的個性色彩。她的素描具
有中國書法的筆致,以生動的線條來形容實體的柔和與自在……她
用中國的書法和筆法來描繪萬物,對現代藝術已做出了豐富的貢
獻。」

——葉賽夫

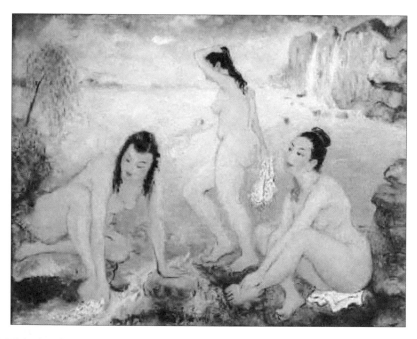

　　法國印象派大師雷諾瓦有一幅代表作《浴女》,其中出浴女子的優美姿
態被其展現無疑。在中國,也有一個熱衷於表現女性美的著名畫家,她就是
頗具傳奇色彩的畫壇奇女子潘玉良,這幅《浴女》就是她筆下綻放女性光彩

的代表作。當細膩溫婉的女畫家描繪起女性，作品中的美麗是非凡的。

潘玉良出生在揚州，原名陳玉清。八歲時成為孤兒，十四歲被她舅舅哄騙賣入青樓做了歌妓。十七歲時，這個身世悲慘的女子被蕪湖海關監督潘贊化贖出，納為小妾，遂改名潘玉良。後來，熱愛藝術的她進入上海國畫美術院學習繪畫，從此開始了藝術生涯。

當時，在校長劉海粟的堅持下，上海國畫美術學院開創先例，引進西洋畫派學系，並在其中開設了人體畫課程。一天，潘玉良在老師的帶領下來到畫室前，這是學校的第一堂人體畫課。當眾學生走入畫室，頓時鴉雀無聲，空氣像凝結了一般。

原來在他們眼前端坐著一個赤裸的女子，在當時傳統觀念的影響下這一幕是無法想像的，眾人紛紛羞愧地離開教室，潘玉良卻站在那裡，久久沒有離去，深深地被裸體女子散發的純潔魅力所震撼。她不禁想起了當初墮入青樓的歲月，那時的她對女人的身體厭惡至極，覺得自己污穢不堪，可是眼前的這個女子卻安詳地展示著自己的胴體。

在如此純粹美麗的生命與藝術面前，潘玉良的創作靈感被激發了。可是就在她盼望著下一次的人體課時，學校因為裸體模特兒事件遭受了社會各界的輿論攻擊，無奈之下，人體課被取消了。

潘玉良迸發的對女性身體的熱愛並沒有因此終止，她堅信，如此純淨的藝術是應該受到尊重的。為了尋找畫人體的機會，潘玉良來到了公共的女子浴室，在那裡有很多赤身洗澡的一般女性。每次，她都是帶著繪畫工具來此作畫。慢慢地，沐浴的女人們注意到了這個拿著畫筆塗塗畫畫的奇怪女子，當看到潘玉良筆下的裸體形象時，眾人震驚了，在她們封建傳統的觀念中，怎麼能夠接受被別人如此描繪自己的身體。

流芳千古的東方經典

　　憤怒的女人們不顧潘玉良的誠心解釋，群起而攻之，對她又打又罵，不再讓她踏進浴室半步。於是，這個觀察描繪女人體的機會也失去了。潘玉良沒有因此灰心喪志，為了練習對女性身體的描繪，她開始趁丈夫外出時褪去身上的衣物，仔細觀察鏡子中的自己來描繪。後來，潘玉良接連創作了許多凸顯女性美的人體作品，並且逐漸形成了自己的繪畫風格，這幅著名的《浴女》就是其中之一。在她的作品中，赤裸的女人雍容華貴、純潔無瑕，技法上充分發揮結合了油畫背景烘染與後印象派的點彩手法，同時滲透國畫博大精深的質樸、渾厚的氣韻，將中國畫的淡雅筆墨與西洋畫的濃烈質感完美結合起來。

　　皇天不負苦心人，在潘玉良的天分和努力下，她以描繪動人的女人體而聞名於世，被譽為「一代畫魂」。這個生長在舊社會的傳奇女子，憑藉身為女性的獨特眼光和不懈堅持，以女性美的忠誠衛士姿態，成就了自己輝煌的一生，將中國油畫的精華展現在世人面前，更贏得了人們的景仰和尊重。

小知識

　　潘玉良（一八九五～一九七七），中國著名女畫家、雕塑家，一生頗為曲折坎坷。自幼孤兒，十四歲被賣去妓院做歌妓，十七歲與潘贊化結為伉儷。一九一七年開始學畫，一九二一年赴法留學，一九二三年進入巴黎國立美術學院。作品將「中西合於一治」的理念深植其中。潘玉良為東方考入義大利羅馬皇家畫院之第一人。代表作有《格魯賽頭像》、《浴女》、《女人體》等。

奔馳駿馬喻英雄

《八駿圖》

「古法之佳者守之，垂絕者繼之，不佳者改之，未足者增之，西方
繪畫之可採者融之。」
　　　　　　　　　　　　　　　　　　　　　——徐悲鴻

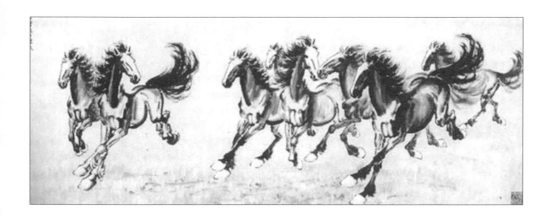

　　徐悲鴻，中國美術史上如雷貫耳的響亮名字。這位擷取中西藝術之長的
現代繪畫大師以畫馬聞名，有人稱其筆下之馬精神抖擻，意氣風發，「一洗
萬古凡馬空」。其實大師是在以馬喻人，這幅著名的《八駿圖》在抗日戰爭
後，他就贈與了陳納德將軍。駿馬喻英雄，也寄託了大師深深的愛國情懷。

　　一九四五年，抗日戰爭勝利結束。美國將軍克雷爾・李・陳納德要離開
戰鬥和生活了八年之久的中國，臨行前，蔣介石聽說將軍對徐悲鴻大師的
《雙鷲圖》喜愛有加，便請人到大師那裡求畫，想將其贈與將軍。

　　陳納德將軍第一次看到這幅《雙鷲圖》，是在一九四三年重慶的徐悲鴻
畫展上，那時大師的盛名已經家喻戶曉了，將軍慕名前去參觀。看到中國藝

流芳千古的東方經典

徐悲鴻

術家傑出的畫藝，這個美國人不禁沉醉其中，為之傾倒。站在這幅《雙鷺圖》前，將軍更是被大師出神入化的詮釋深深打動，面對如此佳作，竟一時說不出什麼溢美之詞，只有徹底的折服。從此之後，將軍就時常懷念其那幅佳作。蔣介石一次無意中聽人提及此事，便想在將軍回國前將《雙鷺圖》送給他，這才有了前面的求畫一事。

話說，求畫的人來到徐悲鴻面前，待其說明來意，哪知卻被大師一口回絕了。此人一時間亂了方寸，唯恐大師以為是蔣介石本人求畫，趕緊詳細說明原委，言明是為陳納德將軍而來。徐悲鴻聽罷沉思片刻，回答還是否定的。來人不解，大師解釋道：「陳納德將軍是我國的英雄，我理應答應將軍的請求，只是這幅《雙鷺圖》著實是我的心愛之作，以前沒有過，以後也不會有，所以我不能見此畫送出。」聞此話，來人灰心喪志地準備離開，卻被徐悲鴻叫住，讓其稍等片刻，而後自己走進了畫室。不知過了多久，就在來人疑惑不解之時，大師拿著一幅墨跡未乾的畫卷從畫室走出，並把這幅作品交給了他，說道：「我一直欽佩陳納德將軍的英勇無畏，他是一位真正的大英雄，《雙鷺圖》再好也配不上他為民馳騁疆場的英雄氣概。這是我特意為將軍創作的《八駿圖》，想將此畫贈與他，請他笑納。」來人十分高興地接過了畫卷，回去後將它交到將軍手中，並且轉達了大師的誠懇話語，陳納德將軍心裡不由得感動萬分，於是對大師更欽佩了。回國後，陳納德將軍一直視這幅《八駿圖》為至寶，一生小心收藏。後來將軍離世，其夫人將此畫贈與了美國華盛頓的費爾博物館，至

今仍會吸引很多人前去觀賞。

　　駿馬喻英雄。徐悲鴻大師一生都在為藝術、為中國不懈奮鬥著，在他傳神的描繪下，八匹駿馬永遠奔騰在時代潮頭。應該說，徐悲鴻就是中國的英雄，奔騰的駿馬中也有他不滅的身影！

小知識

徐悲鴻（一八九五～一九五三），江蘇宜興人，原名壽康。中國現代美術事業的奠基者之一，傑出的畫家和美術教育家。畫馬為世所稱，筆力雄健，氣魄恢宏，布避設色，均有新意。在繪畫創作上，反對形式主義，堅持寫實作風，著名油畫有《我後》、《田橫五百士》；國畫有《九方皋》、《愚公移山》、《會師東京》等。

只緣心在此山中
《盧山圖》

「獨自成千古，悠然寄一丘。」

——張大千

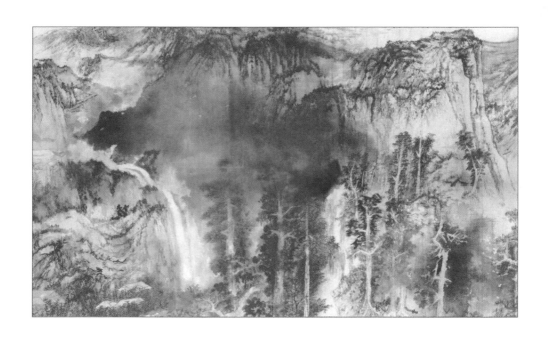

　　山水畫泰斗張大千以描繪中國大好河山的作品聞名遐邇，一生在畫壇辛勤耕耘，佳作無數，可以說這個摯愛繪畫的老人將一生都獻給了摯愛的丹青界。這幅氣勢磅磅礴的《盧山圖》是大師的最後一幅作品，一九八三年三月八日，大師在為《盧山圖》伏案題書時溘然長逝。這幅別具意義的作品如此動人的原因，不僅因為大千先生的卓越畫技，更因為先生「只緣心在此山中」的偉大情懷。

一九八一年，大千先生的旅日好友李海天在日本橫濱新建了一家高級旅遊觀光旅行社，為此他特向先生請求一幅巨型壁畫。當時的張大千已經八十三歲高齡，身體狀況令人堪憂，同時視力也大不如前。為了滿足好友的心願，也為了離世前為中國再留下一幅佳作，經過一番深思熟慮，大師點頭應允。在考慮作品內容時，向來對藝術精益求精的大師很費了一番思量，究竟以什麼題材入畫呢？最後，大師將目光落在了中國的大好河山上。一生中，張大千幾乎遊遍中國名山大川，筆下的壯麗河山更是深入人心，可是唯有一個遺憾，那就是從未踏足過廬山。於是，大師決定以心目中一直嚮往的廬山入畫。

在動筆之前，張大千舉行了一個簡單的開筆儀式。大師聲名遠播、德高望重，聽聞其又要執筆作畫，很多名人好友都前來祝賀，其中就有張群、張學良夫婦等人。開筆儀式中，年邁的大師拿起握了一生的畫筆，站在小板凳上，面前是一幅巨大的絹本。只見大師落筆，連潑帶灑，行雲流水，瀟灑不已。在場的眾人並未看出描繪廬山的端倪。誰也不知道，此刻大師從容不迫、胸有成竹皆因「心在此山中」。

要完成如此浩大的創作工程，描繪一幅長達十公尺的畫卷，對年逾古稀的張大千先生著實是一個挑戰。這個體弱多病的老人在作畫的一年多中，曾因為操勞過度而心臟病發多次入院。眾人多次勸阻，可是固執的大師堅決不放棄，執意作畫，待病情稍有好轉，他便再一次投入到忘我的創作中去，眾人無不為此深感敬佩。據說在大師作此畫期間，一個美國人想高價買下此畫，可是被大師嚴詞拒絕了，這幅傾注了畢生功力與心血、描繪中國河山的作品是無價的。

一九八三年一月，國立博物館舉辦「張大千書畫展」，同時舉辦尚未完成的《廬山圖》特展。這次展覽後，大師在爭分奪秒的完善中與世長辭，為世人留下無限的遺憾。

張大千

大師雖未曾親自踏上盧山，但是早已神遊其中，心在此山中，身在此山中。

小知識

張大千（一八九九～一九八三），四川內江人，是具有世界影響的中國畫大師。除繪畫外，他對詩詞、古文、戲劇、音樂以及書法、篆刻等無所不通。代表作有《荷花》、《金荷》、《盧山圖》等。

「大千畫派」，又稱「大風堂畫派」，中國綜合性繪畫流派之一。二十世紀二〇年代張善子、張大千在上海西門路西成里「大風堂」開堂收徒，傳道授藝，所有弟子們皆被稱為「大風堂門人」，由此自成一派。它是一個延續、開放、包容性極強的中國綜合性畫派，畫風呈現出百花齊放的景象，是一支生生不息、代代傳承的中國畫畫派。

畫狂老人的狂畫一生
《富岳三十六景》

「說實在的,我七十歲之前所畫過的東西都不怎麼樣,也不值得一
提。我想,我還得繼續努力,才能在一百歲的時候畫出一些比較了
不起的東西。」

<div align="right">——葛飾北齋</div>

富岳三十六景之神奈川衝浪

　　二〇〇〇年,美國雜誌《生活》把一位享譽世界的日本畫家列入「百位
世界千禧名人」中,讚揚他一生都在力求進步,想辦法讓自己的畫更加完美
的精神,可是這位一生中作了無數的名畫的大師卻是一個謙卑踏實的人,甚
至在他七十四歲那年,他仍然惋惜自己對繪畫還不夠天分。這位大師,就是

流芳千古的東方經典

日本江戶時代的浮世繪大家葛飾北齋，這位自稱為「畫狂老人卍」有著精彩的狂畫一生，這幅代表作《富岳三十六景》將其狂畫一生推向巔峰。

一七六〇年，日本寶曆十年，北齋出生在江戶的一戶平常人家，本名中島時太郎，後來改名鐵藏。父親是幕府的御用鏡師，那時家中並不富裕，可是父母的關愛給了北齋一個溫暖而幸福的童年。後世將他的藝術生涯塗上了一層神話色彩，據說他在六歲就展現出非凡的「繪畫天才」，其實，當時年少的葛飾北齋最早的藝術追求源於生活的貧窮，少年的他為了分擔父母的艱辛，曾經當過租書店和印刷廠的學徒，那時便開始雕刻藝術。十九歲那年，北齋立志當一名繪師，於是進入勝川春章門下，正式開始學習繪畫。師父對北齋的藝術才能十分賞識，翌年就允許其「勝川春朗」的畫號發表作品。在勝川門下學習的十五年間，他的作品並不太多，其風格也大多模仿其師，然而這段經歷，卻為他以後的創作打下了深厚的根基。一九七二年，恩師去世後北齋離開了勝川畫室，從此開始他迎來了事業的第一個高峰。他繼承了「淋派」畫師「表屋宗理」的名號，作品開始以狂歌本為主，創作了許多唯妙唯肖的美人畫。

四十六歲那年，他將名字改為「葛飾北齋」，此後的作品日漸豐富，其畫風也基本形成。北齋早期所描繪的作品，主要以風俗畫和美人畫為主，五十歲之後開始逐漸轉向日後讓其聲名鵲起的浮世繪風景畫。浮世繪也就是日本的風俗畫、版畫，它是日本江戶時代興起的一種獨特民族特色的藝術奇葩，是典型的花街柳巷藝術，其描繪的主要內容有人們的日常生活、風景和戲劇等。北齋結合以前浮世繪諸位大師的創作經驗和西方的繪畫技巧，為浮世繪風景畫的創作打開了一個新的局面。進入化政時代後，浮世繪開始大量流行起來，創作手法和技術也日趨成熟。隨著浮世繪創作進入了黃金時代，葛飾北齋也迎來了他的第二個創作高峰期，此間，他完成了一生中最重要的兩幅代表作品，一個是《北齋漫畫》，另一個便是《富岳三十六景》。聞名

遐邇的《富岳三十六景》不僅是葛飾北齋的代表作，更享有浮世繪版畫最高傑作的美譽，也被稱為眾多描繪富士山作品中的翹楚之作。《神奈川衝浪裡》自古以來即與同一組版畫中的《凱風快晴》、《山下白雨》並稱為三大傳世名作，成為世界最著名的浮世繪。

一八三四年，天保五年，北齋開始使用「畫狂老人卍」的名號，無疑是對其執著一生的藝術生涯最好的詮釋。天保年間的日本不僅受西方列強的滋擾，國內矛盾也日益尖銳，「天保改革」失敗後，安逸的江戶開始動盪起來，北齋遂遷往較為清靜的信州小佈施町。此時葛飾北齋的光芒與榮耀，已被後起之秀歌川廣重奪走，儘管如此，耄耋之年的北齋仍然倔強地堅持創作，繼續他的狂畫一生。據說他有時請在遠方的弟子們，為他帶一些只有當地才有的魚類和貝類，並以此做為速寫的素材。他還說過，「如果再給我十年壽命，我將會成為一個真正的畫家。」

一八四九年四月，北齋完成最後一幅作品《富士越龍》後離開人世。臨死前，他不無感嘆地說：「我多麼希望自己還能再活多五年，這樣子我才有時間嘗試成為一個真正的畫家。」隨後，狂畫一生的老人永遠地閉上了雙眼，享年八十九歲。

小知識

葛飾北齋（一七六○年～一八四九年），日本江戶時代的浮世繪畫家，他的繪畫風格對後來的歐洲畫壇影響很大，竇加、馬內、梵谷、高更等許多印象派繪畫大師，都臨摹過他的作品。他還是入選「千禧年影響世界的一百位名人」中，唯一的一位日本人。其用墨酣暢，色彩簡樸，將山川景色和勞動人民的豐富生活巧妙地結合在一起，開拓了日本風景畫創作的新領域。代表作有《北齋漫畫》、《富岳三十六景》等，並著有闡述其繪畫理論的《繪本色彩通》。

「酒仙大觀」與中國元素
《屈原》

「他是將日本畫推向世界的先鋒。」

—— 評 論 家

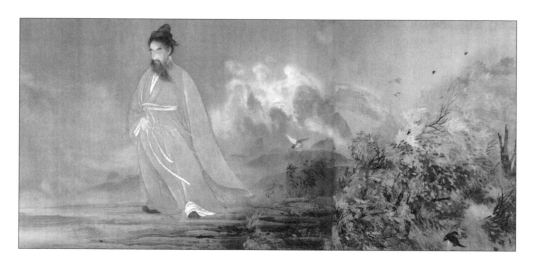

　　近代的日本畫壇，有一位地位很高的畫家，他就是被稱為「日本近代繪畫之父」的橫山大觀，其作品充滿了浪漫主義情懷。橫山大觀不僅以其精湛的筆法聞名，還有一個世人皆知的名號——「酒仙大觀」。這幅《屈原》就是橫山大觀的代表作，其中傳統精深的中國元素讓人眼前一亮。

　　橫山大觀一生和酒有著不解之緣，有許多關於他喝酒的逸聞趣事。其實橫山大觀本來不勝酒力，只要喝上兩、三杯，就已經滿臉通紅，暈暈乎乎了。可是他師從著名的雕刻家岡倉天心，岡倉天心正是有名的酒豪，岡倉天心經常對弟子說：「是男子漢就該舉杯！」「不會喝酒的人還能做什麼？」「想當畫家，那你就先訓練每天喝一升酒！」於是，在當時的東京美術學校

有一個過新年的慣例，那就是將全校師生集合起來，用一個裝滿一升酒的大杯子，擊鼓傳花式地輪流傳著喝下去，身為學生的橫山大觀起初並不適應這樣的豪飲。

一次，岡倉天心問他：「你能喝多少啊？」橫山大觀誠惶誠恐地回答：「能喝三合左右吧！」岡倉天心聽後大為不悅地訓斥道：「只能喝那麼少，那你乾脆退學！」橫山大觀生性倔強，老師的話讓本來不會喝酒的他非常不服，開始拼命練習喝酒，實在喝不下了，他就用催吐的方式將喝進的酒吐出來，然後繼續喝。喝酒的時間也由早、中、晚一日三回，變成了隨時隨地。就這樣，在岡倉天心的教導下，橫山大觀的酒量和畫技與日俱增，終於練就了每天喝兩升酒臉不紅氣不喘的本領。

從來沒有登過富士山的橫山大觀，偏偏一生喜好畫富士山，他被日本精神的原點富士山的魅力所打動，終生連續不停地用自己的畫筆加以描繪。據說，橫山大觀其能量與靈感的來源就是酒，故而有了「酒仙大觀」的稱號。

他年輕時，每天兩升一飲而盡，過了八十歲每天的酒量也從未少於一升，酒與藝術一樣，在他的生命都是不可或缺的。橫山大觀喝酒時，飯是不吃的，大魚大肉也一概不吃，他的下酒菜就是些海膽、乾魚、水果等，這樣的習慣惹得夫人經常埋怨他「好像黃鶯一樣，只吃菜葉」。由於他長時間不吃固態食物，胃已經萎縮成一般人胃的一半大小，可是酒仙大觀卻不以為然地說：「酒是米做的飲料，我喝酒就等於吃了米飯！」

不過不同於一些畫家酒後作畫的習慣，橫山大觀向來在作畫前不喝酒，酒醉後更是絕不拿畫筆，他執著地認為不應該帶著酒氣去操持本業，因此，足以看出這位藝術家對藝術的嚴謹態度。他的一生佳作頗豐，有許多作品中都加入了中國元素，這幅《屈原》便是其中代表。一八九八年，三十歲的橫山大觀創作此畫，畫中他很精確地抓到了中國文人氣質之精髓，更是將屈原

手執蘭蕙、迎風前行的形象完美塑造。

　這位愛酒如命的「酒仙大觀」，在去世前兩年虛弱得連水和藥都無法下嚥了，這時他喝了一點鍾情一生的「醉心」酒，情況竟然奇蹟般好轉。直到去世前夕，橫山大觀堅持飲酒。酒伴隨了這位藝術家的精彩一生。

小知識

　橫山大觀（一八六八～一九五八），日本著名畫家，被尊稱為「日本近代繪畫之父」。橫山大觀的藝術宏大奇絕，始終充滿了熱情以闡釋他浪漫主義情懷。其作品發揚了東方繪畫的優秀傳統，特別在畫面中融入中國和日本的古典哲學理想，使其作品構思獨特，畫面清新。中國著名書畫大家傅抱石也曾受其風格影響。代表有《無我》、《屈原》、《老子》、《山路》、《生的流轉》、《飛泉》、《野花》等。

國家圖書館出版品預行編目資料

關於世界名畫的100個故事／李予心編著.
－－第一版－－臺北市：宇炯文化 出版；
紅螞蟻圖書發行，2010.12
面 ； 公分－－(Elite；26)
ISBN 978-957-659-819-7（平裝）

1.繪畫

947　　　　　　　　　　　　　99023102

Elite 26

關於世界名畫的100個故事

編　　著／李予心
發 行 人／賴秀珍
總 編 輯／何南輝
校　　對／楊安妮、周英嬌、朱慧蒨
美術構成／Chris' office
出　　版／宇炯文化 出版有限公司
發　　行／紅螞蟻圖書有限公司
地　　址／台北市內湖區舊宗路二段121巷19號（紅螞蟻資訊大樓）
網　　站／www.e-redant.com
郵撥帳號／1604621-1　紅螞蟻圖書有限公司
電　　話／(02)2795-3656（代表號）
傳　　真／(02)2795-4100
登 記 證／局版北市業字第1446號
法律顧問／許晏賓律師
印 刷 廠／卡樂彩色製版印刷有限公司
出版日期／2010年12月　第一版第一刷
　　　　　2020年 7 月　　　　第三刷

定價 300 元　　港幣 100 元

ISBN　978-957-659-819-7　　　　　　　　Printed in Taiwan